こども服の
History of Children's Costume
歴史

エリザベス・ユウィング
Elizabeth Ewing

能澤慧子・杉浦悦子 =訳

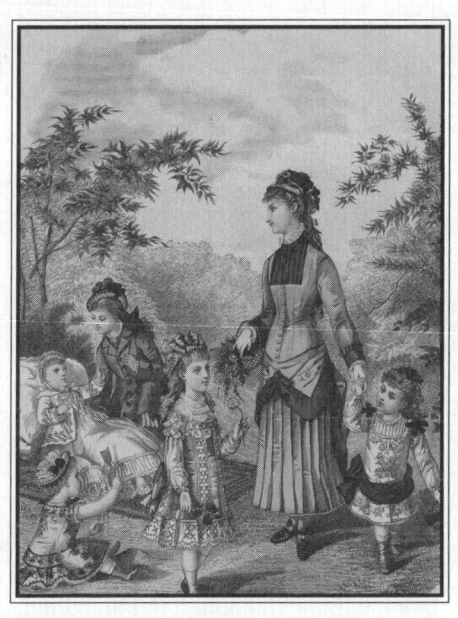

東京堂出版

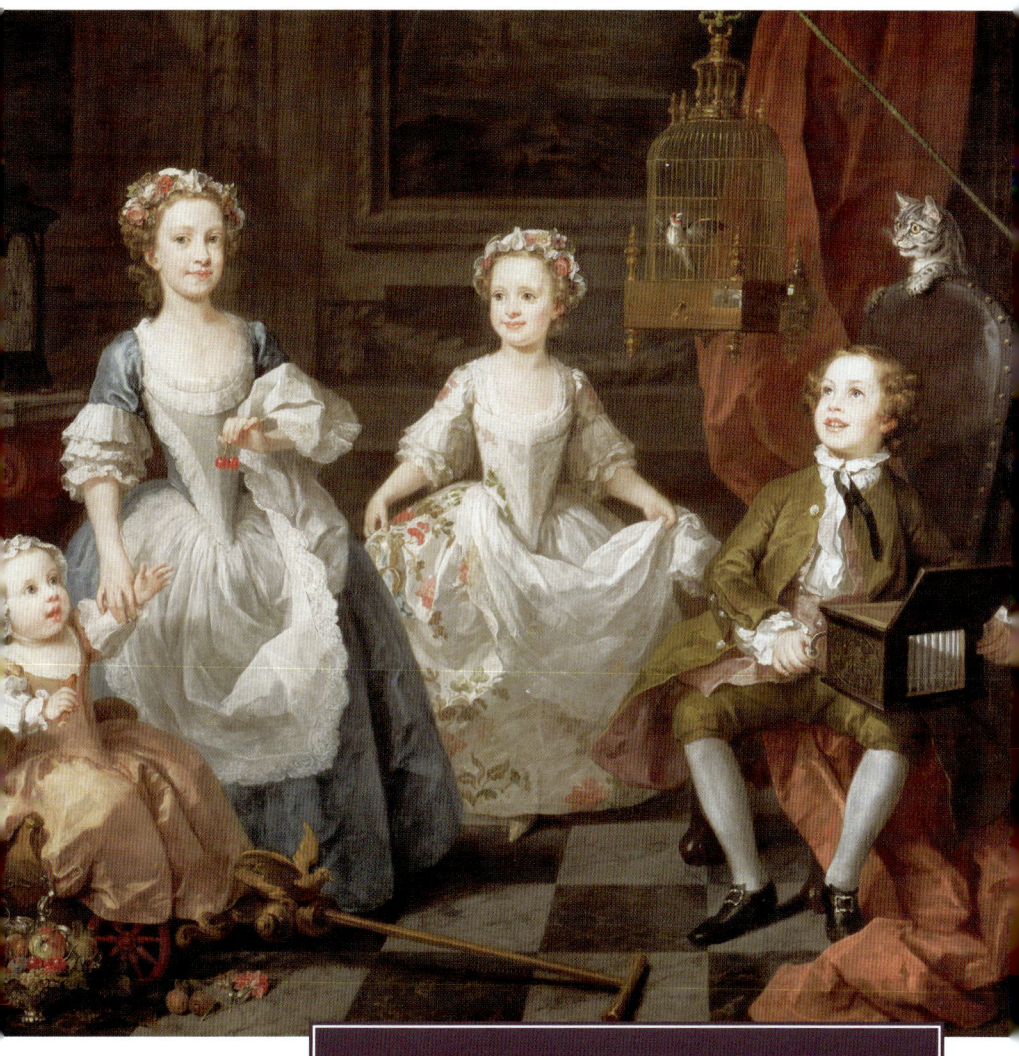

ウィリアム・ホガース《グレイアム家のこどもたち》1742年　テート・ギャラリー蔵

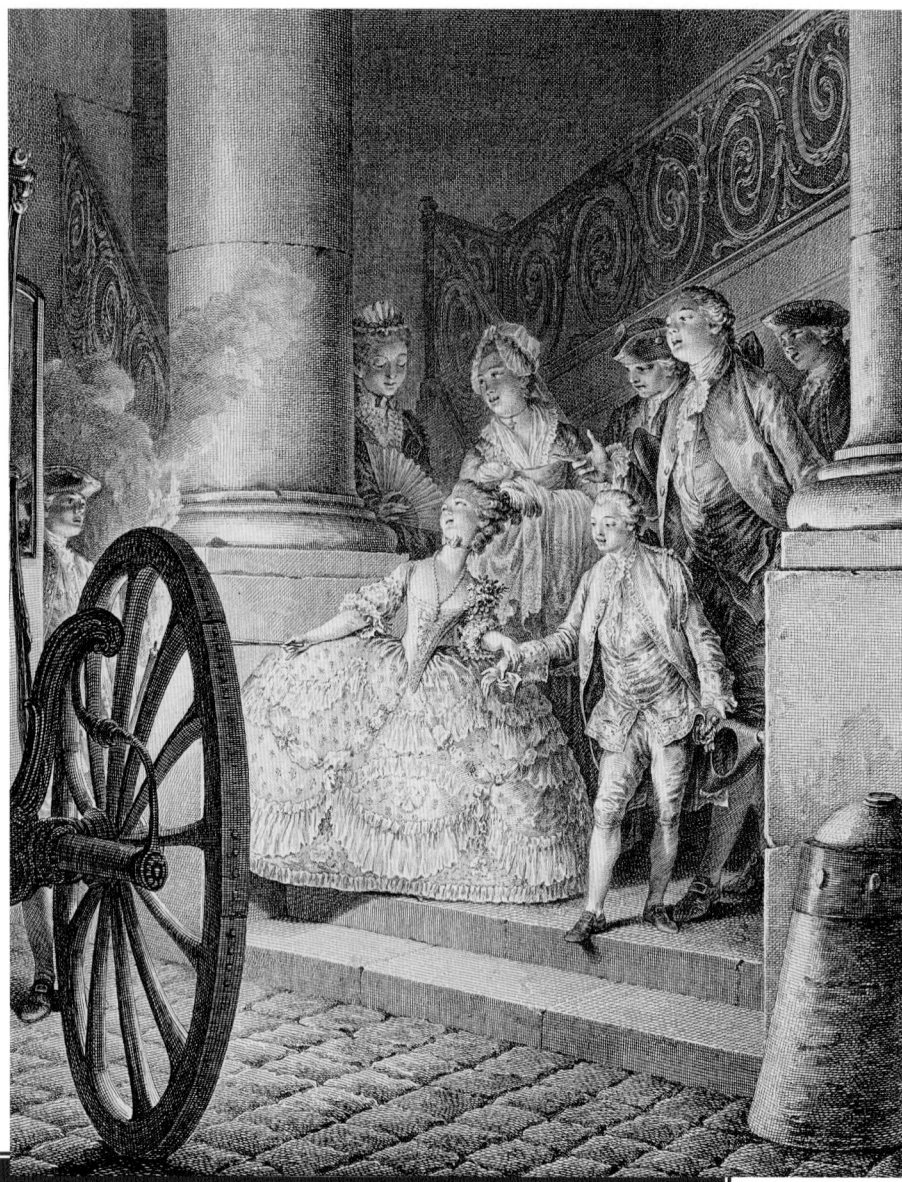

上：ジャン・ミシェル・モロー《小さな代父たち》
『18世紀フランスの慣習と流行の歴史に資するための版画集』第2巻　1776年　石山彰氏旧蔵
Suite d'etamps pour l'histoire des moeurs et du costumes des François des dix-huitième sciècle

右：デレ《舟型の寝床に入ったこどもを抱く若い貴婦人》ポール・コルニュ編
『ギャルリー・デ・モード・エ・コスチューム・フランセ』1912（1778-87）年　石山彰氏旧蔵
Galerie des Modes et des Costumes Français

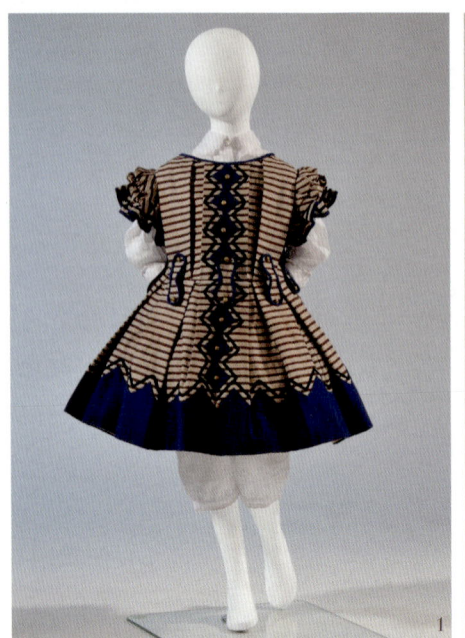
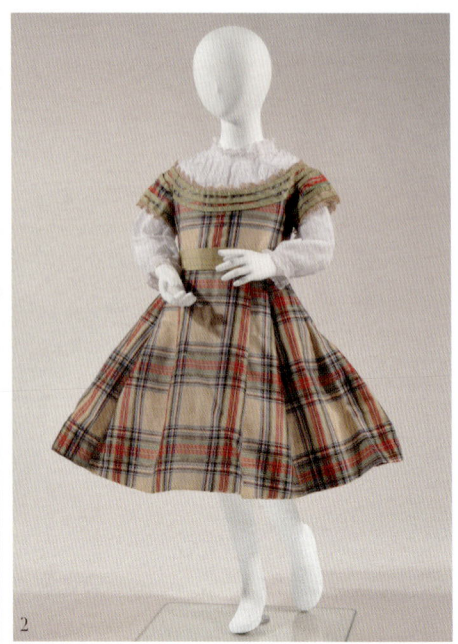
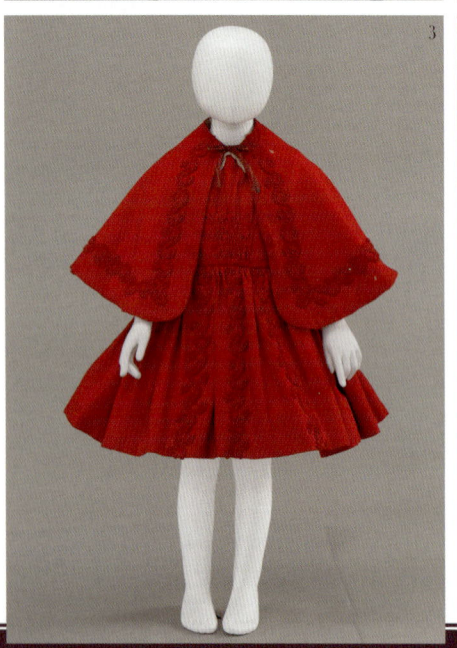
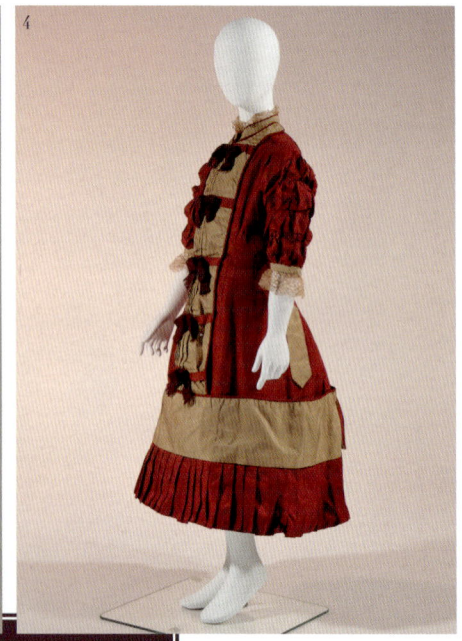

1. 男児用スリーピース・アンサンブル　1850-1860年代　藤田真理子氏蔵
2. 女児用ワンピース・ドレス　1860年代　藤田真理子氏蔵
3. 女児用ワンピース・ドレス、ケープ　1855-1865年頃　東京家政大学蔵
4. 少女用ワンピース・ドレス　1870年代後半-1880年代初頭　藤田真理子氏蔵

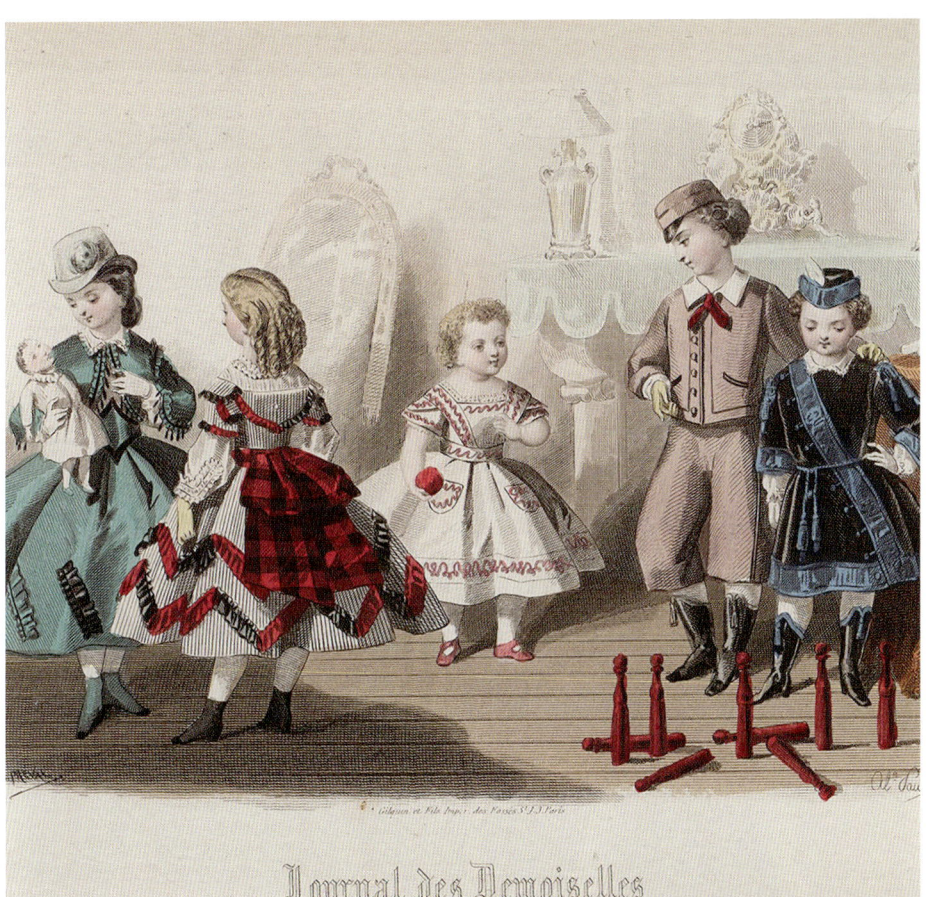

『ジュルナル・デ・ドゥモワゼル（journal des Demoiselles）』誌
1864年4月号　石山彰氏旧蔵

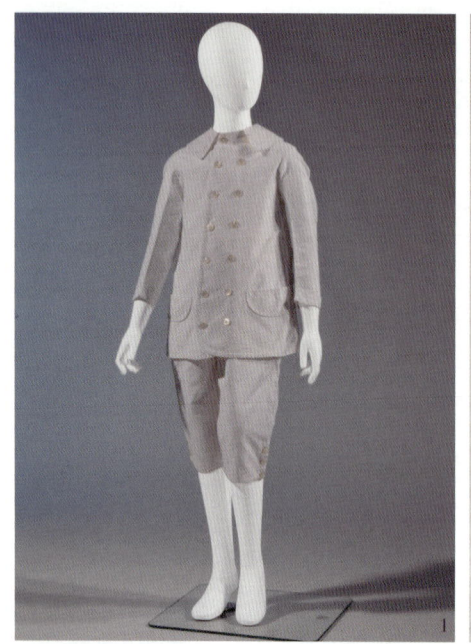
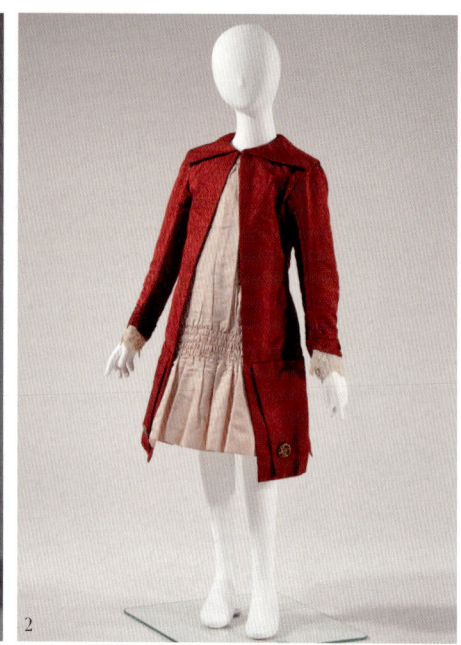
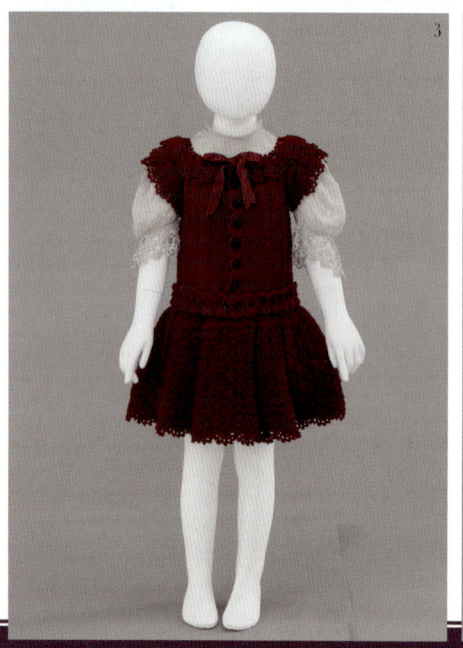
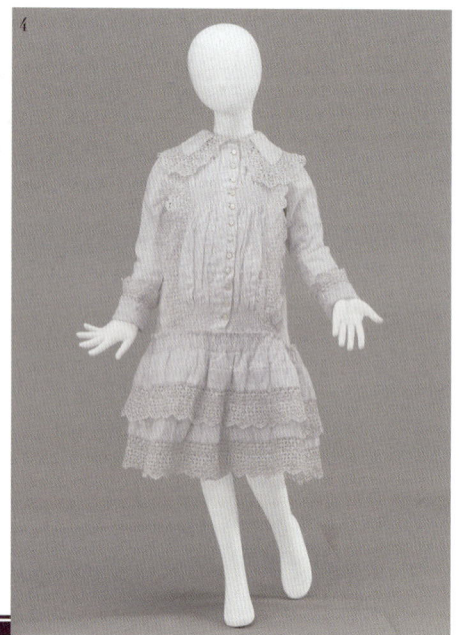

1. 男児用スーツ　1880年頃　ポール・アレキサンダー氏蔵
2. 女児用コート・ドレス　1880年頃　藤田真理子氏蔵
3. 女児用ワンピース・ドレス　1890年頃　東京家政大学蔵
4. 女児用ワンピース・ドレス　1880年頃　東京家政大学蔵

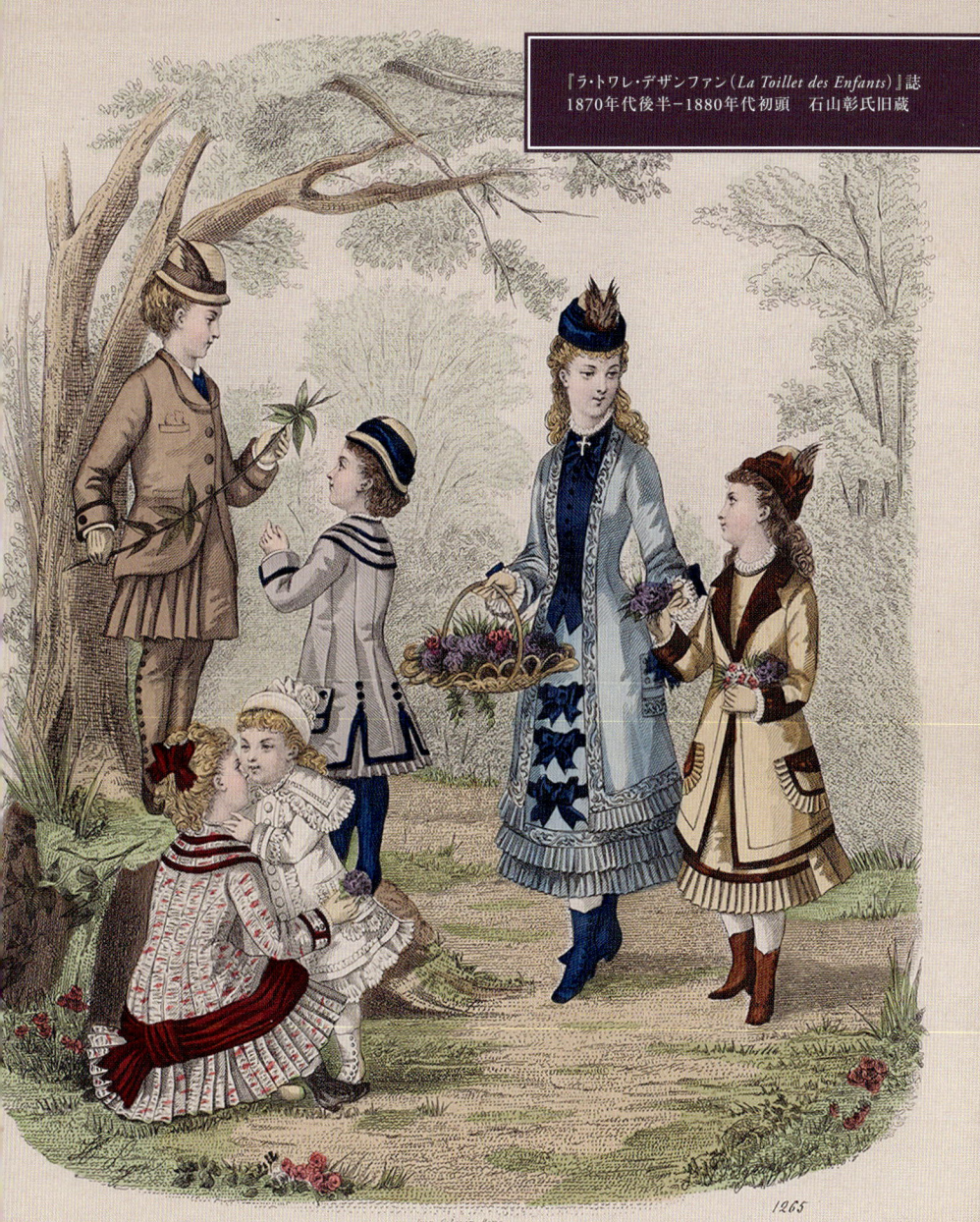

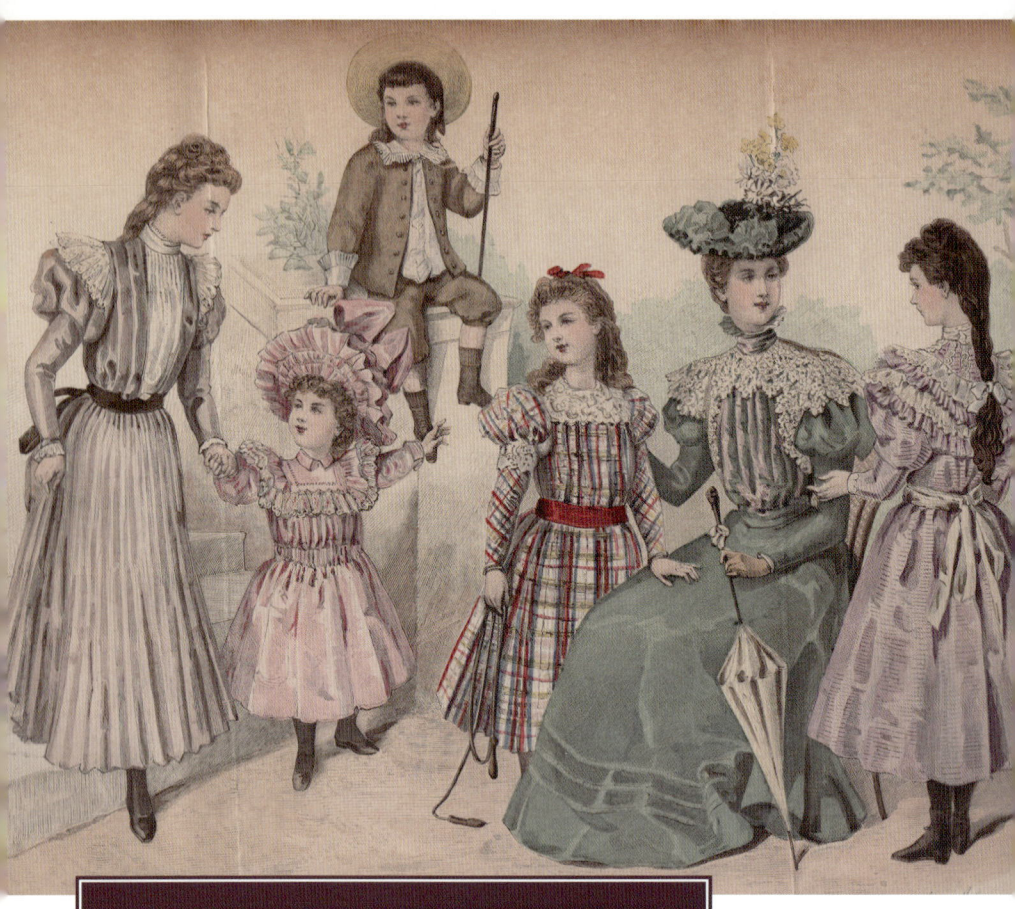

『ラ・モード・イリュストレ(*La Mode Illustrée*)』誌　1897年5月23日号　個人蔵

こども服の歴史

"History of Children's Costume"
Elizabeth Ewing
B.T.Batsford Ltd, London
First published 1977

本書籍は、平成28年7月8日に著作権法第67条第1項の裁定を受け作成したものです。

扉の図版:『ラ・トワレット・デ・ザンファン』pl.1340
1870年代後半から1880年代初頭　石山彰氏旧蔵
La Toilette des Enfants

まえがき

　本書のタイトルと文中では、わたしは「こども」（children）という言葉をためらいながら使っている。「こども」という言葉は、「すべての大人でない人」を表現するには不正確だし、じゅうぶんではない。このような不適切で人気のない言葉を使ったのは、大人になる前のすべての年代をひっくるめて表現するような言葉がないからである。さらにことをむずかしくしているのは、「大人」という言葉が、法律的には定義は様々であり、過去にも、現在にも、この問題は残念なことに解決できない。

　数世紀にわたり、幼児期から成人するまでの年若い人々が着ていた衣服を描写するだけでなく、様々に異なる時代の衣服に影響を与え、決定してきた歴史的、社会的、心理学的な要素を研究しようとする本を著すには、何かすべてを包括的に表現する言葉が必要だ。

　歴史を通じて、2、30年前までは、こどもたちは大人とは違い、自分が着るものについては何も発言することができなかった。こどもたちのファッションと着るものは、大人のこどもに対する姿勢を反映していたのであり、こどもを洗脳してしまったのでもなければ、こども自身の姿勢を反映していたのでもなかった。この重要な点で、こども服の物語はほかの衣服の歴史とは異なっている。こども服はその発展の過程で、それぞれの年代によって、それぞれの時代に、それぞれの異なった理由で、またそれぞれの速度で、解放へと歩んできた。だから、包括的な一つの言葉を見つける必要があり、それが「こども」とならざるをえなかったのである。

　この言葉はこれまで人気のある言葉ではなかった。17世紀、アリス・メイネルは「イヴリンとその同時代の人々は、まさしく『こども』という言葉の使用をできるだけ早期にやめている。かわいそうな少年が8歳になると、彼らはただちにその子を『若者』と呼んだ」と指摘している。ほぼ300年後の1947年、『こども服店』（*Children's Outfitter*）という題で1936年に創刊された商業出版物が、こどもということばにまだネガティヴな意味があるというので、『ジュニア（年少者）

服店』と題を変更している。

　だから、まずはじめに、すべての幼児、かわいこちゃん、かわいい女の子、若者、ガキ、年少者、少年、少女、青年、乙女、十代前半の子、スターに憧れる十代の少女、準十代の若者など、すべて「こども」と呼ばれてしまう皆に詫びなければならない。大幅に時代遅れになっていて彼らには不適当であるばかりか、社会の一部を成し、自分が着るものやそのほかの活動に関してものが言えるようになった時から意見を言うことが許されている自分たちを、侮辱するような意味合いを持つ言葉でくくられることに、彼らは当然のことながら抗議することもできるのだから。

　次に、わたしはこの本のテーマを展開するにあたって、情報や個人的な回想、家族の写真という形で多くの方々に助けられ、導いていただいた。殊に、ベスナル・グリーンこども時代博物館とフォーセット図書館のスタッフの皆さん、歴史教会保存トラストのローレンス・ジョンズ氏、ロンドン大学ファッション図書館のミュリエル・ロス氏とスタッフの皆さん、バースのファッション・ミュージアム（現バース服飾博物館）のM. ルグランド氏とミラ・マインズ氏、同ミュージアムの研究センターのペネロピー・バード氏、ルイスリップ図書館、ウックスブリッジ図書館、ヴィクトリア・アルバートミュージアムの図書館とテキスタイル部門のスタッフの皆さんから頂いた援助への感謝の気持ちをここに記したい。『アン公爵夫人の日々』からの引用を許可してくれたロザリンド・E. マーシャル博士とコリンズ社には感謝している。

　コスチュームの解釈に関する数多くの点に変わらぬ関心を寄せ、的確な判断をしてくれたB.T. バッツフォード社のマイクル・ステファンソン氏に、そして最後に、少なからず混乱した原稿からこの歴史書の素晴らしいタイプ原稿を生み出してくれたキャスリーン・ボーデン氏にお礼申し上げなければならない。

こども服の歴史
目次

まえがき 3

第1章 スワドリングと服従 7

第2章 大人のファッションの模倣 21

第3章 最初の改革者と最初のファッション 41

第4章 18世紀のこども服についての回想 69

第5章 黄金時代の終焉 87

第6章 ドレスアップか普段着か 113

第7章 ヴィクトリア朝 変化する女の子のファッション 135

第8章 戻ってきた衣服の改革 149

第9章 学校の制服 169

第10章 「こどもの世紀」鈍いスタート 187

第11章 さらなる自由とアメリカの影響 201

第12章 法令による衣服 第二次世界大戦 219

第13章 大量生産の巨人 239

第14章 現在 253

参考文献 266
註 270／図版出典 277／用語集 279
訳者あとがき──日本語版の出版によせて 297

第1章

スワドリングと服従

1975年、ロランド・サールは、テレビで史上もっとも有名で、自分が創作した漫画のなかでもっとも成功を収めた女学生、２、30年前の聖トリニアン女学院[1]の女生徒のことを語った。彼は、この漫画がこれほどまでに人気を勝ち得たのは、「おそらくこどもは残酷にも、不愉快にも、嫌悪をもよおすようにもなりうるし、また思いもよらないほど19世紀らしからぬこどもになりうるということをさらりと言ってのけた歴史上最初の漫画だった」からではないだろうかと述べた。おそらく、漫画家であるサールの言う通りだろう。だが、こどもの描写という点から見ると、サールは歴史始まって以来広く信じられてきた、そして英国では約150年前までは一般に浸透していた考えにもう一度戻ったに過ぎない。こどもたちは残酷にも、不愉快にも、嫌悪をもよおすようにも、思いもよらないほど19世紀らしからぬこどもにもなりうるどころか、こどもたちは常にそうだと思われていた。こどもたちは原罪に満ち溢れており、極力厳格に厳しく駆除しなくてはならない。こども時代とは成熟期への悲しむべき序章であって、できるだけ早く脱却すべきものだった。そのためには、年若い人々は、振る舞いも外見もミニチュアの大人のようであることがよしとされた。上級階級に属していれば、幼少時から教育と訓練が叩き込まれた。貧困階級では、こどもたちはやはりごく幼いうちから働かされた。そして可能な限り早く、その時代の大人のファッションと同じような恰好をさせられた。

　こどもの世紀と呼ばれる20世紀の４分の３以上過ぎた現在、この世紀を見渡すと、年若い者の衣服は彼ら独自の暮らしに合うようにデザインされた、着心地が良く、健康的で、手入れが簡単な衣服であるべきであること、またこどもが自分の考えを言うことができるようになればすぐに、着るこども本人が、たとえ全部自分で選ぶということはできなくとも、少なくとも納得した衣類であるべきだということは、一般的に当然のことと考えられている。権力者によって定められていた学校の制服にまで、最近ではこの考え方が反映されている。

　しかし、これは一つの改革であり、こどもを一人の個人、すなわち権利と必要と欲求を持ち、その欲求を満たしてやらなくてはならない独立した一人の存在とみなす、近年になって一般的になった認識の一つの表れなのである。このような認識が生まれるには時間がかかったし、この認識がなかったために、こども服は

大人と同じような恰好をさせられたこのこどもたちには、こどもらしいところが微塵もない。
中世の彩飾写本から。

何世紀にもわたって、年長者の衣服の歴史の後ろから、それを単に小さくしただけの形でついて行かなくてはならなかったのである。

　こどもには大人のように、自分の着るものについて意見を言うことはできなかったので、こども服には自分たちの歴史が無かったし、否定的な方法でしかこども時代の物語を記録できなかった。時代が1952年まで下ってようやく、人類学者マーガレット・ミード[2]の『現代アメリカの家族』のなかに、次のような新しい貴重な記述が見られるようになる。「ほかの社会と比べると、アメリカの家族内では、こどもたちに非常に多くの関心が払われる。こどもたちが必要な物、こどもたちの願い、こどもたちの行為は大人の関心を払われるに値するものと考えられ、その中心を占めている。」

　こどもの解放は約200年前に始まった大規模な社会の革命の一部であり、それは今も進行中である。そして解放が始まって以来のこどもたちの衣服の発達は、こどもの地位の向上がはっきりと目に見える兆候である。この勝利にいたる長きにわたる複雑な過程において、こどもはある程度までは「大人の父親」[3]であったことさえある。わたしたちの時代になって、ファッション史が始まって以来初めて着心地の良い服がこども服だけでなく大人の服にも取り入れられるようになったのは、こども服の発展の影響なのだから。もちろん、聖トリニアンの女生徒たちは、昔のこどもに対して大人が抱いていたイメージ通り、けだもののような性質を持っている。だが、要するにあれはジョークなのだ。女生徒たちに対する非難も更生させなくてはという強い情熱もない。あの女生徒たちは漫画に過ぎない。

　こども服の歴史は、こどもへの理解を深めるのに役立つというだけでも、十分に価値ある人文学的研究である。こども服の研究のための資料は、古い時代のものはわずかしかない。チューダー王朝時代は社会が全般にかなり進んだと考えられているが、この時代でさえも、こどもたちとその生活についての記録はほんのわずかしかない。アイヴィ・ピンチベックとマーガレット・ヒューイットの『英国社会におけるこどもたち』によれば、こどもたちの幼い時期の成長に対する家族の関心があまりにも低く重視されていなかったために、記録に値するとは思われなかったのだ。そのため、こどもたちがどのような暮らしをしていたのか、わ

たしたちにはほとんどわからないのである。おびただしい数の幼児の死は、19世紀まで続いたし、全般的に寿命は短かった（平均寿命は30歳）。この２つがあいまって、こどもたちは７歳から９歳の間に大人の仲間入りをすることになり、このことが、昔のこどもたちに関する情報の欠如の原因となっていると、２人の筆者は述べている。女性の地位が低かったこと、バースコントロールがなかったこともまた、最善の意図を持った人をも、幸福で理解ある親になることを難しくする原因となった。とはいうものの、良い親になった人は多数いたし、その記録も残っている。

　そうした良き親の記録が、少なくとも古くは、主に上流階級の記録であるのは、このような条件のもとでは致し方ないことである。満ち足り、愛される、幸福なこども時代というものは、全体的に見れば、ほんの限られたこどもに与えられる贅沢であったし、現在でもある程度そうである。そのほかのこどもたちがどのような暮らしを送ったか、どのような様子をしていたか、その歴史の多くは、ほとんど語られないか、あるいは断片的である。決してこどもの世紀ではなかったのだ。衣服について書く人は、いつも過去のこども服についての情報が少ないことを嘆いている。博学で思慮深いメリフィールド夫人は、1854年に次のように書いている。「男女の成人の服装の歴史は英国でもヨーロッパ大陸でも、詳細に調査され、描かれている。その一方、こども服の歴史は、資料が少ないせいか、あるいはこども服というテーマへの関心がないためか、いまだ陽の目を見ていない。こどもの肖像画は成人の肖像画に比べると希少だし、わずかにわたしたちの記憶にあるものは、成人男女の肖像画を小型にしたもののようで、顔以外はどこにも微塵ほどの若さも見られないし、顔さえもまるでそのいかめしい衣服に合わせるように、いかめしくフォーマルな表情をしている。このこどもたちは若い顔はしているが小さな老人である。サー・ジョシュア・レイノルズの絵にたどり着いたとき、やっと本当のこどもの描写に出会えるのだが、そのレイノルズでさえ、いつでもこどもらしいこどもを描くとは限らないのだ。」これがこども服についての典型的な記述である。

　しかし、このようにこども服が大人の服と同じにされていたにもかかわらず、

根強く続いた一つの例外がある。18世紀といえば、西洋の大人のファッションは無数の装いにあれこれと戯れるようになってすでに300年以上が経っているのだが、その18世紀に入ってからもかなり長い間、幼児はその生涯の最初の時期をスワドリング・バンド★にくるまれて過ごしていた。それは聖書時代から、そしておそらくはそれより何世紀も前から、世界の大半の場所で、時代を経てもほとんど変わらず、こどもをきっちりとまゆ状にくるんで身動きできないようにし続け、18世紀という改革者の時代に抵抗して根強く使い続けられた。スワドリング・バンドは母親や乳母にとってたいそう便利なものだった。これにくるんで小さな荷物状にしてしまえば、比較的安全に持ち運ぶことができるし、自由自在に置いておくこともできるし、必要とあれば釘に引っかけておくこともできた。実際にそのようにしたのだった。また、とんでもない間違いではあるが、スワドリング・バンドをきつく巻きつければ、落とすとか、何か他の事故からこどもを守ることができるばかりか、足や腕をまっすぐにすると無邪気に信じられていた。そのため、時にはこどもたちの腕と足はすっかりスワドリング・バンドで包まれていたのである。こどもが自由と運動の欠如のために危険にさらされるかもしれないとか、不満や痛みや怒りの鬱積のために死んでしまうかもしれないとは、誰も少しも考えなかった。

　そんなわけで、こども服の物語は身体の自由の完全な否定、全面的な服従、健康的な成長を禁じ、こどもの視点から見れば少しもこどものことを思っていない慣習から始まっているということになる。

　スワドリング・バンドは社会のなかのすべての階級で使われたが、残存する記録からは、すべての古い歴史の中では、主に高貴な生まれのこどもに使われたということがうかがえる。年代記の中で、貧者に関しては、短いとか簡単だという程度ではなく、全く触れられていないのだ。ジョセフ・ストラットの著作『英国人の衣服と慣習全集』において復刻された9世紀の手稿では、冠をかぶった貴婦人が、きつくスワドリング・バンドに巻かれた赤ん坊を、明らかにメイドと思われる少女に渡している様子が描かれている。これに似た絵は古い時代の手稿に数多く見られ、このテーマの主な情報源になっている。マシュー・プライアー・オブ・エドモンドが描いたヘンリー3世の息子の肖像画は、スワドリング・バンド

を巻かれて、精巧に作られた4本の柱に囲まれたベッドに寝かされているこどもの姿を描いている。英国中の教会の棺に施された彫像や記念碑にもスワドリング・バンドが使われていたことを示す同様の例が記録されている。紀元後1280年の中国の陶器には、良く似た形でくるまれた赤ん坊が描かれている。

　ロザモンド・ベイン-パウエルは『18世紀の英国のこどもたち』のなかで、この過程について詳述している。「幅約15センチ、長さ3〜3.6メートルの強い木綿の生地が、赤ん坊の脇から腰へときつく巻かれる。これは、幼児の背骨をまっすぐに保つと信じられていた。また、もし足であちこちを蹴ることが許されたりしたら必ずや足を折るだろうが、このように木綿を巻いておけば足を骨折するのを防ぐと信じられていた。スワドリングの布をきつく巻けばそれだけこどものためになると信じられており、腕も一緒に巻かれることもあった。」

　1862年に出版された『中世における英国の家庭内の作法と感情』の著者トマス・ライト博士は、多数の学会の権威あるメンバーであった。本書で彼は、スワドリングの歴史を概観している。彼は、アングロサクソンの初期の時代にはそれほど多数のスワドリングの記録は見つからないが、「おそらくこの時代のスワドリングは、後の時代に一般に使われていたものとは少し異なるだろう」と述べている。博士はまた、「こどもの生後すぐの有害なスワドリング（swaddling あるいは swathings）はいたるところで使われていた。そして幼児は手足の使い方を教えなくてはならない時期まで、スワドリングにくるまれた状態にされていた」と述べている。さらに博士は13世紀後期のアングロ・ノルマン系の著者ウォルター・デ・ビブルワースの著書から引用している。ビブルワースは当時よく行われた習慣に従ってフランス語で書いていた。「こどもは生まれるとすぐにスワーズ（swathe）でくるみ、ゆりかごに寝かせ、乳母にゆりかごを揺すらせ、眠らせなくてはなければならない。」

　ライト博士は続けて、「あらゆる階層で、新生児はこのように扱われていたのである」とし、「要するに、幼児期にこどもをスワドリングでくるむ慣習は、滑稽であるばかりか明らかに有害であるにもかかわらず、古い時代から広く行われていたし、ヨーロッパのいくつかの地方ではいまだに行われている」と結んでいる。彼は、swathel という言葉はアングロサクソン語の「布でくるむ、縛る」と

第1章　スワドリングと服従

いう意味の beswethan からの派生語だとしたうえで、swethl あるいは swaethel という語はスワドリング・バンド（swaddling band）を意味すると説明している。博士は、エクスター書[4]のなかに幼子キリストが「布で巻かれて」という記述があることを発見した。また、記録に残るもっとも古い詩人で680年に亡くなっている詩人ケドモンによるアングロサクソンの彩飾写本に、スワドリング・バンドを巻く準備をしている母親とそのこどもの絵があることを指摘している。14世紀の彩飾写本にも、明らかにスワドリング・バンドでぐるぐる巻きにされたこどもを描いた絵が残されている。

　何歳までスワドリングが使い続けられのかについての記録は残されていないが、ライト博士は「こどもは歩けるようになる前は、這うことは許された」という意味の次の詩行を引用している。

<center>Le enfant covent de chatouner

Avaunt de fache à pées-alter.</center>

　衛生観念が未発達の時代ではあっても、自然の要求に応えるために、人間小包（あかごの包）は頻繁にほどかなければならなかったに違いない。また、こどもの足を動かしたいという健全な衝動を満足させるために、スワドリングがゆるめられるということもしばしばあったに違いない。またレイエット★（新生児用品一式）のようなものと併用されることもあった。クローディアス・ホリバンドとピーター・エロンデルはともに1560年代にロンドンでフランス語を教えていたユグノー出身の避難民である。2人によって著された対話集のなかの、エロンデルが1568年に書いた魅力的で愛情溢れるこどもの歌には、次のような1節が見られる。ここでは母親が乳母にこう呼びかけている。
「さて、さて、こどもはどうしているかしら？　こどもの swathe をほどいてやって、スワドリング・バンドを取ってやって、……わたしの目の前で洗ってやって。シャツを脱がしてやって、……さあ、スワドリング・バンドで巻きなおしてやって、でもまずはビギン★（顔を取り巻くようになった布製の縁のない帽子）をかぶらせてやってね。縁取りのついた小さな衿もつけてやって。小さなペティコー

15

ト★はどこ？　玉虫織のタフタ★のコート★とサテンの袖をあげて。よだれかけはどこ？　ギャザーを寄せて、紐がついたエプロンをつけてやって。それにハンカチーフをつけてあげてね。小さな金の鎖のついたサンゴをつけてあげることはありません。午後まで眠らせておくほうが良いと思うから。……神様がぐっすりと眠らせてくださいますように。わたしのかわいい坊や。」ちなみに、サンゴは遠い昔から近代に至るまで、こどものガラガラやビーズに使われてきており、幸運をもたらすと信じられていた。

　チューダー王朝時代からは、特にこども向けに考案された衣類はほかにもかなりの数がある。これは衣類が次第に洗練されてきたことと連動しているが、ことに、チューダー王朝時代には当時の女性たちのあいだで針仕事と刺繍の技術が熱心に開発されたことと関係している。16世紀、産婆がこどものために欲しいものの長いリストのなかにスワドリング・バンドを入れていることが記録されている。バーバラ・イートンは『スコットランド服飾学会誌』のなかでスワドリングを複雑に行うことができることを記録しており、ジェームズ３世老僭王[5]が18世紀初頭にローマに亡命していた間にこどもたちの世話をしていたレディ・ニスデイルのスワドリングの巻き方について詳述している。出産の準備のためにレディ・ニスデイルはスワドリングを行う過程に含まれる主な５つの項目を注文している。まず前あきのシャツ、次は「ベッド★」、これは四角いバンドで赤ん坊の胸から足へとかけて巻き、再び上部へと巻き上げるものである。次はローラー★と呼ばれるもので、長いスワドリング・バンドのことである。チューブ状のウェストコート★、これは腕を縛って動けなくするものである。さらにローラーをもう一つ、最後に毛布である。墓に取りつけられた彫像や絵画の中の、凝った包み方をした包みのような赤子をくるんだものが、しばしばスワドリングを巻いた姿と少しも似ていないことがあるが、その謎はこのような複雑な包み方にあったのだ。

　17世紀以降は、相当数の種類の赤子の衣類が存在し、様々な博物館で保存されている。そのなかでも最古のものはヴィクトリア・アンド・アルバート美術館が所蔵しており、そのうちのいくつかはチャールズ２世の幼児期のものである。このうえなく薄いケンブリック★の生地でできていて、ほとんど見えないほどに細

かい目でみごとに縫ってある。またヘム・ステッチ★とフェザー・ステッチ★がほどこされており、小さなレースのミトンの手袋に至るまで、一式完全に揃っている。同美術館には、17世紀の繊細な毛糸で編んだこども用ヴェストも所蔵されている。これは今日のマチネ・コート★（ベビー用の短い）とほとんど同じで、当時の小さなヴェストやシャツと同様に、前開きになっているのは、実用にかなっている。また小さなローン・キャップもあれば、頭にかぶらせる小さな四角や三角の生地があって、これは「額布（おでこ布）★」（forehead cloth）という名で呼ばれている。当時からかなり長い間、頭を保護することは大変大切なことと思われていた。17世紀の衣類一式のなかには「額布（おでこ布）」、ローブ、シュミーズ、シャツ、カラー、キャップ、よだれかけ、ドレス用のよだれかけ風の前身頃（取り外し式）などが入っている。作られた時と変わらず白く綺麗なこの衣類は、ヨークシャーのルンドのサー・トマス・レミングトンのこどもたちが着たものである。その子たちは1611年に生まれており、1647年には大家族になっていた。

　マンチェスターのプラット・ホール服飾美術館[6]は、17世紀からの赤ん坊の衣類の実物資料をいくつか所蔵している。その大半は帽子（キャップ）とかよだれかけとか、ミトンといった小さな品で、主にこういった品が今日まで残存したのである。バース服飾博物館[7]は16世紀の小さなシャツを2枚とミトンとよだれかけを所蔵しているが、これらはおそらくこどもが着ていたものを示す現存する最古の実例であろう。この美術館にはまた、帽子の下にかぶせる小さな三角形の額布（おでこ布）をはじめとして、美しい刺繍をほどこし、レースで縁どりした17世紀のこどものアクセサリーが所蔵されている。18世紀の所蔵品としては、色糸で刺繍をほどこした絹の帽子（キャップ）、ボンネット、小さなコート、エンパイア・スタイルのローブなどがある。

　明らかに英国は率先してスワドリングを使用する期間を短く制限したが、完全に廃止するまでには長い時間がかかった。この事実は、マダム・ドゥ・マントゥノン[8]がこどもの世話について述べた言葉に表われている。マダム・ドゥ・マントゥノンはルイ14世の数人の庶子の養育を任されていた。1707年、72歳の時、彼女は手紙にこう書いている。「もしわたしがもっと若かったなら、イギリスの

流儀で、こどもを育てたいと思います。イギリスでは、こどもたちは皆背が高く体格も良くなるように育てられます。またその流儀はサンジェルマンで養育されるこどもたちの様子にも見られます。」彼女は亡命中の英国王ジェームズ２世の宮廷のことを指している（そして彼女はこの宮廷のことを知っていた）。彼女はさらに続けて、「こどもは生後２、３ヵ月でもうスワドリングをきつく巻かず、ドレスの下にラッパー★とゆったりしたおむつをつけます。『ラッパー』とおむつは汚れればすぐに取り換えられますので、こちらのこどもたちのように、いつまでも汚れもののなかにきつく巻かれたままでいることはありません。その結果、英国のこどもは決して泣きませんし、怒ったりもかゆがったりもしませんし、四肢が少し歪んでしまうということもありません」。楽観的な絵図だが、ここには事実についての重要な指摘が含まれている。

　この後、健康という見地からのスワドリングへの非難が、有識者と庶民の両方の間で広まった。スワドリングの使用に対するもっとも顕著な非難は、ジョン・ロックの『教育論』(1693)である。これは広く注目され、リチャードソンの有名な小説『パメラ』の女主人公パメラでさえも、無学な召使であるにもかかわらず、この話を耳にしており、こどもをスワドリングでくるむことが不健康であるというロックの考え方を強く支持するほどだった。「かわいそうな赤ん坊が10回も12回もスワドリングでぐるぐる巻きにされ、その上に何枚も毛布でくるまれ、そのうえにマントをかぶせられるのを見るたびに、何度も、わたしの胸は痛みました。小さな首は固定され、（中略）足と腕は（中略）首はしっかりと包まれ、手足は固定されます。そして、かわいそうな赤ちゃんは乳母の膝に抱かれます。なんとみじめな、手足をもぎとられた囚われの姿。」

　だがこの習慣はなかなか絶えなかった。当時の上流階級の、教育のある典型的な家庭の生活記録『サルトラムのパーカー家の人々(1769-1789)』で、テレサ・パーカーは２回目の出産を控えて、こどもが生まれたら伝統的な制度は守らなくてはならないということを、不承不承ではあるが、受け入れている。彼女は手紙にこう書いている。「こどもは生まれるやいなや、麻布に幾重にも包まれたエジプトのミイラのように、しっかりとくるまなくてはなりません。赤ん坊がいやだという信号を送っても無駄、（中略）幼児期をつかさどる年老いた魔女が定められ

第 1 章　スワドリングと服従

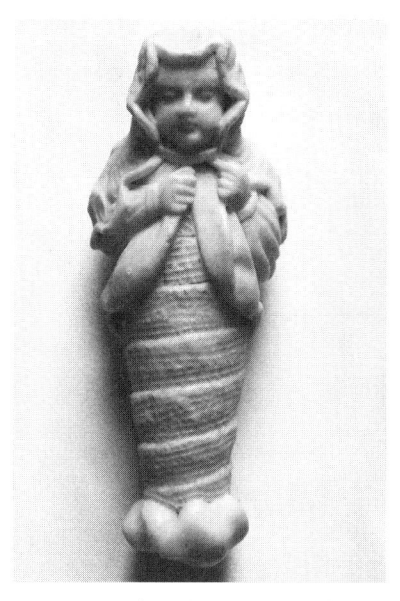

スワドリングで包まれた赤ん坊の石像。長さは14センチメートル。18～19世紀頃。ここでは腕は包まれていない。

たとおりに赤ん坊をぐるぐる巻きにして、運命の牢獄に閉じ込めてしまいます。」
　ルソーの『エミール』(1762) はその出版の翌年、同時に2つの英訳が出た。この本はこどもの養育とその衣服に大きな影響を与えた。このことは後で説明したいと思う。この本はまずスワドリングの詳しい説明と真っ向からの非難で始まる。これはすでに頻繁に言われていたことの繰り返しではあるが、大変強く語られていたため、それまでになかったほどの注目を集めた。ルソーは書いている。「こどもは母親の子宮を出るやいなや、手足を動かしたり、伸ばしたりし始めている。まさにそのとき、こどもたちは自由を奪われてしまうのだ。こどもはスワドリング・バンドでぐるぐる巻きにされ、頭を固定して寝かされる。足は伸ばされ、腕はその側に置かれる。そして動けないように、麻布やあらゆる種類の包帯を巻きつけられる。」このようなやり方に対して、ルソーは情熱をこめて批判する。「スワドリングは病気や肢体の変形の元となり、こどもたちを殺してしまう。怠け者の乳母に楽をさせるために使われているのだ。」とはいうものの、ルソーが書いたのはフランスのことで、彼は英国では「愚かしく野蛮なスワドリングは英国ではほとんど時代遅れとなっている」と脚注をつけている。しかし、その時代でも全くそうだったというわけではなかった。1813年にいたっても、二流

詩人であった牧師ウィードン・バトラー・ジュニアは自分の5番目のこどもの誕生に当たって書いた詩の中で、子宮を出た悲しみを、赤子の立場でうたっている。

確かに子宮のなかでは手足を伸ばせなかったけど
でも、ああ、乳母とかスワドリングに悩まされることは無かった

同じ詩の中で、この子はさらに悲しんでいる。

女性の力に服従させられ
膝に載せられ、愛撫され、よしよしとあやされ、キスされ、背中を優しく叩かれ、撫でられ
その挙句、たった一時間もしないうちに
手足を押さえつけられ、縛られる、ぐるぐる巻きにされ、手錠をかけられ、包まれる

衣服とこどもの幸福についてヴィクトリア朝時代に書かれた多くの書物のなかには、スワドリングについて、それが使われていたという記憶も含めて、何度か言及されている。そして、今日に至るまで、程度こそ違え、東欧を含め、各地でこの習慣は残存している。例えばギリシャのパトラスでは、数年前に、教会を訪ねた旅行者がたまたま洗礼式に遭遇した。驚く旅行者の目の前で、式の直前に、それまで床に寝かされていたこどものかなり使い込んだ繭のようなスワドリングが丹念にほどかれた。こどもは泣きわめきながら、本格的な洗礼を受けさせられた。『わが家族と犬』では、ジェラルド・ダレルはコルフの守護聖人聖スピルドンの祭りに集まった群衆のなかで、「赤ん坊は繭のようにくるまれ結ばれている」と記している。これも20世紀に入ってかなり経ってからのことである。だから、こども服の歴史物語に最初に登場するのは常にスワドルにくるまれた赤ん坊の姿なのである。この赤ん坊たちは、最近までこの物語にはつきものだった不快感から、なかなか解放されなかったのである。

第 2 章

大人の
ファッションの
模倣

社会史学者にとって残念なことに、記録に残されている初期のこども服は、大半が王室や高貴な身分の家に関するものである。そのため、古い絵に描かれた生後7ヵ月のヘンリー6世は長いドレスを着せられて、後見人の腕に抱かれているが、まだ髪の生えていない頭には冠が載せられている。ハーバート・ノリスの引用によれば、15世紀の王室の洗礼式のローブは「ヴェルヴェットの外套は必ず3エル（342センチメートル）以上の長さがあり、ミニバー★で縁取られ、（中略）誰かが赤子を抱き、紫の絹のスカーフを腕にかけている場合は、それは赤子の頭を覆って地面までたれさがっている」。

　庶民のこどもは、高貴な身分のこどもよりも、生活と衣服の面ではもっと自由で、気楽だっただろう。西暦100年頃、タキトゥスはサクソン人のことをこのように語っている。「どの家でも小さな男の子は、地主の息子であれ農夫のこどもであれ、同じようにみすぼらしい身なりで、家畜と一緒に寝転んだり遊んだりしていた。」高貴の生まれのこどもも時には自然に帰り、思い切り走り回ることが許されたということを知るとほっとする。古い時代の数多くの写本の挿絵には、単純なチュニック型★の上衣を着た肉づきのよいこどもがゲームをしたり走り回ったりしている姿が描かれている。さらに何枚かの挿絵では、長めの上衣の男の子や、時にはほとんど同じような格好をした女の子の姿も描かれている。ストラットの著書には、冬物の長袖とフードのついた黒っぽい外套を着た小さな13世紀の少年を表した挿絵が見られる。不思議なことに、このコートは今日のダッフル・コート★に似ている。また、ピナフォー★を着ているこどももいれば、エンバネース★型の外套と丸い毛皮の帽子のこどももいる。暖かい気候の時には、交差する肩ひもつきのゆったりしたズボンをヴェストの上にはくのが、しもじもの少年の通常の身支度だったらしい。20世紀後半には若者にとってほとんど制服のようになったジーンズ★とT-シャツの原型に近いものとなった。

　しかし、こういった様々な長さのチュニック型の上着や、同時に見られる外套やマントは、こども専用の服というわけではなく、数世紀にわたってこども服というものはなかったという事実を目の当たりに見せてくれているに過ぎない。14世紀までの成人は、こうしたこどもたちと同様の衣服をまとっており、多くの成人がこうした衣服とはまったく違うスタイルの服を着るようになってからもずっ

と、田舎の人々やこどもたちは同じ様式の衣服を身に着けていた。ここで言う以前とは異なったスタイルを、一般的にファッションと呼ぶが、それは14世紀になってから姿をあらわしてきた。それまでは、西洋の人々は年齢、性別を問わず、基本的には身丈の生地をほとんどそのまま使ったチュニック型、あるいはクローク型★と呼ばれる衣服をまとっていた。腕と頭を入れるための穴をあけただけで、時には直線裁ちの袖をつけたり、腰に帯やベルトをつけたりすることもあった。基本的な下着は同じようなチュニック型のもので、ただ、サクソン時代[1]からは男児や男性はしばしば、ブレイズ★と呼ばれる緩やかなズボンをチュニック★の下にはくようになった。大半の人の衣服は、様々なタイプの、手で紡いだ羊毛か麻でできていた。裕福な人は自分の地位を誇り、絹、サテン、ヴェルヴェットなど、ほとんどイタリア、フランス、さらには時代が下ると、東洋からの輸入品を買った。成人男性、男の子、女の子は、髪は通常は首に届くぐらいに短くしたが、15世紀には、年上の女の子は母親と同じように髪を長くするようになっていた。靴は通常はパンプス★かモカシン★型の平らなもので、1580年代までは靴にヒールはなかった。

　14世紀には女性の服はウェストのところで細く仕立てられ、女の子のドレスもこれに従った。このウェストを細くするデザインは、この時代から今日まで繰り返し登場してきた。男性の衣服がこの時代からより手の込んだものになり、複雑で壮麗な歴史を展開するようになると、男の子も同様に父親に従った。このため、このこと自体がこどもが必要とするものにわずかな注意しか払われなかったということの証拠なのだが、古い時代のこども服の記録は乏しく、成人の衣服についての記録から予想するしかないのである。フィリス・カニングトンとアン・バックは過去の未成年者の衣服についての詳細な研究のなかで、「14世紀の後半、新しいスタイルが発達し、上流社会の男の子は、幼児期を過ぎると、父親と同じ格好をした」と述べている。2人は女の子が着ていたものについての記録は男の子のそれよりもさらに乏しいが、「15世紀には、わかっている限りでは、女の子は少し修正を加えただけで、母親と同じような衣服を着ていた」とも指摘している。この「少し修正を加えた」は、女の子のかぶり物は、母親たちが楽しんでいた複雑なかぶり物よりは少しだけ快適になるようにくだけていて、簡素だっ

たという意味である。

　チューダー王朝とエリザベス王朝の大人たちの凝った、現実離れした豪華なファッションは、ファッションを牛耳っていた上流階級や台頭しつつある豊かな商人のこどもたちがそっくり模倣した。少なくとも衣服の点数に関する限りは、若いエリザベス王女からの要望書が、垣間見せてくれる。エリザベス王女の母親、アン・ボレインが処刑された日、将来の女王、当時3歳の王女はレディ・ブライアン[2)]の庇護にゆだねられ、すぐさま父親のヘンリー8世からなおざりにされた。レディ・ブライアンは幼い王女の世話を始めるとすぐに、トマス・クロムウェルに手紙を書いている。当時の国家文書のなかから見つかったもので、彼女はこの手紙で、こどもに必要なものを嘆願している。「王女が衣服をいただけますよう、（中略）嘆願いたします。と申しますのは、王女はガウン★も、カートル★も、ペティコート★も持っておいでではありません。また、下着は一つもありませんし、エプロンもスカーフも寝間着も、コルセット★も、ハンカチも、袖〔当時一般的だった、胴部から独立して仕立てられた袖〕も、室内用キャップも、夜用のキャップもお持ちではないのです。」3、4歳のこどものワードローブが、なんと複雑なことか！

　リッチモンド伯にしてサマーセット伯ヘンリー8世とエリザベス・ブラウンとの息子であるヘンリー・フィツロイは、17歳で亡くなった。17歳は当時の標準からすれば成人に近かったが、当時の若者の衣服の豊かさと複雑さを示してくれるワードローブを遺している。ガウン4着、コート9着、ダブレット★6枚、ホーズ★8本、多数のハット型帽子、ボンネット、ブーツ、剣、短剣があった。1枚のガウンは紫色のヴェルヴェットでできていて、黄色い絹の裏がつき、金糸の刺繍がほどこされていた。また、「すべてセーブル★のガウン、すべてパンピリオン★のガウン、黒いボギィ〔訳注：未詳〕のガウンまであった！」

　18世紀の終盤まで続く、大人のミニチュアとしてのこどもが発生したのだ。そしてこの時から、こどもがどんな様子だったかを記す記録が増えてくる。教会の墓に取りつけた死者の彫像も増え、同様に家族の肖像も増えた。これらの群像で驚かされるのは、しばしばこどもらしくないこどもがその中心にいることだ。しかしこういったものは貴重ではあるが、実際のこどもたちの衣服を十分に物語っ

てくれるものではないし、おそらく誤解を招くものである。これらが見せてくれるのは特別な日のために一番良い服を着せられた高位の家のこどもたちの姿だからである。大半の人は田舎暮らしであり、おそらくあらゆる階級のこどもたちの普段着は単純で、時が経っても変わることのない農夫の服装に近いものだった。高位の家の女の子も絹や繻子の衣服を脱ぎ捨て、卑しい生まれの女の子が着るオランダ麻（薄手の亜麻織物）のシフト★（ワンピース型肌着）に着替えて遊びまわる習慣があり、高貴の生まれの男の子は農夫のこどもたちと同じスモック★とブレイズと呼ばれるズボンをはいていたという資料がある。この男児と女児の間の違いは、18世紀になってこども服が発達し始めたとき、女児服と男児服がそれぞれ別の方向に進むときにも繰り返し起こっている。

　しかし、一方では、こども服を大人の衣服と区別し、こどもたちの特別な必要に合わせるいくつかの特徴が見られるようになった。その一つは「プディング★」または「黒いプディング」と呼ばれるものだ。これは長期にわたり、少なくとも18世紀まで、こどもの衣類に共通した項目だった。著者 J.T. スミス（1766－1833年、イギリスの画家、彫刻家、古物収集家）の死後12年経った1845年に出版された、冗長だがワサビのきいた回想録『雨の日の本』に、「プディング」について詳しく述べられている。「プディング」についてはさらに、彫刻家ジョセフ・ノリケンズ[3]の伝記『ノリケンズとその時代』の中に登場する。「1768年には、ほとんどのこどもがものを頭にのせて『ホット・パイ』という年頃のとき、私は自分の頭に黒いプディングをのせて皆に見せた。この黒いプディングは、注意深い性質だった私の母親が、私が転んだ場合に頭の保護になるようにと、私にかぶせてくれたものだった」と述べている。『ノリケンズとその時代』のなかに見られるもう一つの記事では、「ブレナム宮殿にある絵の中で、ルーベンスは一人の息子にプディングをかぶらせたと記したうえで、（中略）そして将来母親たちがその形を知りたがるだろうから、マッカーデルによる彫刻があると彼女たちに教えてくださるようにお願いする。だが（中略）私の黒いプディングと同じものを作るのは難しいだろうから、ここに記しておくが、それは細長い黒い絹か繻子でできていて、詰め物がしてあり、親の好みに従って、あるいは小さなルーベ

ンスの息子のそれのような形に作られる」と書いている。さらに脚注には「私はこどものころはプディングをかぶっていたし、私の母親のこどもはみなプディングをかぶっていた」とつけ加えている。

　小さな足が間違って危険なところに行かないように、今日でも手綱★はある程度まで使われている。スコットランド女王メアリーは幼いジェームズ6世のために深紅の一組の手綱をこしらえた。彼女は息子が1歳の時以来二度と会うことはなかったので、初めてよちよち歩きをする王子を導くことはなかったが、その一組の手綱はスチュアート家の遺品の一つとして残り、20世紀中展示されてきた。

　ハンギング・スリーブ★は、簡素な普通の袖に通した腕の後ろ側に、腕を通すことなく、ただぶら下がっている長い袖のことで、エリザベス朝時代以降の成人の衣服と、それをまねしたこども服の特徴となっている。このような袖はやがて、幼稚さの象徴として語られることになる。例えばサミュエル・ピープス[4]は幼い少女と、さらには第二の幼年期、すなわち老年期を表現するのに使っている。この袖はこどもが着る成人のファッションにわずかでも楽な要素を取り入れようという努力のあらわれかもしれないが、この袖も手綱としても利用されており、この使い方をしているところが、数点の絵に描かれている。

　多くの絵に描かれていて、はっきりとこども用とわかるもう一つのアイテムは、マッキンダー★と呼ばれるもので、早くも1568年にエロンデルによって言及されている。これは大判の男性用サイズのハンカチで、通常、一つの角をドレスの腰に止めて、床に届くスカートの裾まで垂れ下がっていた。これには様々な用途があったらしく、18世紀の素描や墓にとりつけた彫像ばかりか、油絵にまで残されている。エプロンもこどもの肖像画によく見られる。エプロンはフォーマルな肖像画にも見られるが、時には成人の女性もつけることがあった。

　しかし、こどもと成人の最も大きな違いは、こどもと大人の両方が同じ服装をしている場面のなかに見られる。18世紀に入ってかなり経ってからも、幼児期には男の子は女の子とそっくり同じ衣服を着ていた。時にはそれが6歳まで続いた。家族の肖像には、姉妹や母親と同じように床まで届く長い鐘型のスカートをはいている少年たちが数多く描かれている。ただ、少年たちはしばしば少女たちがつけているエリザベス朝風のファージンゲール★とか18世紀の少女が着けてい

27

幼いこどもを歩かせるのに使った手綱は、18世紀のファッション・プレートにも見られる。
Galerie des Modes et Costumes Français, Paris,1912(1779-81)

るパニエ★などは着けていない。時には男の子のボディス★は女児のものと同じである。父親たちの衣服から借りたダブレット・スタイルのなかには男性らしさの片鱗を見せることもある。時には小さな剣が女の子っぽいスカートのついたドレスの腰につけられることもある。正装の場合は、ごく幼いこどもでも、ドレスの下に数世紀にわたって男女共通のシュミーズばかりか、コルセットも着けた。3世紀にわたって、絵画に描かれる小さな男児は、例外なく、くるぶしまでの長さのドレスを着せられている。

　随筆家で劇作家であるサー・リチャード・スティール（1672-1729）は、すでにこどものための読本が読め、ヴァージルの本の挿絵に興味を示す息子のことを妻への手紙に書いている。「息子に新しい衣類とフロック★型の服（Cloathes and frocks）を与えても構わないだろう。」しかし、これはおそらく、現在の「フロック・コート」の特徴として残っているように、当時の幅の広いスカートつきの上着のことだろう。「フロック」という言葉は、19世紀に入ってからも、成人のドレスではなく、こども服に用いられた。

　男児に女児と同じ格好をさせることは、できるだけ速くこどもを大人にしようという様々な試みに矛盾するようである。しかしこどもはふつう6歳頃まで、女性の庇護のもとに置かれていたわけで、これが、男児がスカートないしペティコートを着けていた理由である。このことから、男の子がまだ「コートを着ている」という表現が生まれたのだが、この場合のコートは現代のコートとは全くちがうものだ。

　男児が6歳頃にペティコートを脱ぐ儀式、「ブリーチング」は、家族にとっては晴れがましい行事で、17世紀以降の多くの回想録に詳しく記録されている。『冬物語』のリオンティーズは、とてもよく話ができる息子マミリアスのことを、こう語っている。

　この子の顔をつくづく眺めているうちに
　23年前の自分を見ているような気持になってきた。ブリーチ★をはかず、
　緑色のヴェルヴェット（ビロード）の（ペティ）コートを着け、腰に付けた短剣も、

その持ち主に嚙みつかないように、鯉口を止めてあった。
飾り物が危険なものだということはよくあることだから。
きっと、この青豆みたいな、この小紳士に
なんと、当時のわたしは似ていたことか、
この穀粒に、このカボチャに、この小さな紳士に。

ここでもまた「コート」はペティコートすなわちスカートを意味している。

1641年、サー・ヘンリー・スィングズビィは日記にこう記している。「ロンドンからイースターに備えて、息子のトマスのためにラシャ★地の衣服一そろいを送った。息子が初めて着けるブリーチとダブレットなので、仕立て屋のミラー氏に仕立てさせた。息子はまだ5歳なので、これを着るのは早すぎるのだが、母親が、息子がこれを着ているところを見て、将来の立派な大人になったところを思い浮かべたがっているのだ。」また、1679年10月10日に愛情あふれる祖母レディ・アン・ノースが首席裁判官サー・フランシス・ノース、のちのギルフォード卿、国璽尚書に宛てた手紙には、ことに喜びに満ちた「ブリーチング」の描写がある。レディ・アン・ノースは、「小さなフランク」と呼ばれている母親のいない孫フランシスの「ペティコートを脱ぐ儀式」に先立って、1678年5月に、「フランクは近いうちにブリーチをはくでしょう」と手紙に書いている。そして、儀式の行われた日の後、彼女はこう書いている。「この水曜日は、仕立て屋が小さなフランクにブリーチをはかせるのを手伝ってくれる日だったのです。家族全体がどんなにやきもきしたか、あなたには想像できないでしょう。どんな花嫁さんだって、結婚式の夜に着つけをするのに、うちの子ほど人手がかかりはしなかったでしょう。一人は足を持ち、もう一人は腕を持つ。仕立て屋はボタンをはめ、その間に一人が剣を着けさせるという具合で、見物人があまりたくさんいたので、私が指一本差し込む隙間も無く、孫を見ることができないところでした。すっかり着つけが終わると、他の人達と同じように一人前に見えました。孫はその前日は黒いコートを着てここにいた小さな紳士はどこにいるのかと聞いたり、家僕たちに、その紳士が学校から帰ってきたら、彼に仕えたいと思っている大変良い衣服

第2章　大人のファッションの模倣

と剣を着けたおしゃれな男がいて、次の日曜日に来ると言っていたと伝えるようにと言ったりしたかったのです。(中略)衣服と剣はとてもぴったりしていて、ペティコートを着ている時よりも背が高く可愛く見えました。小さなチャールズも大喜びでした。チャールズはずっとフランクのそばで跳びはね、何でもわかっていました。私はベリーに行き、もう一そろい買いました。土曜日には出来上がる予定で、そうすれば日曜日にはもうペティコートは着なくて済むようになります。」最後にもう一つ。「孫はすっかり着つけが済むと、マフ★はもうはやらないのと尋ねました。マフが届いていなかったからです。」当時男性はマフをしていた。レディ・ノースの10月12日づけのもう一通の手紙は、同じ行事をかいつまんで「この日はすべてペティコートを脱ぎ捨てて成人になるためにお膳立てしてあったのです」と書いた。

　この少年はペティコートを脱いでブリーチにはきかえると、学校という新世界に乗り出した。1688年7月に、祖母は再び、家を留守にしている少年の父親に手紙を書いている。「家にいるもの皆が元気であることを神に感謝しますが、あまり元気がよくなりすぎて、手がつけられません。フランクが毎日学校に行かなくなれば、この小さな家はあの子には小さすぎるようになるでしょう。」孫を溺愛する祖母の言葉にも、少しばかり感傷がうかがわれる。

　長年にわたって「ブリーチング」は祝い事だった。「ブリーチング」という詩の作者はレスター夫人となっているが、これはおそらくチャールズ・ラムのペンネームと思われる。

　フィリップに喜びあれ、今日
　長いペティコートを脱ぎ捨てたその子に
　そして（幼子の時期が過ぎ去り）
　男らしいブリーチをはいたその子に

　帯とフロックを、必要とする人にあげてください
　フィリップの四肢は自由となった

「ブリーチング」についての記述の主要なテーマは、例外なく「小さな男の子が大人になった」である。それゆえ、その子の衣服は、成人の男子の衣服を小型にしたもので、男性のファッションに従うものである。女の子も同様に成人女性のファッションに従うが、幼児期近くから始まる成長の過程をたどるだけで、男の子と同じような幼児期からの解放の象徴となるものはない。

　高位の家や裕福な家のこどもたちは当時の贅沢な成人のファッションを小型にした衣服で着飾ったが、その一方で、誰からも注目されず、ほとんど記録されることもない庶民の間では、最初にはっきりとこども服とわかるものは、どのようなものだっただろうか？　それは、ある施設の制服だった。

　教会がスポンサーになって、修道院、慈善団体、ギルドの学校が運営されており、これが、庶民の教育、ことに貧困層のこどもたちの教育に大きな役割を果たしていたのだが、宗教改革は修道院を抑圧したため、これに大きな打撃を与えた。この打撃に対抗するために、様々な慈善家たちや改革者たちが、少なくとも貧困者に教育を与えるために学校を創設した。そしてその多くの場合、生徒たちに着るものが支給された。そのような制服の根底にあるのは、バトラー司教の言葉を借りれば、「制服を着ている者が、自分が隷属的な位置にいること、慈善の対象であることを思い出させるため」という考え方だった。こういった制服は、もっとも古いものは16世紀に遡り、当時の普通のこどもたちが着ていた衣服のスタイルを基礎にしていて、数世紀間ほとんど変更が加えられなかった。そのため、繰り返して指摘される「あらゆる種類の制服は凍結されたファッションだ」という考えの実例となっている。

　ブルーコート学校はチューダー朝の衣服を後世に残したという点でユニークである。1862年に「16世紀までの幼い男の子の姿を伝える唯一の例は1～2の教育機関、例えばロンドンのブルーコート学校に見られる」と言ったのはライト博士である。彼はさらに続けて「今日まで、この最初の制服はほとんど変更されずに残っている」と述べている。ストウは『ロンドン概説』(1633)で、より詳細に記録している。「ブルーコート学校の前身で、この種の残存する慈善施設では最古のクライスト病院が1552年に創設されたとき、「11月にここに収容されたこど

第 2 章　大人のファッションの模倣

町を行進するブルーコート校の男の子たち。青い長衣と黄色い靴下を着ている。1949年9月21日、ロンドン市内のホルボーンにある聖墓地教会で毎年行われる聖マシューの日の礼拝に参列するために、サセックス州ホーシャムのクライスト・ホスピタル（ブルーコート校）からロンドン・ブリッジ駅に到着したところだ。

もの数はほぼ400人になった。皆小豆色の木綿のお仕着せを着ていた。(中略)翌年の復活祭には青いお仕着せを着ていた。(中略)以来、これが続いている。」

　奇妙なことに、この種の制服が詳細に研究されるのは1939年まで待たなければならなかった。この年、ウォレス・クレア牧師は「初めて、16世紀以来さまざまな時点での英国の多くの小学生の制服の注釈つき記録の作成にとりかかった」。彼は「クライスト病院の男の子の絵のように美しく威厳のあるチューダー朝風の一そろいの制服（過去において英国の多くの学校で採用されている）のように」、今日まで残存しているものもある、と指摘している。それから38年後の現在〔1977年〕、この制服はまだ着用されている。この制服はくるぶしまで届く長い青いコートと革の帯、黄色い靴下（1638年から使用されている）と麻の衿布から成っている。最後に挙げた衿布はチューダー朝のひだ衿★が変化したものである。クレア博士は、この制服は、「チューダー朝の庶民や職人のこどもたちの普段着で、もともとは聖職者のカソック★だったものがそのまま残ったに過ぎない」と述べている。より正確に言うと、その聖職者のカソック自体は、中世の成人男子や男の子が一般に着ていたチュニックなので、クレア博士の言う系譜は、実はさかさまだと言わねばならない。クライスト病院の男の子たちは1636年から、長いチュニックの下に、黄色く染めた「カーシィ」と呼ばれるペティコートを着けるようになった。これは1837年まで使われた。1736年まで、ガウン★の下にブリーチは着けなかったが、この年、「病気がちの弱い子」用に革のブリーチが導入され、それから数年の間、広く一般的に導入された。1760年、男の子は「現在使っている革のブリーチの代わりに、年に２枚、ドラップ（くすんだ茶色、灰色の布地、特に厚手の毛または木綿ロシア製厚地）のブリーチを支給されること」という条例が敷かれた。赤または青の小さな丸い帽子は1857年まで着用されたが、その後頭には何もかぶらない。

　ブルーコート学校には創設時から女の子もいた。彼女たちも数世紀にわたって、チューダー朝時代の女の子の衣服に基づいた制服を着ていた。男の子と同様、初めは小豆色の衣服を着ていた。「小豆色の木綿の制服を着て頭にはスカーフをかぶっていた」が、1553年のイースターにはすでに、「青いドレスと白、緑、あるいは青のエプロンをし、白ずきんにとがった帽子をかぶっていた。この制服

第2章　大人のファッションの模倣

は1875年まで続いた。通常、黄色いストッキング★をはいたが、これは様々に変化した。1875年以来、常に制服は時代に合わせて変更されてきた。そして今日ハートフォードの大変進歩的で素晴らしく設備の良い女子高の生徒たちは、完璧に現代風のスマートなファッションの制服を着ている。だが、その校舎の壁龕（へきがん）からは、明るい色彩を施されて、創設当時のチューダー朝のドレスを着た２体の像が見下ろしている。学校の博物館には、時代ごとのドレスの記録が残され、正しくドレスを着せられた人形や、詳細なスケッチや当初の衣服のレプリカなど、歴史書や服装史家が忘れてしまったチューダー朝の普通の少女の姿を語るものが、収められている。

　このほかにも、同様の初期の学校の制服を記録にとどめる立像や横臥像がある。例えば、ロンドン博物館には、「古ファーリングトン・ウォード学校から移されたみごとな彫像が、メイドストーン博物館には昔の地方のブルーコート学校の生徒を表わした彫像がある」と、クレア博士は記録している。ジョン・ウィストン（1558〜1621）が慈善事業で創設したブリストルのレッド・メイド学校は、今日では寄宿舎も併設する著名な私立学校になっているが、この学校の女の子たちは、今でも現代風の赤い制服を着ている。だが、創設者の記念日や特別な行事などの際には、当初の制服のボンネットをかぶり、赤いドレスの上にティペット★〔ごく小さなケープ型の肩掛け〕とエプロンを着ける。

　ブルーコート学校の男の子のチューダー朝の服装は、のちの多くの教育施設によって模倣された。ダリッチ・カレッジが、キングズ・ベア・ガーデン劇場の俳優兼支配人，兼管理人であるエドワード・エリーンによって1619年に創設されたとき、12人の貧しい生徒が入学を許可され、クレア博士が記録するところによれば、財団の規則に従って、１年に１回復活祭の時に、必要に応じて、白いキャリコ★のサープリス★、よい生地でこしらえた地味な色の上に着るコート、キャンバス地の裏地のついたボディス、白い木綿の裏地のついたスカート、ドロワーズ１枚、ニットの靴下２足、必要に応じて靴を、２つの輪状のバンド、ベルト１つと黒い帽子が与えられた。

　この制服に変更を加えた制服──やわらかい折り衿★とベルトのついた長い黒のコートとグレーのストッキング──が1857年まで着用されていた。この制服姿

は、ダリッチ絵画館に収められているJ.F.ホースレイR.A.（1828）による「ダリッチ・カレッジの昔の教育」という絵に描かれている。1857年、制服は廃止され、「ふさわしい帽子、あるいは特徴的な印となるもの」という点だけが求められるようになった。

　ブリストルのコウルストン学校の男生徒たちは、クライスト病院の院長エドワード・コウルストンが創設した1708年当時のファッションだった衣服を、長年にわたり着ていた。彼らの制服は、部分的に赤い裏地がついた青い長いコート、青いブリーチ、赤い靴下、バックルつきの靴、赤いリボンで縁取りし、てっぺんに赤いタフタを着けた丸い帽子だった。詩人トマス・チャータートンの記念碑は、もとはセント・メアリー・ラドクリフにあったものだが、制服姿の詩人をあらわしている。その制服は1873年まで新しいスタイルに変わることがなかったが、1900年になって、廃止された。1688年に創設されたウェストミンスター・ブルーコート学校もチューダー朝時代の制服を着ていた。入口を見下ろす小間に立っているその制服を着た男の子の影像には銘が彫り込まれている。「これが1709年のブルーコート学校である。」フリート街のはずれにある聖ブライズ協会の噴水のそばには、よく似た２体の影像がたっている。

　慈善学校の生徒たちは自分で服を作ることもあった。各々の女の子の衣服の割り当ては、「梳毛織物★のガウン１着、麻の寝間着（寝室用ガウン）２着、シフト２枚、手袋２組、講師柄のハンカチ２枚、青いエプロン２枚、靴下２足、ペティコート１枚」だった。1708年ロンドンのトップクラスの慈善学校の記録によれば、このような制服の価格は、女の子用は10シリング３ペンス、男の子用は９シリング２ペンスだった。

　こういった初期の制服のなかで青が広く使われたのは偶然ではない。青の染料が一番安価で、伝統的に青は召使や徒弟、そのほかの貧しい庶民が着る衣服の色だったのだ。青はこのような庶民的なイメージから解放されたが、学校の制服には今でも好んで選ばれる。特に女の子の制服の場合は青が好まれ、青いブレザーはどの学年の女の子にとっても誇らしい衣装である。19世紀になってこども服が全く違う方向に発達したため、若者たちの間では、青に特権的な地位と人気が与えられるようになった。それは強力で長期にわたって続いた男の子のセーラー

服★のファッションで、女の子にも取り入れられた。このことについては、のちに触れたい。締めくくりは今日のブルージーンズである。

　初期の生徒の衣服の大半は慈善学校のものであるが、場合によってはこの領域を超えるものもある。例えばイートン校は、1462年に慈善学校としてスタートした。ここでは、すでに述べたような長いガウンが唯一の制服として着られていた。また初めからパブリック・スクールとして創設された学校や、のちにパブリック・スクールに変わったところでもおそらく事情は同じだっただろう。制服は当初、当時の普通の男の子の衣服として作られた。ある学校の1560年代の詳細な勘定書が残っている。イートン校に入れられたウィリアム・キャベンディッシュの９歳と10歳になる２人の息子のものである。この子たちは黒いフリーズ★のガウンを着ていた。フリーズ地のガウンはイートン校の寄宿生のみならず給費生も長年にわたって着ていた。前で閉じる、首と手首のところで固定する長いガウンは、「王室や教会の基金から給付を受けている男の子を見分けるために単に普通の衣服につけ加えたものではなく、実際に寒さから身を守るためだった。ガウンにつけたフードは必要に応じて頭にかぶることもできる」とハートリィ・ケンボール・クックは『幸福な時代』のなかで書いている。

　18世紀までは、制服は基金によって運営される学校に限られていた。18世紀になって、特殊な若者の衣類として発生した。しかし、それ以前の学校でのこどもたちの様子を少し見れば、こどもたちがどんな姿をしていたか、いくらか推測することができる。ユグノーの難民であったクロード・ドゥザンリューの書いた対話の中に、エリザベス朝時代の普通の男の児童の短い描写が見られる。ドゥザンリューはセント・ポール教会の境内の学校で教えていた。彼は、「いやいや学校に通っている」タイプの幼いロンドンっ子が学校に行く準備をしているところを描写している。この子は「ぼくのガードルとインク入れはどこに置いたの？　麻のソックスはどこ？　帽子はどこ？　指無し手袋はどこ？　靴は？　ハンカチーフと提げカバンは？　ペンナイフと本はどこ？」と威張って聞いている。これは気取りがないように思われるが、『リズモア・ペーパーズ』[5]には違ったタイプの生徒が登場する。長男のロジャーは家族に伴われて、昼間のクラスに出席する

ために、寄宿舎学校に行こうとしている。彼は冬用に毛皮で縁取りしたベーズ★のガウンを着ているが、祭日や祝日には灰色の繻子のスーツを着て、ダブレットとホーズ（半ズボン）を着け、靴下には赤い靴下止めと同じ色のローズ★（薔薇型結びのリボン）をつけ、刺繍を施したガードル、リスの毛皮で縁取りした同じ色の外套を着用した。彼はひだ衿をつけ、剣は緑のスカーフで結びつけていた。彼は1年で5足の靴を履きつぶしたが、寒気のために5歳で死んでしまったので、豪勢ないでたちは彼にとってあまり役には立たなかったことになる。

　これほど裕福ではない小学生の姿は、スチュアート時代に書かれた『ヴァーニー・レターズ』[6)]に登場する。これは少年が書いたもので、「仕立て屋のデントンさんが外套と同じ生地で作ったスーツを持ってきてくれました。一緒に、半ズボンと赤いストッキングを買いました。僕は黒いリボンがほしいです。カフスの紐と靴紐を作りたいのです。どっちも一組ずつ買いましたが、もう擦り切れかかっています。ですから、ロンドンに行くか行かないかはともかく、クリスマスに備えてどうしても靴紐を手に入れなくてはなりません。（中略）1ヤードにつき1グロシしかしません。ぼくはクリスマスに備えて帽子も買います。だって、今僕が持っているのは頭頂部が穴だらけです」。

　もう一件、ヴァーニーの回想録から、衣類のトラブルについての記述を紹介しよう。こちらは女の子だ。1647年の記述では、ミス・ベティという女生徒が、「頭からつま先まで、ウールと麻それぞれの衣服がない」とある。このような窮状は、若い人によくあることだった。ヴァーニー夫人は1年に12ポンドの給付金を提案するが、こんな説明をしている。「ここにいる人は皆、娘たちに絹の着物を着せています。医者の妻であるあなた、あなたは先日全部の娘さんにシルクのドレス（ガウン）を作ってあげました。ベティは決してシルクのドレスがほしいと言っているのではないのですよ。それにこんな額ではシルクの着物など、どうすれば買えるのか、想像もできません。」この当時のこどもは中流階級でも、貴族と同じようにおしゃれな大人のミニチュアのように、飾り立てられていた。17世紀の医者は社会的にはあまり高い位置にいなかった。

　1685年、ヴァーニー家の息子エドワードは、16歳でオックスフォードに行くにあたり、父親に手紙を書いている。「帽子と縁飾りのついた手袋がとてもほしい

のです。」エドワードはこの２点を手に入れただろう。これは２年後の贈り物よりも幸福な買い物だった。というのは、２年後エドワードは弟のための精巧に仕立てたモーニングと「黒いクレープの帽子用リボン、黒い喪服用手袋、ストッキング３足、靴用バックル、手首と首元用の黒いボタン３組」を買うようにと、送金されるのだ。当時は、生まれたこどもの半数以上が５歳までに死亡、その残りのさらに半分が10歳になるまでに死亡した。そういう時代にあっては、モーニングはかなり頻繁にこどもたちに苦痛を与えた。

　その意外性と慣習を度外視したやり方ゆえに注目をひく初期の大変に華麗な制服の実例が、すでに引用した『ノース家の人々』に書かれている。著者のロジャー・ノースは、控訴院裁判官のノース氏の兄弟で、自分の兄弟でもあるジョン・ノース博士についての章で、このように回想している。「幸福な改革の後、われらの博士ジョンがまだ学校に通っているころ、教師が自分の思いつく限りの手段で自分の王党派ぶりをひけらかそうとしていた。その一つが、寄宿生で地方の主だった家柄の息子たちすべてに赤い外套を着せることだった。というのは、宮廷にいる王党派の人々がそのような外套を着ていたし、緋色は一般に王の色と呼ばれたからだ。彼は赤い外套を着た生徒たち約30人を、町中を通って教会へと練り歩かせたが、これはなかなかの姿だった。」これがおそらく学校の誇らし気な制服姿の最も古いパレードだったし、また華麗なものだっただろう。

　しかし、女の子たちは、こどものファッションのなかで同じような画期的な出来事を自慢することができる。1686年に創設されたサン・シールのマダム・マントゥノン学校の生徒たちが、慈善学校の制服とは別に、最初の女学生の制服を開花させたのは、先ほどのパレードからほどなくのことだった。マダム・マントゥノンの伝記作者シャルロット・アルデーヌはこう記している。「女生徒たちは魅力的に、ほとんど蠱惑的に見えるほどだった。４つのグループに分けられていた。茶色のスカートと外套を着け、ボディスはクジラの骨で補強してあった。白い帽子とカラーとカフスはレースで縁取りしてあり、色とりどりのリボンがつけてあった。一番年上は青、次は黄色、緑と続き、一番年下は赤だった。」

　シャルロット・アルデーヌによれば「サン・シールの学校にはスタッフ、寄宿生合わせて300人いた。マダム・マントゥノンは、自分自身の不幸な娘時代と同

じょうな境遇にある貧困に陥った小貴族の娘たちのためにこの学校を設立したのだった。そして、この学校は、若いフランスの娘たちの教育のモデルとなることを目指していた」。

　18世紀になっても、学校の制服は依然として華麗で優美だった。『雨の日の本』のJ.T.スミスは幼い時、フォゥントニー寄宿学校の生徒たちがメリーボーン・ハイストリートを横切るところを見たことを回想している。「私の幼い目には、若者の色とりどりの衣服がまぶしかった。彼らは2人ずつ並んで歩いていた。薄緑色の服の者もいれば、青い服の者もいた。中にはあかるい赤を着ていた。ゴールド・レースを飾った帽子をかぶっている者、髪を長く垂らしている者もいた。当時学校では髪を肩まで伸ばしてもよかったのだ。」その後の生徒はかなり違った身なりをすることになる。

第3章

最初の改革者と最初のファッション

16世紀から18世紀の一部までの間、記録に残されるような階層——まだ高い階級の生まれのこどもが主だった——では、こどもたちはずっと、大人のミニチュアのような身なりをさせられていた。このため、エリザベス朝時代のこどもたちは、ダブレット★、袖なしのジャーキン★、トランク・ホーズ★、ブリーチ★の長さの風船のように膨らんだヴェネチアンズ★を着用していた。これは多くの絵画に描かれているいでたちで、1574年に描かれた小さなジェームズ１世[1]の肖像もその一例である。

　女の子も同じように、母親に従った。そして、ごく幼いころの、丈は長いがかなり単純なドレスの後、成人女性のファージンゲール★と丈の長い補強したエリザベス朝時代風のボディス★を着けた。これは当時のストマッカー（胸衣）★とクジラの骨でこしらえたコルセット★とセットになっていた。家計簿は、ブロケードやヴェルヴェットなどの大変ぜいたくな生地が使われたことを物語っている。まだ10代にならない女の子が高いひだ衿★を着けたが、ごく幼い女の子は着けなかったようだ。頭部は室内ではキャップ型帽子で包んだ。時には髪の毛をほんの少し覆う程度の小さい装飾的なキャップをかぶることもあり、しばしば絹、銀糸、金糸で作られていた。ストッキング★は、たいていはウールか木綿で、編んだものと織物を縫って作ったものがあった。

　ファッションは、必ずしもカレンダーに従って変化するとは限らない。そしてこういったスタイルは17世紀まで使われたが、より着心地が良いことと自由と柔軟性を求める傾向にあり、これは王党派と騎士の態度を反映するものだった。成人男性と男の子にとっては、17世紀の初めにブリーチが短期間姿をあらわしたが、ダブレットやトランク・ホーズやそのほかのホーズ★のスタイルを完全に追い払うのは、1650年まで待たなければならなかった。大きな帽子は成人男性も男の子もかぶった。そしてだいたい1640年ごろから、男の子は成人男性のファッションをまねて、かつらをかぶり、髪粉★をかけるようになった。1670年ごろ、体形にぴたりと合うように裁断され、裾の広がったスカート部分のついた丈長の上着、コート★がダブレットにとってかわった。これは、長く緩やかにしたダブレットの変形から発達したもので、18世紀まで男の子のファッションに残った。女の子はパニエ★の時代まで、ぴったりと母親のファッションの後追いをしてゆ

ジェームズ1世、8歳。おしゃれな男性用のヴェネチアンに、ラフと羽根のついたキャップ型帽子を着用。

き、母親と同じように、補強したコルセットとボディスを着けていた。これは袖つけ下まで届いたが、ウェストの下はかなり短かった。

　ここ数世紀にわたり、しばしば人の口の端に上る、想像を超えて着心地の良い衣服が一つあった。ナイトガウン★である。これは、私たちが考えるような夜寝るときに着るものではなく、非公式なゆったりした丈の長い衣服で、保温のため、あるいはくつろぐために着られた。一種のハウス・コート★で、16世紀から男女の成人とこどもが着ていたといわれている。あるナイトガウンは16世紀の10歳の女の子のもので、家計簿によれば、毛皮の縁取りがしてあり、その毛皮は10ポンドだった。ナイトガウンは往々にして精巧な生地で作られた。バースの博物館にあるバンヤン★と呼ばれる珍しい男の子用のナイトガウンはこの種のもので、精巧なプリント柄の木綿でできている。

　まだこどもたちが、こどもとして認識されていたという証拠も、また、こども服を――こども服に限らずすべてのおしゃれな衣服を――着てくつろげるか、着やすいかというという観点から見られていたという証拠も、ほとんど無い。こどもたちの普段着の着心地の良さや実用性の度合いを算定するのは難しいが、制約のない今日の感覚からいえば、当時のこども服が自由でなかったことは確かだ。原罪という信条、恐ろしいほどの罰の厳しさと徹底した学校教育の圧力もまた、数世紀にわたって広く普及しており、若者の自由という考えを禁じていた。1475年アグネス・パストン夫人[2]は幼い息子の家庭教師に次のように書き送っている。「もし息子がよく学ばなければ、直すまで本当に鞭で打ってください。」レディ・ジェーン・グレイ[3]の不運の一つは、両親への恐怖と両親と一緒にいるときは必ずつきものの苦痛だった。「父か母、どちらかのそばにいる時はわたしが何か言っても、黙っていても、座っていても、立っても、歩いても、食べても飲んでも、楽しいときも悲しいときも、裁縫していても、踊っていても、何をしていてもわたしは大変な重荷を背負わなくてはなりません。物差しみたいに正確に、神様が世界をお造りになったのと同じぐらいに、完璧にやらなくてはなりません。さもないと厳しくなじられ、思いやりのない脅しを受け、最近では時にはつねられたり、たたかれたりすることもありますし、その罰に堪える苦しみはなんと言ったら良いかわからないほどの目にあうこともあります。あまりにもめち

ゃくちゃなので、地獄にいるのかと思うほどです。」ジョン・ウェズリーの母親は、こどもたちの体内から罰をたたき出すためにこどもたちを打っただけでなく、1歳の時から、打たれて泣くこどもたちを脅して、声を出さずに泣くようにしつけた。このような体制のなかでは、こどもたちには自分の権利を認めさせる機会はなかったし、したがって、何を着るかは一つの権利の承認の象徴なのだが、その着るものについても一言も口をはさむことはできなかった。

　しかし、変化は、事実上の効果を上げるまでに数世紀がかかったものの、確かな歩を進めていた。成人のファッションとは違って、変化は当のこどもから起こったものではなかった。こどもたちはその後も長きにわたって、着るものに口をはさむことはできなかった。こども服の変化はファッション・リーダーによってもたらされたものでもなかった。また、指導的な階級が新しい自分たちだけのファッションを社会に導入する際、伝統的にその背景に存在した強烈な階級意識によるわけでもなかった。

　こども服の解放を後押しした推進力は、ファッションの世界のすぐ外にあった。何世代にもわたって、こどもたちへの抑圧的な態度を非難してきた進歩的な教師や教育家たちの努力の結果だった。そしてその努力は、とりわけこどもたちの衣服に反映された。このような努力はすぐにはほとんど効果が出なかったが、やがて最終的には結実したのだった。

　エラスムス（1466-1536）は男の子の自由な教育についての論文を著わし、「教えることは決して退屈なものになってはいけないし、幼い知能と記憶力の訓練に合わせたものでなくてはならない」と説いている。エラスムスはまた、女の子の教育も同様であるべきことを主張している。アッシャム[4]の『学校の教師』（1570）は、恐怖ではなく愛の教育法を説いている。サー・トマス・エリオットはチューダー朝時代の教育についてたくさん書いているが、彼も優しさを説き、幼い者に暴力を振るうことに反対している。

　初期の改革者たちは、こども服の問題を深刻に受け止めていた。幼い者の健康に与える影響が主な理由だった。そんなわけで、エドワード・マルカスターは幼いこどもの訓練についての自著のなかで、衣服は暖かく軽くなければならないと説いている。マルカスターは1581年から1586年にかけてマーチャント・テーラー

第3章　最初の改革者と最初のファッション

アーサー・カペル、カペル公爵一世（1610-49）の家族。両親と同じように凝った衣服を着ているこどももいるが、ごく幼いこどもたちは比較的単純な衣服を着ている。

ズ学校（商業仕立て屋学校）の初代の校長を務めたあと、1608年までセント・ポール学校の校長を務めた。悲しいことに、この衣服改革という点に関しては、このエリザベス朝最高の教育学者は、当時はほとんど効果らしい効果を上げることはできなかった。もう一人の17世紀人、ロレット・アーモンド博士は、もっと自由で衛生的なこどもの育て方を提唱した。彼は、活発に遊ぶこと、運動、間食をしないことなどとともに、頭になにもかぶらせないこと（当時は革命的だった）も提唱した。エンディミオン・ポーター(1587－1649)は著名な廷臣だった。彼が公務のために余儀なく家を留守にしていた際に妻に書き送った手紙は、彼が改革者の言葉に耳を傾けたことをうかがわせる。というのは、彼は、長男のジョージに戸外で帽子をかぶらずに遊ばせるように、「さもないとジョージは常に体調を悪くしているだろう」と書いているからだ。

ハナ・ウーリーは『淑女の友』〔1673年〕で、幼い女の子がきついコルセットを着けることを非難し、母親と乳母を攻撃している。なぜなら、彼女たちは「女の子を鋼鉄とクジラの骨の牢獄に閉じ込め、肺結核を招き、さらには娘の胴が細くなるようにと、骨をつついたり引き離したりして、体を捻じ曲げてしまうというような不具合を引き起こしているからだ」。200年以上経ってもまだ、同じ抗議が声高に叫ばれていた。

こどもの権利の支持者で最初に実際に効果を上げたのは、コメンスキー（1592－1671）[5]で、彼はドイツ語で書いたのだが、すぐに英訳され、英国の教育者に大きな影響を与えた。30年戦争の間、故国モラヴィアから追放されたコメンスキーは、英国で数年過ごした。この間、彼の英国での影響はさらに増大した。彼はジョン・ミルトン、ジョン・イヴリン[6]、ハーバート卿など、そろいもそろってこどもの教育に関心を持ち、新しい考え方に傾倒する人物と知り合いだった。こどもを教育するときは自然に従うことを進めた先駆者で、その点ではフレーベル[7]、ペスタロッチ[8]、そして、幼稚園制度全般の先人だった。

しかし、彼のもっとも大きな意義は、彼がジョン・ロック[9]に影響を及ぼしたという点だった。ジョン・ロックが40年後の1693年に出版した『教育に関する考察』は、こどもの教育全般についてばかりではなく、こども服についてのすべての概念を覆す、まさしく革命の始まりだった。ロックはルソーより半世紀先ん

じて、ルソーに深い影響を与えた。そして、普及している窮屈なファッションを目の当たりにして、こども服は暖かすぎたり重すぎたり、きつすぎたりしてはいけないと説いた。彼は冷水浴を提唱し、奇妙にも、足はあまりしっかりと靴に保護されたり乾いたりしてはならず、薄くて水漏れのする靴を履かせて、こどもが濡れた足に馴れ、丈夫になるようにするべきだとした。また、帽子をかぶらないことと、戸外での活動を提唱した。ロックの考えに賛同したのは、アメリカのウィリアム・ペン[10]だった。18世紀の初め、ロックの本の出版後まもなく、彼は妻に宛てた手紙のなかで、「こどもは正しい話し方の規則を暗記するより、おもちゃを自分で作ったり、泥んこ遊びをしたり、絵を描いたり、何かを作ったり、建てたりしているほうが良い。そういうこどものほうが、より判断力がつくし、手間暇が省けるというものだ」と書いている。これはルソーがこどもの権利とその必要性を断言して西洋世界から注目を集めるより50年前のことだった。

　脚光を浴び、後世の人々からこどもの解放者と称賛されたのはルソーだったが、影響は、おそらくロックのほうがルソーよりも大きかったといえよう。ルソーの改革の多くは1762年出版の『エミール』に書き表されているが、それらはすでにロックが述べていたことだった。ルソーはロックに負うところが大であることを認め感謝している。また実際にルソーよりも先に同様のことを主張している人もいるし、場合によっては実践に移している人もいた。にもかかわらず、『エミール』は即座にベストセラーになり、1763年には早くも2種類の英訳が出され、称賛され、酷評され、評判になり、議論の的になった。

　このとき初めて、合理性が認められる機が熟したのだ。『エミール』はこども憲章であり、全般的なこどもの育て方だけでなく、こども服のことも十分に論じており、こども服がそれ自身のアイデンティティを持つようになったのもこの時期だった。

　この現象の特徴は、こどもに対する社会の態度に、これまでになかった優しさが見られるようになったということだ。前の世代の人々が感じていたこととは対照的に、ルソーは「こども時代を愛しなさい」と言った。「こどものスポーツを、楽しみを、喜びに満ちた直感を、大目に見てやりなさい。唇にはいつも笑いがあり、心はいつもやすらかだったあのこども時代を、懐かしく思ったことがな

い人がいるだろうか？」ある現代の批評家は「この関心は斬新なものだった。特にこども時代が幸福である権利があるという彼の主張、独立した状態で、成人の前の控室ではないという主張は全く新しかった」としている。一般的に受け入れられたという点でも新しかったし、彼以前のどの改革者よりも改革を大きく前進させたのだった。

　衣服とファッションに関して、ルソーが決めたエミールのルールは具体的だった。エミールは戸外で暮らし、走ることも、転ぶことまで許されることになっていた。「エミールは頭のパッド（プディング★のこと）は着けないし、ゴーカート（歩行の補助をするために長い間使われる器具）も使わないし、リーディング・ストリング★も使わない。（中略）成長期のこどもの四肢は衣服の中で自由に動けるようでなくてはならない。何物もこどもの成長や動きを妨げてはいけない。きついもの、体にぴたりとつくようなもの、ベルトのようなものはいけない。フランス式の衣服は成人にとっては着心地が悪く不健康だが、ことにこどもには悪い。循環を妨げられてよどんだ体液は、体を動かさずにいると、腐敗する。現在はやっている軽騎兵風の服装は、この欠点を改良するどころか、助長して、こどもの体全体を圧縮する。（中略）最善の方法は、できるだけ長い間こどもにはフロック★を着せ、その後、ゆったりとした衣服を与えることだ。体の形に沿わせると、これも体をゆがめることになってしまうので、これもしてはいけない。体と精神の欠点はすべて同じ原因から出ている。それは、時が熟す前にこどもを大人にしようとしたためだ。」

　ルソーはさらに具体的に述べている。「明るい色と暗い色がある。こどもは明るい色が一番好きだし、明るい色のほうがこどもたちによく似合う。」しかし、素材は贅沢だからと言って選んではいけない。なぜなら、それでは「こどもたちの心がすでに贅沢やあらゆるファッションの気まぐれに譲り渡されていることになるし、この好みは決してこどもたち自身のものではないからだ」。これは、こどもは自分が何を着るか知っているという、最初の主張だった。衣服に求められる着心地の良さについては、「こどもが私たち大人の偏見の奴隷にされるまでは、こどもがまず願うことは、着心地ということだ。もっとも単純でもっとも着心地の良い服、最大の自由を残しておいてくれるもの、それが、こどもが一番好

む衣服だ」。

　衣服は活動的なこどものために軽くなくてはならない。「エミールは1年を通して、頭にはほんのわずかしかかぶらない、あるいはまったくかぶらない。」頭蓋骨を強くするためだ。だから、「自分のこどもを冬も夏も、昼も夜も、何もかぶらずにいることに馴れさせなさい」。ロックについては、ルソーは全体的には尊敬していたが、ただ一点批判することがあった。それは、健康という立場から、ロックは水漏れする靴を提唱したにもかかわらず、同時にこどもは濡れた芝生に横になってはいけないと言ったのはなぜか？　という点だった。ルソーについて後世の人が一般的に批判する主なものは、こどもの最初の解放者が、なぜ自分の5人のこどもをパリの捨て子病院に棄てたのか（ちなみに非嫡出子だった）というものだ。ルソーは本を書きながらこどもたちを育てることは無理だったので、棄てたのはこどものためだったと主張している。

　こども服の革命は一般的には、1770年頃に始まったとされている。それは、宗教上の信念のためにルソーがフランスから英国に亡命して数ヵ月を過ごしてから4年後のことだった。大変長い間多くの人々が求めてきた解放が実現された。だが、それは一晩で成ったことではなく、またその後もかなり長期にわたって、こども服には古い様式と新しい様式が共存していた。衣服の変化は社会の変化の一部なのだから、これは当然予期されることだった。「明白なこども服の最初の記録は、1770年あるいは1775年である」とアイリス・ブルックは自著『1775年からの英国のこども服』で記している。「それまでは、こどもは両親と全く同じ服装をさせられていた。」F.ゴードン・ローは『ジョージ王朝時代のこども』の中で、ブルックと同様の見解を述べている。「現代のこどもがゆっくりと姿を現してくるのは、1770年代からである。大人たちと同じような服装で育てられたこどもはおそらく、違う服装で育てられたこどもよりも早く成長するだろうというのは、もっともな考えだからだ。」彼はこの次の文章で、反対に、成人のほうがくつろぐようになり、こどもっぽい楽しみに耽るようになったと述べている。「対照的に、ジョージ王朝[11]のかなり多数の成人は、しばしばばか騒ぎという形で現れる強度のこどもっぽい気性を持っていた。」この点は、こどものファッションが大人のファッションに影響を与えるという事情を語るときに、重要になって

くる。

　フィリス・カニングトンとアン・バックは次のように述べている。「1780年代になるまで、男の子はブリーチをはくようになってからは（ブリーチをはく儀式を済ませると）、コート★、チョッキ、ブリーチといった父親の小さなレプリカのような恰好をさせられ」、さらに、「膝丈のブリーチは1780年代まですべての男の子がはいていた」としている。しかし、1780年代というのは遅すぎる。いっぽう、アメリカの衣服のエクスパート、R. ターナー・ウィルコックスは、こども服の変化は18世紀の最初の10年だったとしているが、これは早すぎる。ドリス・ラングレィ・ムアは、このテーマについて深く研究し、リー・オブ・ファーレム伯爵夫人のコレクションにある1750年ごろの肖像画に、新しい女の子用のドレスが記録されていることを発見した。アイリス・ブルックはサー・ジョシュア・レイノルズによる幼いオールトラップ子爵の肖像画が新しいスタイルのスーツを着た男の子の絵の最初の例だとし、描かれたのは1770年代と推定している。彼女は、これはおそらく大人の衣服スタイルとはっきり違う「こどもの衣服のもっとも早い記録であろう」と述べている。しかし、これは間違っている。この肖像画はのちの著名な議会派[12]、大蔵大臣になったスペンサー伯爵3世のものでああって、1786年、4歳の時に描かれたものである。R.T. ウィルコックスは自著『衣服のモード（邦題『モードの歴史』）』で、次のように述べている。「ヴェルトムーラーが1785年に描いた息子と娘と一緒のマリー・アントワネットの肖像は、長いズボン★と開いた衿元にフリルのついた短い前開き、ボタンつきのジャケット★を着けたフランスの王位継承者の姿を見せている。幼い娘はイギリス風の単純なワンピースを着ていて、この子のドレスの深い衿ぐりにもフリルがついている。腰にはサッシュをしている。」

　正確な日づけは定かではないが、確かなことは、変化はゆっくりとしたものだったということだ。F. ゴードン・ポーは述べる。「最新の服を着た男の子の姿が目立たなくなるまでには、何年もかかった。」そして、大人のミニチュアのようなこどもと新しいスタイルのこどもが18世紀末、かなり長期にわたって共存していた。この変化の重要な点は、こども服が、成人が着ているものとははっきりと異って見えるということである。これは初めて起こったことであって、衣服の歴

第3章　最初の改革者と最初のファッション

ジョン・チャールズ、オールトラップ子爵、のちのスペンサー伯爵。1786年、4歳当時。新しいこどものファッションのリーダー、後年は英国下院のリーダー、著名な政治家となる。サー・ジョシュア・レイノルズによる肖像画。

史の中でも稀有な出来事だった。ドリス・ラングレィ・ムアは「18世紀の衣服に関する偉大な出来事」と呼んだが、これは決して誇張ではない。この出来事の性質は偉大であるばかりでなく、独特である。いかなるファッションにおいても、着心地の良さと利便性が基礎になったのは、少なくとも有史以来、初めてだった。これまで大人に従い着心地の悪い服を着るように強制されていたこどもが、今世紀まで一般に普及しなかったファッションの解放の先鞭をつけたということは、興味深い前触れだった。

　男の子は、生まれてから最初の数年間は18世紀にもまだドレスを着せられるが、今ではその時期が短くなり、多くの場合4年以下になった。「ブリーチング」の時期に達すると、男の子はいまではきっちりしたひざ丈のブリーチやスカートのついたコート、長いヴェスト★、三角帽、大人と同じ凝った装飾品は着けなくなり、長いズボンをはくようになった。長いズボンは、これまでは田舎の人や労働者、水夫しかはかないとされた衣類で、上品な社会では知られておらず、成人男子がはくようになるのは次の世代を待たなくてはならなかった。くるぶし丈、あるいはくるぶしより少し上の丈で、初めはぴったりしているが、次第に緩くなる長いズボンは、通常南京木綿やそのほかの木綿の生地で作られた。幼い男の子は、長いズボンと一緒に、白いローンか木綿の単純でやわらかいシャツを着た。時にはオールトラップ子爵のように、低く心地よい衿ぐりにやわらかいフリルがついていた。これは新しいスタイルの素晴らしい例で、そのもっとも魅力的なものは「スケルトン・スーツ★」と呼ばれる。動きやすく、着心地がよく、サッシュや帽子さえ取れば、現代にも通用する。髪は短く、カールしていない。小さなバックルがついた靴はわたしたちの時代のものといってよいほどだ。シャツはふつう腰の上で長いズボンにボタンで留めつけてあった。サッシュは必ずしも着けないが、着ける場合は、パステル調か明るい対照的な色を使った。保温が必要な時には、短い飾り気のないジャケットを重ねて着た。スケルトン・スーツの色は白やパステル調の色になる傾向があった。最初は当時はやりのバックルつきの靴をはいたが、18世紀の終わりまでにはやわらかい飾り気のないパンプス型の靴に代わった。縁の広い頭部が浅い帽子もかぶった。田舎風で、季節によって麦わら製だったりフェルト製だったりした。髪は短いか肩までの長さで、自然に垂らし

第3章 最初の改革者と最初のファッション

幼い頃の数年間、男の子は女の子と同じような、新しいスタイルのドレスを着た。ヨウハン・ゾファニィの描いたこの絵では、ウィロビー・ド・ブルク卿とその家族は、1770年頃の新しいファッションをまとっている。

二人の少女はそれぞれ当時のおとなの流行のシルエットのドレスを着ているが、
こども特有のアクセサリーであるエプロンを着けている。少年はスケルトン・スーツ。
Galerie des Modes et Costumes Français, Paris,1912(1779-81)

第 3 章　最初の改革者と最初のファッション

後姿の少女は白い木綿のフロック、少年はスケルトン・スーツ。
Galerie des Modes et Costumes Français, Paris,1912(1779-81)

ていた。ベスナル・グリーンこども時代博物館[13]は二着のスケルトン・スーツを所蔵している。一着はクリーム色の南京木綿でこしらえた小さな男の子用で、短いジャケットがついている。もう一着は7歳から8歳ぐらいの男の子のもので、モーニング・コート★のような裾がついており、縁の広い黒い帽子と一緒に展示されている。

　この男の子のスタイルは、それ以前のファッションの歴史には例のないことで、その後30年にわたって、男の子たちが着用した。ジェーン・オースティンは1801年の手紙の中で、「ジャケットと長いズボンの型紙、エリザベス（ジェーンの妹）の男の子が初めてブリーチをはいた時に着ていたものの型紙」をいただきたいと書いている。スケルトン・スーツは1770年代の肖像画に広範囲にわたって、とりわけレイノルズ、ロムニィ、ゲインズボロなどによって、描かれている。これらの肖像画では、それ以前のこどもたちの肖像画とは違い、例外なくくつろいでいて、かしこまらず、幸福そうなこどもたちが描かれている。肖像画に描かれるのは、田舎で、多くの場合ペットと一緒にのんびりしているこどもたち、明らかに終わることのない夏の降り注ぐ明るい太陽のもとで健康と幸福に恵まれ、微笑んでいるこどもたちである。肖像画のなかでこのような衣服を着ているこどもが描かれているということは、こういった衣服が十分に定着していたということ、両親がそういう姿をしたこどもの姿を記録し、記憶していたいと願ったということを意味する。健康な輝きと明るい陽光はそれほど真実味をもってはいない。こどもたちの死亡率は相変わらずひどく高かったのだ。しかし、このような多数の肖像画が残っているということは、こどもはそれ自身の権利を持った個人であるという認識があったということを強く証明している。この認識はこどもの理解に、もっと正確に言うなら、こどもを理解しようという努力に至るにはまだほど遠かった。しかしこの時代に、こうした認識が芽生えたということは意義深い。

　このようなこども服の革命は十分に文書に残され、その歴史は明確に記録されていることと思うのは当然のことだが、実は闇に埋もれたままになっている。その発生の源までを突き止めた人はいないし、その正確な過程を見極めた人もいな

い。この種のスーツはマリー・アントワネットが見せかけの簡素さの一部として、息子の服に取り入れたとするのが、一つの伝統である。見せかけの簡素さは彼女の宮廷を乳しぼりの娘や羊飼いの男女がいる見せかけのアルカディアにしていた。エリザベス・マックレランは自著『アメリカの服装史』で、述べている。「マリー・アントワネットは定着した宮廷のファッションを無視した最初の母親だった。彼女は王位継承者のために、簡素なジャケットと長いズボンのスーツを作らせた。だが、『ファッション年代記』は『これはおそらく不運な王妃のドレスの改革のなかでももっとも賢明なものだっただろう。だが、これさえも、満艦飾の盛装の道具立てが王妃としての道徳上の義務ででもあるかのように、非難された。』」もう一つの見方はこうだ。フランスの仕立て屋がルソーのこども服についてのあまり明白ではない指示を解釈しようと努力した結果、一種の基本的な「ボイラー・スーツ」を発明した。これにはおしゃれな顧客の好みに譲歩して、ひだ飾りのついたシャツが組ませてあった。アッカーマン[14]のファッション・ブックの、19世紀初期の多くのこども服の絵のなかに、このスーツが見られる。

　様々な説明に共通する要素は、新しい衣服は田舎の服から発生したという点だ。田舎暮らしはほとんどの人にとっては基本だったし、上層階級のこどもたちは、普段着には平民の村のこどもたちと同じような格好をしていた。そして上層階級のこどもたちも、いたるところにいるしもじものこどもたちとある程度は同じようなことをして遊んでいた。ルソーの「自然に帰れ」という運動は、まずこどものことから着手し、田舎のライフスタイルに注目した。さらに、これに続いて起こったロマン派の運動のなかで、こどもは重要な役割を担うことになった。スチュアート・マックスウェルとロビン・ハッチンソンは共著『スコットランドの衣服』のなかで、「こどもだけでなく労働者階級も先頭を切って19世紀のファッションを採用した。いっぽう上層階級は18世紀のファッションに長い間しがみついていた。（中略）これはファッションのレベルアップで、それ以前のファッションのレベルダウンではなかった」と主張している。2人はまた、サー・ウォルター・スコットが1815年にサー・ディヴィッド・ウィルキィに田舎の農夫のいでたちで家族の肖像画（現在スコットランド国立肖像美術館所蔵）を描いてもらったのは、マリー・アントワネットのこども服の理論と並行するものだと書き留め

ている。サー・ウォルター・スコットの娘も同様に田舎風の装いをしている。有名な作家、スコットは社会の動きに目ざとく、この絵の中で彼は時代のファッションを忠実に反映している。

　長いズボンはアングロサクソンの成人男子と男の子の古いブレイズ★から発達したもので、まだ田舎の人や男の子が着用していた。男の子に自由で着やすいものを着せようという考えが話題になったとき、折りよくそこに長いズボンがあった。そしてその長いズボンには新しい地位が与えられ、あらゆる階級の男性があらゆる場面で着用できる衣服になる準備が整っていた。小さな男の子がスケルトン・スーツの着心地の良さに馴れてしまうと、もう小さな男の子ではなくなってからも、着心地の悪いブリーチにはきかえるのを嫌がるのは当然のことだった。工業と商業の発達に伴い、実用的な衣服が男性には必要になった。また社会の基準が宮廷人と有閑階級の貴族から都会の紳士へと移ったのに伴い、男性のピーコック・ファッションは姿を消し、長いズボンと組み合わせたスーツが一般的な衣服となった。

　男性はすべての伝統を裏返しにした。そして長いズボンをはいて幼い息子のまねをしただけでなく、社会構造の上からではなく底辺から上がってきたファッションを採用したということは、おそらく、その後起こることの前兆だったのだろう。ともかく、ことは起こり、次第に発達していった。1790年代から、男性のブリーチは伸ばされ、のちの乗馬服のようになった。フランス革命は伝統的な優雅な服を着ている者の身を危険に晒すことになった。その革命と同時に、男性は、まずフランスで、その後ほかの各地で、下半身にはいわゆるパンタルーン★型の下体衣をはくようになった。それは、くるぶしの下でストラップを使って止めるか、長いブーツをはくかした。くるぶしの上までくるメリヤス地のタイツは、のちに起こるフォーマルなブリーチから長いズボンへの移行の表れで、幼い男の子から年上の男の子へと広がったあと、1820年代から40年代には男性全般が着るものとなった。

　その間、1820年代から40年代、女の子もこどもの解放運動の恩恵を受けて、固く、きっちりと体に合う絹やサテンの洋服、籠のような大きな長いスカート、時

第 3 章　最初の改革者と最初のファッション

19世紀初頭のスケルトン・スーツの実物。

には着けさせられた本格的なパニエ★から解放された。ほんの短い間のことではあったが、彼女たちは成人用ファッションにつきものの、体を締めつけるステイズ★を着けることも止めた。そして、ローン、モスリン★などの様々な薄い木綿地でこしらえた、簡素な直線裁ちのドレスを着るようになった。衿ぐりはゆったりしていて、小さな袖がついている。柔らかなサッシュはウェストを締めつけない位置に着けていた。色は男の子の場合と同様で、たいていは柔らかな淡い色だったが、なんといっても白が一番好まれた。白いパーティドレスも登場したが、これは150年以上にわたって、ほとんど現代にいたるまで、若い女性の衣装になり、ほぼ不断の歴史を持つことになる。

　スケルトン・スーツの場合と同様に、ドレスのスタイルの元は、つまびらかではない。もっとも考えられるのは、赤ん坊や幼い男の子、女の子が着ていたドレスの延長線上にあるもので、それが、ルソーに感化された簡素主義の影響で、女の子が少し年上になるまで、着る時期を長引かせたものだったということである。ルソーは『エミール』の中で、若いユートピアの住人に女の子を加えたわけではなかったが。この推論は、幼い男の子がブリーチのはき初めをするまではこのタイプのドレスを着ていたという事実が、裏づけてくれる。このタイプのドレスを着た男の子の姿は、1767年にはすでにゾファニィによるブラント家のこどもたちの絵に描かれている。この絵では、２人の幼い男の子が青いサッシュのついた衿ぐりの低い簡素な白いドレスを着ている。髪は短い。女の子の簡素なドレスはまた、男の子の服装と時を同じくして、田舎に住むしもじもの者が着ていた伝統的な田舎の服とつながりがあるのかもしれない。この田舎の服は「自然に帰れ」の流れに乗ると、魅力的なファッションとなったのだ。意義深いのは、幼い女の子が着るものはすべて極端なまでに簡素だったということだ。スカート丈は短くなり、くるぶしより数インチ上になった。キャリコ★のペティコート★は色がついていることもあったが、新しいスタイルのドレスの下に着た。特にドレスが透ける場合にはことに重要になった。これはよくあることだった。しばしばフィシュー★で衿ぐりを覆った。保温が必要なときは、スペンサー★・スタイルの小さなジャケットやティペットと呼ばれる肩掛けケープをはおった。帽子は簡素な丸い形で、リボンで結んで一種のボンネットを形作った。モブ・キャップ★

第3章　最初の改革者と最初のファッション

ゾファニィが描いたブラント家のこどもたち。流行の田舎風の景色の中で、1770年代に着られた新しい単純な衣服を着ている。

（シャワー・キャップ型の帽子）は単独で、あるいは帽子の下にかぶることもあった。しかし、女の子は男の子と同じように、何もかぶらないことがよくあった。髪の毛は肩まで伸ばすことも、短く切ることもあった。それは、幼い女の子が男の子の短い髪のスタイルをまねした18〜19世紀への変わり目の流行だった。ベスナル・グリーンこども時代博物館は当時のドレスの実例をいくつか所蔵している。どれもほっそりとしたラインで、大変簡素で、うち一枚はゴーズ★でできていて、裏がついている。小さなパフスリーブがつき、腋の下の位置にひき紐がついている。19世紀初期のものである。ヴィクトリア・アルバート博物館のもっと古い例はふくらんだスカートがついていて、幅広に仕上がっている。

ドロシー・マーガレット・スチュアートの『時代と少女：18世紀中ごろから』では、この時代の女子の姿の変化を次のようにまとめている。「クジラの骨のステイズとパッド入りのペティコートで苦しめられる幼児はいなくなった。彫刻家フラックスマンのまだ赤子の妹はゆったりした着心地の良いフロック★を着ている。そして、ウォルトンの『果物を載せた手押し車』の愛嬌のある魅力的なこどもは、簡素な白いドレスを着て、影を造るつばの広い青い帽子をかぶっている。だが、その子の母親は羽根飾りを着けた帽子をあみだにかぶり、得意そうにうなずいており、ウェストをきつく絞ったワンピースは広いパニエで苦しめられている。オーガスタン文学の時代（ジョージⅠ、Ⅱ世の時代。1710年代〜60年代）に当時の偉大な画家に写実的に描かれた幼い女の子は、髪は縮らせていないし、着ているフロックはゆったりしていて、たいていは白、空色のリボンかサンゴ色の靴以上に華美な装飾品は一切着けていない。ホップナーによる肖像画のソフィア公女のように、黒い絹のすましたケープを着ていることもある。バクルー公[15]の小さな娘のように、毛皮で縁取りしたティペットとマフ★を着けていることもある。この少女の肖像画はレイノルズによるもので、ホレス・ウォルポール[16]をおおいに魅了した。」

この風潮は続いた。ジョージ3世と王妃シャーロットの娘たちが両親とともにウィンザー城のテラスにいる姿を語る魅力的な説明文がある。金色の髪をして、モスリンの服を着て、ご両親の周りを白い蝶の群れのように飛び回る姫たちの姿ほど美しい姿は、この灰色の壁に囲まれた城のなかでは誰も見たことがないほど

第3章　最初の改革者と最初のファッション

↓　18世紀後期に始まったハイウェストのシンプルな少女服のシルエットは、19世紀の最初の20年間続いた。『ジュルナル・デ・ダーム・エ・デ・モード』pl.1319, 1813年　Journal des Dames et des Modes

↑　19世紀の最初の約20年間、スケルトン・スーツの流行が見られた。軽騎兵風のボタン付き。『ジュルナル・デ・ダーム・エ・デ・モード』pl.1350, 1813年　Journal des Dames et des Modes

65

美しかった。ファニー・バーニーは、3歳の時のアメラ妃（1783-1810）が同じテラスを歩いている小さな姿を「薄いモスリンで覆われたローブ・コートをまとい、飾りをつけたぴったりした帽子をかぶり、白い手袋と扇を持っていた」と述べている。

男の子のファッションと同様に、このような小さな女の子の新しいファッションは、一世代のちの年上の人々が着るものの前触れとなっている。スチュアート・マクスウェルとロビン・ハッチンソンは再度、起こったことを要約している。「新しいスタイルはまずこども服に見られた。1780年代以降の肖像画に描かれた幼い女の子は白い、衿の低い、ハイウェストのドレスを着ている。衿ぐりは、はじめ丸かったが、やがて四角く（スクエアに）なった。スカートはくるぶしまであり、まっすぐに垂れている。90年代までには、スカートはくるぶしまで届かなくなった。衿ぐりはいつも四角く（スクエアで）、大変短いパフスリーブの袖口より低い位置にウェストラインの切り替えがある。ウェストにはいつもそれとわかるように、色物のサッシュが巻かれている。18世紀当初は、女の子は男の子のように髪を短くしていた。そして、脛の中ごろまでの長さのドレスを着、白いストッキングとかかとの低いスリッパ型の靴を履き、長年の間こどもたちが享受することのできなかった自由を楽しんでいたに違いない。」

フランス革命は偉大で、たとえ一時的だったにせよ平等主義の時代だった。この頃、女性は数世紀にわたって着ていた凝ったファッションから完全に離別し、彼女らも自分たちの小さな娘がすでに着ていたものと同じスタイルの、木綿とモスリンの簡素なドレスのなかに自由を求めた。それが当時の気風だったのである。だが、この素材は全く新しいものだったわけではない。モスリンとゴーズは一時ファッションに取り入れられていた。ヨーロッパと東洋、なかんずくインドとの成長しつつある貿易の一部を成す織物だった。軽く美しいモスリンとこの種の絹は最初大変高価だったので、17世紀から大変魅力的な高級なファッションとみなされてきた。次の世紀にはこのようなモスリンは成長しつつある木綿の貿易のおかげで、英国でも生産されるようになった。その中心はマンチェスターだった。綿花は小アジア、東洋、東インドからの輸入品だったが、工場での機械生産

第 3 章　最初の改革者と最初のファッション

18世紀後期に始まった少女の服装は、18世紀末期から19世紀初期の大人の女性のファッションとなった。
『アッカーマンズ　リポジトリー・オブ・アーツ』（アッカーマンの宝庫）1809年
Ackerman's Repository of Arts, Literature, Commerce, Manufactures, Fashions and Politics　1809

によって誰の手にも届く価格となり、簡素なスタイルのブームに一致できた。ファッションがこの新しい簡素さへと動いたもう一つの偶発的な要素は、やわらかで軽々としたひだが、ヘルクラネウムで1760年に始められた発掘によって、光の下に運ばれた彫像の古典的なローブと類似性があると思われたのである。こんなわけで、フランス革命によって培われた理想主義にとっての古代ギリシャの世界の魅力、貿易の発達、有史以来初めての「若者の爆発」が、説明のつかない化学反応を起こし、共謀して、ファッションの流れを変えたのだった。その中心にいたのはこどもだった。

第4章

18世紀の
こども服について
の回想

第4章　18世紀のこども服についての回想

　後世の者にとって幸いなことに、最初のこども服のファッションは、写真が記録の手段として絵画にとって代わる六十数年前より以前に、豊富な回想録や児童書（こども向けの本）に余すところなく描写され、語られていた。こどものための本は新しく発達したもので、新たにこどもに向けられるようになったまなざしのもう一つのサインであり、その多くの読み物は今でも魅力的である。

　こども向けの本の先駆けとなったのは1719年に出版された『ロビンソン・クルーソー』だった。そしてこども向けの本の商売をかなりの規模に確立したのはジョン・ニューベリーだった。彼は1744年ロンドンに居を定め、200冊以上のこども向けの本を出版した。その本は楽しみのためであって、過去の道徳的教育的なだけの本とは性格を異にしていた。こういった本の中でも、ことに長い人気を誇ったセァラ・フィールディングの『家庭教師』は、物語の中心となる学校の教師の名前から「ミセス・ティチェム」として知られている。出版されたのは1749年で、数ヵ月のうちに次々と続編が出版され、ミセス・ティチェム・シリーズはヴィクトリア時代まで続いた。近年再版までされている。これは長編で書き下ろしの、知られている限り最初のこどもの本で、最初の『学校物語』で、庶民のこどもとその日常の出来事を扱っている。またそれだけでなく、ロックの熱心な信奉者が書いたもので、『エミール』の出版の13年前に出版されており、多くの点で『エミール』を予期させるものだった。

　ロックと同様、セァラはこどもへの残酷なふるまい、ことに体罰を嫌った。彼女は自由と優しさを提唱し、いちはやくドレスは簡素であるべきだと主張した。「美しいリボンとレースのついたキャップ」に熱中しているミス・ナンシー・スプルースという生徒は、「虚栄心」を批判されるし、言うことを聞かないと罰として、古い梳毛織物のコートを着せられた。『家庭教師』のなかでも、最初に当時の女の子のドレスについて描写するところで、当時流行していた女の子の凝ったドレスへの批判がさらに表明されている。これは、「レディ・キャロラインとレディ・ファニー・デラムが、以前から知り合いだったミセス・ティチェムの生徒ミス・ジェニー・ピース」を訪ねてくる時のことである。14歳のレディ・キャロラインは「背が高く上品で、金糸でびっしりと刺繡で覆い、大変見事な宝石と最高級のメクリン・レース★で飾ったピンクのローブを着ていた。（中略）タッカ

小中学校の生徒の衣服。「暗い月曜日、または学校への旅立ち」1790年
W. ビッグの原画による銅版画。

ー★を直したり、ローブのプリーツを畳んだり、胸に下がっているダイヤモンドの十字架をいじったりして、彼女の指は始終動いていた」。レディ・ファニーの服装は飾り気のない赤だったが、「彼女は始終鏡をのぞき込んでいた」。

　シャーウッド夫人（1775‐1851）が1820年に『家庭教師』の海賊版を出したとき、夫人は、ミセス・ティチェム校の生徒の衣服を、その頃はすでに定着していた新しい以前より簡素なスタイルにしている。女生徒たちは土曜日の午後散歩に連れ出されるとき、「各々絹のスリップとローンのエプロン、レースのタッカーを着け、レースで綺麗に縁取りした小さなキャップ型の帽子をかぶっていた。各々の若い貴婦人は薔薇のつぼみとジャスミンの小枝を胸に付けていた。家庭教師の姿が見えたらすぐに着けられるように、絹のティペット★付きフードを手にしていた」。口絵には18世紀後期に始まったハイウェストの、袖の短い、衿ぐりの低いドレスが描かれている。スカートはくるぶしまでの長さで、裾には短いフリルがついている。ケイト・グリーナウェイの絵のなかのスタイルそのものである。女の子のドレスの新しいモードの変形の一つであることが見て取れる。新しいモードは、この頃までにはすでに定着し、いくつかの変形も出ていたのだ。

『家庭教師』が何世代もの女の子に愛されたベストセラーで、こどもの本のなかでももっとも長く読まれた本の一つで、登場人物のミセス・ティチェムはおなじみの言葉となった。40年後、同様に1789年から1789年にかけて３冊本として出版されたトマス・ディの『サンフォードとマートンの歴史』は、何世代もの男の子の最高のお気に入りの本になった。基本的には良い物語ではあるが、ルソー流の健康、平等、自然信仰などの考えが詰め込まれている。この本は若者のための社会主義の最初の論文で、小学生用のバーンズ[1]（ロバート・バーンズ）とワーズワスである。しかも、気取りや堅苦しさがあるにもかかわらず、読むと大変面白く、ヒューマニズムにあふれ、信頼に値する道徳的規範は読む者の心を引き付ける。トマス・ディは熱心なルソーの信奉者で、別の弟子マリアの父親であるリチャード・エッジワースの影響を受け、彼が退廃的でくだらないと見なしていた社会に対する反対運動を、文筆で行った。彼は孤児のサブリナ・シドニィをルソーのソフィーと同じやり方で育てたが、のちには、「自然な」人間ではなく、社会的、文明化された人間こそが求められるべきだという考えに舞い戻ってしまう。

トミー・マートンという6歳の裕福な男の子が、簡素で正直な生き方の美徳に目覚めるというのが物語のテーマである。トミーは、最初は甘やかされた坊やとして登場する。「衣服を汚してはいけないのでじっと座っているように、日に焼けるといけないので家のなかにいるようにと」教えられている。これは当時とそれ以前のこどもたちと同じである。彼は上等のヴェスト★、白い靴下を持っており、ブリーチ★をはいている。このことは、新しいスケルトン・スーツ★への移行がゆっくりしたものであったことを物語っている。トミーの勉強相手として、またトミーの矯正の手助けとして選ばれた農夫の息子、ハリー・サンフォードは、質素な格好をしている。本の最後で、トミーが自分のそれまでのやり方を反省するとき、彼が質素な衣服を着ようと決意するのは、彼の矯正の象徴である。「彼は髪の優雅なカールをやめ、ありとあらゆる華美な装飾のついた自分の衣装を脱いだ。彼が着ているものはどれをとっても質素で簡素だった。このような格好をして、彼は以前の彼とは全く違うように見えた。そのため、母親でさえ、驚きの声をあげずにはいられなかった。（中略）『あなたは紳士ではなく、農夫みたいに見えますよ』。トミーは大いに威厳をもって答えた。『ママ、僕はただ、なるべきだった人間になっただけです。（中略）僕はもうドレスや華美な衣類とは永遠の別れを告げたのです。』」スモックと質素なブリーチ姿の新しいトミーを描く挿絵がある。これもこども時代の革命の一つだった。

　シャーウッド夫人が1811年から1816年にかけて書き、1818年に出版された『フェアチャイルド一家』は児童文学におけるもう一つの最高の古典作品である。この本の小さなヘンリーはピナフォー★を着ているが、白いズボンとペティコート付きのジャケットも着用しており、母親から、男の子用のラシャ★のジャケット★をあげると約束されている。ヘンリーはこの時はまだ8歳になっていない。彼はショールをつけるのは嫌だと言う。女の子みたいに見えるからだ。ペティコート★付きのジャケットは、のちのチュニック★の前身で、チュニックはやがて様々な形をとって、はっきりと男の子とわかる衣服の一つになった。1830年のファッション・プレート★には、ベルト付きの長いチュニック・コートを着て、明るい色のズボンをはき、シルクハット★をかぶり、髪を長くしている少年の姿が描かれている。

第4章　18世紀のこども服についての回想

右端の少年が着ているのがチュニック。1810年代のペティコートつきのジャケットの変形で、明らかに男の子とわかる衣服。
『ジュルナル・デ・ダーム・エ・デ・モード』1836年 Journal des Dames et des Modes 1836

1853年、70歳のスーザン・シーボルドが9人の息子たちにせがまれて、若い時代の回想録を書き始める。この仕事は8年かかった。当初彼女は1780年代、1790年代の回想録を出版する意図はなかった。1926年になってようやく、18世紀末の裕福で幸福な中流階級の家族のこども時代の、もっとも生き生きとした人間味あふれる詳細な記録がひ孫によって編集され、ついに出版された。この本のなかでは、スーザン自身と彼女の7人の姉妹が当時のままの姿で、生きているかの如くはっきりと、印刷されたページから現れてくる。彼女たちは教室で過ごしているが、「夕方には、わざわざ、色のついた絹のスリップと薄いモスリン★のワンピース（フロック★）に着替えなければなりませんでした。この衣装は、とてもその場にふさわしいものでした。わたしたちは正式に挨拶して客間に入ったその瞬間から、並んでお行儀よく座っていなければならなかったからです。それに、わたしたちは『こどもたちは姿が見えるもので、その声が聞こえるものであってはいけないと言われ、黙って、かわいらしく見えるようにと、常々言い聞かされていたからです。』」（スーザンは晩年をカナダで過ごしており、単語によってはアメリカ風のスペリングで書いている。）

　モスリンのドレスは、普通は一番良い晴れ着として着られた。スーザンがバースの寄宿学校にいた頃、大きな出来事は「舞踏会」だった。この舞踏会に行くために「私たちはみんな、ブックモスリン★のフロックを着て、淡緑黄色の幅広く長いサッシュを締めました。頭には同じ色の薔薇の花輪を付けましたが、その花輪はミルソン通りの何とかという花屋で買ったものだったかもしれません。それは重要な催し物で、『寄宿舎』で開かれたのです」。そのいっぽうで、小さな災難もあった。スーザンはバースの学校に着くと、白いフロックを取りにいったが、衣類の荷物のなかにクレヨンが入れてあり、「なんと、わたしの新しいきれいな衣類がほとんど全部、赤、青、黄色、緑のクレヨンで汚れていたのです」。しかし、洗うと元通りになった。18世紀末から19世紀にかけて、モスリンと木綿が若い女性の衣装だんすに広まっていたことをさらに証明してくれる証拠である。

　彼女は、当時の女学生の生活の断片をさらに垣間見させてくれる。日曜日には「わたしたちはみんな白いフロックを着ました。彼女は学校に引き出しを持っていて、手袋、サッシュ、フリルをしまっていました」。女の子たちはドレッシン

グ・ガウンを着た。夜「部屋に入ったらまずやらなくてはならないことは、フロックを脱ぎ、吊るし、ドレッシング・ガウンを着ることでした」。男子生徒は、トム・ブラウンも含めて、このような贅沢はできなかった。女の子たちは活動的な生活を送っていた。「夏になると、4時に、ボンネットとスペンサー*かティペットを着けて、散歩用の靴を履き、2人ずつ組みになって、村に散歩に行ったのです。」彼女は新しい靴が欲しくて、「黒いモロッコ革の靴で、コクリコ（明るい赤で、燃えるようなコメット・ゼラニウムの色）で縁どったもの」と説明している。そのため、靴屋が彼女の足の寸法を取りにやってきた。

　当時女性は旅行には乗馬服をそっくり真似た服を着ていた。次にあげる文章によれば、10代の少女たちもそのファッションに従っていた。スーザンは姉妹の一人と一緒にスコットランドに出立するときのことを回想している。「自分でもきっととてもスマートに見えると思っていました。羽根飾りのついた帽子をかぶり、ラペルのついたハビット*を着ていました。ラペルは、開くとなかのウェストコート*が見えました。フリルのついたハビット・シャツ*を着て、立ち衿をつけ、首には黒い絹のカーチーフ*を巻いていました。ですから、羽根とかカールした髪がなくとも、馬車の窓からわたしたちを見れば、2人の若い大人の女性だと思われたことでしょう。」

　当時、こどものようなモスリンのドレスを成人女性が着ていたことも記録されている。スーザンの姉のメアリは「教室にお別れを言うために来ました。その時は、まあ、なんと彼女のドレスがわたしたちの目に美しく見えたことでしょう。ピンクの絹のスリップの上に白いブックモスリンのドレスを着て、腰には長い幅広のサッシュ、袖には同じ色のリボンがついていました。でもメアリの美しい茶色の髪に粉がかけてあるのを見て、悲しまずにはいられませんでした」。これは完璧なゲインズボロの肖像画である。白いドレスはシャーロット王妃の舞踏会でも着用されたし、さらには「大晩餐会」でも着用された。スーザンが成人したばかりの時も、こどもたちもまだ白いドレスを着ていた。

　スーザンは1806年ごろの5歳の姪のことを、次のように書いている。「今でも白いフロックを着て赤いモロッコ革の靴を履いているあの子の、踊るようにして部屋に入ってくる姿が目に見えるようです。当時は、こどもはそういう服を着て

いたのです。」この子がほどなく、グレンで青いリンゴを食べたために起こった発作で亡くなってしまったため、短いがそれだけに強く心を打つ回想となった。

さらに時代が少し進むと、19世紀初頭のこどもたちのより鮮やかな姿が、もう一人の祖母の生き生きとした文章によって描かれる。彼女もまた出版を目指したのではなく、家族のために書いたのだった。『ハイランドの貴婦人の回想録』には、当時の女の子たちのドレスが、現場から、この上なく詳細に描写されている。これはロティエマーカスのエリザベス・グラントが長い生涯の最後の40年間にこどもたちと姪のために書き、その死後娘たちの一人が中心になって出版した本である。みごとなほどリアルで、詳細で、時には苦痛に満ちた彼女の若い時代が語られている。

作者が多くの時を過ごしたハイランド〔スコットランド高地地方〕では、ありがたいことに、こどもたちは戸外を走り回ることが許されており、自由は衣服にも及んだ。1800年、作者の乳母は「しばしば流行に従った衣服を着せてくれた」と書いてある。この乳母はハーバート夫人という未亡人で、ちなみに彼女の息子は「ブルーコート学校の生徒だったが、ときどき、妙な衣服——奇妙なペティコート・コート★と黄色い靴下など——を着て休暇をもらって、母親に会いに帰ってきた」。彼の姿よりも、雇い主のこどもジェーンの方が、男性的だった。ジェーンはいつでもスペンサーとピナフォーをあたかもジャケットに見えるように着けていた。「ジェーンの趣味はまったく男の子っぽかったから。」

グラント夫人は朝の冷たい水風呂の責め苦について書いている。これは古典的なこどもへの虐待である。だが、シャワーの後は「こどもたちは家政婦の部屋に連れて行かれた。そこはいつでも暖かく、じめじめしていなかった。こどもたちはフランネル★ではなく、袖の短い衿ぐりの低い木綿のフロックを着せられていた」。夜は「従僕のように、盛装（full dress）」で晩餐の席についた。これは白いフロックのことだ。1807年、レイチ伯父さんの葬儀の際には、「私たちの白いフロックには、黒いクレープのサッシュが飾り付けられました。長いサッシュの端は馬をからかうのにぴったりでした」。ダッファスのサー・アーチボルドとレディ・ダンバー夫妻とそのこどもたちを訪ねたときのことを、次のように回想している。「エレン・ダンバーとマーガレット・ダンバーはサッシュのついた白いフ

ロックを着て、それぞれ絹の靴下をはいていました。2人はその絹の靴下を盛装する時にはいたのです。このスタイルにはわたしは驚きました。だって、わたしたちは家にいる時もよそにいる時も、朝はピンクのギンガムのフロック、午後は白のキャリコ★でいつだって靴下は木綿でしたし、リボン、カール、飾りは一切持っていなかったのです。」

ある時、ロンドンで、グラント夫人に思いがけない嬉しいことが起こる。「わたしはオペラに行くために、大急ぎで一番良い白いフロックを着ることになりました。あの幸福な夜、わたしはいくつだったでしょう？ あと1、2週間で13歳になるところでした。わたしのドレスは簡素な白いフロックで、たくさんのタックがついていました。ウェストには刺繍がしてありました。白いキャリコの手袋をして、頭はおかっぱで、オイルをつけてピカピカに梳いてありました。わたしにはそれで完璧でした。」

1814年、彼女は成長したものとみなされ、ドレスを新調する計画が立てられたとき、彼女はそれまで着慣れた服を振り返った。「わたしと妹たちはそれまで、同じような服を着ていました。夏にはわたしたちは、午前中はピンクのギンガムかナンキン（中国綿）のフロックを、午後は白いフロックを着ていました。わたしたち姉妹がみんなかぶっていたのは目の粗い麦わらのボンネットで、緑の裏打ちがしてありました。そして、フロックにはティペットがついていました。一番良いボンネットは細かい目の麦わらでできて、白い裏と縁取りがついていました。それに、お母さんのおめがねにかなった色の絹のスペンサーを着けました。冬には、暗い色の毛織物のフロックを着ました。しばらくの間、黒と赤のフロックを着たこともあります。国王の喪に服すためです。夜はいつも深紅のもので、黒いヴェルヴェットのボディスとペティコートの裾には同色の帯状の装飾がついていました。イギリスにいる間は、外套はラシャのペリース★型のものでした。それにビーバーのボンネットをかぶりました。ハイランドと同じように。でも、ペリース型から、フード付きのタータン★柄のウールでできたケープ型に変わりました。（中略）一族の赤いタータン・チェックです。（中略）私たちの衣類は緑のタータンでできていました。」

彼女が格上げされて着ることになった大人のドレスは、それほど違ってはいな

かった。フリル、タック、ひだ飾りと刺繡がついていて、色のついたギンガム、ケンブリック、あるいはモスリンでできていた。だが、それは若い娘のドレスであって、より年上の女性のものというよりは、女学生のものに近かった。ロンドンで、大方の朝のドレスやディナー・ドレスとして、母親はヴェルヴェットやサテン、高価な絹などの服を着ていたが、エリザベスはネットやゴーズにガラス玉製の模造真珠の縁飾りを着けたものを着ていた。おそらく、最初のティーンエイジャーの流行だったのだろう。

　着飾ったこどもたちの姿は絶え間なく記録された。ジェーン・オースティンの『マンスフィールド・パーク』のファニー・プライスは、従兄が「自分がサッシュを２枚しかもっていないこと、フランス語を知らないことなどが知られたら、安っぽい人間だと思うのではないか」と心配した。その10年後、10歳のジェーン・エアは、19世紀初頭、ゲイツヘッド・ホールで従兄たちとクリスマスを過ごすとき、祝日とはいっても、自分はただ従姉妹のエリザとジョージアナが毎日美しく着飾って応接間へと階段を下りてゆくのを見ているだけだと悟った。２人の従姉妹は薄いモスリンのフロックに緋色のサッシュを締め、髪は丁寧に巻いてあった。

　村のこどもたちの完全な描写のうち最も古いのは、スーザン・シーボルドの青春時代の直後、グラント夫人とほとんど同時代に書かれたものに見られる。それは、当時の成人の古典とされた本で、何世代にもわたって多くの人の愛読書であり、現在でもまだ読まれている。それはメアリー・ミットフォードの『われらの村』で、1820年代から『レディズ・マガジン』に田舎を描写した読み物として連載され、1824年から本として出版されると、６年間にわたって次々と続編が出され、何度も版を重ねた。この本には、レディングの南に位置する実在の村スリーマイル・クロスに住む当時の庶民のこどもたち、過去の衣服の歴史書のなかでは全く顧みられなかったグループのこどもたちの姿の貴重な描写がある。その村には「１人の美しい靴屋の娘がいる。14歳になる金髪の娘だ。日曜日に簡素な装いで白いフロックを着た彼女を見れば、伯爵の娘かと思ってしまう。」「濡れても、問題になるのが白いガウンと麦わらのボンネットだけというのは、気持ちの良い

第4章　18世紀のこども服についての回想

ファッション・プレート「パリのイギリス人一家」に見られる1816年のファッション。グラント夫人の描写のとおり、男の子はスケルトン・スーツを、女の子はティペットと麦わらのボンネットを着けている。

ものです」という言葉は、前世紀末に流行った少女と成人女性の簡素なドレスがこの時まで続いていたことを証明するものである。さらに田舎の人々の「麦わらのボンネットと木綿のガウン」についてのちょっとした言及も見られるが、とてもおしゃれに聞こえる。こどもたちを経由して、最初の階級差のないファッションが始まったのだ。村の女の子が赤ん坊の時から着るものが、短い文章で書かれているが、これは当時の6歳の女の子の完璧な年代記を成している。「その子は座っている。赤ちゃんの威厳をもって、ピンクの格子のフロックに青い水玉のエプロンドレスを着て、小さな白いキャップ型の帽子を冠っている。(中略)男の子なのか女の子なのか聞かずにはいられない。村の小さなこどもたちはみんな同じに見えるから。(中略)次に、(中略)男女どちらなのかはいまだはっきりしない。(中略)かわいい、ふっくらした、3歳か4歳の巻き毛のこどもで(中略)騒音と無為とぼろきれと反逆でできた(始終泣き声を上げ、一日中何もせず、おむつをして、大人の言うことをきかない)かつてないほど幸福な生き物だ。今度は6歳の日焼けしたジプシーのこどもが登場する(中略)なんとも名状しがたい形をした古い麦わらのボンネットをかぶり(中略)ボロボロの木綿のフロックを着ている。新しい時は紫だったのだろう。(中略)すると世界が回って10時になる。すると1人の娘さんが許しをもらって慈善学校に出かける。毎朝気取ってあちらに行く。あの原始的な学校の古めかしい青いガウン、白いキャップ型の帽子、ティペット、ビブ★とエプロンといういでたちで、尼さんみたいに地味できちんとしている(中略)。12時になると、小さな娘は学校から帰ってくる。帽子もかぶらず、ティペットもビブも着けず、学校から解放されて、木の実のように茶色で、仔馬のように元気よく、蜂のように大忙しで、畑で働き、庭を掘り、ハムを揚げたり、ジャガイモをゆでたり、豆をさやから出したり、靴下を繕ったり、こどもの守りをしたり、豚に餌をやったり、(中略)14歳でこの娘は近くの町に奉公先を見つける。次に彼女が姿を見せたとき、完璧な蝶々に変身している。パタパタ、キラキラ、始終落ち着かない。(中略)これが、(中略)田舎の娘のお定まり。」

　男の子の衣服は『われらの村』の中で数回言及されている。ジョーは「仲間のこどもに比べると小さくて、一番貧乏だ(中略)これは、いたるところに継ぎ当てした哀れなフロックと継ぎも当てていないぼろぼろになった靴を見ればわかる

ことだ」。ジョーは12歳で、「フロック」とはおそらくほかのページで言及されている伝統的なスモックをさしていると思われる。13歳の少年、ジェムのいでたちは、チューダー朝時代の慈善学校の制服がまだ続いていることを示すさらなる証拠である。彼は「相も変わらず、青いキャップ型の帽子と旧式のコートを着ている、ジェムが通う寄付で運営される学校の制服だ。ジェムは一日中その学校で座っている」。

　当時の男の子の衣服に関する付随的情報を与えてくれるのは、著者の「僕の友達、小さな軽騎兵」の描写である。「わたしはその子の名前は知らないので、彼のキャップ型帽子と上着から軽騎兵と呼んでいる。年は8歳ぐらい、こんなに幼くて、これほど厳粛な面持ちをし、威厳のある者にはこれまで出会ったことがない。（中略）彼はブリーチのポケットに手を突っ込んで闊歩する。まるで何かの機械の部品みたいだ。」また別のページでは、その子は「僕の友達、小さな軽騎兵、青いジャケット（腰丈の上着）を着て不動の厳粛な面持ちをしている」と書いている。ルソーがパリのファッションと呼んだ軍隊長の服装が、イギリスの田舎に届いている。

　村の成人男性と男の子の一般的な衣服も描写されている。「女性が変化できる生き物だとすると、男性はそうではない。スモック型フロックを着ている者は、制服のようなので、一見同じに見えるが、関心のある人の目には羊飼いが羊の群れを見分けるように、簡単に見分けることができる。（中略）幼いこどものころから着ているスモック型フロックにはほんのわずかな変化しかない。（中略）どんなに流行遅れでも、同じ流行を守り続けている。新しいものは一つもない。」その時代の風潮とジョーのフロックの説明としてだけでなく、やがて本書でも扱うことになる、のちの男の子のファッションの源としても、この文章は注目に値する。小さな男の子がドレスを着ていたということも記録されている。ジョエル・ブレントというこどもは「ペティコートから離れた日以来、いつでも、どんなドレスを着ていても、どんな場合でも、（中略）絵描きの注目の的のようだった。もっと詳しい説明では――ここでも未来の成人男性と男の子の衣服と関連しているのだが――「ジョエルは本当に絵のようにかわいい子で、イギリスの風景画の前景に画家が選びそうなこどもだった。（中略）ジョエルの衣服は完璧な田

普通のこどもたちの単純な衣服。W.F. ウィザリングトン (1786-1865) による「ホップの庭」。

園調の魅力を表していた。ジョエルはふつう画家の肖像に見られるような開衿のシャツを着て、大変ゆったりしたズボンをはき、麦わら帽子をかぶっていた。寒い時はスモック型フロックをはおることもあった」。このように、ズボンは伝統的田舎風の衣服のアイテムとして登場した。

　幼児の衣服の改革は社会のどの層のものよりも必要性が高かったが、不運にも、18世紀末にすべてのほかの年のこどもたちに訪れた着やすく簡素な衣服という祝福を逃してしまっていた。スワドリングという古い悪習は死滅しつつあったが、完全になくなるまでに何年もかかった。ウィリアム・ブキャン博士（1725-1805）はこのことを示す参考文献を引用している。博士の『家庭の薬、家族の医者』は1769年に出版された。この本はこの種の本の最初のもので、長年にわたって母親たちの一種のバイブルであった。ベストセラーで、博士の存命中に19刷を重ね、8万冊売れたばかりか、ロシア語も含めほとんどのヨーロッパの言語に翻訳され、英国よりもヨーロッパ大陸やアメリカでもっと人気を集めた。この本は現在もまだ編集しなおされ、再版されている。
　ブキャン博士は述べている。18世紀末、「こどもをたくさんの包帯で巻くという習慣は、かなりの割合で放棄された」。だが、彼はまた、「英国の各地では今日もまだ、こどもが生まれるとすぐに、2.4〜2.7mの長さの包帯できつく体を巻いている」とも述べている。博士はこのことと、こどもたちを過度の量の覆いできつくくるむことに強く反対している。「こどもたちをフランネルなどで巻き付けるやり方を考えると、こどもがよく窒息しなかったものだと驚いてしまう。つい最近、幼児を診たのだが、6月だというのに何枚ものフランネルで頭も耳もくるまれていた。（中略）予測されたとおり、死が幼児をあらゆる苦しみから解放してくれた」と博士は述べている。
　腹巻はスワドリング・バンドの名残であり、しばしば重くて長い。そして、修正された形で20世紀まで残った。家の内外も昼夜も問わず、頭は常に覆っておかなくてはならないという考えも、なかなかなくならなかった。そのため、こどもはよくキャップ型の帽子だけでなく、その下にアンダーキャップをかぶらされた。アンダーキャップは頭にぴったりとつき、フリルやレースがついていた。キ

ャップ型の帽子の下にかぶる三角形のローンの布は、18世紀の新生児用品一式の名残である。手も覆われ、小さなミトン型手袋が幼児の衣類のコレクションに見られる。

　スワドリングの冷酷さとは対照的に、新生児用品一式には細やかな注意が払われた。おむつカバー、おむつ、そのほかの有用なカバーは来歴をたどるのは難しいが、多数の記録にとどめられている。ヴィクトリア・アンド・アルバート博物館の所蔵品のなかには幼児サイズの小さな鯨骨入りのステイバンド★がある。18世紀のもので、幼児を拘束して苦しめていたのは包帯だけではないことを示している。幼児は年上のこどもと同じように、ペティコートを何枚もはかされていた。しかし、その衣服は19世紀に進化したこども服の長さに比べるとはるかに短かった。薄いローンのドレスは、こどもの身長より長くはなく、大げさでなく着心地もよく、年上のこどものものと変わらなかった。だが、流行の先端を行く家族ではなく庶民的な家に生まれ、誇らしげなママによって飾り立てられ連れ歩かれるよりは、衣服のコレクションに残っているような簡素な小枝模様のついた木綿の服を着たほうが、幸福だったことだろう。

第5章

黄金時代の終焉

第5章　黄金時代の終焉

　18世紀後半にこどものために導入されたファッションは、それ以前のものと比べると、着心地が良く、着やすくて、当時としては手入れが簡単で、ほぼ完ぺきだった。のちの時代に比べればファッションの移り変わりがはるかにゆっくりだった時代であったことを考慮に入れても、このこども服のファッションは、ほんの小さな変更が加えられただけで、長続きした。

　スケルトン・スーツは50年間、本質的には変わらす、幼い男の子のファッションの主流の地位を保った。19世紀への変わり目から、スケルトン・スーツ★の長いズボンがいくらか広くなり、短いジャケット★がしばしば着られるようになった。年齢が上がると、それまでは父親のファッションに従ってブリーチと裾で広がった丈の長い上着を着ていたのだが、小さな男の子と同じように長いズボン★をはき、短いジャケットかカッタウェイ★のテール・コート★を着るようになった。もっと正確に言えば、彼らは幼いときのまま同じ形のズボンをはいていたのだ。それは大きくなっても捨てがたい彼らの着心地の良い衣服の一部だったのだ。同じ事情で、成人の男性も場合によってはこども用の衣服を着ることが自然に行われるようになった。これは、それ自体ファッションの革命であり、しかもこの種のことは後にまた起こることになる。だが、1814年、ウェリントン公爵が長いズボンをはいて服装に厳格なオールマック・クラブに姿を表すと、入場を断られた。初期の成人男性のズボンは1830年ごろから一般にも着られるようになるのだが、ダークスーツを着込んだ「都会人」の実用的な衣服の一部として、すんなりと現れたわけではなかった。当時の長いズボンは薄い色が使われることが多く、大変に洗練された「イニクスプレッシブル★（表現できないもの）」を含んでいた。これはタイツのように細いもので、宮中服を除けば、フォーマルな服装で男性的な脚の線を見せるのはこれが最後となった。

　19世紀の初めの間は、スケルトン・スーツは幼い男の子に限られていた。1838年になると、チャールズ・ディケンズは『ニコラス・ニクルビー』のなかで、スクィアーズ[1]が初めてニコラスを見たときに「ニコラスの衣服を成している驚くべき衣類の取り合わせに目をみはった。ニコラスの年は18、9を下るはずはなかったし、年の割には背が高かったのに、通常は小さな男の子が着るスケルトン・スーツを着ていた。首の回りのぼろ同然のフリルは目の粗い男性用ネッカチ

ーフで隠してあったが、半分以上見えていた」としている。しかし、1838-39年に出版された『ボズからのスケッチ』では、よりファッションを意識した調子で、「スケルトン・スーツ、小さな男の子が閉じ込められているあのまっすぐな青い布のケース、その後にベルトとチュニック★が登場する。これは、両肩に飾りボタンの列をつけ、その上にズボンのボタンをしっかりと留めることで、それを着た男の子が脇の下でひっかけられているように見せる、大変きつい上着に押しこめてしまうことによって、男の子の体が左右対称であることを見せるための巧妙な仕掛け」と書いている。この特別なスタイルはこの時すでにすたれかかっていた。だが、ディケンズ自身、こどもの時、このような衣服を着ていたに違いない。1859年にはすでにそれは完全に流行遅れになっていた。『幽霊屋敷』が書かれたのは1859年だったが、この作品ではディケンズはマスター・Bを「ピカピカのボタンのせいで不細工に見える質の良くない霜降りのケースを着込み（中略）首の回りにはフリルを付けていた」と書いている。過去の遺物である。

　だが、スケルトン・スーツから生まれたのは、長いズボンと短いジャケットのスーツだった。これはその後、19世紀の大半を年長の男の子が普通の衣服として着ることになった。また、その一つの形として、ジャケットの大変短いイートン・スーツ★は1950年代まではイートン校の小さな男の子たちが、そして、他のいたるところの男の子たちはヴィクトリア朝から現代にいたるまで、着続けているのである。だが、19世紀の初期の数年間は、白や黄色のズボンに赤か青のジャケットとか、さらに様々に展開されたヴァリエーションといった具合に、様々な色の効果を使ったものが日常的に多く見られた。歴史家のマコーレイ（1800-59）が若き天才だったころ、オックスフォードに連れて行かれ、レディ・ウォルドグレーヴに引き合わされたとき、彼は赤い衿とカフスのついた緑の上着を着、幅広の純白のズボンをはいていた。上着はのちのチュニックのように長めだった。そして、スケルトン・スーツほど素敵ではないと書かれている。

　19世紀の初めから、年長の男の子は、シングルやダブルの、様々な凝った素材のウェストコート★を、ズボンとジャケットと合わせて着た。年長の男の子ばかりではなく幼い男の子たちの間でも、フリルのついたやわらかい生地のシャツがお洒落だった。だが、1820年頃になると、麻の飾り気のないシャツが出てきた。

第 5 章　黄金時代の終焉

男の子用木綿のスーツ、ズボン付き。19世紀初頭。

そこから有名なイートン・カラーが生まれた。小さな男の子たちは、首に蝶ネクタイを、年長の男の子たちはクラヴァット★とカーチーフ★をつけた。

　ロンドンの進取の気性に富んだ男性用雑貨商によってシルクハット★が最初に導入されたのは1797年の1月のことで、女性やこどもを怖がらせたので、一騒動になった。だが、2月には『タイムズ』紙が社説でこれを擁護し、急速に成人男性ばかりか男の子たちの間でも熱烈な流行となった。1800年代の初めに、ごく幼い男の子がシルクハットをかぶった姿が見られる。シルクハットの代わりとなった男の子の被り物の代表格は、頭全体にすっぽりとかぶる、とがった帽子で、しばしば房飾りがついている。これは多くのファッション・プレート★や絵画に見られる。チューダー王朝時代の徒弟のかぶる帽子との類似点が見られる。また、先端のとがった部分に関しては、19世紀初めの戦争によってひろめられた軍隊調のファッションとおそらく関連しているだろう。男の子は通常白いソックスをはいた。そして、ヒールのない靴かブーツをはいた。ブーツはプルオン式（開きや留め具がなく、引き上げてはくタイプ）のものもあれば脇に紐がついているものもあった。1840年代からは脇に伸縮性のある素材を使ったものもあった。

　1830年代にはすでに、男の子の衣類には制約が忍び寄ってきた。この時代のトム・ブラウンの衣服は『トム・ブラウンの学生時代（*Tom Brown's Schooldays, 1857*)』という本に描かれている。1856年、作者は1828年から41年までのアーノルド博士の校長時代の初期のころを回想しながら、トムはラグビー校に着いたとき、「ヴェルヴェットの衿がついた、当時の忌まわしい流行に従ってぴったりと体に付くように仕立てたピーターシャム・コート★と呼ばれるグレート・コート★を着ていた」と書いてる。トムはキャップ型の帽子をかぶって登場する。おそらく当時好まれた房飾りのついたものと思われる。「普通の帽子は持っていないの？　ここではキャップ型の帽子はかぶらないんだ。キャップ型をかぶるのはださい奴だけだよ」と言われる。トムの帽子は「天井まで届く」帽子なのだが、これまでもあまりぴかぴかしているとして、好評でない。学校御用達の「ディクソンの店で、規則の猫革の帽子を7シリング6ペンスで」即座に新調しなくてはならない。年少の男の子が着ても良いのは短いジャケットだけであって、着てもよいかどうかを決めるのは年齢ではなく背丈だと、この同じ本には書いてある。

第 5 章　黄金時代の終焉

1830年代には、こども服は再びおとなの服装の影響を受ける。少年の上着は、おとなの燕尾服の後ろ裾を切り落としたジャケット型。手にはシルクハット。
『ジュルナル・デ・ダーム・エ・デ・モード』　pl.3151, 1834年
Journal des Dames et des Modes, 1834

こんなわけで、ある男の子の故郷の友達は、「思うに、体のサイズや学年ではなく年齢から判断して、イヴニング・コートは着せられなかった」。その結果、その子はいじめっ子のフラッシュマンとその仲間たちにあざ笑われた。こういった点から、若い者たちのファッションに新しいものが生まれていて、のちに学校の制服に受け継がれてゆくことになることがうかがわれる。そのような衣類の様々な点は、男の子たちによって決められるのであって、時代の風潮や権威者によるものではないということである。同様に、衣服のタブーも若い者たちによって決められる。

トム・ブラウンのいたラグビー校では、年長の男の子のウェストコートの華やかさも、年下の男の子の称賛の対象になる。制服はなかった。一番良い服は日曜日に着た。ちなみに、男の子たちは寝間着は持っていたが、ドレッシング・ガウンは持っていなかった。この点では、ずっと前から持っていたティーチェム夫人の女子学校の生徒のほうが、幸福だった。男の子たちは毎朝洗顔のためにお湯を取りに階下に行くとき、寝間着の上にズボンをはいた。

スポーツ用の衣類もまだ登場していなかった。当時盛んにおこなわれていたフットボールの特別な試合を迎えて、ライヴァル校はそれぞれ全校をあげて一団となって、入場料無料の試合場へとなだれ込んでゆく。その様子を新入生は「皆、やる気のある者は、小さな木の周囲の柵に、上着、帽子、ウェストコート、スカーフ、ブレイセス（ズボン吊り）をかけていた。（中略）今日のラグビーの試合を活気あるものにしている装いの色とか材質といったものは、何もありません。（中略）今では、それぞれの寄宿学校がそれぞれ何か派手な色のキャップ型帽子とジャージー★の制服を持っているが、いまお話ししているあの時代にはフラシ天のキャップ型の帽子はまだ生まれていなかったし、制服なんてものは一切なかった。ただ寄宿舎の白いズボンがあっただけで、これがまたひどく寒いんだ」と記している。

幼い女の子たちは、この時期、ずっと簡素でまっすぐなドレスを着ていた。そして、このファッションはまず年長の女の子のドレスへと、続いて成人女性のドレスへと広まっていった。これは男の子のズボンと同様、着る者がこの新しい着

20年代には大人女性の服装の複雑化の影響が少女服に及んだ。短いスカートの下からは長いズボン、パンタルーンが見える。
『ジュルナル・デ・ダーム・エ・デ・モード』 pl.2415 ,1826年
Journal des Dames et des Modes, 1826

心地の良いファッションが気に入り、大人になっても着続けたということが、少なくとも一つの理由だった。女の子の場合の大きな違いは、わずかに裾線が短くなったことで解放が進んだことである。これはまずは幼い女の子のスカートから始まった。最初は地面からくるぶしまで、さらに徐々にふくらはぎの真ん中まで短くなった。その後裾線は年齢によって長くなり、長いスカートは成人の女性がはくものとなった。この習慣は第一次世界大戦まで実際に行われていたが、戦後は、女性はこどものスカートのようなひざ丈のものをはくようになった。

しかし、19世紀の初めは、脚は厳格にタブー扱いされた。その結果、女性のファッションに革新をもたらしたのは、女の子たちだった。彼女たちは1803年頃、短くしたドレスの下に、長年着用されてきたペティコート★のかわりに長いズボンをはいた。このズボンは幼い男の子のズボンと形はどことなく似通っているが、薄い木綿でできていて、レースの縁飾りがついていたり、刺繡がほどこしてあったりする。これはおそらく一つには、薄いモスリン★のドレスの下にはいて保温するためだっただろうし、また一つには活動的な女の子には、スカートが非常に薄くて頼りないことから、慎みのための下着が必要になったのだろう。最初ズボンは見えなかったが、ドレスが短くなるにつれて、くるぶしまでの長さを保つズボンは見えるようになった。脚を見せるなど当時は思いもよらないことだった。このことは、「長いズボン」が膝に結び付けてくるぶしまで届くたんなる木綿の筒状のものだったこともあるということから、うかがわれる。

やがて、成人女性たちも薄いモスリンやその他の薄手の木綿のドレスを着るようになると、彼女たちも下にズボンをはき始めた。パリのメルヴェイユーズ[2]の一派によって率いられるもっともおしゃれで前衛的な女性たちの間では、タイツがズボンより魅力的なものとしてはかれた。このタイツは肌色で、大変挑発的とみなされた。タイツはまた暖かいという点で実用的な面での利点もあった。スーザン・シーボルドの回想録には奇妙な英国流のタイツのバリエーションのことが書かれている。1801年から2年にかけて、彼女が18歳頃のこと、最初の大人の女性らしい服としてまだモスリンのドレスを着ていた頃、彼女はドレスの下に変わったタイツをはいていた。「ドレスがもっとも着心地が悪くなるのは、タイツがぎりぎりのサイズにしてあるために、歩きにくくなるときでした。またさらに

タイツをきつくするために、目に見えないようなペティコートをはきました。このペティコートはストッキングを編むのと同じ編機にかけて制作されたもので、まっすぐなウェストコートみたいなものでした。これを引っ張って、腕ではなく足にかぶせるのです。ですから、歩くときは小股で歩かなくてはならなくなります。すぐにそれは棄ててしまいました。」これはいわば一本足のズボンのようなもので、1世紀後の「ホブル・スカート★」の先駆けとなった。

　このズボンの意義は、これが女性の衣服に新しいアイテムを持ち込んだことにある。なぜなら、この時代までは、女性は普通いかなる種類のドロワーズ★もニッカーズ★もはかなかったからだ。記録にないほど昔から女性の下着は長いシュミーズと、ことにここ2－3世紀はペティコートで成り立っていた。シュミーズは時代によってコルセットないしはステイズが加えられた。ペティコートは数や様相がいろいろと変化した。これらの下着はさらに丹念に手を加えて、エリザベス朝時代のファージンゲール★や18世紀のパニエ★やフープへと発展した。だが、これらのどれをつけるときもドロワーズを一緒にはくことはなかった。イタリアではドロワーズをはいたという記録がある。メディチ家のカトリーヌが導入し、宮廷の女官がはいたと記録には伝えられている。だが、19世紀初頭の幼い少女たちはドロワーズに先鞭をつけ、成人女性のワードローブ（衣類）にこれを付け加えた。奇妙ではあるが、ファッション界の年齢の高い、旧弊な層からは、ドロワーズは最初下品で不健康とみなされていた。空気が体の周囲を自由に循環するようにしなければならないと主張された。だが、男性のブリーチ★や男の子のズボンがどうしたらこのテストに合格するかという説明はなされなかった。また、ドロワーズはあの口にすべきではないもの、すなわち「女性の脚」の存在を認めるものでもあった。

　1811年、早くも王女のドロワーズについての記述が残っている。当時15歳のシャーロット王女のものである。王女はレディ・ド・クリフォードに話しかけているところで、「食事のあと、王女は両脚を伸ばして腰かけており、今では王女とたいていの女の子がつけているらしいドロワーズが見えている」と記されている。ドロワーズはまだ明らかに、年長の女性には目新しいものだった。ここでは、王女はすでにドロワーズを見せる年齢を過ぎていた。ドロワーズを見せても

良いのは、短いドレスを着ている幼い女の子に限られていた。だが、王女は「ベッドフォード侯爵夫人は私よりもたくさん見せていたわ」と抗議している。

　1830年頃までには、女性は全般的にドロワーズをはくようになった。この呼び名は、これが下着の一部となったとき、女の子の見えても良いズボンやパンタルーン★と区別して、使われるようになった。成人女性のドロワーズのスタイルは、ほぼ1世紀の間、オープンだった。すなわち、2本の分かれた足の部分からできており、腰のバンド一つでつなぎ合わされてた。だが、幼い女の子のドロワーズは、前で、また場合によっては後ろもボタンでふさがれていた。別の時代には、女の子のドロワーズも後ろ、あるいは前後ともに、バース服飾博物館にある年上の女性たちのドロワーズの例のように、開いている。

　1830年代の幼い女の子は、チャールズ・ディケンズが描いた『ニコラス・ニクルビー』の10歳の子役の少女、「天才少女ミス・ニネット・クラメル」の姿によれば、上流社会に属していない場合は、「膝までタックがついた汚れた白いフロック★、短いズボン、サンダル型の靴、白いスペンサー★・ジャケット、ピンクの紗のボンネット型の帽子、緑のベールとカール・ペーパー」と外見はあまり変わっていなかった。彼女が舞台で演技をする直前に「ズボンの片方の足の長さがもう片方より長いということが分かったため一瞬パニックが起こり」、急いで手直しをしなくてはならなくなった。

　対照的で、かつ次に起こることの前触れとなったのは、同じ小説『ニコラス・ニクルビー』に登場する、粋なスクェア嬢である。彼女は「白いフロックとスペンサー・ジャケットで着飾り、これまた白いモスリンのボンネット型の帽子をかぶり、乙女の輝きに満ち溢れていた。その帽子の内側には満開のダマスク・ローズの造花が飾ってあった。つややかな髪はきついカールにしてあり、どんなことが起こってもほどけそうになかった。そしてボンネット型の帽子には小さなダマスク・ローズで縁取りがしてあり、（中略）彼女の細い腰には（中略）幅広のダマスク織のベルト、両手首にはサンゴの腕輪をつけていた」。

　これは少し凝りすぎで、おそらくは、こどものファッションの黄金時代の終焉の兆しだろう。しかし、黄金時代が終わるということよりも、それがこれほど長

く続いたことのほうが、驚くべきことなのだ。これほど長続きし、しかもこどものファッションが大人のファッションにまで広がった一つの理由は、19世紀の初め、フランスとの戦争のため、イギリスは主なファッションの源であったフランスから断絶していたということである。パリからはファッションの手本が一つも入らなかったし、同じぐらい重要なことに、贅沢なフランスの絹もサテンもダマスク織も手に入らなかったため、豪華なファッションを刺激されることがなかった。英国の絹織物産業は小さかったが、ランカスターに起こりつつあった木綿工場は驀進していた。東洋ばかりかアメリカからまで輸入される綿は増加の一途をたどった。アメリカの独立戦争のために綿の供給はストップされるが、それはまだ先のことだった。

　しかし、フランスとの和平が取り戻されると、簡素なファッションは衰え始める。フランスは手の込んだ衣装の制作を始め、それはファッションを追い求める世界中にひろまった。ファッションというものは階級意識の強いもので、まさしくファッションの存在は排他性に依存しており、ファッションによって、「最上級」の人々は大衆とはっきりと見分けがつくのである。だから、産業革命によって、富と野望と気取りでいっぱいに膨らんだ中流階級が自信を誇示するために、自分の家の女性たち、さらには次第にこどもたちにこれ見よがしの衣服を着せるようになると、ファッションの上流指向性は、かつてないほど広範囲にわたって猛威をふるうようになった。家族というものが最高のステータス・シンボルとなり、その境遇と外見によって、家族を養う誇らしい父親は自分の繁栄ぶりを見せつけた。あらゆる階級の人が長い間愛用したスケルトン・スーツと単純な白いモスリンのドレスの威信は跡形もなく消え、変化する運命にあった。1823年、幼いヴィクトリア朝の女の子は、4歳の時の肖像画で、大きな羽根飾りのついた帽子をかぶり、コートの上に毛皮のティペット★を羽織っている。同じ年の彼女の伯母アミーリヤとは大違いである。

　ほとんど全般的に及んだこども服の変化について、ジェームズ・レーヴァー[3]は「1820年から25年の間に、服装史上の新しい時代が訪れました」と語る。若い者にとって、これは悪化だった。パール・バインダー[4]は当時起こったことを分析して、「ルソーの自然の理想のすぐ後を襲い（中略）こどもたちはすぐさま

犠牲者になった」と述べている。栄光にかかる雲、こども時代の穢れない魂という考えは、消えた。パール・バインダーは続けて語る。「上品ぶった態度は、女の子のパンタルーンを称揚し、男の子は糊のついた巨大な衿で首を巻かれることになった。」コルセット、きついベルト、かさばるペティコートは「再び敬虔に規則的に教会に行くようになり、悪魔の子鬼として扱われるようになったこどもたちの活動の妨げとなった。ヴィクトリア朝のこどもたちは邪悪な精神を抑えるためにと称して、糊状の食べ物とスキムミルクという栄養価の低い食事を与えられていた」。

スケルトン・スーツが消えるとともに、幼い男の子たちは悲しむべきことに、姉妹と同じドレスへと再び投げ込まれた。1823年、4歳のラスキン[5]は青いサッシュのついた白いドレスを着せられている。最初ドレスはかなり単純なものだった。時には女の子のドレスよりは短いこともあったが、女の子と同じフリルのついたかかとまであるパンタルーンがドレスの裾から見えた。だが、時代が進むにつれて事態は悪化し、幼い男の子が着るドレスはどんどん凝ったものになっていった。ファッション・プレートや絵画には、フリルやひだ飾りなどでごてごてしたドレスで飾り立てられた、健康そうな幼い男の子の姿が描かれている。長髪も流行に返り咲き、花や羽根のついたおしゃれな帽子が、幼い男の子に両親が押し付けた過酷な衣服の頂点に置かれた。その両親は衣服が自由だった幸福な時代に育ったのだ。当時のファッション・プレートは、将来の大量生産の時代ほど忠実に現実を表現してはいないが、ドレスと着心地の悪さは現実だった。幼い男の子は、すぐドレスを着せられない場合は少しましで、ウェストコートとプリーツの入ったジャケットを着せられた。これには緩いベルトのついたチュニックと外から見えるレースの縁どりがついたドロワーズがつきものだった。かつてのはき心地の良いパンプス型の靴ではなく、ボタンか靴紐できつくしめたブーツをはかされた。

男の子も女の子も同様に、新しい重い生地で作られたドレスを着ることになった。モスリンと木綿は絹、サテン、ヴェルヴェットに取って代わられ、それは念入りに装飾されていた。最初の化学染料であるアニリン染料の発見がファッションに影響し、こどもたちにも母親たちと同じように、深紅、紫、濃い青、そのほ

第 5 章　黄金時代の終焉

女性のファッションの華やかさを少女服は直接的に反映し、少年服には仮装服の様な多様性が見られる。少年が着ているのはチュニック。*Modes Français,* c.1853

かの濃く暗い色の服を着せるようになった。1825年頃から、女の子の衣服は成人の女性のものに従って、形を作るのにより凝った手法が用いられ、様々な種類の幅広の袖を付け、よりかさばるものになった。ボディスはきっちりと体に合うように作られ、こども時代の初期から紐で締め付けることが一般的に行われた。このファッションはヴィクトリア朝を通じて続き、こどもの成長に関心を持つ医者などからの抗議にもかかわらず、この時期の大半において、その締め付けは大変厳しいものとなった。

　この時代から着られるようになった家具の上張りのようなスタイルは、インテリアの装飾の布張りと一致する。両者ともに丹念に飾り付けた装飾を持つことへの確固とした誇りの兆候であった。それはヴィクトリア朝の少なくとも社会の一部の層の物質主義と繁栄の表現であり、また永遠に成長し続ける帝国の誇りの表現でもあった。こどもたちを家具のように、親たちの物質的成功の象徴として飾り立てなくてはならなかった。また奇妙なことに、フラシ天やヴェルヴェットのような素材や房飾りやポンポン（毛糸、絹糸などで作った球状の装飾）などの縁取りは、椅子とこども両方を覆うのに使われた。ことに幼い男の子のドレスは、重い、布張り風の生地で作られ、このため同じ年頃の女の子のドレスとは違っていた。バース服飾博物館にはその例が多く収められている。

　新しいファッションにもっとも苦しめられたのは、女の子だった。1825年頃から、以前よりかさばるスカートにはブレードをつけたり、タックを取ったりした。体に合うように作られたボディスはとてもきつく、何列ものタックと提灯袖がついていた。この時代になっても、幼い男の子と同じように、すべての年齢の女の子のスカートの裾からはパンタルーンがのぞいていた。ジェイムズ・レイヴァーは女の子のドレスについて、次のように述べている。「1830年代にはすでに、愚かしさの頂点に達していた。巨大な『カートホウィール（車輪）』★型の大きな縁の帽子からポーク・ボンネット★まで帽子はかつてないほど大きくなり、おそらく前代未聞の心地悪さだっただろう。成人の女性の場合と同じように、4，5枚のペティコートが重いヴェルヴェットやウールのスカートを持ち上げた。腰は紐できつく締めつけた。大変な苦痛だったが、ファッションの規則を厳守する母親が幼いときから娘に押し付けた。」

第5章　黄金時代の終焉

山と縁が一続きになり、縁が前に突き出した帽子、ポーク・ボンネットをかぶり、ウェストの細さを見せ、広がったスカートと、その下からのぞくパンタルーンを見に着けた少女たち。
『ラ・モード』　1840年11月　La Mode, 1840-11

19世紀中頃にはすでに、その前の世紀の後半にこども服にもたらされた自由と単純さが持つ魅力は、完全に失われた。「ドレスにとって19世紀は不幸な時代だった」とマーガレット・ジャクソンは『こども服の歴史』(1936)で述べている。「こどもが愚かしく見えるようにするために、そしてこどもに着心地悪い思いをさせるために、大きな苦労がなされた。」同様に、E．ベリーズフォード・チャンセラーは「レイノルズやゲインズボロ、ホッパーやレイバーンの絵画で出会ったこどもらしい、嬉しくてたまらないといった小さなこども、流れるような着やすい服をまとい、『ジョワ・ド・ヴィーヴル（生きる喜び）』に満ちたこどもたちは、やや堅苦しい着心地の悪そうな服を着た若者に変わってしまい、当時の金目当ての絵描きが描いたおびただしい数の肖像画のなかからこちらを見ている」と述べている。

　当時の状況から予想されることだが、全体的には男の子のほうが女の子よりも恵まれていた。男の子は女の子のドレスから抜け出して、ひざ丈、あるいはヒップまでのチュニックを着るようになった。これはゆったりしていて、着心地が良く、腰でしっかりした革のベルトで締め、時には白いカラーを付けた。下にはゆったりした長いズボンをはいた。この新しいスタイルは1830年代に始まり、およそ30年間続いたもので、スケルトン・スーツとつながるものだということが唱えられてきた。スケルトン・スーツのシャツ、あるいはチュニックがズボンのなかではなく外に出して着られるようになったものだというわけである。しかし、新しいチュニックはズボンと同様、つつましい暮らしのなかから借用された別の衣類により類似している。それは長い伝統を持つ田舎紳士のスモックで、これは、この国では長年にわたって、ファッションの仲間入りする前から、階級にかかわりなく、ズボンと同じように、幼い男の子に着せられていた。

　いまやチュニックはあらゆる種類の素材で作られるようになった。木綿や麻ばかりかウールやヴェルヴェットのものまであった。1840年代から50年代にかけて、4歳から10歳の男の子の一般的な衣服となった。紳士の息子は農夫の息子と同じようにチュニックを着た。1850年代のランカスターの羽振りの良い木綿製造業者の2人の息子を描いた典型的な肖像画では、2人の息子がそういったチュニックを着ている。明らかに黒いヴェルヴェット製で、イートン・カラーとグレー

のボウタイ、ピカピカの革のベルトを着け、それにゆったりしたグレーのズボンをはいている。これはおそらく当時としてはもっとも着心地の良い服装だったと思われる。

　産業主義の発達とともに、1830年代、40年代に、男性の衣服はくすんで暗いものとなり、都会の紳士でさえもが、汚れた煙だらけの工場や仕事場では、実用面からいえば暗い色でなくてはならないと考えていた。少年たちも父親たちのダーク・スーツの流行に従った。1850年代にはすでに、お気に入りのスタイルはダーク・スーツで、その上着は女性のズワーブ・ジャケット★に似た、まっすぐで短いものだった。上着は衿なしが多く、首のところでボタン一つで留めた。ブレードで縁取りしてあることもあった。この陰鬱な服装は1850年代、60年代の様々な年齢の男の子の写真に見られる。

　この短い上着はこの時代までは流行とは無縁の衣服で、おもに水夫や兵隊が着ていたのだが、18世紀末、男の子がクリケットをするときに、ブリーチと合わせて、のちにはスケルトン・スーツを着る男の子以外のこどもたちの人気を得ていたズボンと合わせて使われるようになり、初めて見直された。1793年には『スポーツ・マガジン』が、白いジャケットとブリーチでクリケットをする人の姿を載せている。また、ディケンズは1827年にディングレー・デラーズ（『ピクウィク・ペーパー』）の姿を「麦わら帽子、フランネルのジャケットと白いズボン、まるで素人の石工のように見えるいでたち」と書いている。1850年代には、こういったジャケットがクリケットの際には一般的に着られるようになっていた。

　このジャケットからのちにブレザーが生まれた。ある権威によれば、ブレザーはケンブリッジ大学のボートクラブのメンバーが1889年に着たのが最初ということになっている。このとき、彼らが赤を選んだため、ブレザー（燃えるもの）と呼ばれるようになった。また、H.M.S.ブレザー（イギリスの海軍の巡視船）の水兵が着ていた縞のジャージーが源だという説もあり、この巡視船の船長がこの説を支持している。ともあれ、18世紀後期に幼い男の子が着ていた短いジャケットが、1890年代から現代にいたるまで、すべての衣類のなかでももっとも広範に着られ、大人もこどもも男女を問わず好まれ、人気者の位置を占めることになった。『ミニスターズ・ガセット・オブ・ファッション』誌の1892年の6月号は、「背中

には縫い目がない、一番下のボタンの下は斜めに裁断されていない、貼りポケット（中略）ステップ・カラー★、（中略）白、あるいは色物、あるいは縞のフランネルが使われた」と書いている。ブレザーが年代を問わず、すべての非公式な場面で着られるようになった20世紀当初は紺色に人気が集まった。これは、衣服に関して、こどもが大人の父親になった最も顕著な例であろう。

　1850年代の女性のブルーマー服★は、長年女の子がはいていたスカートの下から見えるパンタルーンの副産物だったが、フリーク・ファッションとして短い間流行したに過ぎなかった。メリフィールド夫人が1854年に出版した『芸術としてのドレス』は、当時のファッションへの人々の態度についての啓発的で洞察力に富んだ研究書である。彼女は同書の中で、ブルーマー服が短命だった理由を「あれほど有名だったブルーマー服を最初に紹介したのが、中流階級のものではなく、背が高く優雅な、爵位か才能を持つ貴族の血を受け継ぐ人だったなら、もっと成功したかもしれなかった。（中略）だが、その長所がどんなに大きかったにしても、民主主義の本拠地から発生したファッションを認めたり、それに従ったりするということは先例のないことだった。わたしたちはこの上ない不条理なものでも、それがパリから輸入されたものだったり、フランスの名前がついていたりすれば、喜んで受け入れる。だが、アメリカのファッションは貴族主義のイギリスでは成功する見込みは皆無である。始まった場所が悪かったのだ」と説明している。彼女は1世紀以内にアメリカが大量生産、「気楽な」スポーツ着の先駆者となり、こども服の世界で格別に主導権を握り、世界をリードするようになるとは予想できなかった。

　後継者にとって大変ありがたいことに、メリフィールド夫人は、著書の中に1章を割いて当時のこども服について著わしている。彼女は19世紀初期の、今は消えてしまった単純なこども服を懐かしみながら回顧している。彼女は、「今世紀の最初から、こどもたちは流行のファッションに左右はされるが、少なくとも自分たちに特有の衣服を持っていたということができるかもしれない。こども服の身頃が長いことも短いこともあったし、袖が長かったり短かったりすることもあった。かかとまで届くズボンのこともあれば、またドロワーズは丈が短く見えな

いこともあり、足はストッキングで隠されることもあった。またこのスタイルが廃ると次には、ひざ下はむき出しになった」と述べている（これは1840年代に短期流行った幼い男の子のファッションについての記述で、これはわたしたちの世紀に復活することになる）。

　メリフィールド夫人は一貫してこどもたちの衣服の改革を訴えるという立場をとっている。ことに、女の子の衣服に関しての改革の必要性を説き、19世紀中頃の考え方は全面的に受け入れられないと主張した。「寒い霜の降りる夕方に」戸外で遊んでいるこどもたちの様子から、彼女は男の子の衣服と女の子の衣服が着心地という点で大きく違うことに注目している。「男の子は皆喉までおおう高い衿の付いた服を着ているが、腰の周りのベルトはゆったりしていて、体を衣服に閉じ込めることなく、ただ衣服をその位置に保つためだけに締めている。つまり、衣服はこどもの体の動きの自由を少しも損なっていない。女の子の場合は別である。女の子は衿ぐりの低い服を着ているし肩も露になっているので、おもわず、芋虫が脱皮するところを思い浮かべてしまう。だが、腰のあたりが非常にきついので、芋虫のように脱皮したりはできない。腰がきつく締め付けられているため、運動の自由は完全に損なわれている。女の子たちは衣服の下にきついコルセットをつけているので、男の子たちとのもう一つの相違点が生まれる。男の子たちはボール遊びをしているとき、ボールを拾うために必ず屈む。これに対して、女の子は必ず膝をつく。」女の子は窮屈なコルセットや衣服のせいで自由に動くことができない。

　同じように女の子に不公平だと思われる他の違いにも、彼女は気づいている。「男の子たちは季節にふさわしい暖かい服を着て、胸も腕も冬の空気から保護され、足はウールの靴下に包まれているのに、その一方で女の子はクリスマスに、胸の空いた、腕もむき出しのモスリンのワンピースと絹か薄い木綿のストッキングで震えている。どうしてこういうことになったのか？」

　こうした疑問から、メリフィールド夫人はこども服全般について考察するようになった。メリフィールド夫人は服装史を社会の状況と人間の態度とに関連づけて書いた最初の人だったという意味で、これは価値のあることだった。彼女は1854年になって得られたより広い視野に立ち、「ファッションは男性の衣服に適

用される場合、帽子を除いて、利便性と常識に支配される。だが女性とこどものドレスは、利便性も常識もまったく軽視されている。(中略) 特にこどものドレスはその性格は極めて奇怪に見え、女の子のドレスに関しては、使い方が間違っており、健康と体の健全な成長を確保することを妨げている」と書いている。彼女はその重さ、気候への適合性、体全体が平均的に覆われること、活動と健康な成長への考慮といった点において、こども服は全体的に不完全だとみている。「紐できつく腰を締めることが一番の悪である。しかし、細い腰は美しいどころか、実際は欠点なのだ。」

「母親と乳母の無知」、それに歪んだファッションが女の子がこうむる困難に拍車をかけている。だが、男の子はファッションと人間の愚かさが押し付ける不幸を受けずに済んでいる。メリフィールド夫人は続ける。「賢明な文筆家であるジョン・F.サウス博士は (中略) こどもの衣服に関する思慮深い見解を述べている。男の子に着せる喉まであるチュニックとズボンは、どちらも大変ゆったりしていて、自由さや活動になんら妨害にはならない。博士はこれを良いことと認めている。だが博士はこの上なく強い『不自然』という言葉で、こども時代ではないとしても、女の子がその姿や歩き方を改良するために押し付けられているシステムを非難している。博士はほとんど、『殺人的』と言いかねない口調である。」

　メリフィールド夫人はこども服のルールを作った。こども服は第一に衣服が気候、動き、体の健全な発育に適すること、第二には、衣服が全体的に優美であること、色の調和、こどもの年齢と個性に合わせて選ぶことである。彼女の見解では、こういったルールはすべて現在はおろそかにされている。彼女は、軽くて暖かい衣服、フランネル、体を平均的に覆うこと、活動できるように余裕があることなどを提唱した。だが、彼女の説得は無駄に終わった。こどもたちが自由になるには多くの年数がかかったし、皮肉なことに、事態は良くなるどころか悪化したのである。

　幼児までが、1830年代にその前の着心地の良いシンプルなものに取って代わった凝った見かけ倒しのファッションに捕らわれた。長い衣服、その直前にはこどもの足より数インチ長い丈だったものが、1ヤード以上の長さのスカートがつい

て、相当長いものになった。少し年上のこどもたちや女性のスカートと同様、たっぷりしたものになり、1830年代、40年代には流行のパフスリーブまでつくようになった。刺繍が飾りとして広範囲に使われた。戸外用のペリースは重く、凝っていた。ヴィクトリア・アンド・アルバート博物館にある一例は、女性の毛皮のコートのように重いものである。バース服飾博物館にあるもう一つの例は、重いクリーム色のサテンでできていて、そろいの帽子がついているが、これは大きなオーストリッチの羽根で覆われている。ドレスとペリースの下にはボディスと数枚のペティコートを着け、お定まりのバインダー*をつけた。今では幅4－5インチ（10-13センチ）、長さは30インチ（約75センチ）で、フランネルか麻のウェビング*でできている。フィリップ・カニングトンとアン・バックは「スワドリング・バンドの伝統は大変に強いものだった」と述べている。

　1840年代にはすでに、家事と家政の切り盛りについての本がしばしば出版されるようになり、広く読まれるようになっていた。幼児の衣服の改革を訴える声は多くの本に取り上げられたし、当時の愚かな行いも指摘された。『家庭経済百科事典』（トマス・ウェブスター著、故パークス夫人協力　1844年出版）はこの問題を詳しく扱っている。「幼児の衣服は暖かく、軽く、ゆったりしていなくてはならない。血がくまなく静かに全身を回ることができるような種類の衣服が用いられるべきである」と主張している。木綿か麻が幼児の下着に伝統的に使われる素材だったが、いまや「少なくともわが国では、幼児の衣服の素材としてフランネルはなくてはならない」という新しい考え方が広まっている。赤ん坊の衣服の長さは鋭い意見を呼び起こした。「幼児は生後3－4ヵ月間は大変長いペティコートを着せられている。これは幼児の足を寒さから安全に守るのに役立っている。さもなければ幼児は厳しい寒気に襲われるだろう。また長い衣服は乳母がこどもをしっかりと抱きかかえるのに役立っている。十分な衣服を着ていないこどもは腕から滑り落ちやすい。だが、地面に引きずるように長くしたり、乳母が体を動かすたびにふわふわして暖炉の火格子にまで届くようにするのは不合理だし、危険でさえある。すべての母親は良識を発揮してこのようなファッションを排除すべきである。」ドリス・ラングレイ・ムアが1830年の赤ん坊のドレスの長さを計測したところによると、肩から裾線までの長さは112センチメートル、1870年には

106センチメートルだった。赤ん坊はどうしても抱いて運ばなくてはならなかった。最初の近代的な乳母車は1848年にニューヨークで、チャールズ・バートンによって製作された、だが不成功だった。主な理由は、歩行者の邪魔になったからだ。そこで彼はアイディアを英国に持ち込み、工場を作り、ニューヨークよりはうまくいった。乳母車はヴィクトリア女王がこどもたちのために注文すると、流行になった。だが、幼児が横になることができる乳母車ができるのは、1870年のことだった。だから、それまでは幼児は抱いて運ばなければならなかった。

　同書ではスワドリング用のバンドは何度も非難されている。「すべてのバンド、スワドリングの布、きつく結んだ紐などの使用はすべて、細大漏らさずに禁止するべきである」と書いてあり、スワドリングの使用がいまだに根強く残っていることを示している。キャップ型の帽子も良くないとされている。「よく知られていることだが、キャップ型の帽子は、幼い幼児のドレスには必ずしも必要ではない。キャップ型の帽子は避けなさい。さらに、重いビーバーの帽子や羽根飾りのついたヴェルヴェットのボンネットは、こどもの頭にかぶせるものとしては最悪の選択である。」「繊細な頭皮」に傷をつける。男の子の「きついウェストコートとバンドも体に良くない」し、幼い女の子のステイズ★も同じように有害である。「ものの道理がわかり愛情がある母親ならだれしも、不健康がもたらす悲しみと不幸にゆだねたりはせずに、すぐさまファッションと戦い始めるだろう。」

　10年後の1854年、メリフィールド夫人は「何年も前から世界的に蔓延している」スワドリング・バンドをはじめとする同様の悪を攻撃している。夫人はまた、「幅7.5～10センチメートル、長さ182～273センチメートルのバンドをこどもの体に巻くこと」を悪習と決めつけている。「このような包帯が、伸縮性や柔軟性がないために引き起こす痛みは想像に難くないし、健康に与える悪影響は言うまでもない。」

　幼児の衣服全般という主題について、メリフィールド夫人は詳細に、批判的に書いている。「幼児のドレスについて考えてみましょう。三重、四重のレースの縁飾りがついたキャップ型の帽子、大切なこどもの丸い顔と大きさを競うまでに大きな花型帽章は、屋内では完璧に廃止された。だが、かわいそうなこどもたちはいまだに日々外出するたびに、キャップ型の帽子、帽子、羽根飾りに苦しめら

れている。哀れなこどもたちの首が支えなくてはならない余分な重量は、母親も乳母も一度も考慮したことがない。」

　衣服に関しては、「下肢の動きは、こどもの成長には不可欠なのに、その上に重い物をかけるために、まったく妨げられてはいないとしても、制限されている。何世紀にもわたって、わが国のこどもたちは生まれてから何ヵ月もの間長いペティコートの下で過ごす運命にある。このペティコートはこどもに悪い影響を与えるばかりか、不条理である。近年悪習は減少するどころか、むしろ増大している。というのは、衣服は以前よりはるかに長くなったばかりではなく、よりたっぷりしてきているのだ。衣服が以前より110センチほど長く作られている多くの例を挙げることができる。背の低い母親や乳母がこの長さのペティコートを着せられた幼児を抱いている姿を想像すれば、この習慣が不条理であることはすぐにわかる。（中略）誰かに衣服を踏みつけられて、乳母や母親がこどもを抱いたまま転んだとしたら！　わたしたちはここ数年、影響力が及ぶ限り、この悪習に終止符を打とうと努力してきた。そしてこれまでのところ、母親たちに生後３ヵ月になる前にこどもの上着を短くするように指導することに、成功することもあった」。

　幼児とこどもの衣服が着る者の健康を損ねることがあるが、また逆にこどもたちの体力と健康に貢献することもあるということは、マダム・ロクシー・A.キャプリンによって、前世紀の中ごろに説明された。彼女の著書『健康と美、あるいは女性と衣服』は版を重ね、相当な注目を浴びた。医者の妻であり、自身実際にコルセットの制作者であり、バーナーズ街で商売をしているマダム・キャプリンには多くの著書があり、健康と生理学についての講演を行い、1851年の万博でコルセット製造者に与えられる唯一のメダルを獲得した。エリザベス・ブラックウェル博士は彼女のことを、「医師の目から見て合格と言えるコルセットを初めて作った人」として、医者の資格を持つ最初の女性であると評している。

　彼女は生まれたばかりの赤子に、「ただちに何重にも幅広いバンドをまきつけるために、赤子の体はきつく圧縮され、呼吸も制限される」という、当時蔓延していた習慣を非難している。彼女は「小さなよそ者の到来のために準備される衣服はすべて誤った考えに基づいて、こどもの将来の成長に悪い影響を与えるよう

に計算されて作られている」。一番悪い間違いは、首と肩が寒さにさらされるドレス、血液の循環を妨げるリボンで縛ったきつい袖、体の動きを制限する厚いナプキン、長すぎる期間着せておく長い衣服である。彼女は、ボンネットと頭のかぶり物も無用の長物と決めつけた。こういった衣服の代わりに、彼女は完全な自由を許す衣服、ゆとりのある、体全体を平均的に覆い、筋肉と体の成長を促すような衣服を提唱した。

第6章
ドレスアップか普段着か

19世紀半ば、メリフィールド夫人は「ファッションと人間の愚かさ」がこれ以上男の子の衣服に手を出さないことを願ったのだが、実際にはそうならなかった。地味であること、つまり実用的ではあるが優雅ではない服装が、しばらくの間広まったようである。男の子たちは、ペティコートの影響下から解放されると、黒っぽい飾り気のない長いズボン★と短いジャケット★のスーツ、時にはこれにウェストコート★を合わせて着たからである。これはのちに成人の男性が着るようになる衣服のジュニア版である。だが、驚くような衣服が登場し、これに取って代わった。19世紀のほぼ中ごろ、男の子たちには「フリーク・ファッション」としか呼びようのない衣服が発生した。これは「フリーク」とまでは呼ばないにしても、当時の流れとは全く無縁のものだった。マーガレット・ジャクソンはこども服の歴史の新しい段階に絶望して「1840年代以降、男の子の衣服には合理的な発達の跡を辿ることができない。あらゆる混沌とした空想の悪ふざけになっているのだ」と言っている。

　クェンティン・ベル[1]は『人間の美しい衣服』の改訂版で，この問題を吟味し、ヴィクトリア朝の小さな男の子の凝った衣服を、ソースタイン・ヴェブレン[2]の「富の代行消費」説、すなわち、衣服とは両親の力と繁栄の示威であるという説を使って論じている。説得力のある説明である。「大変幼いこどもの衣服は極めて純粋な形で、代理的消費の実例を見せてくれる。(中略) 女の子は通常母親の衣服と大差ないものを着ていたが、一方男の子には代理消費のために、新しいスタイルの衣服を着せなければならなかった。それは男性的ではあったが、父親の衣服よりももっと贅沢なものだった。キルト★からセーラー服★、レースの衿のついた17世紀初期の衣服のイミテーションまで、ありとあらゆる種類のものが導入された。どちらかといえば無意味な様々な学校の制服もあった。」

　幼い男の子の衣服についてはスケルトン・スーツ★や先細のズボン、幅広のチュニック★、キルトなどを含めて、大氾濫状態が起きた。1850年代には、男の子たちは20世紀に着用されるプラス・フォーズ★(男性用のニッカーズ)に似た新しいタイプのズボンをはいた。1860年頃には、短期間だったがショーツに近いものまで登場し、長いストッキング★と組ませて着用された。かぶり物には、シルクハット★、グレンガリー帽★、バルモラル・ボンネット★などがあった。様々な種

類のとんがり帽、時にはクラウンの部分がタモ・シャンター★のように広いものも、世紀中ごろのほとんどの間、続けてかぶられた。しかし、こういったヴァリエーションと異常さに並行して、ウールの飾り気のないくすんだ感じのスーツもまだあった。このスーツのズボンは膝下丈で、多くの場合ジャケットは衿なしだった。

パール・バインダーは『クジャクの尾羽根』で、ヴィクトリア朝の社会の主流のありかたについて、「社会的名声を求めてあくなき戦い——あらゆる収入の層のどの家庭にでもある戦い——をする両親は、こどもに自分の野心に釣り合うような教育をし、服を着せようとする」と述べている。バインダーはさらに続けている。「戦いは最貧層でもっとも熾烈なものになる。彼らは多くの場合こどもたちに自分の社会的地位よりも高い層の衣服を着せる。（中略）社会的野心に比べれば、優しさ、楽であること、便利であることは無に等しい。（中略）苦痛を伴うような衣服を着せるというこどもへの過酷なやりかたは、ほかのいろいろなこどもを苦しめることと同様に、歴史上の例外というわけではなく、常に存在する規則だった。」

自分のこどもたち、そしてすべてのこどもたちの幸福と成功を望み、そのために努力することは、あらゆる望みと人生の価値を信じ、人間の努力によって人生をより良くできると信じることと、分かちがたく結びついている。しかし、そのような努力は、こどもを理解しようとする努力に基づいたものでなければ、無意味になり、実を結ぶことができない。そのような努力が、ヴィクトリア朝時代、こども自身の必要性とか好みに基づいたものではなく、親の社会的地位と富を固めたいという願望、あるいは過去現在にわたる国家の偉大さと栄光を表したいという願望にもとづいたファッションでこどもを飾り立てることに熱を上げさせたことは、信じがたいような現象である。彼らは自分自身を賛美し、願望にふけっていたのである。おそらく彼らは無意識のうちに、不完全な現実からの逃避を求め、着飾らせたこどもたちの姿によってよりよい未来が象徴されると錯覚していたのだ。様々な理由がまじりあっていたのだが、ヴィクトリア朝の人々は、非凡な情熱を示して、こどもたちに兵士や水夫、英国陸軍スコットランド高地連隊の兵士、騎馬兵士（騎士）など、幸福で屈託のないこども以外の、ほとんどすべて

の者の衣服を着せた。

　勝ち誇った産業と勝ち誇った帝国主義の見せかけの背後には、父親の圧政、抑圧、こどもへの理解の欠如がはびこっていた。

　小さな男の子に成人の軍服のこども版を着せるのは、もともとは王室と貴族が始めたことだった。幼君が将軍のいでたちをしたり、様々な式服を着たりしている姿を描く絵画や文章はたくさんある。アン女王の7歳の息子、グロースター侯爵ウィリアム（1689-1700）は女王の誕生日に、「見事なスーツを着た。上着は紺碧のヴェルヴェットで、それは当時のガーター勲爵士のマントの色だった。この服のすべてのボタン穴にはダイヤモンドがちりばめてあり、ボタンはブリリアント・カットの宝石だった。（中略）王はウィリアムに騎上の『ジョージ王を表した宝飾』を授与した。（中略）7歳の王子はこのように飾りつけられ、流れるような白いかつらをかぶり、聖ジェームズ教会の母君を取り巻く人々のなかで、誕生日を祝ってお辞儀をした。（中略）その姿はネラー[3]によって描かれている」。その絵は現在ハンプトン・コートにある。王子は2年後に亡くなっている。だが、その短い生涯において、彼は自身の少年隊を持ち、ワームウッド・スクラブで訓練を行った。

　ナポレオンはよく、幼い息子に帽子をあみだにかぶらせ、「ローマ人の王」と呼び、白いレースのフロック★に剣を留めつけた。典型的な18世紀の貴族、イギリスのサルトラムに所領を持つパーカーズ家の小さな息子は、特別仕立ての完璧な軍服を着て、父親と一緒に市民軍のキャンプに行っている。のちの半軍服調の制服には、もっと実用的な意味がある。ヴィクトリア女王の夫、アルバート公がこの半軍服調のユニフォームをウェリントン校の男の子たちのためにデザインしたのは、当時まだ着用されていた僧衣型の長いチュニックは大学の伝統にそぐわないと感じたからだった。

　若者全般に広まった軍隊の実働用の制服は、フォーマルな衣服から大きく逸脱したものだった。ワーテルローの戦いの時期には、小さい男の子に兵士の服を着せるのが大流行した。当時は愛国心が高まり、ミットフォード嬢[4]の作中の「小さな軽騎兵」は村の生活にまでその風潮の影響がおよんでいたことを示している。小さな男の子のために同様のファッションがあったことを証明する事例は

たくさんある。女性や女の子も軽騎兵のジャケットや肩章などの軍隊調のファッションを身につけた。シャコー帽★は流行のかぶり物だった。1808年にはたった4歳で完全な軍服姿で将来の男女平等への道を驀進してみせた女の子もいた。意義深いことに、彼女の名前はアマンディーヌ・ルーシー・オーロール・デュパン[5]、のちの有名な作家ジョルジュ・サンドである。女性解放運動家の先駆者のなかでももっとも目覚ましい活動をした女性だった。しかし、幼い頃彼女が着ていたものは、彼女が選んだものではなかった。

彼女の父親はナポレオンの精鋭儀仗兵の大佐に任命されたばかりで、イタリアの軍隊に配属になっていた。1808年、彼は妻と2人の娘にマドリッドで落ち合った。ナポレオンが創設したスペインの王、ジョセフ・ボナパルトを記念する祭りの1週間前のことだった。オーロールはすでに乗馬ができた。そして彼女の母親は器用に仕立物をした。アメリカ人ノエル・B．ガーソンが伝記に記すところによれば、母親は「小さな女の子のために、元帥ミュラの名誉騎兵儀仗兵の制服のそっくりなレプリカを作った。ジョセフ・ボナパルトをたたえる儀式のクライマックスは巨大な軍隊の閲兵式だった。その日が来ると、オーロールは一人で馬に乗って、パレードの会場に行った。髪は短く切ってあった。制服を着、この時のためにスペインの武具店で作らせた小さな剣を持っていた。この小さな女の子は大騒ぎを引き起こした。その場にいた群衆が一斉に拍手した。元帥ミュラは彼女に儀仗兵の先頭に立つようにと主張したし、王ジョセフはみずから会場に降りて行き、閲兵台の自分の席の隣まで彼女をエスコートする間、パレードをいったん停止するように命じた。この衝撃的な経験の重要性は、将来のジョルジュ・サンドを形作るうえで計り知れないものがある」。

さらに、オーロールはまだこどものころ、祖母の田舎の屋敷では奔放に走り回っていた。そして「ときどき、祖母が昼寝をしている間、かさばるスカートとペティコート★を脱ぎ捨て、タンスの後ろに隠してあった農夫の長いズボンをはき、木登りの練習をやった。このエピソードも、成人してからの彼女の有名な男装を予告するものだった。この農夫のズボンは、男の子や成人男子の長いズボンの元となったとされている。だが、オーロールは150年後のモードを予告することで、女の子のドレスの歴史に、一言つけ加えたのだった。後の、彼女が着た男

性用の衣服には、長いスモック★風の上着と長いズボンが含まれた。それは、1830年代当時の幼い男の子の服によく似たものだった。

　すべての年齢の男の子たちが広く着るようになった全般的な最初の制服は、ハイランドの民族衣装★の変形だった。これはタータン・ファッションの一部で、熱狂的な流行になった。これはたいてい、ヴィクトリア女王とプリンス・アルバートの「バルモラロマニア」と結びつけられる。その理由は一つには、夫妻の愛するハイランド〔スコットランド高地地方〕のバルモラル城の内装がすべてタータン・チェック★だったことである。この城は、1851年に購入され、1853年から1856年にかけて改築された。しかしタータン・チェックを着る流行は、それよりもはるか以前に始まっていた。

　1746年のプリンス・オブ・ウェールズのこどもたちの肖像画には、彼の息子、後のジョージ3世がたっぷりとレースをつけたタータン・チェックの上着を着ている姿が描かれている。わたしたちが知る限りでは、キルトを着ている姿が最初に記録されたのは、この肖像画のなかの小さなスコットランドの男の子である。スコットランド国立肖像画美術館にあるマクドナルド家の男の子たちの肖像画は、1749年から1750年にかけて描かれたものだが、将来のサー・ジェームズ・マクドナルド・オブ・マクドナルド（1742–66）とその弟、後のサー・アレクサンダー・マクドナルド（1745–95）がほかの男の子たちと一緒に、今日のものと大変よく似ている「小さなキルト」をはいている姿が見られる。当時はたいていの肖像画には、大きすぎて扱いにくい「大キルト」、つまり、縫っていなくて、身体に巻きつけるタイプのキルトが描かれていた。この肖像画はおそらくロンドン在住スコットランド人の画家、ジェレミア・ディヴィッドスンによるものである。描かれた時は議会の条例により、ハイランドの衣服は禁じられていた。だが、マクドナルドの男の子たちはスカイ島に住んでいて、父親は政府の支持者だったので、禁止令を無視することができたのだろう。男の子たちは13種類のタータンを着ている。弟のほうはトルーズ（細身のズボン）★をはいている。これはあきらかにスケルトン・スーツの前兆である。2人ともウェストのくびれたジャケットを着ている。首周りには白いフリルがついている。ソックスはタータンであ

プリンス・オブ・ウェールズ、後のエドワード3世。1851年の大英博覧会の開会式で。ハイランドのドレスを着ている。セルースによる絵の部分。

る。弟はゴルフのクラブを手にしている。

　1746年から1782年の間、スコットランド王党派の蜂起の結果、タータンは禁止されたが、素早く再起を果たした。1792年、ゴードン侯爵夫人ジェーンは、女王の謁見の間で、さらには宮廷で、タータンのドレスを着た。大変な成功をおさめたので、数日のうちに「ロンドンのおしゃれな婦人たちのあいだにタータン旋風が巻き起こったほどだった。一方、男性たちは女性と歩調を合わせるために、即刻タータンのウェストコート★を着込んだ。1800年、17歳のスーザン・シーボルドはカレドニア（スコットランド）の舞踏会に行った。ここでは貴婦人たちがタータンのスカーフを「右の肩にかけ、右の腕の下でゆるく結んでいた」。ジョージ3世は1822年の有名なエディンバラ城の訪問の際には、すっかりハイランドの民族衣装に身を固めていた。この訪問を演出したのはサー・ウォルター・スコットで、この出来事はタータンの流行にさらに拍車をかけた。そして、成人、若者を問わず人気の高いサー・ウォルターの小説は、大きな影響力を持ち、国中のあらゆる年代のあらゆる階級のあいだにこのファッションが広まるのを促進した。

　こどもたちの間でのタータンの流行はセシリア・リドレイの伝記と手紙のなかでも触れられている。これはリドレイ伯爵夫人が1959年に編集したもので、1840年代の家庭生活を記録している。彼女は1840年に16歳のアリスのために造られたガウンについて、「ダグラス格子柄で、胴部と袖はぴったりしていて、蠟のように体にフィットしていた」。それを支えるのは「骨のついた2本のステイズ★で、これが果てしないトラブルの源で、家族中をほとほと困らせた」と書いている。もう一人の妹、メアリーも格子のガウンを着ていた。1844年11月、セシリアは自分の幼いこどもたち、マットとエディについて書いている。「マットとエディは2人とも格子柄のフロック★を着ていて、本当にかわいい。はじめはエディには格子を着せないつもりだったのだが、エディは兄と比べるととても貧相に見えたので、2人に同じようなかっこうをさせたほうが良いと思ったのだった。」バースの服飾博物館はこのようなフロックを所蔵している。

　ヴィンターホルターは1849年にハイランドの民族衣装を着た王室のこどもたちを描いている。そして、1851年にヴィクトリア女王が上の2人のこどもたちを従えて大博覧会の開会式に臨んだとき、女王自身、5月1日の日記に「ヴィッキィ

とバーティは、わたしたちと一緒の馬車に乗った。ヴィッキィは白いサテンの上にレースをつけ、髪には野生のピンクの薔薇の小さな花束を飾り、とてもかわいらしかった。バーティは上から下までハイランドの民族衣装だった。すぐにいたるところで小さな男の子たちが同じものを着始めた。なかにはこの伝統的な衣装をグロテスクに変えたものもたくさんある。キルトのような新案の衣服が小さな男の子の膝丈のチュニックのヴァリエーションとして着られた。白いレースで縁取ったパンタルーンが若者のキルトの下にぶら下がった。だが、なんといっても結局は、ジョージ3世は1世代前に、肌色のタイツに組ませてキルトをはいていたのだ。

プリンス・オブ・ウェールズ（皇太子）は1855年にフランスを公式訪問する両親に伴われて、ハイランドの民族衣装でパリに登場し、このファッションを広めたばかりでなく、センセーションを巻き起こした。アメリカはこの流行を情熱的に受け入れた。アメリカは数世紀にわたり、常にイギリスとヨーロッパの成人、こどものファッションに追随してきたのだが、ここでもその先例に従ったのである。

女の子のタータン・ドレスもほとんど世界的なものになった。1842年から、女王のこどもたちの公式な養育係になったレディ・リトルトンは、バッキンガム宮殿で開かれたこどもたちのための舞踏会の模様を書き表している。この舞踏会では二人の若い王女、1846年生まれのヘレナ王女と1848年生まれのルイーズ王女は「ハイランド・ドレスを着て、いつものようにきれいでかわいらしかった。（中略）小さなアーサー王子（1850年生まれ）も、格子柄以外はスコットランドの衣装だった」。

王室のこどもたちはスコットランドの衣服を着つづけた。1858年の第一王女とプロイセンのフレデリック皇太子との結婚式を描いた絵のなかには、スコットランドの衣服を着た4人の幼い王女たちの姿が見られる。次の世代の王室のこどもたちもこれを着たし、おおよその人々から愛されたが、1920年になってこども服にもっとくつろいだものの流行が取り入れられるようになった。だが、スコットランドのこどもたちは、今日までスコットランドの衣服に忠実であり続けている。英国の女学生はタータンのキルトをはくし、成人の女性はイヴニング用のス

第6章　ドレスアップか普段着か

タータンの流行は、チェックやストライプの幅広く長期的な流行を生み出した。
『レ・モード』1857年11月号　Les Modes 1857-11

カートとしてキルトを取り入れている。

　女の子のパーティ・ドレスについているサッシュは19世紀の中ごろにはタータンのものになったが、これを身につける若者には必ずしも満足のゆくものではなかった。のちにレデイ・リッティとなったサッカレィの娘は、姉（もしくは妹）と一緒にチャールズ・ディケンズ家のパーティに出かけた時の模様を記している。2人はいやいやながら派手なタータンのサッシュをつけたが、それはエディンバラに住む父親のファンからの贈り物だった。そして、飾り気のない黒い靴をはいていった。白いサテンの靴をはき、白いひだ飾りのついた絹のドレスを着ていたディケンズの娘たちの前で、自分たちの姿に恥じ入ってしまった。サッカレィの『わが街』(1848)で、モリノウ先生は「派手なタータン」のフロックを着てタータンのストッキングをはき、大きな羽根のついた帽子をかぶり、小さな黒っぽい色のジャケットを着ていた。

　すべてのタータンのファッションが着心地が悪かったわけではないし、仮装じみていたわけでもない。1850年のファッション記事には「少年少女にとって、ハイランドの民族衣装は最高にかわいいだけでなく、最高に健康的だ」と書いてある。女の子用の快適に着ることができる絹の格子縞の衣服が衣服のコレクションに残っているし、多数の絵画や写真に見ることができる。

　タータンから格子縞への変化は自然な進化だった。格子縞が庶民の男の子の衣服のかなり大きな部分を占めていたことは、当時としては珍しかった。普通の男の子の詳細な描写によって証明されている。その男の子とは、1856年に出版されたシャーロット・M.ヤングの小説『獅子心少年レナード』のモデルになった男の子である。レナードは訪問するにあたって、「頭にはキャップ型の帽子をかぶり、首には真紅のマフラーを巻き、その先端をがっしりした腰と茶色のオランダ麻★のブラウスの上に締めたベルトにはさんでいた。その手は心地よいウーステッドの手袋をはめていて、格子縞のパンツのポケットに入れていた。だが、彼は母親が無理に着させたパンツと揃いのあのいやらしいチュニックがブラウスの下から見えないように気を配っていた。もし誰かに見られたら、レナードは数ヵ月前に5歳になったときから、毎週日曜日には本物のジャケットとチョッキを着ていると、誰が信じてくれるだろう。レナードは今日、それを着せてもらえなかっ

たので、機嫌が悪かった。エドウィンとジェーン伯母さんに、自分がどんなに立派な大人になったか見てほしかったのに！」チュニックとジャケットは少年時代を二分するものだった。次にエドウィンが描かれる。彼は7歳と8歳の間だが、まだ女の子の衣服を着ている。顔色の悪い臆病なこどもで、「帽子についている長く色あせた青い尻尾をはためかせる冷たい風が気に入らないように見えた。その帽子は女の子用のものらしかった。彼の短い茶色のマントは後ろのほうに引きずっていて、緑のフロックを覆う役には立っていなかった。その緑のフロックは、短い白のズボン同様、エドウィンのかわいそうな小さい脚を十分に包んではいなかった」。普通のこどもたち（庶民のこどもたち）は2人とも、目上の者たちが選んだ衣服を着せられて、幸福ではなかった。

　服装史のなかでさえも奇妙なパラドックス、それもあり得ないことに満ちているパラドックスによって、男の子が着るもっとも着心地が良く実用的で、しかももっとも長く着つづけられ、もっとも普遍的になった衣服は、ヴィクトリア朝の「なったつもりの」制服への執念から生まれた。すなわち、セーラー服★である。1846年、ヴィンターホルターはプリンス・オブ・ウェールズの肖像画を描くにあたり、その年の夏、王室がアイルランドを訪問した際に、王室の船「ヴィクトリア・アンド・アルバート号」上にいるセーラー服姿の王子を描いた。これは、この絵を見る多くの人々を喜ばせた。この時から、セーラー服はこども服のファッションとして、スタートしたのだった。王子の衣装は、海軍の制服を厳密に模したもので、白で、ベルボトムのズボン、上着には大きなセーラー衿がついていて、ネッカチーフは正式に結ぶ。幅広のセーラー・ハットをかぶる。残念ながら、帽子の下には長いカールの髪が垂れている。アメリカの服装史家R.ターナー・ウィルコックスは、これはボンド・ストリートの仕立て屋が王子のためにデザインして仕立てたものだったと述べている。

　海を制しているというのは大英帝国の大きな自慢で、海軍はイギリスの海の覇権と拡大する帝国を表すもっとも誇らしい象徴だった。水兵の衣服を着せた男の子の姿は、両親の親としての象徴的な輝きをすべての家庭にもたらした。そして、王室が先鞭をつけたこのファッションを国民が大変な情熱をもって追随したので、セーラー服は男の子のファッションの主流となり、やがて女の子にまで広

がった。かならずしも王子のように厳密に本物をなぞったものではなく、様々なヴァリエーションが受け入れられた。もっとも、多くの親たちは正確さにこだわり、苦労を惜しまず、バッジや位を表す記章、首にかける紐（ランヤード）、笛にいたるまで、正確なものを手に入れようとした。しかし、ゆったりとした水兵のブラウスとニッカーボッカー★はよく着用された。のちにはショーツを組ませた。船の名前入りの丸い布製のセーラー・キャップと、フランスの水兵から借りたタモ・シャンター★までが、当時の水兵の麦わら帽の代わりに使われた。それより前の男の子のファッションの名残をとどめる小姓の上着のように短い上着を組み合せたミディ・スーツがセーラー服のなかに登場した。とんがり帽は、年少者のかぶり物の一部として、以前のファッションに姿を見せたものだが、これもセーラー服のファッションのなかに登場した。リーファー★・コートは1880年に導入された。編み物のジャージーは船乗りのジャージーを基にしたものだが、19世紀の後半に、こども服のために出てくると、たちまち成人の男女の間にも広まり、現在に至るまで、日常の衣類の重要な一部を成すようになった。

　セーラー服は男の子用も女の子用も作るのはとても容易で、1890年代の初めにミシンが実用的なものとして提案されると、こども服の分野ではシェアを伸ばしていた既製服にすぐさま取り入れられた。セーラー服には非の打ちどころがなかった。親の誇りを満足させた。着心地は良かったし、あらゆる場面にしっくりしたし、どことなく愉快で威張った水兵の雰囲気を持っていたので、両親だけでなく、着るこどもたちにも気に入られた。ファッションの文脈では、過去の歴史とも当時の流行とも関係なかったが、将来のこども服には顕著な影響を与えたし、その影響は今日まで続いている。

　1880年代にはすでに、セーラー服は「ほとんど男の子の制服」になっていた、と述べるのは、フィリス・カニングトンとアン・バックである。いまや女の子もこのファッションに便乗し、男の子のものによく似たセーラー・ブラウスを着、プリーツ・スカートをはいた。たいていは濃紺のサージ、又は白いドリルでできていた。スカートは下に着ているボディスにボタンで止めつけていた。セーラー服は万能だった。休日用や海浜用の着やすく、くだけた服装にもなった。金銀のブレードで飾ればフォーマルにもなった。1880年代のファッション・ライター

は、セーラー服は「大変に凝っていて、散歩用に、公園などで着られるように作られており、海浜用に作られた普通の衣服とは全く違っている」と書いている。

　セーラー服はドイツ、フランス、そしてそのほかのヨーロッパの国々へと広まった。ロシアにまで広がり、ここではロシアの制服を基にしたスタイルになった。アメリカの母親たちは合衆国の海軍の制服によく似たアメリカ版に飛びついた。ドリス・ラングレィ・ムアは「ヨーロッパの王室の家族の写真が次々と『女の子自身の新聞（$The\ Girl's\ Own\ Paper$）』に発表されると、海に行ったことのない年少の王子や王女はいないのではないかと思われるようになった」と書いている。これが今世紀（20世紀）の始まりのことである。だが、1860年代には広範に広まっていたこのファッションは、いまだに衰えを見せていなかったし、ハイランドの民族衣装と同じように、次の世代の王室のこどもたちが着たことで、さらに弾みがついた。1880年から20世紀にいたる間に、セーラー服を着たこども時代の写真が見られない有名人はほとんど一人もいないというありさまである。サー・ウィンストン・チャーチルの幼い頃の写真は、彼の母親、レディ・ランドルフが大切にしていたもので、セーラー服を着た彼の姿を写している。サー・オズバート・シットウエルの自伝『左と右』は幼い頃の彼の写真を収めている。写真は様々な段階で撮られたものだが、着ているのはすべてセーラー服である。どの家族のアルバムを見ても、同様なことが起こっているのは、このセーラー服というファッションは、大人のファッションと違って、階級差を一掃してしまったからだ。ファッションにこのようなことが起こったのは初めてであり、1世紀のちの未来の階級差のないファッションの到来を予告していた。

　19世紀の最後の20年間に、女の子たちは海軍の衣服へとさらに一歩近寄り、スコットランドの女性漁師の服装に変更を加えたものを取り入れた。これは、英国に残存していた最後の仕事着で、今日でもスコットランドの東部のニューヘイブンやマッスルバーで魚の行商の女たちが着ている。（また特別な場面のために今でも残存している）。これを単純にしたものは、濃紺のサージの丈をつめたチュニックと赤と白の縦縞の木綿のスカートという組み合わせで、スコットランドだけでなく、イギリスでも、広範囲にわたる地域で女学生が着ていた。これは一世代を超えて長続きし、第一次世界大戦の前まで残っていた。

こども服へのアメリカの影響は、1860年代頃から始まり、20世紀には世界を主導するようになった。少し前の女性のブルーマー★・ファッションとは違って、これは成功した。もっとも、これは、アメリカがヨーロッパのファッションに従い、ヨーロッパに衣服を買いに人をやってさえいたという長い歴史の裏返しでもある。例えば、ジョージ・ワシントンは1759年に自分の継娘カスティス嬢の洋服をロンドンに発注している。注文書の中には、コルセットと固くしたコート、手袋とマスク（日焼けを防ぐためのもの）、などが含まれていた。また1761年には継子たちのために、しゃれたコート★やドレスや白いキッドの手袋など、さらに多くの品を発注している。

　1860年代にこの習慣が最初にひっくり返されたとき、イギリスの男の子たちに強い衝撃を与えた。もっとも、この現象は19世紀の初めのころにすでに起こり始めてはいたのだった。ズボンの代わりとして男の子たちがはいたニッカーボッカー★は、賢明な改良だった。この呼び名はワシントン・アーヴィングが1848年に風刺小説『世界史』を書いた時に用いたペンネームから取られた。1859年にこの本がジョージ・クルックシャンクの挿絵入りで出版された時、この英国の画家は年老いたオランダからの移民たちに、17世紀の、まだニューヨークがニューアムステルダムと呼ばれていた頃の、ゆったりとしたブリーチ★をはかせて描いた。これがきっかけとなって、このブリーチが男性にはスポーツ着や田舎で着る服として、男の子には新しい人気の高い衣服の一つとして、アメリカ人の名前で取り入れられるようになった。最初、ニッカーボッカーはゆったりしたもので、膝のところでギャザーが寄せられていたが、男の子用には変化をとげ、1870年には、ストレートなギャザーを寄せないものも含まれるようになり、初めて膝下までの丈に短縮された。この膝下丈のニッカーボッカーにはストッキングを合わせてはいた。19世紀の終わりには、丈は膝上まで短くなり、男の子らしい自由の象徴、すなわちショーツの最初の形となった。

　カジュアルな衣服を着るわたしたちの時代には、ショーツはユニヴァーサルな衣服となり、小さな男の子のあらゆる場合の衣服としてばかりか、性別、年齢を問わず、すべての人がスポーツや海浜用に着用している。このようにして、ショーツもこども服としてスタートしながら、社会のなかのほかの人々の間にも広ま

っていった衣服のもう一つの例となった。

　1870年代にはすでに、様々なニッカーボッカーと裾を短く切り落としたチョップド・オフ・トラザーズが、男の子たちにはかれるようになっていた。これらのズボンと合わせて着られたのは、もう一つの良識ある工夫をした新型の衣服、脇にボックス・プリーツを入れ、腰にはスロット・ベルト★をつけたノーフォーク・ジャケット★だった。このジャケットは、男の子用のチュニックから派生したものだと言われているが、従来のチュニックの多くはこの新しいジャケットにとって代わられた。これは通常白いイートン・カラー★をつけて着用され、厚手の黒っぽい色のウール地で作られた。成人男性もスポーツ用としてこれを着た。最初に着たのは当時のノーフォーク侯爵だったが、若者用と成人用のどちらが最初に生まれたかははっきりしない。しかし、男の子用はより幅広く着られた。

　セーラー服が着る者に自由と心地よさを与えたのは偶然であって、この結果とは関連なく、こども服に対する気まぐれな態度から生まれたものだ。このことを証明するのは、1880年代、セーラー服が最盛期だったころ、男の子用の気まぐれな衣服の極めつけともいうべきもの、フォントルロイ・スーツも生まれているという事実である。

　19世紀の中葉から、華やかにレースで飾りつけたヴェルヴェットのパーティ用スーツを着たヴィクトリア朝の男の子の姿が記録されている。カヴァリエ、すなわちスペインの大侯爵と歴史的な宮廷人の小さなコピーがすでに存在したといえよう。しかし、このような衣服が年少の者のファッションの主流を成したのは、フォントルロイ・ファッションが登場するまでのことだった。この呼び名と名声は英国系アメリカ人、フランシス・ホジソン・バーネットの『小公子』に負うものである。この作品は1885年にアメリカで連載され、1886年に単行本として出版された。通常これはイギリスのこども服界をとりこにした最初のアメリカのファッションとみなされている。だが、このファッションはこの日づけより先に英国に登場している。1884年『仕立て屋と裁断師』誌はこのスーツをパーティ・ドレス、あるいは「ファンシー・ドレス」、イヴニングに幼い男の子が着る多くの衣服の一つと書いている。1885年には『ザ・レディ』誌の創刊号にもイラストが載

129

り、「小さな7歳の男の子のためのもので、(中略)サファイア・ブルーのヴェルヴェットでできたチュニックとニッカーボッカーで、淡いピンクのサッシュがついている。ヴァン・ダイク・カラー★とカフスは古いポイント・レース、さもなければアイルランドのギュピール・レースで作られる」と描写された。バーネット夫人の物語の主人公はこれと比べると地味に見える。レジナルド・バーチの有名な挿絵によれば、彼はカールした髪の上に羽根飾りのついたカヴァリエ・ハットをかぶってはいるが、黒いヴェルヴェットのスーツに赤か黒のサッシュをつけている。

　R.ターナー・ウィルコックスによれば、アメリカでは、英国と同様、フォントルロイ・スーツは1830年代以来こども服にはっきりと見られるファンシー・ドレスの伝統となっている。ウィルコックスはスコットランドのキルトとセーラー服は同じ風潮の一例であるとしている。とはいうものの、フォントルロイ・スーツはそれを着る者の願いはほとんど顧みず、過去のこどもたちが着せられた大人の衣服の縮小版と同様に、大人の虚栄心がお仕着せたという点では、極めつけだった。母親たちの大のお気に入りで、女性誌は絶え間なくこれをほめちぎった。ある女性誌は「なんといってもチャールズI世風衣装に勝るものはありません。これは一般には黒っぽいヴェルヴェットかサテンで作られています。ぴったりしたニッカーボッカーにはサッシュがついています」と書いている。またもう一つの雑誌は「大きい四角い衿は最高の絹のケンブリック★でできていて、イミテーションのポイント・レースなどの繊細なレースの幅広い縁取りで強調されている」と褒めたたえている。

　小さなフォントルロイ・スーツの歴史は、アン・スウェイトによる最近のバーネットの伝記『パーティを待ちながら』に要領よくまとめられている。フォントルロイという作中人物のモデルは、作者フランシス・ホジソン・バーネットの上の息子ヴィヴィアンだった。そして、のちの記録によれば、家族はヴィヴィアンが、自分と小さなロード・フォントルロイと一緒にされることを一生悩み続けたということを知っていた。フランシスは「美しいしゃれた服に目がなく、息子たちに赤いサッシュのついたブルーのジャージー★のスーツを着せていた。また息子たちはレースのカラーのついた黒いヴェルヴェットのよそ行き着も持ってい

た」。「フォントルロイ・スーツの人気が広まる２、３年前に、そのようなスーツは小さな男の子の衣服としては決してまれなものではなかった」とスウェイトは述べている。フランシス自身も作中人物のモデルはヴィヴィアン、「巻き毛とあの目、親しみのこもった優しい小さな子」だったと述べている。挿絵は1884年のヴィヴィアンの写真をもとにして描かれた。

　1886年に本が出版されるや、即座に成功を収め、史上始まって以来のベストセラーとなり、英国だけで100万冊以上が売れた。十数ヵ国語に翻訳され、フランシスは全部で少なくとも10万ドルの収入を得た。1888年には劇化され、ニューヨークとロンドンで上演された。繰り返して映画化され、バスター・キートンは10歳の時、小公子の役を演じた。またフレディ・バーソロミューは1916年版に出演している。1921年にはメアリー・ピクフォードが小公子とその母親の二役を演じた。その母親への「ディアレスト（最愛の人）」という呼びかけは、フランシスの息子たちが母親を呼ぶのに実際に使っていたのと同じだった。メアリー・ピクフォードが小公子フォントルロイを演じたのは、彼女の映画人生の絶頂期にあった時で、大成功を収めた。フランシスはこの映画の試写会に出席したが、たまたま、これが彼女が公に姿を見せる最後の機会となった。この３年後、1924年彼女は亡くなっている。1976年にはテレビの連続ものとして新しいヴァージョンの制作が発表された。

　ファッション史上のどの分野においても比類のない、空前絶後の名声を獲得した小公子フォントルロイ崇拝は止まるところを知らなかった。英国とアメリカでは熱狂的な流行となった。たいていは小さな男の子たちの意思に反して、彼らはいたるところで、無理矢理にフォントルロイ・スーツを着せられた。加えて、男の子たちにとって腹立たしいことに、髪をカールすることもしばしばだった。1889年、コンプトン・マケンズィは６歳の時のことを回想し、「あのめちゃくちゃな小公子フォントルロイ熱のせいで、黒いヴェルヴェットとヴァン・ダイク・カラーの小公子フォントルロイの衣装をパーティ・ドレスにと押しつけられて、困った。ダンス教室のほかの子たちはみんなセーラー服で、上半身は白だった」と述べている。上半身が青より白のほうがフォーマルだった。「当然、ほかの子たちは私の黒いヴェルヴェットを見て、クスクス笑った。私はそれを着るのは嫌

だと言ったんだが無駄だったので、それが着られなくなれば良いと思って、ダンス教室に行く途中で溝の中に飛び込んで、ブリーチを切ってしまった。ついでに自分の膝をひどくすりむいてしまった。私はまたヴァン・ダイク・カラーをもなんとか切り裂いた。これでダンス教室にも行かずに済んだし、あのいまいましい服装で写真を撮られずに済んだ。」エイドリアン・ボウルト卿は、彼が若かった頃、「1894－5年頃」、フォントルロイ・スーツはまだ隆盛を極めていたことを回想している。長髪のファッションも続いていた。エリザベス・ホールデンは1890年に生まれた息子のことを「ジャックは美しいこどもだった。当時は男の子の髪を短く切ったりはしなかったので、私は学校に上がるまで、息子の亜麻色の髪を長いままにしておいた」と回想している。そのジャックは長じて J.B.S. ホールデン[6] 教授となった。

　おそらく、フォントルロイ・スーツほど着る者に嫌われた衣服はほかにないだろう。ヴィヴィアンもこれを嫌うことにかけては誰にもひけをとらなかった。彼は時にはけんかもし、めかしこむのが嫌いな正常なこどもだった。1914年になって、フランシスがロンドン訪問からニューヨークに帰った時、ニューヨーク・テレグラフ紙は「フォントルロイ卿、母君を迎える」という大見出しを掲げた。レジナルド・バーチは最晩年にフォントルロイの挿絵は彼の人生を滅ぼしたと語った。

　挿絵がおそらく問題の、そしてファッションの、主な原因だったのと思われる。バーネット夫人と彼女が書いたセドリックのために言わせてもらうとすれば、セドリックの容姿についての描写は少ないし、短いということである。自分に爵位があると知るまでのセドリックは、「乳母と一緒に歩いていた。短い白のキルトのスカートをはき、大きい白い帽子は黄色い巻き毛の上にあみだにかぶっていた」。彼の名前を与えられる最初のスーツは、少しも立派なものではなかった。5番街では、「お母さんの古いガウンで作った黒いヴェルヴェットのスカートをはいた彼の姿を見送るものは皆、男も女もこどもも」、召使兼雑用係りのメアリーがこしらえた服に感心した。男の子の服の描写は本全体で6ヵ所しかなく、それも短く、どれも軽く触れただけに過ぎない。ただ一つの例外は、彼が相続することになっている威風堂々たる家に着いたときの古典的な描写だ。「伯爵

が見たのは、レースの衿と黒いヴェルヴェットのスーツを着た優雅な少年の姿だった。その整った、りりしい小さな顔の周りには、巻き毛が波打っていた。」

第 7 章

ヴィクトリア朝
変化する女の子の
ファッション

第7章　ヴィクトリア朝　変化する女の子のファッション

　19世紀中頃の女の子のファッションは、男の子たちが着たくすんだものへとは向かわなかったし、フォントルロイ熱のような擬似的歴史のファンタジーと張り合ったりもしなかった。
　ヴィクトリア朝の年少の者向けの仮装パーティ用のドレスや気まぐれなファッションのために、女の子たちが独自におこなった唯一の貢献は、赤いフードのついたパーティ用のケープだった。今世紀の20年代に入るまで、これは年少の女の子のパーティの制服のようなもので、ヴィクトリア朝の本や雑誌の中で、これについて多く言及されたし、これを着ているところを描いた絵もある。この誕生はどのぐらい過去にさかのぼるのかを推定するのは難しいが、その由緒はファッション界ではなく、おとぎ話「赤ずきん」にあることは疑う余地がない。おとぎ話の歴史の権威、イオナとピーター・オピー夫妻はこのおとぎ話がこどもの赤い外套の源らしいと見ている。この問題をさらに深く考察して、イオナ・オピーは回想している。「赤いフランネル★は、暖かいウールのペティコート★や外套に通常使われる材料だったようだ。おそらく、これは安価で丈夫だったのだろう。わたしが思うに、パーティ用の外套だった時代には、人々の頭のなかで、赤いフードつきの外套がおそらく赤ずきんの外套と結びついたのだ。」パーティ用にはフランネルとは限らず、サージやほかの温かいウールが使われるようになったが、何年もの間スタイルは変わらなかった。
　オピー夫妻は『古典的おとぎ話』の中で、もっとも愛されたおとぎ話の歴史を記録している。この物語が最初に出てきたのは1695年、フランスで出版されたペローのおとぎ話集のなかだった。夫妻は「赤いシャプロン★（仏語でフードの意）はわたしたちが知っている限り、ペローが伝統的な物語を書き直すときにつけ加えたものだ。だが、彼の時代にはその種のフードは定番の衣類だったので、ペローの作り事とはいえない」としている。シャプロンという言葉はペローの『過去の歴史、あるいはお話』の英語版では「乗馬用のフード」と翻訳され、1729年に出版された。
　この物語は18世紀のこどもたちのお気に入りで、様々な物語集におさめられた。ケープは1771年に姿を現し、トマス・ビウィック（1753年生まれ）による最初の挿絵となった。オピー夫妻が述べるところによれば、1803年には赤ずきんの

1860年代には小さな少女たちは大人と同じように幅広いスカートを着けた。大人よりは短いスカートの裾からはレースを飾ったドロワーズがのぞく。
『ジュルナル・デ・ドゥモワゼル』1861年　Journal des Demoiselles, 1861

第7章　ヴィクトリア朝　変化する女の子のファッション

1880年頃、こどもはみな着飾っていた。左端の少年のニッカーのレース飾りに注目。
小さな少女のドロワーズは、60年代後半には見られなくなる。
『ル・モニトゥール・ドゥ・ラ・モード』1881年 Le Moniteur de la Mode, 1881

パントマイムが上演され、赤ずきんの姿はタバート[1]の編纂した『こどものためのみんなのお話』のなかで、手で彩色を施した版画で表された。この本は色つきの挿絵がついた最初の物語集だった。ディケンズは、赤ずきんの物語は彼が最初に好きになった本だったと語っている。おそらくケープは19世紀のほとんどの期間を通じて、そして20世紀まで、1920年代の近代的なこどもたちがこのような気まぐれなノスタルジーに背を向けるまで、着られていたと思われる。

だが、一般的には、女の子たちは女性たちの過度に豪奢なファッションに、悲惨なほど忠実に従い、1770年に導入され、ほぼ半世紀続いた飾り気のない服装がもっていた魅力を失ってしまった。いまやスカートは大きく長くなり、スカートの下のペティコートも同様に大きく長くなり、その枚数は増える一方だった。腰はきつく締めるようになり、まだ幼いうちから、極端に紐で締めつけたステイズ★をつけることになった。ドレスの材料は重くなり、色はきついか暗いものになった。マリオン・ロックヘッドは1850年代について、「もっとも魅力のない豪奢なものへと突入した」と述べている。小さな女の子までが黒っぽい色のヴェルヴェット、艶出しをした絹タフタ、羽根飾りのついた帽子、レース（パスマントリー）のついたドレス、黒いヴェルヴェットのリボンやブレードをつけていた。女の子たちは母親に従い、ある程度まではクリノリン★をつけた。年少の者がクリノリンをつけていたことは『英国女性の家庭雑誌』やジュリアナ・ホラティア・ユウィングの作品など、当時の少女小説に言及されている。クリノリンをはいた小学生の女の子は、1870年代を舞台にしたヘレン・メザーズのベストセラーになった小説『ライ麦畑で』に登場する。12、3歳の語り手は、「わたしのガウン、ペティコート、クリノリン、リボン、タイ、外套、帽子、ボンネット、手袋、ケープ、ホック、ホック止めの小穴、それから女の子の服を作っている数え切れないほどたくさんのものに、わたしはイライラしてたまらない」と嘆いている。彼女は独裁的な典型的ヴィクトリア朝時代の父親との「クリノリン騒動」に巻き込まれた16歳の姉アリスのことを語る際に、クリノリンについてさらに詳しく述べている。「アリスは大きなクリノリンが好きだ。（中略）パパはそれが嫌いだ。アリスのペティコートがある限界以上に膨らむのとほぼ同時に、恐ろしい騒動が起きる。（中略）アリスは自分に許される範囲はよく承知している。（中略）

第7章　ヴィクトリア朝　変化する女の子のファッション

けれども（中略）アリスは両親の小さな偏見を忘れて、円周5ヤード半〔約5メートル〕のたっぷりしたクリノリンをつけて父親の前に出てしまった。」彼女のクリノリンは父親の気分次第で広がったり縮んだりしていた。「お父さんが機嫌が良かったり何かに夢中になっていたりすれば、アリスはペティコートを1、2段余計に出したし、機嫌が悪い時は、直ちにペティコートを目立たないように畳んだ。まるで羽根を畳んだ蝶のように見えた。」この時は、父親は燃やしてしまうと言って脅した。

　この小説に加えて、写真の図版からも、2人の女の子がつけているまさしく金属製クリノリンを見ることができる。ある意味で、クリノリンは窮屈なペティコートから逃れて、ほっとさせてくれるものではあった。1870年代、クリノリンが後ろにスカートを引き上げて作るひだと腰当て、すなわちバスル★に取って代わられると、女の子のドレスは大人の衣服のシルエットに従った。それはきつくて、体を束縛し、若々しさがなかった。履物は精巧に作られたきついボタンつきのブーツ、あるいはサテンのもっと精巧な作りのもので、編み上げ型だった。

　ファッション・プレート★やファッション雑誌、何かの行事のために正装した女の子の写真などには、こうした絵姿が見られる。だが、これよりももっと陽気でおそらくもっと現実に即したと思われるのは、1865年に出版された不朽の名作『不思議の国のアリス』の中の姿である。物語と同様に不滅の挿絵は、サー・ジョン・テニエルによるものだった。アリスは常に礼儀正しいが、元気に溢れ、遠慮がなく、思ったことをなんでも口にする小さな女の子で、着ている服も窮屈ではなかった。アリスは一世代のちに世間を騒がす「新しい女性」の先触れのようであり、4年後に著者ルイス・キャロルのケンブリッジに創立されるガートン・カレッジの志望者の姿を思わせる。ルイス・キャロルは年配の独身者で、牧師であり、ケンブリッジの数学の教師であって、文学作品のなかでももっとも愛され、もっとも有名な小さな女の子の創造主とはもっとも考えにくい人物だった。

　アリスの服は本が書かれた当時着られていたものに基づいて描かれていたし、小公子フォントルロイの衣装と同様、本よりも前から存在していた。だが、アリスの服はフォントルロイの服とは正反対の方向を向いており、ロマンティックな

過去をくりかえすのではなく、より実用的な未来を予言した。普段着のアリスはヴェルヴェットとか毛皮、縁飾り、フリル、リボン、花、編上げのブーツ、きれいな手袋など、彼女の時代のファッション・プレートに出てくる女の子の持ち物は一切つけていない。アリスは単純なドレスを着ている。ボディスは飾り気がなく、スカートはまっすぐでゆったりしている。スカートの裾には何本かタックがとってあるが、これは背が伸びた時に丈を伸ばせるようにするためだ。ドレスには短いパフスリーブと小さな折り衿がついている。ドレスの上にはピナフォー★を着ているが、これにも小さな袖がつき、それに２つのポケットがついている。髪は後ろに流してあるだけで、カールはしていない。無地の明るい色のストッキングをはき、かかとの低いつま先が四角いストラップつきの靴を履いている。アリスの着ているものは、彼女が自分の涙の池で元気に泳ぐ邪魔にはならない。アリスは穴に落ちるが、スカートとペティコートに絡まったりしないし、白ウサギの扇と手袋を捕まえようと全速力で走っている。

　６年後、『鏡の国のアリス』が出版された時、アリスの姿はかなり変わっているが、衣装の自由は昔のままである。実際に着ているドレス自体はよく似ているが、以前は腰のところで単にボタンで止めてあったエプロンにはフリルがついていて、後ろで大きなリボンの蝶結びで止めてある。髪はここでは、この時以来アリス・バンドと呼ばれるようになったバンドで後ろに止めてある。もう一つの変化は、アリスが幅広の縞のストッキング★をはいていることだ。こういった変化は、1850年代から起こった男の子、女の子の衣服の新しい変化である。これらの衣服は1851年の大博覧会に数多く展示され、今でもベスナル・グリーンこども博物館に保存されている。またこういった衣服は、当時のこどもたちの無数の写真のなかに見ることができる。これらはその前の時代には隠すかごまかすかされていた脚に注意を引くようになったという点で、女の子の衣服の驚くべき発展である。赤と白、青と白の横じまのストッキングは1860年代、70年代には大変人気があったが、同時に真紅のストッキングも広くはかれていた。1880年代には明るい色の靴下は姿を消し、黒、茶、灰色が普通になった。ところが、同じような縞のストッキングは女性、女の子用として1976年に再登場する。

　ふと気がつくと、アリスは汽車に乗っている。この時アリスは、当時の小さな

第7章　ヴィクトリア朝　変化する女の子のファッション

ジョン・テニエル
『不思議の国のアリス』

ジョン・テニエル
『鏡の国のアリス』

143

女の子の盛装をしており、テニエルはきちんとして体にぴったりのジャケット★を着て、頭の前にまっすぐに立って微動だにしない羽根飾りのついたポークパイ型の帽子をかぶり、バレル型のマフ★、縞模様のストッキングにこぎれいな黒っぽい色のブーツをはいたアリスの姿を描いている。物語の最後でアリスが女王になる時、アリスは凝った流行のドレスを着ている。ひだ飾りのついたアンダースカートとその上にバッスルに止めつけられたフリルつきのポロネーズ★から成る二重のスカート、小さな明るい色のブーツ、何重にも重ねた大きなビーズ飾り、仕上げには王冠だった。アリスは完璧なファッション・プレートの女の子だった。

　アリスは良識的なドレスの下に、シュミーズ、ステイズ（おそらくあまり窮屈ではないもの）、ドロワーズ★など、当時としては普通の下着を着けていたことだろう。最後のドロワーズはパンタルーン★から発展した、足首のところでつぼまった、脇で止める種類のものと思われる。これは、この数年前から短くなり、スカートに隠れて見えないようになっていた。アリスのストッキングはガーターで止められていたと思われる。サスペンダーができたのは1870年代に入ってかなり経ってからのことで、これは最初はセパレート型の装着帯のようなものとして、のちにはコルセット★の上に重ねてつけるベルトとして使われていた。コルセットの一部としてとり付けられるようになったのは、1901年になってからのことだった。アリスのペティコートはおそらく、2枚は白、1枚はフランネルだったと思われる。赤のフランネルとは限らない。赤いフランネルのカリスマ性は成人女性の衣類のみならず、こどもの衣類にも広がっていたので、アリスのペティコートも1枚は赤いフランネルだった可能性もある。

　その理由は何だろう？　赤にどんな魔力があるのだろうか？　1863年に生まれたルイーザ・キャスリーン・ホールデンは、約1世紀後に出版された『友人、親戚』という回想録のなかで、このように自問し、その答えを見出すことができないままである。「赤いフランネルの呪物とは何だろう？　もしもロッジにいるある老婦人がリューマチにかかったら、彼女にあげる最良の贈り物は赤いフランネルのペティコートだ。ペティコートでなかったら、ベッド用ジャケットだ。ただ赤いフランネルであることは確かだ。自分が着ているものについて言えば、わたしの寝間着は赤いフランネルだった。そしてわたしが9歳のとき、突然変化が起

こり、寝間着は白い木綿になった。」この５年後、彼女は初めての、専門店で仕立ててもらうドレスとジャケットのための生地を選んでいる。そしてジャケットには赤いフランネルの裏をつけなくてはならなかった。これは当時珍しく、このため彼女のジャケットはほかの女の子たちのものと違うものになった。ちなみに、赤いフランネルの寝間着は、後先を考えずに捨てられたのではなかった。この堅実なスコットランドの家庭はその使い道を見つけた。カンヌで「その夏わたしは、海水浴をするように指示されていた。わたしの赤い寝間着は、海水着に仕立て直された（成人は厚手の紺のサージで海水着を作り、白か赤のブレードで模様をつけた）」。

　ホールデンは当時の女の子のファッションのそのほかの要点を回想録の中であげている。1865年の写真には長いスカートのついた黒っぽいドレス、白いソックス、小さなブーツ、まだスカートの下から出ているドロワーズをつけた２歳の彼女の姿をとらえている。６歳の時、彼女は黒っぽいヴェルヴェットのフロック★を着てアリス・バンドをつけている。衣服全般について、ホールデンはこう述べている。「人の衣服はほとんどいつでも、とても厚いかとても薄い生地でできていたように覚えている。」夏服はどんなことがあっても５月１日までは着てはいけなかったし、５月１日以後はどんな天気でも夏服を着ていた。

　ホールデンは不思議に思える事柄も述べている。それらは数多くの写真が証明してくれる。「わたしが本当に変だと思ったのは、大きなサッシュがついたまっすぐなこどもっぽいフロックを着るのを止めた後は、わたしたち──わたしと同年輩のこどもやわたしより上の世代の人は──全体が一つの素材でできたドレスを着なかったという点だ。わたしたちはカシミアやメリノの服にサテンとかポプリンとかで縁取りをするだけではなく、違う素材のパネルをはめ込んだのだ。パネルの色はかならずしも対照的ではなかったが。」1877年、彼女はふちの前の部分にキンポウゲの束をつけた麦わらのボーター★をかぶった。1879年には花をつけないのがファッションになっていた。だが、彼女は「1956年には麦わら帽子がカムバックし、以前と同じように花をつけた！」と記している。富裕層のほんのわずかな女子学生がスクールカラーのリボンをつけたボーターをかぶるようになっていた。

女性解放運動と呼ばれる運動は、19世紀の中頃にはすでに胎動し始めてはいたが、ファッションは、成人女性と思春期の女性のどちらにも、にわかに解放の影響を及ぼすことはなかった。それどころか、この運動はそれまでに着ていた服の着心地の悪さ、気取り、手の込んだ仕立てなどを助長した。解放運動の指導者たちは、わずかな例外を除いて、ファッションを決定する上流階級の出ではなかった。台頭しつつある中流階級は、上流階級を模倣した。そして、ほとんどの中流階級の人は現状が維持されることを願っていた。彼らは安定した社会の階段を上りたかったのであって、社会を覆すことは望んでいなかった。彼らはまた。中流、上流の女性たちに与えられた余暇と金がたっぷりあり、より忙しく変化に富んだ生活を楽しんでもいた。このような生活のなかでは、多くの部分が家庭中心になっていたので、こどもたちは、他家の訪問やそのほかの活発な社交的な活動に参加する母親に伴われて出かけることになった。おしゃれで、流行にのっとったこどもたちの姿は、両親の社会的成功のイメージ、あるいは世間に良いところを見せたいという願望のイメージの一つだった。そのためこどもたちは飾り立てられた。一番被害にあったのは女の子と幼い男の子だった。年上の男の子は学校の制服と学校生活に逃げ込んだ。19世紀の中頃から母親と一緒にファッション・プレートに登場するこどもの姿がどんどん増えているのが、この時代の兆候である。既製服がほとんどなかったこの時代には、ファッション・プレートは衣服の世界で、現在に比べるとはるかに重要な役割を果たしていた。ファッション・プレートと型紙はファッションを伝達する主な手段だった。

　1870年代に普通の中流社会のこどもたちが着ていた衣服は、エレナ・シラーの回想録『エディンバラのこども』に著わされている。エレナ・シラーは1869年生まれである。彼女は幼い頃、乳母のアンと弟のルイスと一緒に散歩した時のことを思い出して書いている。「わたしは濃紺のコートを着て、深紅のストッキングをはき、長い黄色い巻き毛の上にグレンガリー・ボンネット★をかぶったルイスがかわいいと思った。わたしは自分の黒いペルシャ産のラム・ウールの生地のコートがなんと嫌だったことか！」私立学校に入学するとき、「青い目と、長い黄色い巻き毛のわたしたち２人は、まるで臆病で赤ん坊みたいだった。ルイスはベ

ルトつきのチュニックを、わたしは短いフリルのついたフロックを着ていた」。シラーはさらに続けて書いている。晩の催しについては、「食堂でのデザートの際には清潔なピナフォー」だが、彼女も出席を許された大人のパーティでは、「新しいヴェルヴェットのフロックを着た。アンはうやうやしく『本物のヴェルヴェット』と言った。わたしはそれが6ポンドかかったことも、そのようなフロックを持っている自分はもっとも幸運なこどもだということも知っていた」。彼女は日曜日のためにおめかしした自分の姿について書いている。「カールはまるでつやのあるソーセージみたいで、わたしは大嫌いだったが、彼女（アン）が妙に自慢にしていて、大切にしていた。黒いボタンのついたブーツはぴかぴかだった。ゴム編みの白い木綿のストッキングには一本の皺もなかった。おそらくわたしは新しいフロックを着ていたことと思う。淡いグレーで、小さなプリーツがついていた。そのフロックはアンの姪が作ったのではなく、ハイストリートにあるマクラレンの店であつらえたものだったので、わたしはそれを大変自慢にしていた。（中略）帽子は淡いレモン色の麦わらで、バケツ型で、ごく薄いブルーのネクタイをあごの下で結んでいた。だが、虚栄心の悲しさよ！ 父がイライラして『色がなさすぎる』と言った。がっくりはしたが、これで怖気づいたりしないアンが、この問題の解決に当たった。彼女は駆け出して行き、わたしのサンゴのネックレスを取ってきた。彼女はこのネックレスの下に銀の鎖をつけたし、さらにもう一つのサンゴのネックレスで、色彩のコーディネートを完成させた。」

　こどもたちのファッションは常に変化している。シラーの回想は「わたしの幼少期には小さな女の子のフロックは大人のスタイルを手本にして作られました」で始まり、彼女が8歳の時の写真が、彼女が述べた通りの上身頃を体に沿わせた鮮やかな紫のドレスを見せてくれる。続いて、あげられるのは「フリルとローマン・サッシュがついた糊のきいた白いピケのものから、『ポロネーズ』と呼ばれるみっともない服、格子の横棒みたいに前身頃に黒いヴェルヴェットのリボンを縫いつけたライラック色のポプリンのもの、それまでのものよりかわいいプリンセス・ファッションにいたるまでの様々なフロック、日曜日用のフロック、パーティ用のフロック、学校用のフロックなど」である。どれもこどもらしくないように思われる。少なくともプリンセス・ファッション以外は。

1870年代のこどもたちの衣服が全般的に着心地が悪かったということは、もう一人のホールデンも回想している。それは1862年生まれの、『19世紀から20世紀へ』の著者、エリザベス・ホールデンである。彼女は「幾重にも着せられた下着を紐で縛り、その上にしばしば美しく刺繍をしたフロックを着せられて着ぶくれした赤ん坊がおそらく一番の被害者だっただろう」と述べ、全般的にこども服というものに喜びを見出していない。「男の子も女の子も、ガーターで縛りつけた厚いウールのストッキングをはいていた。おまけに女の子はフランネルのペティコートを何枚も重ねてはいた。冬には羽毛の入ったものまではいた。当時苦しめられた人は誰も皆、首をきつく締めつけたもの、フリル、少しも慰めてくれない『慰め』という名の首巻を思い出している〔Comforter　慰めてくれる者〔物〕、首巻と二つの意味がかけてある〕。(中略)男女ともに、ステイズをつけた。男の子は７歳でステイズをつけるのを止めるが、女の子は年々強く太くなるステイズを生涯着けることを宣告されていた。乳母車はまだ彼女の幼少期にはこども部屋まで届いていなかった。エリザベス・ホールデンは「いつも乳母は自分の腕で赤ん坊を抱いて運んだ。彼女は乳母車や補助的な機械を使うことを軽蔑していた」と回想している。進歩はまだほど遠いところにあった。

第 8 章

戻ってきた
衣服の改革

ヴィクトリア朝の人々が、こどもの衣服が自由であることの重要性について良識ある、進歩的な考えをたくさん書いたにもかかわらず、1880年頃までの40年間の努力はあまり多くの実を結んだとは思えない状況だった。例外的に、セーラー服★が幸運にも偶発的に、ファンシー・ドレスとして採用されたのが、若者の衣服の改革へと、これまでにない大きな一歩を踏み出すことになった。これ以外には19世紀の初めの簡素な衣服は、偽りの夜明けのように思えたし、若者、特に女の子は過去のどの時期にも劣らないほど不合理で着心地の悪い、その当時の大人のファッションの縮小版へと戻っていった。

　だが、着心地の悪さからの救済はすぐ間近に来ていた。ファッションの領域は、中流階級の台頭とともに広がっていた。中流階級の人々は、その多くが階級意識のために贅沢なファッションを追求したが、同時に社会改革に献身する強い知的な側面も持っていた。社会全体の基盤が問い直され、1830年代から1880年代の間には、残虐なこどもの労働、孤児や棄てられたこどもの境遇など、数多くの目に余る過ちを直すための大きな前進が見られた。これでこども服の性格が改良されたというわけではなかったが、こどもの権利とこどもが特別に必要としていることが次第に認識されるようになったことで、18世紀のどちらかといえば理想的で詩的な啓蒙思想よりも、もっと広範囲な、より実際的で長続きする効果をもたらした。衣服の改革が社会改革の一部となるにつれ、この点でのこどもたちが絶対必要としていることが認識され、考慮されるようになった。

　このような衣服の改革には、どんなに熱心なファッションの専門家が書いた言葉が与える推進力よりも、大きな推進力を必要とした。そして、その推進力は1880年代に、いくつかの方面からほとんど同時に、それも偶発的に訪れた。ギュスターヴ・イエーガー博士の「健康羊毛システム」は、健康に関する主義をドイツ人らしく徹底的に衣服に応用したもので、衣服の問題に対する態度の革命となった。L.R.S.トマリン氏が1884年にイエーガー博士の著書『健康文化』を翻訳出版したうえに、このシステムをそっくりイギリスに持ち込み、イエーガーの名前でイギリスでの使用権を取得し、イエーガーの衣服を生産し販売を開始した。『タイムズ』紙は直ちにこれを「新しい福音」とまで呼んで長い社説を掲載した。『ランセット』誌と『英国医学ジャーナル』誌はともにウールに健康に良い

151

性質があるという説を強く支持し、この健康法は直ちに流行し、オスカー・ワイルドやバーナード・ショーなど様々な人々を惹きつけた。いまや改革者たちの関心の的になったこどもたちは、誰よりも先に新しい流行の恩恵に浴した。そして、以後何世代にもわたって、「素肌にウールを」が、あらゆる年代の幼児やこどもを持つすべての自尊心のある母親の動かしがたいルールになった。ダグラス夫人が著わした『淑女の衣服の本』(1890年？原文ママ) はよく読まれた本だが、ここには「赤ん坊を暖かくしておくには、大事なことはまず素肌です。なによりもまず1枚か2枚、ウールの衣服を着せましょう。(中略) イエーガーでは赤ちゃん用に最高に細く最高に柔らかなウールで繊細な小さなシャツを作っています。(中略) クリーム色のウールのドレスはより芸術的です。麻や木綿のものと同じくらいかわいく、はるかに暖かです。冬には、ウールのほうが赤ん坊にとっては、明らかに良いのです」と書いてある。これは当時の革命だった。衣服に科学的知識を応用したのは、イエーガー博士が最初だったのだ。

　イエーガー博士とほとんど時を同じくして、新しい素材の創造という側面から衣服の改革が行われた。モンマスシャー、ニューポート選出の下院議員、ルイス・ハスラム氏は、木綿を基にした目の粗い生地を生産した。これはイエーガー博士のシステムの根底にある多孔性を重視する主義と同じ主義に基づいていた。これはエアテックスと呼ばれ、空気を含んで体を熱や寒気から隔離するように工夫されていた。これを生産する会社は1888年に設立され、すぐにこども用の下着と上に着る衣服に使用された。この素材は大変人気を博し、今日までその人気は変わらない。木綿とウールを混ぜたもので、ヴィエラと呼ばれるものだが、こども服に大変適することがわかり、1891年に生産されるようになった。そして、こどもや若者にとって特別な素材となった。

　イエーガー博士の「衣服を通じて健康を」という学説と密接に結びついた目的をもって設立されたのは、「合理服協会」[1)]だった。この協会は1881年に創設され、会長のハーバートン子爵夫人のもとで、その名にふさわしい活動を精力的に行っていた。協会の集会には大勢が参加し、展示会も2回開催された。第1回は1883年で、さらに意義深い第2回目は1884年で、これは国際健康展覧会だった。いずれの場合も成人ばかりではなく未成年者をも対象にした衣服の改革が説か

れ、実物の展示が行われた。協会がいかにこども服に影響を与え、このテーマに改革者がどのような意義を見出していたかを示す、最初で、しかもこの時代のもっとも注目すべき記録は、1884年7月14日にこの展覧会で行われたエイダ・S.バリーン[2]による講演記録に含まれている。この講演はこの展覧会の実行委員会と芸術協会委員会によって、同年に出版されている。

　衣服に関する定評のある評論家であり、19世紀後半の雑誌『ベィビー』の編集者でもあるバリーン夫人は、彼女が扱ってきたテーマを新しい視点から述べた。「衣服は科学的観点から見るべきだ。事実衣服は健康を維持したり損ねたりする大きな力の一つであり、その影響力は、誕生から死まで、どんどんと大きく感じられるようになる。」彼女はこどもたちを寒さから守る必要性について、力説した。「足にも腕にも首にも何もまとわずに歩き回ることを健康に良いと考えるような（中略）父親がいるでしょうか？　しかし、これがほとんどの人が自分のこどもにさせていることなのです。」彼女は同じぐらい情熱をこめて、重さで自由を奪う衣服を非難し、さらに加えて1世紀以上にわたって作られている「バインダー、すなわちスワーザー（スワドリング・バンド★）」を、こども服のすべての見当違いのアイテムのうちでもっとも根強く残っているものとして糾弾した。彼女はその前年の大英帝国衛生学会の大会での、ハンフリー教授の「バインダー★、すなわちスワーザー（スワドリング・バンド）」に対する攻撃を引用した。「このいたずらな2メートルのキャリコは、まさしく心臓、肺、胃、肝臓が（中略）成長し、自分の役目を果たそうともがいている部分を抑え、邪魔している。（中略）この古代の育児法の遺物以上に有害な方法を思いつくことはとてもできない。」

　バリーン夫人は赤ん坊の衣服は全般的に、「悪い昔の流行」に従って作られていて、衿ぐりが低すぎるし、袖はきつすぎて、こどもをひっくり返さなくては着せることもできず、長すぎるし、たっぷりしていすぎるし、重すぎると感じていた。彼女は防水したおむつは良くないとし、「*幼児は屋内ではキャップをかぶる必要はない*」と主張した。彼女が斜字体を使って強調したことからもわかるように、これは彼女以前の批評家たちの努力にもかかわらず、いまだに解決されていない問題だった。彼女は当時まだよく使われていたマチネ・コート★のような「小さなスペンサー」とウールのヴェスト★を奨励した。ウールのヴェストは目

新しいものだった。彼女は、「細い毛糸で編んだ大変に良いヴェストを見たことがあります。それは伸び縮みするのです」と説明している。

年長のこどもについては、バリーン夫人は「男の子がブリーチ★をはくようになるまでは、男女とも同じかっこうをさせるべきです」と述べた。まだ男の子がドレスを着せられていることがうかがわれる。彼女はまた、成人とは違ってこども服は上下セパレート式であることが必要だと強調し、女の子用のドロワーズ★とボディス★につけ外しができるペティコート★を例にあげた。さらに彼女は続けて、「ドロワーズとシャツをつないだ下着は大変に便利で良い」と述べた。これはイエーガー博士が取り入れたものだった。彼女はこども服の上衣と下衣の間の隙間を深刻な問題と見做していた。まるで、夏の暑さを考慮していないかのようだった。そんなわけで、「ソックスは決してはくべきではなく、ストッキング★はドロワーズの膝上２，３インチ上まで伸ばしてはかなくてはならない。そのドロワーズは膝にぴったりとしたものでなくてはならず、ペティコートの下で、サスペンダーでボディスに固定しなくてはならない。サスペンダーを使うのは、ガーターで締めつけるのは有害だからだ」。当時サスペンダーは大変に新しいものだった。最初に取り入れられたのは1878年のことだった。一方ガーターは20世紀に入ってからもかなりの間使われていた。

厚手のベルリン・ウール★でかぎ針や棒針を使って編んだ冬用のドレスも、幼いこども達には推奨される。そして、「すべてのこども用の服と同じように、喉まで、手首まで、くるぶしまで隠れるように作るべきであって、高くあるべきところを低く、低くするべきところを高くするようなバカげたファッションに従ってはならない」。だが、「衣服が傷むのを恐れて、こどもが健康な遊びを禁じられるというような目に合わないように」、材料は軽く丈夫で耐久力のあるものでなくてはならない。

白については、バリーン夫人は力を込めて推奨している。彼女は肌にじかに着るものは白に限るべきだと考える。夏冬どちらにも推奨される白いドレスは、汚れが目立つので、衛生的だという利点がある。当時はすでに述べた通り、アニリン染料のために強い色を使ったこども服が流行していたが、この染料は有毒だったと発表されていた。錫の化合物が染色に使われていたので、赤いフランネル★

は特に有害だった。長年寒さから身を守るために使われてきた赤いフランネルも、もはやこれまでだった！　自分たちの優越感のためにこどもを飾り立てていた親たちも、エイダ・バリーン夫人にこき下ろされる。「もし女性が美しい着物を着せる物体が欲しいのなら、木材か蠟で作られたものを買いに行かせなさい。男の子や女の子を使ってはいけません。」

「容易に走れるようになったら、即座にブリーチをはかせなくてはならない男の子には、ジャージー★のスーツがもっとも健康的で着心地が良い。おそらく6、7歳まで着せることができる。」男の子と同じように女の子にも同じような服を着せるという彼女の提案は、革命的である。「女の子が男の子と同じようにジャージーとニッカーボッカー★とかセーラー服を楽しむことができないのは残念なことだが、今のところ偏見がこれを邪魔している。（中略）わたしが知る限りで3歳以上の女の子に一番ふさわしいドレスは、ミス・フランクの幼稚園用フロック★だ。これは一種のスモック★とその下にはくデヴァイディッド・スカート★から成っている。このスカートは、一般的に採用されれば、女の子の健康に大きく貢献するし、成長した時、不健康な流行の衣服を着ないようになるだろう。」

　エイダ・バリーンの時代のこども服のファッションの二つの主な流れについて、彼女は反対の見方を取っていた。彼女はハイランドの民族衣装を憎悪していた。「大変流行って、大変好まれている男の子用のスコッチ・スーツは、脚を露わにするので、唾棄すべきです。」彼女は脚を露出していたために3歳以後成長が止まった男の子のことを例に挙げた。だがセーラー服には満点を与えている。「ブリーチをはくようになった男の子に大変かわいく良い衣服は、セーラー服だ。これはゆったりしているので、自由に動くことができるし、大変長持ちするし、手足すべてを覆ってくれる。」彼女はこれをすべての男の子に推奨し、「男の子が普通のスーツが着られるようになるまで、ずっと着ていても良い」と述べている。

　1870年代、80年代に起こった衣服の美学運動[3]は、「緑と黄色」の信仰や民衆的な流れを持っていたが、通常「合理服協会」同様、失敗とみなされている。そのゆったりした、流れるようなスタイルはほんの少数の人の注意しか引くことが

できなかったし、集団を引き込み、社会の力を証明するという基本的な目的を果たすことができなかったのだ。だが、こども服に与えた影響は大きく、長く残った。特に女の子の衣服に与えた影響は大きく、女の子用の着心地の良い衣服という独立した範疇を発展させ、20世紀初頭にはこれをついに確立するまでになった。この最初の記録はフリス[4]の有名なドキュメンタリー絵画、『ロイヤル・アカデミーでの内覧会』(1881) に登場する小さな女の子である。この中ではこどもとその母親が、新しい美意識に沿った衣服を着ている。6年後、フリスは回想録のなかで絵のことを「構図の左側に、純粋に審美的な家族がいる。すっかり感動して絵を詳細に見ている」、そしてロバート・ブラウニングに話しかけている、と述べている。女の子のドレスにはゆったりしたボディスがついていて、ウェストのベルトの下には、自然なプリーツのスカートが垂れ下がっている。長袖で、着丈はふくらはぎの真ん中あたりまでで、その他の点では、同じ絵のなかに描かれている他の女性が身につけている、同時代のファッションの真逆である。同時代のファッションの方は、ぴったりと体に合うボディス、きつく後ろに引いたスカート、ドレープが生み出すバスル効果などを特徴としていた。

　エイダ・バリーン夫人は『衣服の科学　理論と実践』(1885) でも、衣服の改革への唯一の希望は、こどもたちをごく幼いころから正しい線に沿って教育することであるという革新的な考え方を表明し、こどもたちへの姿勢がいかに変化しつつあるかを示している。審美運動はこういった新しい姿勢を形成するのに重要な役割を果たした。ステラ・メアリー・ニュートンは広範で洞察力に富んだ著作『健康、芸術、理性』(1974) で、「もし80年代末に女性の衣服の改革が時事問題でなくなってしまったとしても、男の子用、女の子用の着心地の良い、健康的なこどもらしい衣服は広く推奨されたし、これもまた時代の精神と調和していたのだ」と述べている。産業ではこどもからの搾取が最もひどかった時代は過ぎ去り、こどもの養育と教育への注目と配慮は増大するばかりだった。「『時のこども』、自信を持った幼児が、時代の風潮を敏感に感じ取る『パンチ』誌やそのほかの雑誌に登場するようになった」とニュートンは述べている。

　しかしながら、1880年代、1890年代にはこども服のファッションの風潮には戸惑うような矛盾がみられた。「美学的」(Aesthetic) なドレスはゆったりした、流

れるような着心地の良いスタイルをはぐくみながら、同時に、何年も人気があったファンシー・ドレスや窮屈な「時代」服などにも恩恵と刺激を与えていた。この両者をつなぐものは何だろうか？　ニュートンは芸術家たちがこども服に関心を抱いたことだったと述べている。彼女はその例として、1888年にオスカー・ワイルド夫人が『女性の世界』(Women's World) に寄稿した「今世紀のこども服」という記事をあげている。ここでワイルド夫人は「わたしたちが身の周りに美しい衣服を着たこどもたちの姿をこれほど多く見るのは、おそらく芸術家たちが衣服に関心を向けたからでしょう」と述べている。「多くの衣服は歴史上の服を真似たもので、男の子、女の子双方に人気があったのはチャールズ１世の服のようだ。フラシ天★のチュニック★とニッカーボッカーに色のついた絹のサッシュとヴァン・ダイク・カラー★をつけた小さな王党派のこどもたちを見かける。」だが、彼女はこうもつけ加えている。「こどもの普段着では、フラシ天はざっくりした生地に変わっているようです。(中略) フラシ天はすべての健康なこどもに絶対必要な自由な運動にふさわしいとは、とても思えません。」衣服は前進しつつあった。しかし、２つの流れは何年にもわたって共存し続けた。

　児童書の挿絵画家として有名なウォルター・クレイン[5]は、万能の優れた芸術家であるうえに、教育者、社会主義者、衣服の改革者でもあった。彼は1884年に創設された「芸術労働者ギルド」(Artist Workers' Guild) の初代の会長だった。彼は社会主義者連盟の創設者であり精神的指導者であるウィリアム・モリスに傾倒して、その連盟に加入した。1891年には彼はロイヤル・アカデミーの学長になった。

　クレインはこどものために、実用性、単純さ、かわいらしさを組み合わせた服をデザインし、「健康な芸術的衣服ユニオン」の機関誌『アグライア』にそのイラストを載せた。しかし、この機関誌は1893年から1893年と短命だった。この機関誌のなかでクレインは、シンプルなヨークつきのドレスを着た女の子の姿を描いた。袖は動きやすく、衿ぐりはゆったりしていて、スカートは幅広く、これに大きいタモ・シャンター★をかぶっている。その側にいる男の子はゆったりしたニッカーボッカーをはき、緩くベルトを締めたジャケット★を着て、女の子と同じような帽子をかぶっている。最後の一人の小さな男の子は同じように、着心地

ウォルター・クレインがデザインし、雑誌『アグライア』に載せたこども服。

第8章　戻ってきた衣服の改革

の良い基本的な衣服を着ている。3人とも髪は短い。

　レディ・ハーバートンは、当時こども服に影響力のあったもっとも有名な画家、ケイト・グリーナウェイ[6]のことは評価していない。グリーナウェイの絵は19世紀の初めの頃のこども服を正確にかつ詳細に復元したものだった。時には、生きているモデルに着せるために、実際にドレスがデザインされ、作られることもあった。そのような服は芸術家の理想のようだった。しかし、レディ・ハーバートンにとってはそうではなかった。彼女は、グリーナウェイは「空想のこどもたちに『かわいらしい衣装』を着せているが、それは女の子や男の子の実用面でも着心地の良さという面でも全くふさわしくない」と断言した。レディ・ハーバートンは女の子には飾り気のないデヴァイディッド・スカートが良いと信じており、グリーナウェイのくるぶしまで届くスタイルを、なんらかの理由で、評価しなかった。にもかかわらず、グリーナウェイへの信奉は長続きし、芸術を好む人々からは愛され、ジョン・ラスキンがグリーナウェイに贈った「細密で繊細な筆遣いの極み」という称賛の言葉に大きく助けられた。こども服のファッションを大人のそれから分け、デザインと素材を簡素にするにあたって、彼女の影響力は大きかったし、長く続き、何世代もの人々が、彼女が描く姿を好んだ。しかしグリーナウェイのスタイルは全く途絶えてしまいはしなかったものの、一般的服装として採用されることはなかった。今日にいたるまで、彼女のスタイルはしゃれた結婚式の花嫁のつき添いの若い女性や少年用として好まれてきたし、1970年代の小さな女の子のパーティ・ドレスにはこのモードが復活し、繊細な小枝の模様のプリントにいたるまでが、再現された。

　唯美主義者のもっとも熱心な人物の一人に、小説家であり、童話作家であるE.ネスビット・ファビアンがいた。彼女はボヘミアンでソーシャルワーカーである「進んだ」女性であり、概してセンセーショナルな女性だった。彼女は生涯を通じて「美学的ドレス」を着て、しばしば自分で作っただけではなく、自分の娘たちにそれを着せたりもした。「今はアイリスにはゆったりしたガウンのようなものを着せています。膝より少し長いのです。アイリスはとても美学的でかわいく見えます。古金色です。同じ型紙でこしらえたピナフォー★もしています。」これはファビアンが1885年に書いた手紙の一部である。アイリスは3歳か4歳だ

ケイト・グリーナウェイが描いたこども服は、トレンドセッターとなった。
ケイト・グリーナウェイ画『幼いアンのための詩の本』1883年
Kate Greenaway: little Ann and Other Poems, 1883

った。「数年間、美学的という言葉は彼女が好んで使ったほめ言葉だった。そして彼女の幼い娘たちはケイト・グリーナウェイとウォルター・クレイン流の衣服を着せられ、学校友達の間では、恥ずかしい思いや嫌な思いを経験することになった」と、彼女の伝記を書いたドリス・ラングレィ・ムアが記している。娘たちは自分の着るものについて何も口をはさむことができなかった。また大人たちがどんなに褒めそやしても、こどもたち自身が嫌いな服には、どうしてもなじむことができなかった。ドリス・ラングレィ・ムアはさらに続けて書いている。「エディスはよくセールに行き、大量の生地を買い込みました。彼女のこどもたちはこれを全部着つくさなくてはなりませんでした。母親の趣味が大変変わっていたので、こどもたちは普通の服が着られたらとても幸運なのにと思っていました。」

リバティ社[7]も1880年代から90年代にかけて、美学的衣服改革の圏内にこどもたちを引き込んだ。リバティ社のローンやそのほかの薄い木綿地と繊細なデザインは1800年代を思わせる。リバティ社は2冊の本を出版していて、どちらも1880年頃のこども服の発展に関連したものだった。『衣服の進化』（The Evolution of Costume）は1885年に刊行され、比較のために、1800年代、1830年代のファッション画と一緒に、1885年当時にそれらをアレンジしたものを掲載した。1905年の本はもっと野心的で、色つきのファッション・プレート★を掲載した。そのなかにはケイト・グリーナウェイに着想を得たこども服も含まれていた。

アーサー・ラセンビー・リバティは1875年に最初の店舗、「イースト・インディア・ハウス」をリージェント・ストリートに開いた。彼のもっとも早くからの、もっとも献身的なパトロンのなかには、メアリー・イライザ・ホーイスがいた。彼女はファッションに関して多くの書物を著した才能ある文筆家で、美学運動の信奉者で、女性の室内装飾家の先駆者で、彼女の努力の結果、家の内装や装飾に女性が多くの優れた役割を演じるようになった。必然的に、彼女の娘ヒュゴリンは当時流行していた美学的なスタイルの格好をさせられた。その衣服のなかには、ケイト・グリーナウェイのモードも入っていた。だがいつものことだが、母親の好みと娘の好みは一致しない。ヒュゴリンは美学的な衣服は「へんてこだ」と思い、嫌った。派手な黄色いストッキング★が自分のワードローブに加えられると、「その色に怒りを覚えた」。「大変驚いたことに、庭で着るように、き

れいで簡素なオランダ麻★のスモック★を、そして風が吹いたときのために赤いタモ・シャンター帽を与えられた。この時が彼女にとっては最悪の瞬間だった。いつもの長い、ウェスト位置が高い、青いサッシュがついたウェルベック・ストリート・フロックと大嫌いなボンネットをつけて道を歩いていると、必ず人が振り返り、彼女を見つめ、『まさしくケイト・グリーナウェイ風だ』と言った。この衣服はクリスマスまで、片づけたままだった。」

こどもからのこのような不評は、自著『衣服の芸術』(1879)で一部を育児の衛生に割き、こどもは大人とははっきりと違う衣服を着るべきだと説いたヒュゴリンの母親、メアリー・イライザ・ホーイスにとっては打撃だったに違いない。彼女の伝記を書いたビー・ハウは、「彼女はこども用の服に、大人の服をコピーすることは良くないと信じていた」と書いている。「こども服はこどもの必要性に合うようにデザインした特別なものでなくてはならない。」すでに見てきたように、ホーイス夫人が理想とするこども服は、彼女が生きていた時代と場所を反映するものだった。息子のライオネルも、真の改革という点では、娘のヒュゴリンと大して変わらない目に合っていた。1878年、ライオネルが5、6歳のころ、ホーイス夫人は母親への手紙にこんなことを書いている。「ライオネルは初期のチャールズ2世の時代の衣装と古いイギリスの衣装を持っています。チャールズ2世のほうは深紅のヴェルヴェットでできていて、スラッシュ（切り目装飾）★からは白い生地が見え、アンティーク・レースとセーブル★の毛皮で縁取りがしてあります。もう一着のほうは白ラシャ織物でできていて、金の刺繍の縁取りがあります。どちらを着てもライオネルは素晴らしく見えます。」また、「ライオネルの（中略）金髪は頭から雲のように生えていて、（中略）レースの衿がついたヴェルヴェットのスーツを着た彼の髪に母親が色を塗っていた」とも記録されている。本人がどう思ったかは全く記録されていない。

19世紀が終わりに近づく頃も、あいかわらず、全くこどもらしくない色の衣服が幼いこどもたちに着せられていた。コンプトン・マケンジーは1883年生まれで、彼の時代に小さな男の子が着ていたものに関する記憶の宝庫とでも言うべき人物である。彼はこども時代の記憶をさかのぼり、グラスゴー時代について、「初めて仮装舞踏会にデビューした時、わたしは真紅のペリース★を着てルビー

第 8 章　戻ってきた衣服の改革

女の子のファッションの改革には、1890年代の
リバティ社の支援もあった。1896年のリバティ
社のカタログにおさめられたスタイル。

色のボンネットをかぶっていた。あれから47年後にわたしに与えられた法学博士号授与の際のガウンの前触れだった」と述べている。彼はまた幼い時に、水の入った樽に落ちたことも回想して、「乳母がわたしの着ていたものを脱がせて、レースの衿がついた濃い紫色の一番良いフロック★に着替えさせた」と述べている。

マケンジー氏の記憶は数年先へと移動し、コレット・コートの予備校[8]での最初の日のことが回想される。彼は衣服の悩みについて述べている。「わたしの次の挫折は、わたしがまだコンビネーション★を着ているということが敵にばれたときだった。クラスのほかのみんながパンツとシャツを着ていたというのに。（中略）コンビネーションはこども部屋の烙印を押されていた。もっと悪いことに、女々しいという烙印も押されていた。（中略）ノーフォーク・スーツに関してもひと騒ぎがあった。ほかの子たちは濃い紺の生地のノーフォーク・スーツを着ていた。わたしが、母親がキラーニー[9]から買ってきたアイリッシュ・ツイードの目立つ色のノーフォーク・スーツを着なくてはならなかったのはどうしてだろう？　滑稽なほど目立ったので、マクドガル先生のお気に入りがわたしを『おい、苺の袋』と呼べば、必ず受けるほどだった。」彼の両親は俳優で、明らかに美学運動に影響を受けていた。しかし、彼はまた、セーラー服も着たし、授賞式には白いセーラー服型の式服の上着を着た。

よりおぼろげに見える昔の時代へのフラッシュバックによって、彼は同級生のことを描写している。「今でもスコットの姿が目に見える。彼はブレードのついたジャケットを着て、濃い黒の少し光る生地のブリーチをはいていた。30年ほど前に彼の父親が着ていたスーツに違いない。スコットランド人一流の倹約で、将来また着られるようにと、そっくり取ってあったんだ。」そのスーツは笑いものにされた。

19世紀の末にはこども服への関心は増大したが、それはいまだ、誇りの高い母親たちがこどもに着ぶくれさせるという形で表現されていた。「女性にとって自分の衣服よりももっと関心があるものは、こどもの衣服です」とダグラス夫人は勢いよく語っている。「そしておそらく、昨今のこどもの絵、こどもの物語、こどものヒーロー、こどもの俳優への熱狂ほど、贅沢へと女性を誘うものはないでしょう。わたしたちの最高の作家が童話を書き、こどものための詩を収集してい

第8章　戻ってきた衣服の改革

ケイト・グリーナウェイが描いた、古い時代の幼い少年の農民風スモックは美学的ドレスにも取り入れられた。またスモックは世紀半ばの少年のチュニックのもとになったとも考えられる。
ケイト・グリーナウェイ画『窓の下で』1879年　Kate Greenaway: Under the Window, 1879

ます。わたしたちのもっとも高名な画家が、こどもの絵を描いています。そしてもっとも真面目な精神の持ち主が、この上なく真剣にこどもたちの賢明な養育と教育に関与しています。」「熱狂」は続くことになるし、それは当然のことだった。唯一驚くべきことは、熱狂が続いたことに彼女が驚いているという点である。だが、この熱狂が衣服に与えた影響は、彼女の悲観的な予測とは全く違うものだった。

　予測に反して、解放の兆しはごく幼いこどもの衣服においては明らかになった。ただ、年上の男の子たちはまだ着心地の悪い服装をしていた。1890年の『クイーン』誌は当時ファッションについて書く時に使われた大げさな文章で書いている。「1、2歳のお嬢さんには、白い洗濯可能な絹の小さなフロックほど優美なものはない。（中略）もう一つの魅力的なフロックはホッパーの絵に描かれるような、高い位置にあるウェストのボディスなど（中略）小さな良き男女を思わせる。男の子、女の子用のかわいい身頃のついたフロックはピンク、青、白がある。喉元にはスモックが施され、23センチほどの刺繍のひだ飾りだけでできている短いスカートがついている。」

　ここで色についての言及があるので、「男の子は青、女の子はピンク」という伝統について、述べる良い機会だろう。こども服の研究をしている人は誰もがこのことを不思議に思っていたに違いない。この伝統は19世紀には広く守られていたようだ。だがこの伝統はいつどのようにして始まったのだろうか？　ヴァーニー文書には18世紀の結婚式についての数少ない記述の一つが見られる。この結婚式のために「ピンクの房飾りのついた手袋、あるいは白いレースの手袋が女の子のために、空色の房飾りのついた手袋が男の子用に注文されている」。青を選んだのは、悪霊が幼児の上を飛んでいるという古い信仰と関連している。こういった悪霊はある特定の色に対してアレルギーがあると思われていた。なかでも青は、その代表的な色だった。青は天空の色なので、悪霊はその前では無力になると思われたからである。だから、幼いこどもが青を身につけると、お守りになるのである。男の子は女の子よりもはるかに大切だったので、特別な防護が必要だった。だから青は男の子のために取っておかれた。女の子にはそのような防護は必要ないと思われていた。しかし時代が下がると、「男の子には青」という理由

を意識しないままに、女の子にも同じようにしたいという気持ちから、ピンクという考えが生まれたのだった。もう一つのヨーロッパの伝説的伝統は、全く違っている。男の赤ん坊はキャベツの下にいるというものである。キャベツの色はヨーロッパではたいてい青である。女の子はピンクのバラのなかで生まれる。

第 9 章

学校の制服

第9章　学校の制服

　学校の制服は、ファンシー・ドレスの流れと合理的衣服運動の双方と密接な関係を持ちながらも、こども服の発展において、他と違うはっきりとした役割を演じた。男の子、女の子のために16世紀に採用され、その一部は今日まで残存しているチューダー・ドレスとは違い、こういった制服の発展は遅かった。記録もわずかしかなく、この分野の研究も着手されたのは驚くほど近年になってからのことだった。ウォーレス・クレア師が「16世紀以来の英国の小中学生が着た数多くの制服の注つき図録の記録を作ること」を初めて目標として、『英国の小中学生の制服』を著したのは1939年のことだった。

　彼は詳細な研究の対象に、イートン校を選んだ。これはもっともなことだ。イートン校の制服は、その制服がイートン校への密接な所属意識と、長きにわたり、英国全土ばかりかアメリカにまで普及した広範囲の流行とを兼ね備えているという意味で、学校の制服のなかでもユニークな存在である。しかし、イートン・スーツ★はかなり近年に発展したものである。学校がヘンリー6世によって創設され、1440年に免許が与えられた時、生徒は当時の長いチューダー風のフードのついたローブを着ていた。この学校はもともと慈善学校だったので、制服は学校から支給されていた。こういったローブは長い間着られた。おそらく当時の流行のスタイルの衣服の上から着ていたのであろう。1478年、一人の生徒、パストンは家に手紙を書き、以下のようなものを無心している。「ホーズ★の布、1枚は休日用で色のついたもの、もう1枚は週日用です。どんなに目の粗いものでも構いません。それにストマッカー★（胸衣）、シャツ2枚、靴1足。」1560年にはサー・ウィリアム・キャベンディッシュの2人の息子──1人は10歳、弟は9歳──がイートン校に入った。残存する請求書から2人がフリーズ★の黒いガウンを着ていて、毎年7足のブーツが必要だったことがわかる。ウィリアム・ピット、のちのサー・ウィリアム・チャタムに関する記録では、イートン校で1719年に、ストッキング★、ガーター、修理用の糸、帽子屋、靴屋、仕立て屋の請求書のことに触れているが、制服については記録に残っていない。この記録は1875年に最初の包括的なイートン校の歴史を書いたH.C.マクスウェル・ライトによるものである。

　ウォーレス・クレア師は、イートン・スーツの起源は18世紀の終わり頃とみな

している。彼はイートン・スーツのジャケット★は、当時の小さな男の子が着ていた衿の折り返し（ラペル）のない丈の短いジャケットと、また長いズボンはスケルトン・スーツ★の一部として当時初めて導入されたズボンと同じものとしている。彼はそのようなスーツを着た男の子の肖像画が1798年に描かれていて、もともとはズボンはスケルトン・スーツと同じように、シャツにボタンで止めつけてあったと述べている。だが、この時代には制服のような統一された衣服はなかった。イートン校の校外の寄宿生は、1814年には長いズボンをはくようになっていたが、校内に寄宿する給費生は、その後数年間はブリーチ★をはき続けた。イートン校の図書館で大切に保管されているサイン入りの手稿本『イートニアン』は、かの高名な詩人サミュエル・テイラー・コールリッジの一番年上の従兄、エドワード・コールリッジによるもので、彼も1813年の5月にイートン校に入学している。この本によると、「あの頃は、男の子はみんな青いラシャ★（毛織物の一種）のコートと帽子、それに薄い黄色のヴェスト★を着ていた。（中略）黒い服を着てくれば、喪に服しているということだった」。

これに対して、イートン校に深い関心を寄せていたジョージ3世の1818年の死に際し、青と赤のジャケットの代わりに黒いジャケットが採用されたという説が、しばしば述べられる。この説は、現在のイートン校の権威で『イートンとその仕組み』（1967）の著者J.D.R.マコネルも否定している。氏は自著のなかで「今日のイートン校の制服がジョージ3世の喪を表しているというのは誤謬である。この制服は19世紀に、生徒の個々の特異な衣服に歯止めをかける必要性が感じられるようになった時に生まれたのだ。全員のために採用されたのは、当時のロンドンの紳士の衣服のなかでも一番低い基準のものだった。もちろん、風変りに見える」、だって過去のファッションなのだから。

イートン校の衣服が長い間まちまちであったことは、『イートンでの7年、1857－1864』にも記録されている。「新入生は色付きのクラヴァット★を蝶結びにして、立ち衿をつけ、金ボタンつきの茶色のジャケットを着てきた。（中略）男の子たちが変な格好をしてくることがよくあった。以前イートン校にいたことがある父親が、モンテム[1]の時代に衣服に関してあった許容範囲について漠然と記憶しているためだった。モンテムの時代には5年生が着ていた真紅のテール・コ

ート★や低学年が着ていた白いアヒルの（模様）がついた青いジャケットは、夏学期の間中、擦り切れてしまうまで、見せびらかして着たものだった。今でも、古くからある間違いを犯す人がいる。最近、『パンチ』誌に載っている絵を見たが、それはイートンの生徒がジャケットを着て蝶ネクタイをしている絵だった。イラストレーターのF.C.バーナンド[2)]は、一体どうして、フロック★・コートや燕尾服を着た男の子の白いクラヴァットは蝶結びにしなくてはならず、ジャケットを着た男の子の黒いクラヴァットは水夫結びで結ばなくてはならないということを忘れたのだろう。」制服はしっかりと受け継がれてきたのに。

　大昔のモンテムの時代からの伝統がイートン校の制服の導入につながったようである。その特別な衣服はこの学校の絵画ギャラリーに全容が記録されており、1793年と1844年に生徒が着た制服の実物も残されている。どちらも赤いテール・コート（燕尾服）、白いブリーチ、フリルのついたシャツである。最後のモンテムが行われたのは1846年で、この時から徐々に今日の制服の形成へと向かってきて、今日のような制服になった。イートンの絵画ギャラリーは様々な衣服を着た男の子たちを描いた19世紀の絵画を豊富に所蔵している。1838年にはシルクハット★が、1852年には川面での場面が描かれている。後年、クリケットの選手はシルクハット、その時代の成人男性のファッションに合わせて、丈の短いジャケット、灰色か淡黄褐色あるいは白のズボンをつけた。イートン校で長年にわたって絵を教えていたウィリアム・エヴァンス（1798-1877）による数多くの水彩画は、様々な試合に参加する生徒の多種多様な衣服を見せてくれる。

　6月のボート大会では、最初の頃はファンシー・ドレスを着たが、1814年頃には、これは廃止になり、1875年頃まで着用されたものと同じ普通の制服を着るようになったと、H.C.ライトは語っている。「その制服は、濃い紺の生地のジャケットと、目立つ縦縞か格子縞のシャツ、ボートの名前をつけたストローハットだった。それにズボンは17歳以上のチームの生徒は濃い紺の布のズボン、16歳以下のボートの生徒は白いジーン★のズボンだった。1828年まで、操舵手は相変わらず自分の好みのファンシー・ドレスを着ていた。1828年には操舵手も普通の制服を着るようになった。つまり、大尉、大佐、提督など、先例に従ってボートにつけてある称号に従って、英国王室海軍の制服を着たのだ。」

多数の記録によると、幼い生徒のためのイートン・スーツは1860年には確立していた。『変化するイートン』(1937)の中で、L.R.S. バーンとE.L. チャーチルは「まだ生きている伝統、古い印刷物、そして人間の記憶から、1860年前に、すべての男の子が現在使われているものと基本的には変わらない衣服を着るようになっていたことは明らかだ」と述べている。2人は、「折り衿、あるいは立ち衿の黒っぽいコートとウェストコート★、あるいはイートン・ジャケットとイートン・カラーが現在と同様に必要だったということが、写真からわかる」とつけ加えている。イートン・カラーは19世紀の前半にはまだ男の子がつけていたケンブリック★の折り返し衿から派生したものだ。シルクハットは、いくつかのパブリック・スクールの特徴だが、イートンに最初に導入されたのは1820年で、それまでかぶっていた式帽★の代わりとなった。
　イートン・スーツの主な特徴は、ジャケットのファッションが変化し、1860年代以降はゆったりした丸みを帯びたスタイルが男の子には人気があったが、イートンの生徒たちはやがて有名になるスタイルを守り続けたことである。事実それは、制服がすっかり時代遅れになったファッションであるということの最高の実例だった。それはまた、特定の学校の制服が若者一般のファッションになるという唯一存在する実例という意味では、もっと意義深いものがある。息子がフォントルロイ・スーツの年頃を過ぎてからの母親が、人生のあらゆる営みのなかでもっとも誇らしく思うのは、日曜日の晴れ着やパーティ用にイートン・スーツを調達することだった。19世紀の後半の雑誌や新聞の広告は、全般的なファッションとしてイートン・スーツの特集を組んでいたし、アメリカでも、イギリスに負けないくらい熱烈にイートン・スーツが求められた。小さな女の子のイートン・スーツへのあこがれについて、エリナー・シラーは自分の個人的な思い出として描写している。シラーは1880年代のエディンバラのことを書いているのだが、そのなかで、近くのカーギフィールド校の生徒たちに抱いた崇拝の念を思い出している。「わたしは突っ立って、イートン・スーツを着て小さなシルクハットをかぶり、自分の背丈ほどもある大きな傘をたたまないで持っている彼らを眺めていました。」彼女はさらに詳しく述べている。「脚は灰色のズボンに包まれていました。イートン・ジャケットは大変短いものでした。」教会では彼女に見えたのは

「何列にも並んだ巻き毛の頭とイートン・カラーだけ」だったが、次に良いことが待っていた。彼女がこの上なく誇らしく思った瞬間は、「ついにイートン・スーツの男の子と知り合いになった時だった」。大変昔のことに思えるが、事実、イートン・スーツの流行は20世紀まで続き、イートン・カラーはそれだけで名声を得、ほかのタイプのスーツと合わせて、あらゆる階級の幼い男の子が着たのである。イートン・カラーは常に1890年代の陸軍や海軍の店のカタログの呼び物になっていた。英国の聖歌隊の中には幼いメンバーがイートン・スーツを着ているところもある。

　おそらくイートン・スーツのもっとも奇妙な点は、その言葉が女性のスーツを表すのにも使われていたということである。1894年に「イートン・スーツに青いセーラー・ハットをかぶった」女性が馬に乗っている姿を描写する文章がある。また、コンプトン・マケンジーが書いた『シルヴィア・スカーレット』（1918）では「モンクレーの言葉に従って、シルヴィアはイートン・スーツを着ていた」とある。なによりも妙なのは、おそらく女性のイートン・クロップ、1920年代の解放された女性たちの短く切った髪型だろう。エドガー・ウォレスは1926年に『四角いエメラルド』のなかで、ある女性の登場人物をこんな風に描写している。「力強い顔の男性的性格はイートン・クロップに短く切った灰色の髪で強調されていた。」この髪型は、当時は新しいファッションだった。『パンチ』誌も1930年に同様の髪型について書いており、1958年にはビヴァリー・ニコルズが郷愁に満ちた『甘い20年代』で、1920年代の女性のことを書いている。「彼女の髪はイートン・クロップで、（中略）男性的な若い女性だった。」オックスフォード英語辞典（OED）は1933年の補遺においてこのスタイルを「全体的に髪を根元近くまで短くカットする女性の髪型のファッション」としている。なぜこの髪型にイートンが結びついたのかは不明である。1440年の免許により、イートン校は男の子の長髪を禁じたという事実は、あまりに昔にさかのぼりすぎて、信用できない。

　衣服の場合、ほかの物の場合と同様、名声と着心地の良さは両極端になりがちである。そして、有名なイートン・スーツは着心地良いようにとデザインされたことは、めったに語られない。イートン・スーツは一緒にシルクハットをかぶ

り、固く糊を着けた衿がついており、今日の基準から見るとしり込みしてしまうが、イートンの制服以外では、学校の制服はより自由な方向へと進みつつあった。これは主に、男の子、女の子の制服はどちらも、もともとはスポーツ着だったという事実に由来する。組織的な試合はまずパブリック・スクールの発展に伴い、続いてほかの学校の発展に伴って広がっていった。団体スポーツでは制服が必要になる。このことは、『トム・ブラウンの学校時代』の最後に詳述されている通りである。ここではトムがクリケットのチームのキャプテンの座を射止め、皆の着るものが統一される。19歳になったトムが学校を去る日、「チームのメンバー全員と同じ白いフランネル★のシャツにズボン、麦わら帽子、キャプテン・ベルト、なめしてない黄色いクリケット用の靴を身に着け、まばゆいばかりだった」。彼の足元にいるアーサーも「同じ格好をしていた」。学校帽はクリケットの帽子を真似して作られていたし、何世代にもわたって生徒が着たフランネルのシャツはクリケット用のフランネルのシャツがもとになっており、スポーツに起源を持つブレザーとともに着られてきた。

19世紀後半の学校生活においては、チーム精神が大変重要になり、制服の精神的、心理的効果が強調された。これが起こった過程は、1912年に出版されたアーサー・ポンソンビーの『貴族の衰亡』に、わかりやすく描写されている。出版当時には、厳格に管理されたスポーツが人気を呼んでいたが、今日ではその反動が見られる。面白いことに、同書はそれを予言している。「今日〔1912年〕」の生徒たちのグループの写真と、わずか40-50年前の生徒たちの写真とを比較して見ると、その違いが多くのことを教えてくれる。古い写真では不思議なほど様々な服を着た生徒たちが、それぞれに違う様子でぶらぶらしている。フットボール・チームの11人なら、ヴァラエティに富んだ変わった格好をして、ズボンの裾をソックスにたくし込んだり、素足だったり、サイズの合わないキャップをかぶっていたり、縮んだ古いシャツを着ていたりする者もいて、またなかにはきちんとしている者もいた。だが、一人一人が自分らしく、個性的だ。今日のグループは非の打ちどころのない完璧に体に合った服を着て、2、3列に整列した生徒たちだ。フットボール・チームの11人なら、立っている時も座っている時も、キャップのてっぺん、組んだ腕、むき出しの膝の高さが一列にきちんと並ぶようにする。そ

して顔まで！　ほとんど誰が誰やら見分けがつかない。(中略)　こんなことになったのは仕立て屋の技術が向上したからだとか、写真屋が規則正しい写真を撮りたいと願ったからだとは、誰も言うまい。これは(中略)紋切り型の伝統的な人物を作ろうとする我々の現代の教育システムの効果の(中略)表面化した目に見える兆候なのだ。紋切り型教育という言葉は(中略)おそらくパブリック・スクールに向けられた前代未聞の非難だろう」。当時としては大胆な言葉だった。

　このほかの作家たちは、衣服の統一化について、「チームのメンバーと教師の実際の写真から判断すると、1860年代には多くの学校で重要な変化が起きていた(中略)が、それがしっかりと定着し全般的なものになるのは20年、あるいはそれ以上経ってからのことだった」と述べている。バーンとチャーチルは『変わり行くイートン』の中で指摘している。「1875年までは、フットボールをするときは、古いズボンなら何でもよかった。男の子たちは、燕尾服とかイートン・ジャケットを着て試合に行った。次の10年にはズボンの裾は切られてニッカーボッカー★になった。ストラップとバックルは膝下になった。1880年から90年にかけて、ショーツがニッカーボッカーよりも多くはかれるようになった。最初は選択できたのだが、やがてフットボールで自分の学校の代表者になる者の特権になった。1932年以来ショーツは皆がはくようになった。」

　興味深いことに、スポーツから始まった小中学校の生徒の統一された衣服は、男性の間での「ユニフォーム」とでもいうべきダーク・スーツの導入と時を同じくしている。初めはフロック・コート、あるいはモーニング・コート★が暗色であったが、やがてこの暗色がほとんど世界中のビジネスマンのラウンジ・スーツ★にも及び、かつてはクジャクのように誇らしげだった男性のワードローブから約1世紀にわたって、色とヴァリエーションが消えてしまうことになった。だが、逆に、同じ頃に女の子の学校でも制服が採用されたのだが、男性の衣服に見られたような制服と連動した変化は女性の衣服には見られず、ただ女の子の衣服と成人女性の衣服の間の相違が、一世代以上の間に次第に大きくなっていった。
　小中学校の女生徒の試合用ユニフォームの驚くほど古い記述が、1860年代の小説に見られる。これは、すでに取り上げた『ライ麦畑を抜けて』である。語り手

はしつけのために寄宿学校に送られていて、初めてのクリケットの試合の準備をしている。この試合はその学校で「何年も栄えていたのだった」。「30秒で部屋からは誰もいなくなり、わたしたちは２階にいて、(中略)ニッカーボッカーとブラウスに着替えていた！　そうなんです、ニッカーボッカーです！　どなたも顔を赤くしたり、ショックを受けたりなさいませんように。だってわたしたちのニッカーボッカーは長くて、ゆったりしていて、上品にくるぶしのところで結んでありましたもの。それにブラウスはと言えば、膝下までの長さで、腰できちんとベルトをしていました。(中略)わたしたちの衣服は、つまり、あの不名誉な肩書、『ブルーマー*』がデザインしたものにほかならなかったのです。ニッカーボッカーは快適さをもたらし、チュニック*は体面を与えてくれました。」女の子たちは皆「４、５ヤードのペティコート*の円周の長さを自慢していた30分前に比べると、しぼんでしまって、ちっぽけな者になってしまいました」。

　女性の衣服に自由と快適さという考えを最初にもたらしたのは、自転車だと言われてきた。自転車の人気が爆発したのは1890年代のことだった。だが、女の子の制服はこの自転車という器械の到来を想定していた。改革者たちは、その１世紀前と同じように、教育者たちであり、主に、19世紀の後半に女の子の教育の革命を行った先駆的な女性の校長の集団からの出た人たちだった。彼女たちは、ゆっくりとではあるが門戸を開きつつある大学と専門職に生徒たちを送り込むことができる学校を設立したばかりでなく、「健全な精神を健全な肉体に」という指針となる主義の一部として試合や体操を設立した。このような活動のためには、当時の衣服は極めて不適切だった。

　フランシス・メアリー・バス（1827-94）は、最初の新しいスタイルの女性の学校長だった。彼女はまたすべての生徒に体操の授業を取り入れ、活動にふさわしい衣服への動きを仕掛けた最初の学長でもあった。その大学は、1845年、彼女が19歳の時に母親が作った学校を母体にして、1850年に彼女が創設したもので、当初は北ロンドン貴婦人大学と呼ばれていた。彼女の大学は常に未来志向だった。1868年に彼女がオウターゴウにいるある婦人あてに書いた手紙は新聞に掲載されたが、そのなかで彼女はこう書いている。「すべての学校は身体の訓練、つまり健康体操あるいはそれに相当するものを省いてはいけません。わが校のシス

テム、これはアメリカのアイディアですが、音楽的体操と呼ばれていて、大変優れています。簡単で、優美で、疲れすぎたりはしません。優しく全身のすべての部分に対して、活動するように誘いかけるのです。(中略) これは人気を集めました。そして女生徒たちの体と動作を目覚ましく改善しました。」1873年に、この学校が今度は（貴婦人ではなく）「女生徒のため」として、プリンス・オブ・ウェールズによって建て直されると、体育館も建てられた。「長さ100フィート、高さ約40フィートの素晴らしい体育館で」体操の授業を、毎日正規の時間と、週2日は長い時間、すべての生徒が受けた。

　こういった活動のためには、当時の体を締めつける、きゅうくつなコルセット★をつけた衣服は明らかに不適切だった。そこで、バスは衣服の改革の支持者となった。彼女の友人で彼女の伝記を書いたアニィ・E.リドレィは「ふさわしい衣服もまた注意深く考えなくてはならない問題だった。バスは合理的であるばかりではなく、優美な制服を作りたいと考えたが、体育館以外では彼女はこの願望をかなえることはできず、せいぜい願望を世間に知らせることで満足しなくてはならなかった。(中略) 彼女はいつも相応しくない装飾と戦い、午前中からレースや宝石などを飾ることを常に攻撃した」。1880年代の生徒はバスの生誕100周年記念に寄せて、通常の体育館での必修クラスの思い出や、1884年の健康展でヴィクトリア女王の前で行われたデモンストレーション、そして「わたしの青いジャージー★とスカート、それに腰に締めた幅の広い赤いサッシュを、バスがとても誇らしげだったこと」などを回想している。また「わたしたちはくるぶしよりも長いスカートをはくことは許されず」、きつい服は良くないとされ、コルセットは非難され、肩から自然に下がっているような服が強く推奨された、という回想もあった。

　1890年のある日、運動会のために１日だけ借りた運動場で、キャプテンのエセルダ・バジェット・メーキンがバスを説き伏せて、オリンピック風競技と、勝敗を争う許可を得た。これは有名になった。当時は女の子がそのようなことをするのは前代未聞のことだった。残念ながらその日は雨になったために、運動会は町のホールで行われた。だが、学校の雑誌によれば、「各々の女の子は明るい色の、膝丈のスカートをはき、白いブラウスの腰にはゆったりとベルトを締め、青

い縦縞のキャップ（芸術を象徴）か赤い縦縞のキャップ（科学を象徴）をかぶっていた」と記されている。当時としては、これは驚くべきことだった。この後、運動会は年中行事になったが、学内の体育館で行われた。1891年と1892年の学校の雑誌が現存していて、1891年には女生徒たちのなかには「完全な体操着を着ている者もいれば、短い明るい色のスカートと白いブラウスの者もいた」と記録している。1892年の雑誌には「いくつかの新しい特徴がみられた。第一に、衣服に関しては、誰もが短いスカートと白いブラウスで、黄色か青いサッシュをしていた。色は新旧どちらの大学を応援しているかによって決まった」とある。

　女子教育の理念においてはミス・バスと密接な関係にあるドロシア・ビール（1831-1906）は、キャスタートンで1年間教鞭をとった。これは『ジェーン・エア』のローウッドの寄宿学校のモデルになった学校で、彼女の時代でさえ「女生徒は不格好な服を着せられていた。その姿は彼女の目には女生徒たちを閉じ込める狭量な枠を強調しているように映り、それ以来管理された組織というものへの変わることのない恐怖と学校の制服への嫌悪を植え付けた」。だが、彼女が1858年にチェルトナム女子校の初代の校長になったとき、ためらわず衣服の改革を唱えた。彼女は生徒の親たちに、ステイズ★やブーツ、つま先が尖った靴、ハイヒールなどの「様々な体に害を及ぼすものの代用品」を紹介しようとした。簡単にきつく締めてしまうステイズはすべて禁止し、夏も冬も体にじかにウールの衣類を付けることを提唱した。彼女は女生徒のために当時存在する運動場の中でも最大で最高のものを作った。女生徒たちがホッケーの試合でボールを打つのを見ながら、「ただちにあの子たちにもっとボールを上げなさい」という命令を下したりはしたが。制服のファッションとして麦わらのボーター帽を最初に取り入れ、全国的な流行の先鞭をつけたのも彼女だった。

　デイム〔男性のナイトに相当〕の称号を持つルイーザ・ラムゼンは、ヒッチェン〔イギリス北ハートフォードシャーの村〕の非公式な女学校、ガートン・スクールの第1回生で、ここからケンブリッジの学位試験に合格した5人の先駆的学生の中でももっともダイナミックな人物である。彼女は男の子パブリック・スクールの延長線上に作られた初めての女の子の学校であるセント・レナード校の最初の校長だった。彼女はここで、1877年から1882年までの5年間の在任中に、衣服

の改革を提唱した。ずっとのちになって彼女は回想録『黄色い葉』で書いている。「衣服は卑小なことに見えるかもしれない。だが、まだこどものときからわたしは衣服に悩まされてきた。わたしは走ったり、ジャンプしたり、木に登ったりするために自由になりたかった」。彼女はより年下の世代を解放する機会が訪れたとき、試合のユニフォームを取り入れて、希望通りの制服を作った。その主な特徴は、青い膝丈のチュニックとその下にはくニッカーボッカー、あるいは長いズボンだった。最初、長さは自由だったが、膝のすぐ下ということに統一された。濃い紺のサージのチュニック、革かウェビング★のベルト、それにそろいのニッカーボッカーが長い間着用された。タモ・シャンター★もかぶった。何世代にもわたって女生徒の間で麦わらのセーラー・ハットも流行した（もっとも、チェルトナム貴婦人大学で始まった流行と思われるが）。この帽子を最初にかぶったのは、1887年、セント・レナーズ校で、デイム・ルイーズ・ラムズデンの後継者、フランシス・ダブ（のちにデイムの称号を得る）のもとだった。彼女はランブリング・ブリッジへのピクニックの時に、生徒たちのまちまちな服装を見て、試合の場面でなくとも、せめて帽子だけでも統一のとれたものにしようと決めた。戸外で着る外套について、これを取り入れたフランシス・ダブは、カレー海峡[3]の地域で農夫が着ているもののスタイルから取ったとしている。

　セント・レナーズ校の古い制服について、これを着ていた一人の生徒が、かなり経ってから記している。「1877年、この学校の女生徒たちはそれぞれ、学校のグラウンドでは、今日女の子や成人女性が着ている日常着に近い衣服を着ていました。」最初の学校の制服が同時代の衣服より一歩先を進んでいたという事実は、20世紀が始まるまで、こういった制服が体育館にのみ限られ、一般の学校の衣服として採用されるのがいくらか遅れた一つの理由であろう。

　女生徒のスポーツ着は、男の子のスポーツ着から着想を得ている。そのため古い時代のホッケーやクリケットのチームでは、固い衿のついたシャツ型のブラウスが、サージのスカートと合わせて着られたし、時には仕上げに男の子のキャップをかぶることもあった。女の子たちはスカートとブラウスを採用して、成人の女性たちの先鞭をつけたが、成人女性たちはこのスタイルを19世紀の終わりまで、折からテーラード・スーツ★と固い衿のついたシャツ（男性の衣類のなかでも

もっとも快適でないアイテム）を、女性解放運動の風潮に乗った「新しい女性」たちが身に着けるようになるまで、受け入れなかった。ロウディーン・スクール〔イギリス、ブライトンの学校〕の女生徒たちは、もう一つ別の男の子から着想を得たスポーツ着を着ていた。セーラー服★である。あるいはセーラー・ブラウスというべきかもしれない。これに線の入った胸当てとスカートを組み合わせた。

　ジム・チュニック★は半世紀以上もの間、女生徒の制服のすべてのアイテムのなかで群を抜いて有名だったが、少なくともわが国内では、その起源をたどることはできない。フィリス・カニンガムとアラン・マンスフィールドは、2人の共著『スポーツ・屋外リクリエーションのための服装』で、創始者はスウェーデン人の教師マダム・バーグマン・オステルバーグであると、述べている。マダム・オステルバーグはダートフォード・カレッジの身体訓練の代表者で、1885年にこれを体操の授業のために取り入れた。それ以来、これは幅広く着られたらしく、1890年頃のスコットランドの女生徒たちの写真には、当時流行したレッグ・オブ・マトン★（羊の脚）型の袖のブラウスと合わせて着るスタイルが写っている。

　この当時、体操にデジバ★を着ていたということが繰り返し記述されている。これは19世紀末にロウディーン校で着られていたという記録があり、本職のデザイナーがこの学校のためにデザインしたものである。このデザイナーが、有名なロウディーン学校を創設した姉妹の一人、ミリセント・ロレンスに語ったところによると、この制服は北アフリカの部族の衣服を基にしてデザインされた。1904年の聖ポール校の女生徒の描写もある。「ポーリン・ヒコリィはその時代の青いデジバを着て、学校で自分で作った白いブラウスを着ていた。」聖ポール校は1906年にデジバを止め、試合のためにブラウスとスカートを採用した。1915年にはこれに代わってジム・チュニックが採用された。

　デジバとはどのようなものか？　フィリス・カニングトンとアン・バックは、ロウディーン校のデジバは「膝丈のドレスで、丸首で短い袖がついている。かなり体にぴったりしており、ヒップから下にはひだはついていないが、裾広がりになっている。デジバは一般的には人気はなかった。確かに、ホッケーの選手用としては、典型的なジム・チュニックにかなうものはなかった。だが、それもついにはショーツに敗退してしまった」と述べている。バース服飾博物館には、上の

描写にある程度一致するデジバが所蔵されているが、ウェストのくびれがない。もう一点のデジバにはウェストのくびれがあり、裾広がりのスカートがついていて、袖はぴったりしていて、くるぶし丈で成人に近い女性のサイズである。

　1969年に出版されたイーニッド・バグノールドの自伝には、デジバに関する妙な記述がある。本書のなかで彼女は、プライアーズ・フィールドでの学校生活を回想している。プライアーズ・フィールドはレナード・ハクスレイ夫人が経営する女学校だった。「わたしたちは赤いサッシュをつけた試合用のデジバを着ていた。大きなボックス・プリーツは、ヨークからまっすぐ下に垂れていて、胸のところで左右に分かれていた。わたしの姿はまるでタンスの一番上の引き出しを開けたようだった。」ボックス・プリーツは、アフリカの部族の衣服とはそりが合わなかった！

　ジム・チュニックは、たいていは紺のサージ製で、年頃で肥満してしまったり、成長期で体の線がふくよかになる女の子の姿を美しく見せてはくれなかった。にもかかわらず、ずっと愛好され、何年にもわたって一般的な学校の制服という地位を保っていた。デザイン的には、その重要な点は、何世紀ぶりかで、衣服のすべての重量が肩にかかるようになり、ウェストが完全に自由になってということである。また、ジム・チュニックの提唱者はコルセットも禁止した。ジム・チュニックの下には、まっすぐな体を締め付けないボディスだけが着用された。当初はこれに組み合わせるのはバギィ・ブルーマーだったが、1920年代に入る前に、ジム・タイツに変わった。これは体にぴったりと合った紺色のニッカー★で、生地はウール、たいていは畝織(うねおり)だった。ストッキングは、時にはアンダー・ボディス★にサスペンダーがついていることもあったが、たいていはガーターで止めていた。しかし1920年代の先進的な女生徒たちは60年代のファッションをリードした。60年代のあるレポートによれば、特別な時には「『スマイル』と呼ばれる隙間を嫌って、ニットのジム・タイツにストッキングを縫いつけた」。これが今日のパンティ・ストッキングの誕生である。

　生徒の教育だけではなくその衣服にも大きな足跡を残したもう一人の女性学校長、セアラ・バーストールは、長年、マンチェスター女子高校の校長を務めた。自著の回想録『回想と予想』(1937)で、20世紀の初めに制服を導入するのが大変

困難だったことを記している。帽子のバンドでさえも親たちの顰蹙をかった。「けれども、1902年には制服のほんの一部だけでも導入しようとしたが、即座に山ほどの問題にぶつかった。なかには、学校の色は娘の顔色に似合わないという母親もいれば、制服は慈善学校のバッジのようなもので、社会的に貶められることになると思って反対する母親もいた。誰にでも似合う帽子の形を見つけるのは不可能だった。どんなスタイルも反対の的になった。最初は大変ゆっくりとことを進めなくてはならなかった。そして、今日大変人気のあるジム・チュニックのユニフォームが使えるようになるまで、長い年月がかかった。」彼女はさらに続けて書いている。「だが、1900年に訪れた体操の新しいシステムの影響で、適切な制服を着ることが大変容易になった。これは、ドイツ式とスウェーデン式を折衷した音楽を使うシステムで、フランシス・メアリー・バス校で使われていたものだった。」

　両親の考えとは別に、女の子にとって制服は必ずしも望ましくないものではなかった。ウィニフレッド・ペックは『生兵法（A Little Learning）』のなかでワイコム・アビー校での幼い頃を振り返っている。この学校は、聖レナーズ校をモデルにして作られており、同校から多くの教師が移っていた。校長のフランシス・ダブも聖レナーズ校にいたことがあり、バスとビール[4]の伝統の下で育ったが、バスとビールはあまりに多くの時間と注意を知的な側面に使いすぎ、十分に広範な関心を培わなかったと判断した。これを修正するために、ダブ校長は競技により多くの関心を向けることにした。「短いチュニック、ゆったりしたブルーマー、しょっちゅう頭から落ちるタモ・シャンターなど、試合の衣服からも楽しみは生まれる」と彼女は述べる。彼女はコルセットを廃止したいところだったが、母親たちが非難の声を上げることが予想された。そこで「試合のとき以外は、固いバックラム★でできていて重い骨がついているコルセットが、わたしたちのふっくらした体を締めつけ、コルセットの骨が折れて脇に食い込むと、わたしたちの衣服の拷問はさらに酷くなった」。

　19世紀末には制服はまだ試験的な段階だったが、当時としてはかなり進んだ解放を象徴していた。1892年に生徒だった女性は述懐している。「タイツのように上に吊り上げた長い黒いストッキングと、とても短い青いサージのプリーツスカー

ト、丈の長いジャージー、学校が希望を通すことができた制服はこれだけだった。」だが、これだけでも、当時の堅苦しく詰め物をした成人のファッションとは大違いだった。

第10章

「こどもの世紀」鈍いスタート

「こどもの世紀」が、その象徴である衣服の面からも、こどもが着るものに影響を与える主な要因となる大人のこどもに対する姿勢という面からも、正確に1900年に始まるということはありえないことだ。特に幼児の扱い方に関して、世紀の変わり目においては、解放の兆しは全く見えなかった。また生まれてから数ヵ月の間着せられる長く、厄介な幾重にも巻いた衣服は、ヴィクトリア朝の伝統を引き継いで、そのまま存続していた。腹巻布、ショール、ペリース★、ボンネット、ヴェール、長いローブ、長いフランネル★を固くしてキルティングまで施した頭用保護包帯★などすべてが、生まれるとほとんどすぐに赤ん坊に押しつけられた。

J.E. パントンの『台所から屋根裏部屋まで：若い主婦のための知恵袋』のなかに描かれている1888年のレイエット★（新生児用品一式）には、「ごく薄いローンのシャツ12枚、長いフランネルのペティコート10枚、（中略）寝間着8枚、頭にかぶるフランネル4枚、大判のフランネルのショール1枚、大判のロシア風おむつ6ダース、良質のフランネルのおむつカバー★6枚、小さなウールの靴3－4足」が含まれている。恐るべきリストである。幼児の人生の最初の数週間のために準備されるものであることは間違いない。1895年のディキンズとジョンズのカタログでは、新生児用品一式のなかにフランネルと木綿のスウェイズ（スワドリング・バンド★）と念入りに装飾を施した様々な衣類が入っている。ピカデリー通りの有数の店 C&A クィットマンの1890年代のカタログでは、フランネルのバンドと木綿と網目状のスウェイズが中心になっている。

実話を一つ。1890年生まれの J.B.S. ホールディンの母親は、彼がまだ小さなこどもだった時、道で出会った赤ん坊があまりにも厳重にくるまれていて、顔にはヴェールがかけてあったので、その乳母に抗議したと記録されている。ホールディンの母親は、「わたしは息子が学校に行くようになるまで、柔らかな白い髪を切りませんでした」と述べている。当時は皆そうしたのだった。このことについて、息子が抗議したかどうかは書いていない。小さな男の子の金色の巻き毛は、よくある女の子の巻き毛よりも母親たちをうっとりさせることができた。実話をもう一つ。アクスブリッジ都市地方議会の1906年の年間医療レポートで、D.J. ロック医師は、幼児と未成年者の世話に関していくつかの提案をしている。なぜな

ら、20世紀の初頭、アクスブリッジの幼児の死亡率が大変高かったからだ。その提案のなかには、次のように述べられている。「フランネルの腹巻布は胃腸の周囲に素肌に巻くように。お尻から胸まで、すっかり包み込めるように、幅は十分に広くなくてはならないし、二重に巻けるように長くなくてはならない。」これは改革者がいたにもかかわらず、少なくとも1920年代まで使われていた。

　また、男の子がほぼ4歳になるまではドレスを着るという習慣も、この頃まで残っていた。幼い頃のジョージ6世の写真にはプリーツ・スカートのついたセーラー・ドレスを着ている姿が写っている。1892生まれのオズバート・シットウェルは『右と左』のなかで、ごく幼い時からセーラー服★に支配されていたこども時代を回想し、3歳、4歳、6歳の時のセーラー服姿の写真を付している。それ以前は、これは（幼児ではなく）男の子の衣服だった。彼が7歳のときに、サージェントに家族の肖像画を描いてもらうために、父親は家族全員の衣服を選んだ。「わたしはセーラー服に白いキャンバス地のズボンだったが、弟のサッシェヴェレルは年齢にふさわしく絹のドレスを着ていた。」サッシェヴェレルは当時3歳になっていなかった。この習慣はなかなかしぶとく残った。1903年生まれの美術史家のクラーク卿は、彼の自伝に収められた写真ではまだ小さな男の子で、ドレスと長いストッキング★とタモ・シャンター★を着けている。彼の家族は上流の社交界の一員だった。1904年生まれのグレアム・グリーンは自伝『伝記のようなもの』で、ごく幼い頃の出来事を回想している。「その頃わたしは4歳ぐらいだった。そしてピナフォー★を着て、金色の巻き毛が首の周りに垂らしてあった。兄は男らしい髪型にカットしてあったのだが、この7歳の大人は、恐れげもなく箱型のカメラをにらんでいる。（中略）それに比べてわたしはまだ性別がはっきりしない曖昧さを帯びている。」

　1907年、イートン校の学芸員が次のような言葉が記録されている。「小さい男の子のペティコート★はあらゆる面で推奨することができます。幼児に早い時期にウールのニッカーボッカー★をはかせるのは、身体に悪いだけです。」このような衣服の様式が実在したことを示してくれるのは、『オピダン』というシェーン・レスリーが書いたイートン校の小説である。これは20世紀の初めの頃の生徒と教師の記憶を基にして書かれている。このなかに有名なイートン校の寮母、エ

第10章 「こどもの世紀」 鈍いスタート

右端はセーラー・ドレスを着たイギリス国王ジョージ6世、左端はセーラー服を着たウィンザー公爵。王女と3人の母、メアリー王妃。1899年頃。

ヴァンズ嬢による、ある男の子についての回想がある。その子は彼女がまだ若い頃、「両親がインドに行ったので、とても幼いうちにイートンに来ました。(中略)階段の下にペティコートをつけて立っていたのを覚えています。わたしは元気な若い女性だったので、その子を脇に抱えて階段を上りました」。これは19世紀のことだろう。しかしこういったことは、今でもイートンでは驚くようなことではない。

　コンプトン・マケンジィは、幼少期を脱け出してからのことも記録し続け、1894年、11歳の時に聖ポールの学校に移ったことを記している。彼は「初めてのイートン・ジャケット、日曜日用のトップハット、様々な衣類を買うために」バーカー店に行った。それから、「17歳の時には(中略)学校の帽子を止めてボーラー★(山高帽)をかぶり、本をカバンに入れずに、脇に抱えて歩くという特権を持った」。彼はセシル・チェスタートンが15歳の時に「まだイートン・ジャケットを着ていたが、彼があまり大きいのでそのジャケットは似合わなかった」ことを思い出したり、また、レナード・ウルフが「すでに16歳になっていたに違いないのに、まだイートン・ジャケットを着ていたので、14歳以上には決して見えなかった」ということを思い出したりしている。決められた衣服は、特権を与えられていない17歳未満の者には必ずしも満足できるものではなかった。「わたしたちの日曜日用の帽子は常に嘲りにさらされていたし、夏にイートン・ジャケットと一緒にかぶる麦わら帽子も、後ろから『ストローヤード、ストローヤード』とはやし立てられた。『ボーター』という言葉は一度も使われなかった。(中略)『ボーター』という言葉は、お手伝いに、自分がゲイエティ少女合唱団と同じぐらいメイドンヘッド[1]のボート競技をよく知っていると思わせるために使ったものだ。」著者コンプトン・マケンジー自身の14歳の時の写真は、麦わら帽子をかぶり、イートン・カラー★と幅広の結んだタイをつけているが、ジャケット★とウェストコート★はツィードでイートン・ジャケットではない。16歳の彼は高くて硬い二重のカラー、柄物のタイ、長いスーツをまとっている。

　1900年頃の男の子の衣服に見られる、やがて訪れる自由を示す唯一の証拠は、この頃年長の男の子がショーツをはき始めたということである。ちなみに、ごく

幼い男の子は19世紀の後半にはもうはいていた。いまや、ショーツは次第にはかれるようになった。以前のチョップド・オフ・トラザーズ★が長いストッキングと合わせてはいたのに対して、ショーツは膝をむき出しにした。大半の解放的なこども服と同様、ショーツも遊び場から始まった。イートン校では、20世紀の初頭に、自分の寮を代表するフットボールの選手だけが膝を出すことを許され、ほかの生徒は相変わらずニッカーボッカーをはいていた。だが、この特権はすぐに拡大され、ショーツは皆がはくようになった。しかし、ショーツのさらなる発展はもっと後のことである。

　女の子の衣服は、1830年代頃からは、母親の豪華なファッションを忠実に模倣していたが、19世紀末にはこの流れからそれ、すでに説明したように、二つの要素によって拍車をかけられた。その一つは美学運動、もう一つは、新しく導入した体操や組織的な屋外での試合などを必要とする教育の発展である。この二つの流れは、どちらも共通した人々が提唱したというだけでなく、衣服に健康と快適さという概念を持ち込んだということにも共通性があるが、しばらくの間、これはファッションを左右することはなかった。そのため、小中学校の女の子と成人女性の、なかでも特におしゃれな女性の衣服の違いが次第に広がってゆくことになった。エドワード王朝の上流階級の女性はバストを強調し、流れるような線を描く腰をし、ウェストはS字型のコルセットで補正し、きつく締めつけ、足元の凝ったペティコートのフルフル★（何層ものフリル）をのぞかせていた。体操着やスポーツ用スカート、シャツブラウス、あるいは肩から垂れ下がる、しばしばスモック★刺繍の入った農夫スタイルのゆったりした飾り気のない衣服を着ている同時代の女の子とは、ほとんど似たところがなかった。この時代の雑誌は次第に女性の読者をターゲットにするようになっており、着心地の良い、体を締めつけることのないドレスを、挿絵で紹介した。ベストセラー作家であるアニー・S・スワンが編集する『家庭婦人』（*Woman at Home*）は、その典型的な一冊である。20世紀初頭、H.R. ミラーの挿絵が入った E. ネスビットの本に描かれるこどもは、セーラー服とドレス、緩やかなフロック★、ピナフォー★、気楽なタモ・シャンター★を身につけており、母親のモードをまねしたりはしていない。「新しい女性」[2] が話題になってはいたが、多くの成人女性たちの衣服は相変わらず体を締

めつけるもので、不自然な形をしていた。やがて訪れる自由に向かって先頭を切って進んでいたのは、幼い女の子たちだった。彼女たちは主に寄宿ではなく、自宅通学の学校に通っている中流階級の娘たちで、将来の中流階級のファッション・リーダーへの道を進んでいたのだった。

　女の子たちの日常着には自由が与えられたが、20世紀の初めの頃には、パーティや日曜日のよそ行き着として、凝った、糊のきいた白いモスリン★、ローン、ピケ、そのほかの木綿の生地のドレスで、しばしば刺繍やレースの縁飾りを施したものが大変流行してもいたのである。このようなドレスには、必然的に白いペティコートとニッカーズがふさわしいということになった。これにもふち飾りがついていた。白いピケの上着や凝ったボンネットや帽子もあった。これらも同様に、木綿製でレースや刺繍で飾りたてられており、どれもこれもすべてに固い糊がつけてあった。こういったものは主に幼い女の子に限られていたが、決して豊かな家のこどもだけではなかった。洗ったりアイロンをかけたりして維持するのが大変なのに、極貧の階級は別にして、すべての階級のこどもたちがこの衣服を着せられた。そのうちの多くの母親たちは、洗濯桶とアイロン台を相手に骨を折らなくてはならなかった。だがそれも自尊心と家族の誇り、そして彼らの特別な出世願望の象徴を作り出すためだった。清潔に保つ仕事は、時には苦痛でさえあったことだろう。だが、多くの小さい女の子たちは華美な凝った衣服を着せられたし、衣服を競い合うことは、人間の本性であり、少女たちもそれに巻き込まれずにはいられなかった。女の子たちには自分自身のファッションを、自分で作り出すべきだという考えはまだ生まれていなかった。

　改革がこども服に訪れ始めたのは、20世紀の初頭のことだった。それ自体として、また次に訪れる潮流の兆しとして注目すべきは、アメリカに着想を得て作られた小さな男の子用のバスター・ブラウン・スーツで、最初に人気が出たのは1908年頃だった。これはアメリカの画家リチャード・フーコーが新聞の日曜版に描いた漫画の登場人物が着ていたものを基にして作られた。この漫画はアメリカのこどもたちの人気を集めていた。このような漫画は、こどもに多くの関心が向けられるようになったことを物語るもので、19世紀末に始まっていた。英国の

第10章 「こどもの世紀」 鈍いスタート

フリルやレースで飾った20世紀初期の女の子の白いドレス。ガスパール＝フェリックス・ナダール『レ・モード』1907年　Les Modes, 1907

『チップス』と『コミック・カット』[3]はともに1890年に創刊されている。そして、画家、トム・ブラウン[4]が創造したウェアリィ・ウィリィとタイアド・ティムが、幾世代にもわたる男の子たちの大好きなキャラクターになっていった。

　しかし、小公子フォントルロイ以来、男の子の衣服に本質的な影響を与えたのは、バスター・ブラウンだった。その名前がつけられた衣服はブルーマー★・スタイルのスーツで、幅広い膝丈のパンツと、丸首のダブルの打ち合わせでヒップまでの丈のベルトつきのジャケットから成っており、幅広い糊を効かせたカラーと黒いひらひらしたボウをつけ、最後に丸いストローハットをかぶった。バスター・ブラウン靴もあった。『こども時代の変遷』の著者マッジ・ガーランドによれば、その新しいスタイルの靴は「成長しつつある足に正しく合うような形で、しかも靴にスタイルを添えていた」。このスタイルでは髪はショートヘアになり、前髪は切り下げた。この組み合わせは生まれ故郷のアメリカばかりか、イギリスでも大変に人気を集め、やがて訪れることになるアメリカ・ファッションの最初のうねりとなった。

　1908年にポール・ポワレはパリのファッションに、女性の自然な体型に従う垂直な直線を持ち込んだ。1700年代末期と1800年代の初めにこども服にヒントを得て作られた単純な衣服は例外として、数世紀にもわたりファッションの世界で繁栄しつづけてきた人工的に作った体型に終止符を打った時、幼い者のことは彼の念頭になかった。だが、彼はほとんど全面的な自由を目指したという意味で、成

195

人女性のファッションを当時のこども服のファッションに近づけた。彼のいわゆるホブル・スカート★は、新しい制御をもたらしはしたのだが。このスカートはそのままでは有閑階級の豊かな人しか着ることはできないもので、それは上流意識の最後のあがきだった。しかもそれは、戦前のほんの数年間の流行でしかなく、その間でさえ、活動的な女性が着られるように、しばしばスリットかプリーツを入れていた。

　彼はコルセットを追放したと言っている。それは、衣服の改革者や女性の学校長が一世代以上のあいだ努力してきたことだった。彼は文字通りこうした試みを引き継いだわけではないが、ファッションの世界から重い骨をつけてウェストを締めつけるコルセットを一掃した。コルセットは何世紀にもわたって、ファッションの不可欠な要素とされてきた。そして紐できつく締めつけるという害悪で成人女性だけでなく、若い女の子たち、時には男の子までを苦しめてきた。とりわけ彼は若い人、活動的な人の自然な体型に沿ったファッションという新しい考え方を導入した。第一次大戦前の数年間にこの過程に一役買ったファッション・プレート★は、新しい流行の方向に沿った衣服を着た幼い女の子の姿を見せてくれる。この時代のこども服の特徴が、1920年代の女性のファッションの主流となったヒップラインの切り替えであることも注目すべきである。1913年頃には、ごく幼い女の子はほとんどヒップの高さまでのスカートをはいていた。これは成人女性たちがスカートの丈を短くする数年前のことである。これは、ファッションが若い者のほうへと向かった最初の動きである。それまでの、エドワード王朝[5)]の理想であった成熟した女性の豊満な曲線へと向かっていた動きとは正反対のものだったし、その理想は二度と顧みられることはなかった。

　1908年に女の子の下着の最大の改革が行われたのは、おそらく偶然の一致だろうが、少なからず意義深いと言えよう。それはリバティ・ボディスで、その名にふさわしく、一世代以上の間、世界中で称賛されている。これを作ったのはマーケット・ハーバロー・グループのシミングトン社、有名な、現在でも繁盛しているコルセットの老舗である。これは前開きをボタンで止める柔らかなボディスで、素材は木綿のメリヤス地で、色は生成り、普通の骨とか固い素材ではなく、テープで作った帯で補正するものだった。数年の間に世界中に知れわたり、旧来

のコルセットやボディスの形をすっかり追放してしまった。生産量はうなぎのぼりに上り、年間350万点になった。1925年にはもっと軽いもので、「ピーターパン」と呼ばれる柔らかな風合いのボディスが発表され、これもまた成功を収めた。リバティ・ボディスは長年女の子の衣服のファンデーションとして首位を欲しいままにしてきたが、1950年代になって、「若者の革命」とこの分野における素材とデザインの目覚ましい発展が新しい概念をもたらすことになる。だがその変形はいまだに残っている。

　第一次世界大戦は、女性たちが歴史始まって以来初めて、男性の仕事を引き継ぐ機会となった。また、1916年から17年には、これも初めてのことだが、女性たちが陸軍、海軍、空軍に新設された制服を着なくてはならない部署に配置された。このため、多くの女性たちが制服を着るようになった。衣服の革新は、彼女たちの多くにとっては予期されたほど革命的ではなかった。彼女たちの大半が学校の制服や勉強やゲームの際の訓練に馴れていたからである。戦時中まだこどもだった者にも多くの変化が起こった。その変化とは、主に、フリルのついたニッカー★と糊のきいたひだ飾りのついたペティコート、サッシュのついた装飾的なパーティ・ドレスなどに彩られた長い時代が終わったということである。女の子たちはドレスに合うブルーマーをはいた。たいていは妥当な色を選んだ。ほとんどペティコートは止め、前よりもあっさりした衣服を着た。ジム・チュニックが多くの場合学校の制服となり、また、もっとも普通の日常着は木綿のボディスにボタンで止めつけた濃紺のサージのプリーツ・スカートと、ウールのジャージー★か飾りのない木綿かヴィエラのブラウスの組合わせとなった。ブラウスはウェストに入れたゴムでしぼってあった。最後に学校のタイをつけた。この上に海軍の濃紺のリーファー★・コート（短いコート）を着た。

　この時代に新しく生まれたのはフラッパーで、彼女たちは外見から容易にそれとわかった。彼女たちは約40年後に訪れて話題となったティーンエイジ時代、いわゆる若者革命の先駆けだった。フラッパーは第一次世界大戦中と戦後に注目を浴びるようになったが、実際に生まれたのは1914年以前だった。1975年の秋、ディリー・テレグラフ紙に載ったH.M.ドレナンの意義深くかつ楽しい投稿記事

が、ほとんど忘れられかけていたフラッパーを記憶に呼び戻した。彼女は、1920年代がフラッパーの時代だという考えを修正しようと乗り出したのだった。「今や80代は超えているか、あるいは80代に迫っている」元祖フラッパーのグループの一人として、彼女は断固として定説に反論した。「元フラッパーですから、当然知っています。」フラッパー時代は「1914年よりも前か、1914年を少し過ぎたころ」からです。

　フラッパーは15歳から18歳だった。当時の成人女性よりも短いスカートをはき、誘惑的に見えた。目印として大きいタフタのリボンの蝶結びを、後ろに束ねた髪、あるいは長い三つ編みの髪につけた。これはお下げ髪などの長い髪をしている小中学校の女の子の当時の髪型を極端に変形したものだった。自尊心のある女の子は誰も、自分の髪につけたパリッとアイロンのきいたリボンの蝶結びに誇りを持っていた。黒か紺が普通で、さらにはリボンをまっすぐに立たせるために縁にワイヤーが入ったものもあった。こういった蝶結びのリボンはボブ・スタイルが登場するまで続いた。ボブ・スタイルは、1913年にダンサーのイレーヌ・カースル[6]がその前兆を示してはいるが、一般に広がるのは大戦がかなり進んでからのことである。（当時としては）短いスカートをはき、全体的に生き生きとしたものを身につけ、大きなリボンをつけたフラッパーたちは、一世代後に主導権を握る10代のファッションの最初の主唱者だった。

　フラッパーという呼び名は「パタパタする（flap）」リボンに由来するという説がある。また、もともとこの言葉は、うまく飛べずに、ハンターたちから「パタパタするカモ（flapper）」と呼ばれていた若いカモを呼ぶのに使われていたと主張する者もいる。人間のフラッパーは象徴的に、人生のなかで翼を試している。そして、この説に信ぴょう性を加えるのは、当時彼女たちが愛情をこめて「ダック（かも）」と呼ばれていたという事実である。どちらの由来説が正しいにしても、大きなリボンと活発に動く脚、それまでには見られなかったような陽気さ、自信、若者らしい楽しみなどすべてが相まって、その呼び名とともに、社会に若者のための第一歩を踏み出したということは事実である。フラッパーはセンセーションを巻き起こし、年上の者に衝撃を与えることを楽しんだ。

　ドレナンは、彼女がまだ若い頃、フラッパーが多数の漫画や雑誌の絵に描か

れ、劇中の人物として登場したということを回想している。『ピアソンズ・マガジン』誌はセルウィン・ジェプソンの小説につけたバリオル・サーモンの挿絵に、フラッパーの姿を載せた。ジョイ・チャタートンという名のフラッパーは、『ディリー・ミラー』誌の漫画のキャラクターだった。17歳のイヴリン・レイは1918年5月にゲイエティ座で、『ゴーイング・アップ』という芝居のなかの、マデライン・マナーズというフラッパーの役を演じた。彼女自身がフラッパーだった。『パンチ』誌は第一次世界大戦中に有名なイラストつきのアルファベットを作った。このなかでは、「Fは手伝う意欲のあるフラッパー」となっていて、ウィンストン・チャーチルに対して「入隊すべきだ」と言った。これは『テレグラフ』紙でV.F.スミス司令長官が語った回想による。フラッパーが、軍服を着ていない男性なら誰にでも白い羽を差し出して、自分たちの愛国心を表現するという評判があったためだろうと、彼は説明している。

　1920年代に誰もが短いスカートをはき、皆のファッションが若々しくなり、短い髪が流行すると、フラッパーと成人女性を区別するものが何もなくなり、踊るお祖母ちゃんとの見分けもつかなくなった。だが、フラッパーという言葉だけはある程度使われ続けている。フラッパーはすべてのファッションを征服し、あまりにも成功したために飽きられて、消えてしまったという見解は、議論の余地があるだろう。

　こどもたちのことを「キッズ」と呼ぶ習慣が始まったのは、フラッパーの時代だった。この言葉はフラッパーと同様、若者への態度に込められた陽気さと仲間意識という新しい気分と、若者の衣服のはっきりした差異に対する感覚が込められている。だが、この言葉が一般的に使われるようになったのは20世紀の初め頃で、最初はスラング（俗語）から次第に普通の言葉として認められるようになったのだが、その歴史は古い。1599年のマシンガー[7]の劇中、一人の登場人物の台詞に「わたしは年老いていると、君は言う。そうだよ、大変な年寄りだよ、キッズ」とある。1690年にはダフリィが「泣き叫ぶキッド」と述べている。1841年、シャフツベリー卿は日記に書いている。「妻とキッズとともに、数日を楽しく過ごした。」10年後、ウィリアム・モリスは手紙に書いている。「ジェニィとキッドはともに元気です。」また作家のリン・リントン夫人は「かわいそうなキッド

救貧院に行ったに違いない」。「キディ」という言葉はこれよりも新しく、その最初の記録はキップリングの『兵舎の部屋のバラード』にある。「小さなキディたちが手押し車のなかに座って震えている。」ところで、「キッド」も「キディ」もともに、1976年の性差別禁止法の精神によくあてはまる。「すべてのキッズもキディズも、平等であり、差別されてはならない。」

　キッズの衣服は、1920年代頃から新しい意味を持つようになった。無頓着で、陽気で、快適な衣服、これはやがてすべてのファッションに影響を与えることになる。これはまた、新しい種類の衣類をもたらすことになる。その最初のものはロンパース★だった。これは、オックスフォード英語辞典の1933年の補遺に取り上げられ、「こどもの遊び着、また（米）成人男性のニッカーボッカー」という定義がつけられた。最初に出版物に取り上げられたのは1922年、『ウェストミンスター・ガゼット』紙上で、「幼いこども用の魅力的なロンパー・スーツは白い洗濯可能な生地でできている」と書かれた。この言葉は、1925年の『スクリブナー』誌でも使われている。一方、アメリカの作家は1928年に「とても長く、とても幅広いニッカーズ、ハリウッドのロンパース」と書いている。しかし、この衣服はその呼び名はともかく、実際にはかなり以前からあったらしい。1865年、ジョージ・デュ・モーリエイは娘のトリクシーの誕生日に、母親あての手紙に書いている。「まず、第一にお知らせしなくてはならないのは、トリクシーが誕生日に、こども部屋の端から端まで一人で歩いたということです。トリクシーはペティコートを汚さないように上から巨大なニッカーボッカーをはいていて、とても滑稽に見えます。お母さんにお見せできればと思います。」（ちなみに、彼はまた別の手紙のなかで、「あなたとキッズのことを話していました」と書いている。）

　ロンパース姿のキッドは、1914年から1918年の戦争の後、社会の前面に出てきた新しいこどもの姿である。その戦争が世界中を巻き込んだ混乱と大量殺人の結果起こった社会の変化は、こどもにも及ばないわけにはゆかなかった。だが、実は、すでに述べたように、大人の衣服の変化の前触れをしていたのは、ある意味で、こどもたちの衣服のほうだったのだ。

第11章 さらなる自由とアメリカの影響

「第一次世界大戦は、大人の衣服よりもこどもの衣服にとって重大な転機となった。」

自著『マフとモラル』(1953)でこう述べたのは、パール・バインダー[1]だった。「こどもたちは黒いカシミヤのストッキング★をはいて、両親と同じような堅苦しい格好をして戦争を迎えたが、ゆったりして楽な衣服を着、髪はボブ・スタイル、ジャージー★、やわらかい衿、ストッキングではなく、ソックスというでたちで終戦を迎えた。以来、元に戻ることはなかった。」

変化はまず幼児から始まった。幼児も枷(かせ)となるものを一つ残らず失った。終戦の時までには、長い衣服はせいぜい27インチ（約69cm）にまで短縮され、生後1〜2ヵ月しか着なくなった。1930年には24インチ（約61cm）にまで短縮された。幾世代にもわたって、幼児を窒息させんばかりだった幾重にも重ねた新生児用品一式はそぎ落とされ、ついにはシャツ、ペティコート★、ドレスのみになり、これに、寒い日用のマチネ・ジャケット、ショールをかける短い時期が過ぎてからは、戸外用のコートが加えられるだけになった。ボンネットはまだ時々かぶらされたが、帽子などで覆った頭へのフェティシズム的な信仰がほとんどすたれると、それも消えるようになった。衣服のデザインはシンプルで、基本的なものとなり、フリルやレースは主に洗礼式のローブや特別な場合の衣装に限られた。シンプルなニットのブーティ★とミットが足と手を包んだ。首からさげたよだれかけは、ごく小さいこどもの場合に限りある程度飾りをつけることもあった。

1930年代までは、女の子と同じように男の子も生後数ヵ月はドレスを着せられたが、それもシンプルな丈の短いスモック★で、通常は共布のパンツをはかせた。パンツはブルーマー★・スタイルで、よちよち歩きのこどもには大変実用的だった。飾り気のないニットのレギンス★とジャケット、共布のレギンスとコートの組み合わせは、よちよち歩きのこどもや幼児には実用的な組み合わせだった。小さな男の子たちは、現代風にアレンジしたスケルトン・スーツ★を着た。これは、短いショーツをシンプルなシャツにボタンで止めつけたもので、共布のチェックのヴィエラなど実用的な生地でできていた。

女の子たちは幼いうちはシンプルなヨークのついたまっすぐな直線裁ちのドレスを着たが、そのほかの幼い頃の衣服は、男女変わらなかった。早い時期にどち

らもジャージーを着るようになり、パーティ・ドレスはシンプルだった。冬の晴着用に、小っちゃなこどもには絹かクレープ・デ・シンとヴェルヴェットのドレス、あるいはショーツと絹のシャツだった。20年代の中頃に人工の繊維が開発され、美しいレーヨンの素材がこども服に多く使われた。こども向けの市場用に特別にこども用のプリントが生産された。

くるぶし丈のソックスが一般にはかれるようになった。色は通常は白だった。これが幼いこどもたちから年上の女の子にも広がった。すると、色物と白の物が、ゴルフやテニス用に成人の女性たちにもはかれるようになった。最初はストッキングの上にはいたが、30年代中頃にはテニスの時には、こどもたちと同じように素足にはくようになった。このファッションは1931年のフォレスト・ヒルズでのトーナメントで初めて見られた。このテニス大会のスポンサーは、優美なアイリーン・ファーンレイ・ウィッティングストール[2]だった。

第一次世界大戦中、女の子が着ていたのはまっすぐで極端に短いドレスで、ヒップラインにベルトがついており、その下についているスカートは単なるフリルといえるほど短かった。1915年の『パンチ』紙の広告には、こういったドレスを着た女の子の絵が載っている。その子はおしゃれの仕上げに頭に大きなリボンをつけているが、これは当時すでに10代の「フラッパー」ばかりか、すべての年代の女の子の間で人気を集めていた。学校の制服はできるだけ流行を追っており、そのため、流行から逃れてより合理的なものへと向かおうとする当初の努力からは逸れていた。1921－22年の制服については、かなりのちになって、それを着ていた人が回想している。「チュニックはできるだけ短くし、ガードルの位置はできるだけ低くしました。」これは当時始まったばかりの大人の流行に従ったもので、この流行はついにあらゆる束縛から解放され、拍子抜けするくらいにシンプルで、こどもっぽくさえあった。

終戦直後の数年間、そして、それ以来ずっと、こどもたちはもう一つの大人の流行に従った。それは、男の子も女の子も手編みのジャンパー、セーター、カーディガン、マフラー、帽子を身につけることである。これは、兵隊さんたちのための「慰問品」を編んで作るという、戦時中に世界中に広がった編み物熱の副産物だった。なぜ国家のために戦っている兵隊や水兵が着る物が、民間の個人的な

事業や金銭に委ねられることになったのだろうか？　理由はわからないが、実際そうなったのであり、それが手編みの流行の火つけ役となり、以来この流行は続き、すべての人の衣服に影響を与えたのである。

　男性が1914年の戦争の後、非公式に、またレジャー用にフランネル★のスラックスを採用するより早く、小中学校の男子生徒は普段着としてフランネルのショーツかズボンをはき、ブレザーを着るようになった。1919年に、約1世紀ぶりに男性の驚くべきファッションがあらわれたのは、ごく若い男性の間でのことだった。その形は（形とはいえないほど不細工だったが）「オックスフォード袋」と呼ばれる大変にかさばるズボンだった。これは学生や若者の間で急速に流行した。膝周りが25インチ（約63センチ）、裾周りが22インチ（約56センチ）あるものもあったという。これはいたるところで着用された。休暇中の学生がイギリスから持ち帰ったので、アメリカでもはかれた。1925年、ジョン・ワナメイカー[3]はニューヨークの店に取り入れ、新聞の全面を使って「オックスフォードの学生が始めたズボン、オックスフォードで作らせた本物」という広告を載せた。

　こういった、特に若者から始まった流行への貢献とは別に、終戦直後の数年間は日常生活全般にわたる、従って衣服にも及ぶ影響力を持つ「若者の爆発」があった。これはもっと最近の1950年代、60年代の「爆発」のような力も社会的な影響力も持たなかったが、しかし当時の状況からすれば、年上の世代の支配への最初の実効性のある挑戦としては、十分に注目に値するものだった。「戦争を終わらせるための戦争」という皮肉な呼び方をされた戦争の終結とともに、若者たちは長い間奪われていた陽気なばか騒ぎへと飛び込んだ。陽気なばか騒ぎ、それはジャズと熱狂的なダンス、ノエル・カワードの歌「陽気な若者」から成り立っており、すべての要素は若者に捧げられるということで結びついていた。若者ファッションがこの世界を支配した。スタイルの良い女性のためのまっすぐな短いドレスは、女の子のドレスとほとんど変わらなかった。くるぶしにストラップのついた靴は、大人が採用したもう一つのこどものファッションだった。サンダルもまた、こども部屋から昇格して一般に使われるものになり、今日に至っている。

　1914−1918年の戦争が引き起こした巨大な社会の混乱は、たちどころにこどもたちにも影響を与えた。親たちのこどもへの態度が大きく変化したからである。

戦争の瓦礫の中に立ち、過去のどの時代にもなかったような犠牲者を悼む鐘の音を聞きながら、人々は未来と新しい世代のなかに、より良い世界への希望を見出さなければならなかった。精神分析、児童心理、フロイドの人気の時代、のちに解明される、こどもへの誤解に陥った心理学の欠陥や問題点などが起こった時代だった。もしもこどもがごく幼い時期に厳しいしつけでゆがめられると、抑圧や抑制、コンプレックスなどに苦しむのではないかという不安が、思慮深く、進歩的な親たちの間に広がっていた。伝統的な制度や訓練をはねつけ、その形式がいかに強烈であっても、その結果がいかに破壊的なものであっても、若者に徹底した自由を与えることを提唱する学校が流行していた。新しい教育の概念がかつてなかったほど多く実践された。その多くは自己表現を奨励し、個人の自律を促すものだった。

　この動きの先鋒となったのは、校長のA.S.ネイルで、彼は生徒と教師の完全な平等、世代間の差の撲滅、学校でどのような方法で、いつ、何を習うかを選ぶ自由をこどもたちに与えることを提唱した。彼自身の学校、サマーヒルは、1924年創立で、1920年代、30年代は常にセンセーションを巻き起こしていた。この学校はサフォーク州ライストンにあって、半世紀の歴史を迎えたところだ。彼の発想の主な原点は、アメリカの教育学者ホーマー・レインであったので、彼の教育法と『ドミニー・ブック』という教育に関するシリーズ物の本は、英国よりもアメリカで影響力があった。彼は、1972年にアメリカで、1973年に英国で出版された自伝において、次のように述べている。「数百万人の読者たちの大半はアメリカ人とドイツ人で、わたしの本を1、2冊読んでいる。アメリカの多くの学校はサマーヒルに影響を受けている。」言うまでもなく、彼は制服には反対だった。「わたしは常に衣服と行動に関して型破りだった。」

　『ドミニー・ブック』は1915年から1924年にかけて出版された。この本は児童権利憲章に少なからず貢献した。憲章は今日多くの面で広く受け入れられており、こどもの教育に対する態度と、そしてこどもの衣服を変えるのに、多くのことを成した。

　しかし、1920代と30年代の社会の動きは、すべてがこどものための運動だった

わけではなく、主だったものでもなく、相対的な新しい様相と広範囲に広がった社会の変化——そこにこどもも含まれているということは、こどもたちの重要性が新しく認められるようになったということを物語っているのだが——と密接に関連している。新鮮な空気、陽光、そして初めて起こった日光浴の重要性の信仰がその一つである。大切なことは、こどもが、すべての人から受け入れられたということである。それも、大人のミニチュアとしてではなく、こどもとして。

　太陽崇拝、日光浴という考え方、体を日光にさらし、日焼けすることを誇りとする考え方は、全く新しいものだった。これはカリフォルニア、マイアミ、フロリダなどの1920年代のアメリカの各地の太陽が良く照る場所で始まった。20年代の後半には、リヴィエラにまで広まった。リヴィエラは王族や特権階級の人々が、英国の霧と氷の厳しい冬から逃げるためだけの避寒地ではなく、急速に成長しつつあった夏のリゾート地として新しく見直されたばかりだった。アメリカ人はすでにイギリス貴族との結婚によってヨーロッパとつながっており、リゾート地リヴィエラと、自分たちの身に着けた全く新しいアメリカ風の遊び着の人気を高めるのに指導的な位置を占めた。その遊び着は通常小さくて、体の大部分を太陽にさらした。しばしばこどものロンパース★によく似ていて、それに着想を得たもので、女性の衣服の一部となった。男性はショーツをはくようになった。それまでは彼らの若い息子か熱帯に住む者、フットボールの選手、スカウトのリーダーなど、ファッション・リーダーを自称しそうにない人しかはかなかったものである。映画スターのアル・ジョンは、カーキ色のショーツをはいて人前に現れた最初の人とされている。1929年頃のこと、場所はロサンジェルス・カントリー・クラブだった。女性も、休日やスポーツ、サイクリング、人気のあったハイキングなどで、急速にショーツをはくようになった。小さな女の子は彼女たちのミニチュアだった。アメリカのテニスの選手、サンフランシスコのアリス・マーブルは1933年のテニスのトーナメントにショーツで出場した。そのすぐ後に当時人気の絶頂だった英国の一流選手たちが続いた。ショーツは女子高では試合用品一式の一つとして受け入れられ、どんどんと短くなっていった。

　こどもたちがすっぽり包まれるスタイルからついに解放されるためには、この大人の太陽崇拝が必要だった。1930年代にはすでに、こどもたちは幼児期からず

っと、海辺用の暑い季節向きの最小の衣服を着ている。茶色に日焼けした赤ん坊たちが、海浜や庭や公園で楽しく過ごしている。小さなサン・スーツはこどもにとっては生まれた時から着ているこども服の一部である。そして文明化された社会で初めて、こどもたちはスリップ姿で、海に降りて行くのだった。以来、このこどもたちはブリーフ姿で夏の太陽に会っているのだ。

　スポーツやスポーツの試合への興味は、航空機と車による旅行のブームによって高まった。少数の人に限られていた戸外での活動は、多くの人の手に届くようになった。大人は試合が大好きなことからも、着ている物からもこどもに似てきた。こどもに小さい大人になれと要求していたころとは大違いである。

　ブルージーンズもこどもの衣生活の大きな部分を占めるようになり、欠かせないものになった。もっとも、ジーンズ★は大人のミニチュアとしてのこどもの新しい奇妙な復活ではあったが。ジーンズは1950年代にその最盛期を迎え、今日に至っているが、ジーンズもまた二つの大戦の間の衣服の上で重要な数年間に、若者のファッションに参入したのである。最初にジーンズを身に着けたのはカリフォルニア大学の学生たちで、30年代に彼等のお気に入りになった。その後、世界中のすべての世代、すべての階級に行き渡り、今では一種の生き方にまでなっているジーンズ・ファッションの登場となった。

　ジーンズと明るい色のシャツは、今日ではこどもたちが大変誇らしげに着ているが、これはもともとアメリカの奴隷の衣服で、後には有色の労働者が着たものだった。これがアメリカの有色の人々の間で始まったジャズへの熱狂とともに、ファッションに昇格した。ディキシーランド・ジャズ・バンドは1916年にニューオーリンズで結成されている。この地からジャズはニューヨークへと、さらにはシカゴ、そしてロンドンへと進んだ。アメリカの有色の人々が着ていたものが流行になったのである。男性の成人と若者両者の衣服に色が復活したのは、この一連の出来事によるところが大きい。

　ジーン★は頑丈な木綿の綾織物で、ジェノヴァが原産地であり、ジーンという呼び名はこの地名に由来する。ジーンは18世紀から男性、女性、こどもの衣服に使われていた。イートン校の歴史家 H.C. マクスウェル・ライトによれば、イートン校のクリケットの選手は1820年に「体にぴったりした白いジーンのジャケッ

トを着ていた」。しかしジーンは現代になって流行するまでは主に作業服に使われていたし、青は伝統的に染料が安かったために普段着の色だった。

さらにジーンズを後押ししたのはアメリカ西部のカウボーイだった。彼らは南北戦争の終結で国家が平定された後、魅力的な人生を送る人物と見られるようになった。カウボーイはやがて1920年代からは映画やそのほかの娯楽世界では主役を演じるようになる。「ウェスタン」は当時から今日にいたるまで、すべての年代の男性が特に喜んで観るものであり、カウボーイの衣服は若者に大きな喜びを与えてきた。

ジーンと同じように若者の間で人気のあるデニムも、ファッションとして流行するのはここ20年ぐらいのことだが、こちらも長い歴史を持っている。デニムが最初に使用されたのは、1850年に金探鉱者リーヴァイ・ストラウスがカリフォルニアに行き、インディゴ・ブルーのデニムで作業用のパンツを作り、力のかかるところに銅のリヴェットをつけて補強しようと考えた時のことだ。金鉱の発見はなかなか難しかったが、ストラウスはそれよりも大きな財産をデニムのパンツから得ることができた。また、1世紀のちに若者が指揮するファッション革命の基礎を敷いた「リーヴァイス」は、今では家庭でおなじみの言葉となっている。その姉妹品としてジュニア・リヴァイスもある。いまだに1873年に造られたのと同じラベルがついている。

しかし、旧大陸のほうも1930年代に男の子のファッションに影響を及ぼすような貢献をしている。伝統的には英国の労働者と農業従事者が着ていたコーデュロイ★が、1930年代に英国の若い働く人々に高い人気を集めた。そしてコーデュロイはショーツとしても「長いパンツ」としても、男の子にとってはまだ幼いうちから垂涎の的であった。ことに「長いパンツ」は、切望された。コーデュロイは公認の学校の制服という神聖な高い位置にまで到達した。成人の間では、コーデュロイは早くから芸術家たちによって愛好された。芸術家たちはコーデュロイのなかに、中流、上流階級の慣習に対する反逆の象徴を見出したのだった。言うまでもなく、偉大な中流階級へとコーデュロイが昇格したからといって、元来コーデュロイを着ていた人たちのなかでは高い位置に上ったわけではなかった。労働者たちは誰も、元の目的以外でコーデュロイを着ることなど夢にも思わなかった。

こういった民主的な、主に大西洋を横断する影響がこどものファッションに影響を与えている一方で、王室のこどもがファッション・リーダーになるという長い統治時代が、1930年に最後の段階に達していた。エリザベス王女とマーガレット王女が着るドレスが、国中の母親が小さな娘のために買うドレスのお手本になった。「薔薇のつぼみドレス」は衿、袖、ポケットに薔薇の花束の刺繍がほどこされていて、エリザベス王女が1930年の初めに着たドレスを、多くの人が模倣したものだった。1932年、マーガレット王女が2歳のとき、「マーガレット・ローズ」フロック★が、本物に忠実に模倣され、当時の王女の呼び名がつけられた。この服は有名な女性誌が主催する編み物のコンテストで一等賞を取った。小さな王女はほかの女の子と同じように、プリーツスカートとウールのジャージー★も着た。1935年生まれの幼いケント公のスモックも、いたるところにいるおびただしい数の小さな男の子が着た。1937年、エリザベス王女が11歳の時、『主婦と家庭』誌は読者に次のように発表した。「世の母親たちは今シーズンのこどもたちの衣服のファッションを見極めようと、幼い王女たちを注目しています。そして、彼女らは女王が娘たちのために選んだシンプルなスタイルが気に入るでしょう。」その王女の服には、実用的な休日用のジャージー、ダブルの打ち合わせのコートなど、すでにどこででもこどもたちが着ている衣服が含まれていた。王室のドレスは、ほかのこどもたちの手本という位置から身を引き、完璧に民主的になった。すでに成人の衣服の流行の方向を決める役目からは降りていたが、最後の王室のファッションの決定者は、王女たちの曾祖母アレクサンドラ妃だった。のちに2人の王女は1937年に作られたバッキンガム宮殿隊に加入したとき、それぞれに、ガール・ガイドとブラウニー（どちらもガールスカウトの一種）の制服を着る。この時の二人の王女の姿は、陸軍元帥と将軍のミニチュアの格好をした王室のこども、母親のスタイルと同じひだ飾りやファージンゲール★を着けた王女、ハイランドのドレスやセーラー服の男の子や女の子たちといった前世紀の王室の壮観からは大きく遠ざかったものだった。今ではこどもたちは、どこでもこどもでいることが許される。ケント公[4]と妹アレクサンドラ王女[5]は、1950年にはダンガリー姿で写真を撮られている。

　こども崇拝は1930年代には歴史上前例を見ないような大規模な称賛、こどもの

第11章　さらなる自由とアメリカの影響

単純な仕立てのコートを着たエリザベス、マーガレット両王女が、王妃（現皇太后）とともにロイヤル・トーナメントに出席。1935年。

映画スター、シャーリー・テンプルの名声、という形となった。当時映画は、映画自体も、ほかのどの媒体にもなかったような勢いで娯楽の世界の覇者の地位を欲しいままにしており、その映画を支配したのがシャーリー・テンプルだった。世界中の母親が、自分のこどもにシャーリー・テンプルを手本にして衣服を着せた。彼女の衣服は何百万人ものこどものために複製品が作られ、いたるところで大量生産された。彼女の髪のカールも、世界中に若々しい髪型を定着させた。

シャーリー・テンプルは1928年生まれで、3歳半のときに、『ベービー・バーレスク』に出演する子役を探していた教育映画のチャールズ・ラモンドに見出された。『ベービー・バーレスク』は一巻物のシリーズ映画で、シャーリーは、日給10ドルの初出演の時から、ローリス・デル・リオとマレーネ・デートリッヒを食ってしまった。次に彼女はフォックス映画にスカウトされ、1934年に『立ち上がって歌え』に出演した。この作品を皮切りに、次々と驚異的な成功を収めることになる。この時シャーリー・テンプルが着ていた赤い地に白の水玉のドレスは、世界的にシャーリー・テンプル・ドレスとして知られ、大衆ファッションとなった。これは史上最初のこどものためのこどもによるファッションだった。7歳から10歳にかけて（シャーリー・テンプルの母親とスタジオは6歳から9歳と偽っていたが）、彼女は世界中の切符売り場の女王だった。『タイム』誌の表紙に載った最年少の人物であり、『フーズ・フー』（人物名鑑辞典）に載った最年少の人物であり、アカデミー賞の最年少の受賞者だった。ヘラルド映画会社が行ったチケット売り場の人気投票で、1935年から38年までの4年間、続けてトップの座を射止めたのは、彼女だけだった。1935年、彼女は「1934年の映画のなかでもっとも高くそびえ立つ偉大な人」として、「いまだかつて、彼女の年頃の誰もなしえなかったほどの幸福を、何百万人のこどもと大人にもたらした」という理由で、オスカー賞を受賞している。1935年には彼女は週に4000ドル稼ぐようになっていた。「そのうえ、彼女の名前を冠した人形、下着、コート、帽子、靴、本、髪のリボン、石鹸、ドレス、おもちゃ、シリアル用のボウル、ミルク入れなどの製品を作る10社とのタイアップ事業で、週に1000ドルの収入があった」と、彼女の伝記作者、ロバート・ウィンデラーは述べている。

シャーリー・テンプルはワシントンにルーズベルト大統領を訪問し、1930年代

第11章　さらなる自由とアメリカの影響

1930年代、シャーリー・テンプルは世界中のこどもたちのファッションを決定した。
彼女の着たドレスのコピーがいたるところで作られた。

の不景気を克服するのに、誰よりも功績があったと言われた。彼女の歌はヒット曲のトップに立ち、ビング・クロスビー、ネルソン・エディなどの成人のスターのレコードの売れ行きをしのいだ。5歳から12歳の誕生日の間に、彼女は200万ドル以上稼いだ。1938年、彼女の年間収入はアメリカ中で7位だったが、彼女の上の6人は皆、一流の実業家だった。彼女は12歳で引退した。10代に一度だけ短期間カムバックしたが、成功は大きなものではなかった。21歳で映画界から身を引いたとき、400万ドルは手つかずのまま残っていた。要するに、ウィンデラーが要約するように、「彼女が世界で一番有名なこどもだったことには、議論の余地がない。(中略) 彼女自身もほかの人も、本当に良い作品だと思うような映画には一本も出ていなかったが」ということだった。

　今日では、彼女の映画はどれも観る人がいない。彼女の約75枚のドレスは、映画のなかの衣装も含めて、第二次世界大戦中に、合衆国衣服収集団体 (United National Clothing Collection) によって、売却された。彼女はこれを、「17歳になって初めての、大人としての良い行い」と呼んだ。1975年、I.T.V (Independent television　イギリスの最大かつ最古の民間放送局) はシャーリー・テンプルの映画を復活してこども番組に使うことを検討したが、「現代のこどもとは接点がない (中略) あまりにも感傷的でお涙頂戴的で、現代の洗練されたこどもの興味を引くことは出来ないだろう。(中略) 彼女の映画は、むしろ年配の人々のノスタルジーに訴えるかもしれない」という結論を下した。おそらく、そういう人もいるだろう、また1930年代でも、(彼女の映画を) 疫病のように避けた人もいた。

　彼女が享受した流行は夢のようだったし、説明がつかないが、人々のこどもの見方と何かかかわりがあったに違いない。こどもの歴史のランドマークとして、彼女はユニークな存在であり続ける。ほかの子役は誰もその影響力においては彼女に及ばないし、こども服に彼女ほど影響を与えることはなかった。成人の映画スターが女性のファッションに重要な影響を与えたことはあったが。ディアナ・ダービン、ボビー・グリーン、グロリア・ジョーン、ビバリー・シルス、ジャーン・ウィザーズ、ジュディ・ガーランド、ヘイリー・ミルズ、ティタム・オニールなどは、その若い時とそれに続く経歴がどんなに華々しいものであっても、こども服に軌跡を残すことはなかった。それに彼女たちの一人として、今日

〔1977年当時〕のシャーリー・テンプル・ブラックのように、いくつもの会社の重役、1967年には国会議員選の候補者、1970年には国連への唯一人の女性代表、生態学の講師、1974年にはヘンリー・キッシンジャー博士の任命による合衆国ガーナ大使といった役割を与えられた者は誰もいなかった。その経歴の最後を飾ったのは、1976年に合衆国の儀典長になったことだった。この職に就いたのは、女性では彼女が初めてだった。若者のファッションを決め、「わたしのスープのなかの動物クラッカー」を歌う子役のスターから、「シャーリー・テンプルのホワイトハウスでの任務」の発表までは、驚愕に値するこども服の世界のなかでも、驚愕に値する前進であった。

　二つの大戦の間に映画界からなされたこども服への貢献は、シャーリー・テンプルをのぞけば、アニメーション映画製作社によるものだけだったが、これは比較すれば小さいものだった。ディズニーの最初のアニメーション映画は、1920年代に作られた。まず1928年にミッキー・マウスが、続いてドナルド・ダックが登場し、1937にディズニーの最初の長編映画の白雪姫が制作される。これらの映画は、こどもの娯楽の重要性が見直されてきたという証拠であり、ファッションを作ることはなかったが、こどもの衣服やこども部屋の調度品にアニメーションのモチーフをつけることを流行させるきっかけになった。ミッキー・マウスとドナルド・ダックは数百万個のこども用食器に描かれ、続いて、T-シャツなどのこども向けの衣服に描かれた。また、こども服用のプリントの生地のデザインにも使われた。1940年の『ピノキオ』、1941年の『ダンボ』、1942年の『バンビ』もこどもたちが重要になったことを証明しており、これらの主人公たちは玩具、絵、装飾品、衣服のモチーフとしてこども部屋のいたる所に見られるようになった。「愉快な」衣服（fun clothes）は1960年代にティーンエイジャーや若者の間に広がることになるのだが、おそらくそのスタートとなったのは、大戦前と戦時中のこども部屋だろう。こども服の全歴史を通じて著しく欠如していたのは、「愉快」という側面だった。その意味でもこれはまたこども服の物語の新しい発展を物語ってもいる。ウォルト・ディズニーはこの「愉快」な衣服を始めるのに、実生活と、ある程度衣服において、誰よりも大きい貢献をした。1966年にディズニーが亡くなった時、彼は50以上のアカデミー賞を受賞しており、数千本の映画を作成

していた。そのほとんどがこども向けだった。そのなかには、1928年から1949年の間に、120本以上のミッキー・マウスの映画、100本近くのドナルド・ダックの短編映画、40本のプルトーの短編映画、25本のグーフィーの短編映画、その他数多くの長編アニメーション映画、短編漫画映画を製作していた。シャーリー・テンプルとは違い、彼は今でも40年前と同じように人気がある。

　1920年代から、すべてのファッションと同様にこども服に与えるアメリカの影響が次第に大きくなっていったのは、偶然ではなかった。このような全般的な風潮の主な理由は、当時長足の進歩を遂げつつあった衣服の大量生産の主導権をアメリカが握っていたからである。それも、アメリカの巨大な市場が大規模な生産に拍車をかけていたことが、アメリカに主導権を与えた主な理由だった。既製服は簡素で、価格があまり高くなく、そのためにほとんど階級差のない衣服であり、ファッションの前面に躍り出てきた。ちょうど、階級差が薄れてきた世界で、ファッションが富裕層や貴族階級の支配から抜け出そうとしている時だった。

　この時流のなかで、アメリカのこどもたちは、イギリスのこどもよりも先に進んでいた。新世界アメリカのこどもたちは、常に旧世界のこどもたちよりも尊重されてきたからである。このことは、全面的ではないにしても、少なくとも一つには、アメリカの女性の地位がヨーロッパの女性のそれよりも高かったからと言えよう。日常的な事柄に関しては、こどもの養育に主にかかわるのは女性だった。そして女性はこどもたちが尊重されるように、その力を発揮したのである。アメリカの初期の入植者の間で、女性は重要な役割を担った。労働力が足りなかったので、女性の労働が不可欠だったのである。18、19世紀のフロンティアの戦争や国家の戦争、それに続く開拓生活の苦難のなかで、女性たちはより高度に階層化されている西洋の社会では知られていなかった平等を、ある程度持っていたのである。彼女たちは兵隊、スパイ、看護婦として独立戦争に参加した。1869年にはワイオミング州で参政権を得、1890年には西部の４州で女性に全面的に参政権が与えられていたし、そのほかのいくつかの州では限定的な参政権が与えられていた。アメリカでのクェーカー教徒の存在も女性の地位の向上の一助となった。クェーカー教徒は伝統的にあらゆる活動において男女平等を支持してきたからである。こういったことすべては、自己主張の強いアメリカの女性だけでな

く、同様に主張が強く、しかも驚くほどに自信の強いアメリカのこどもにも影響を与えた。

第12章

法令による衣服
第二次世界大戦

第12章　法令による衣服　第二次世界大戦

　1930年にジェームズ・レーヴァーが「こどもの衣服は大人の衣服よりも外界からの影響に敏感に反応する。それがこども服の良いところだ。衣服改良の突破口になる」と書いた時、彼の考えはその時代としては正しかった。彼はその実例として、英国とドイツの男の子の間で大流行していたセーラー服★をあげた。英独二大勢力が激しい海の覇者争いをしていた1914年以前のことだった。彼の意見はこども服についての有用な意見だったし、おそらく男の子の間に、そして女の子の間にも起こっていた流行が長く続いた理由でもあっただろう。ただ、この流行は大人にまでは広がらなかったので、大人のファッションに関しては当てはまらない。また彼は、まだこどものファッションを、主流のファッションの亜流に過ぎないとみなしていた。現在とは違って、こどものファッションを独立した一つの範疇とはみなさなかった彼の時代を反映している。彼は自分が述べることが持つ、より広い社会的な意味を気に留めてはいない。すなわち、こどもは傷つきやすくこどもの衝動的なエネルギーと生命力の下には究極的な無力さが潜んでおり、そのためこども服に関して、もし大人がこどもの波長を理解する努力をしなければ、こどもは大人の支配に全面的にさらされているということについてである。過去においては、このような努力をした大人はほとんどいなかった。外部からの影響は大人にはわからないほど、こどもに押しつけられてきた。そのため、こども服のファッションの歴史を詳細に検討すれば、社会史に大きく結びついている。逆に言えば、こども服の歴史は社会史に光を投じることもできるのである。
　1939年9月に第二次世界大戦が勃発した時、こどもたちの生活は、そしておそらくその衣服は、突然に膨大な規模で日常生活に放たれた外部の破壊的な影響を受けた。しかしながら、その影響はジェームズ・レーヴァーが予期したように、衣服改良の突破口にはならなかった。都会に予想される危険を避けるために行われた英国の数百万人のこどもの疎開が大きな混乱を招き、引き続いて同じような逆のことが繰り返して行われたために、さらに事態が悪化した。ドイツの爆撃機が通ったケント州とサセックス州の海岸からロンドンまでの悪名高い「爆弾通り」は、多くの学校が安全地帯として選んだ場所だったし、スキャパ（大ブリテン島の北、オークニー諸島の地名）がドイツ帝国陸軍航空隊に攻撃され、すべてから遠く離れたスコットランドの北端のケイスネスに英国で最初の爆弾が落とされ

221

た。英国の市民生活は、かつて経験したことのないような混乱に見舞われた。1939年9月1日、一晩で自分の故郷が吹き飛ばされた数十万人のこどもの心には、癒えない深い傷が残った。こどもたちのファッションが乱れたことなどは、そのわずかな部分に過ぎないが、多くの場面で起こったのである。疎開したこどもの衣服の悪化の過程を追うことは容易ではないし、またあまり役にも立たないかもしれないが、衣服の貧困と続いて起こった混乱に最初に気づいたのは、疎開したこどもだっただろう。その貧困と混乱は数年間、戦争が終わってからもずっと続いたのだった。

　だがこれは戦時中の衣服の物語のほんの始まりに過ぎない。有史以来初めて、この戦争中に、法令によるファッションと衣服が発生したのである。主にチャーチル連立政権のアーネスト・ベヴィンが先頭になって組織した衣服の配給は、チャーチルの激しい反対を押し切って、1941年6月に採用されることになった。発表したのは商務省長官のオリヴァー・リトルトン、後の初代チャンドス卿で、6月1日にラジオ放送で発表された。この法令に基いた配給制度は7月7日に始まった。一人当たり12ヵ月分の配給はクーポン券66枚で、その仕組みは「特別なカードが使えるまでは、現行の食料配給帳のマーガリンのクーポン券26枚を衣服に使える」という奇妙なものだった。1週間後、チャーチルはリトルトンが正しいと認めたが、少なくともはじめは、この政策は現実的に必要だったというよりは、メイナード・ケインズの経済政策のインフレ対策的なものだった。

　クーポンはほとんどの衣料品に、決まった数だけ支払わなければならなかった。こどもたちは最初から別のグループに入れられていて、成長して衣服が小さくなってしまうという問題を鑑みて、特別な配慮がなされ、後々までこれは続いた。最初から衣料クーポンは夫、妻、こどもたちの間では融通しあうことができたが、それ以外の人とはできなかった。成人男性と男の子のグループの衣服につけられたクーポンの値段では、カラー、タイ、ハンカチーフ、スカーフ、手袋といったアクセサリー類と不思議なことにコーデュロイ★は例外だったが、ほとんどの場合、男の子の衣服のほうが低かった。同様に、女の子の衣服は成人女性のものより低い値がつけられていた。最初から、成長期にあるこどもたちには特別な配慮がなされていて、公的なこどものサイズに合わない体格の良いこどもはク

ーポンの追加を受け取ることができたし、そのクーポン券を使って赤ん坊の衣服を編むための毛糸に代えることもできた。当初は4歳までの幼児は、若干の工場用の衣服と同様に、配給制度から免除された。

　衣服の配給制度の導入に引き続いて、直ちに主にこどもたちにかかわる修正がなされた。これにより、7月5日には出産を控える母親に追加のクーポンが支給された。そして、海外児童受け入れ委員会を通して、海外に疎開したこどもの親に66枚のクーポンが支給された。これは妙な配慮の仕方だった。戦時中の英国の衣服がアメリカやカナダに疎開したこどもたちの衣服の状況を向上させたとも思えない。現金を送るようにしたほうが簡単だっただろうと思われる。空襲に遭い、家財道具を失った人には追加の1年分のクーポンが与えられたが、大人とこどもに衣服を着せるには十分なものではなかった。

　1941年8月に赤ん坊の衣服が配給制になった。その時点から11月30日までの間に生まれる赤ん坊はクーポン40枚、12月から5月までに生まれる赤ん坊は30枚、それに母親に編み物用の毛糸のために50枚が支給されることになった。「衣料クーポンなしで人生を始めることはなくても、死ぬときはクーポンなしということもありうる」と書いた人がいた。屍衣は衣服の配給に入っていなかったのだ。

　1941年11月、中古の学校の制服を免許のある商人を通して、同じ学校の生徒にクーポンを使わずに売ることが、許された。翌日、教育省は学校当局者と理事会に対して、1941年12月20日からは制服を着なくてはならないという学則を破棄するようにと指示した。だが多くの学校はこれに従わなかったので、学校の制服はしばしば家庭の大問題になった。1942年3月に衣料クーポン支給額が25パーセント引き下げられ、有効期限が14ヵ月となり、17歳以下のこどもに補助として17枚のクーポンが支給された。

　多くの点で衣料品の配給制度よりも劇的だったのは、「実用衣料構想」[1]だった。これは商務省長官の後任ヒュー・ドルトンが1942年の3月に発表した。これは労力と生地を節約することを目的としたもので、約10年間というもの、年齢、階級、貧富にかかわらず、すべての人が日常着る物ほとんどすべての衣類の材料、形、デザインが政府の法令と規則に支配されることになった。規則には、すべての衣料品に使われる材料の性質、質、使われる量、値段が細かく決めてあっ

た。衣服のデザインも統制された。最初はこの計画は50パーセントの製品にだけかけられていたが、後に物資も労働力も乏しくなると、85パーセントに引き上げられた。値段と材質が「自由」な衣服の領域も残ってはいたが、既製服はスタイルと使う生地の量に関して、すべて規制されていた。

　古代ギリシャ・ローマと中世の様々な国では、一定の階級より低い者が、特定の衣服や色を身に着けることを禁じる贅沢禁止令があった。だが、このようにすべての人を対象にした制度はまったく前代未聞だった。「実用衣料構想」は1942年になって、特に成人男性と男の子の衣服に関して、敵意をむき出しにし始めた。5月1日からジャケットはもはやダブルではいけない、ポケットは3つまで、ただし貼りポケットは禁止、スリットは禁止、カフスにはボタンをつけてないこと、ベルトはつけないこと、前開きのボタンは3つまで、金属製や革製は使用しないこと、となった。ズボンのすその折り返しは禁止、裾幅は19インチ（約48センチ）以内。プリーツを入れたり、ゴムや布製の腰のバンドもベルトもファスナーの使用も許されなかった。ヴェストも同様に規制を受けた。4月から成人男性と男の子のシャツは、生地の節約のために、短くしなくてはならなくなった。ダブルのカフスやダブルの打ち合わせは禁止された。パジャマにはポケットや飾りをつけることが禁止された。

　女の子と成人女性のコートにはケープや毛皮、絹、レーヨン、革のふち飾りがつけられなくなった。ビーズ、刺繍、ブレード、そのほかの飾りは禁止された。スカートは6本以上の縫い目、2つ以上のポケット、3つ以上のボックス・プリーツ、あるいは5つ以上の追いかけひだがあってはいけない、とされた。フレアや全面にプリーツをつけることは許されなかった。下着や寝間着には飾りは許されなかった。使用生地の量や裾の折り返しの広さまで制限された。1942年の6月から、「実用ベビー」までが、衣服に刺繍や飾りをつけることが許されなくなった。「実用ベビー」のポケットやボタンも配給制になった。

　1943年8月、1924年から26年の間に生まれた、あるいは1942年10月までに身長が5フィート3インチ（約152センチ）に、あるいは体重が7ストーン12ポンド（約50キロ）に達した育ち盛りのこどものために、10枚から20枚のクーポン券を追加して支給することを発表した。しかしこのような配慮にもかかわらず、こども

たちは衣服の配給制度に、そして、加えて厳しい「実用衣料構想」のためにもっとも苦しんだ。11、12歳の男の子はショーツをはくよりほかに選択肢がなく、長いズボンは奪われしまったことは、彼らにとって悲しいことだった。この時期長いズボンは垂涎の的になっていた。こども用の靴は大人用を探すよりもはるかに困難だった。マレーが陥落したため、ゴムが乏しくなり、小中学生のゴム底ズック靴が姿を消した。スポーツ競技好きなこどもにとっては大問題だった。若者の衣料品のもう一つの砦、ウェリングトン・ブーツ★（ゴム長）も姿を消した。「実用衣料構想」は多くの点で大成功だったと評価されているが、ヒュー・ドルトンは後日回想録のなかで、こどもの衣服に関する市民の怒りが、1945年の総選挙の際に彼の票に響いたかもしれないと述べている。

　しかし、総体的には今日思うほど「実用衣料構想」は必ずしも、極端に何でもまかり通る、抑圧的なものではなかった。実際、有益でもあった。この策の規制はトップクラスのデザイナーの協力を得て実施されたので、後にわかるように、衣服の生産者を合理化し、組織化が不十分で評判の悪かったファッション業界をきちんと組織化させるのに大きく役立った。「実用衣料構想」は率直なデザインを奨励し、こだわり過ぎた装飾を取り除いたことは、おそらく最終的には、もっともこどもにとって有益だった。おかげで、こども服は簡素になり、特に、甘い母親がよちよち歩きのこどもや小さな女の子をフリルやプリーツ、ボタンやリボンで、まるでフルーツケーキのように飾り立てることを止めさせた。こういったことは、ただ、親の繁栄と成功を見せびらかすためで、着ている者には何の益もないのだった。

　しかし、家族の中の成長中のこどもに服を着せるのは骨の折れることで、配給制度は戦後も残った。終戦直後の数年、休日にアイルランドのアイアに行くことがこどもに十分な物を着せる唯一のチャンスだった。アイアには配給制度がなかったのだ。人々はほとんど着の身着のままでアイルランド海峡を渡り、完璧な衣服一式を持って帰った。どれも良い形で、良い素材でできたものばかりだった。アメリカでは「英国への包み」構想が立ち上げられ、アメリカの家庭が一種の大慈善バザーのような形で集めた衣服が、大西洋を渡って、貧困にあえぐ英国に届けられた。当初は空襲に遭った人々に向けたものだったが、やがて、そのほかの

人々にも支給された。これはほとんど信じられないほど広範囲にわたる新しいスタイルのこども服をもたらした。アイリス・ブルックの見解では、これがこども服の戦後の革命の始まりで、特に「普段着」の台頭だった。彼女は述べている。「戦時中の『コスチューム（衣装）』のすべてが集められていた。そして、小さな男の子が派手なチェックの7分丈のコートを着て、ベルトを締め、明るい色の手編みのキャップをかぶり、つま先にキャップのついた、靴紐が下のほうにしかついていない全く見慣れないアンクル・ブーツ（くるぶしまでのショートブーツ）をはいているという結果になった。ごく幼い男の子が長いズボンや、膝のところにゴムが入っているブリーチ★をはいている姿が見られた。それまでは英国では知られていなかったスノー・スーツを男女の区別なく着たこどもたちの姿がいたるところで見られた。こういった便利な衣服は分厚くて、着心地が良かったので、『ヤンキーの』持ち物が珍重されるようになり、英国の伝統的なこども服は事実上消えてしまった。」1948年の髪型「アーチン・カット（やんちゃ坊主刈り）」、裾をズボンの上に出して着るシャツ、裾を巻きあげたズボンは、すべて戦中戦後のアメリカから来たこども服のファッションだ、と彼女はつけ加えている。

　1941年にアメリカが参戦すると、アメリカの生活はそれまでほどは楽でなくなり、続いて衣服の配給制度が導入された。だが、イギリスに比べればその割合は低かった。イギリスでは制限は戦後まで続き、何百万人ものこどもが、衣服といえば規則と法令に統制されたものしか知らずに成長期を過ごした。しかし、規制が少し緩和されていって、1946年5月、当時の商務省長官スタフォード・クリップス卿は、衣服、履物に関する厳しい法規制をほとんど撤廃すると発表した。ということは、女性や女の子の衣服にふち飾り、刺繍、プリーツ、ボタンなどをつけることが許されるということだった。一方、男性のスーツにもポケット、ズボンの裾の折り返し、そのほかの装飾が戻ってくるということだった。1948年、当時商務省にいたハロルド・ウィルソンはこどもの履物を配給制度から外すことを発表した。1949年の3月14日、彼は「3月15日から、衣服とすべての生地の配給制度を完全に廃止すると発表した」。「実用衣料構想」はいくらか自由化された形で、1952年まで存続することになる。

　1940年代にアメリカで「ボビーソックサー」と呼ばれる、新しい10代以前のこ

どもたちが生まれた。これは、アメリカが戦時中、衣服の欠乏から比較的遠ざかっていられたことを物語っている。この言葉は英語に取り入れられている。このこどもたちの目印は、この子たちがはいているくるぶしまでの短いソックスである。この言葉は1943年の『タイムズ』誌で使われており、合衆国では一般的によく使われるようになった。アメリカでは1944年にはボビーソックサーたちのグループが騒動を起こし、警官が治安を取り戻すために出動したというニュースが新聞のトップ記事になっていた。1940年代、1950年代にはこの言葉は普通に使われるようになったが、現在では廃れている。1950年代、成長したシャーリー・テンプルは、自分は流行遅れになってしまい、娘を今では見向きもされないようなくつ下をはかせて通学させている、と認めた。しかし、1944年の若者の騒動の現実は、いまだ過去のものではない。空港やコンサート・ホールで、今日の「ポップ」歌手のヒーローを取り巻く10代の若者のヒステリックな熱狂に残っている。

　英国の戦時中の統制と物資不足のなかで、学校の制服が守られたということは驚くに値する。皮肉屋はいずれにしてもすべての衣服は制服だ、と言うかもしれないが、それでは特別な衣服についての答えになっていない。多くの学校長は制服が学校の士気を揚げるのに役立ったと主張したし、なかでも負け惜しみの強い人々はことに、オリヴァー・リトルトンが衣服という教育における私的な部分の伝統を保持しなくてもよいようにしたにも関わらず、自説を曲げなかった。また、選択の自由が与えられると様々な衣服が欲しくなるものだが、制服はその衝動を抑制するので、衣料クーポンの実用的な使い方だと主張する人もいた。

　しかし、そのような制服はほとんどの場合、前より単純に、よりくだけたものになった。こども服の生産業者向けの商業雑誌『ジュニア・エイジ』は早くも1940年、まだ衣料品の配給制度を誰も思いついていない頃、次のように書いていた。「あらゆるところで、戦争は男の子の紺のサージや黒のスーツのための弔鐘を鳴らした。ここ数年、こういった服は男の子の間では人気を失っている。（中略）フランネル★のスーツ、ツィードのコートとスーツにその地位を奪われている。」学校の制服は、たいていはパブリック・スクール、グラマー・スクール、高校に限られていた。1939年までにほとんどのこういった学校の制服は、グレーのフランネルか茶色、あるいはベージュのコーデュロイ★のショーツか長いズボ

ン、それに学校のブレザーの組み合わせになっていた。ほかの選択肢はグレーのフランネルのスーツで、これは今日まで広く使われている。ブレザーもその人気を保ち、世界的にあらゆる学校の男性と、女生徒が着ている。学校の制服を拡張しようという強い衝動を与えたのは、L.A氏、後年のバトラー卿による1944年の重要な教育法だった。この法令は、卒業年齢を15歳まで延長、さらには16歳まで延長し、すべてのグラマー・スクール、専門学校、あるいは近代的な中等学校で中等教育を授けるとするものだった。戦前は小学校卒業後進学するのは14パーセントのこどもしかいなかった。新しい制度のドで、制服は次第に広まり、ほとんど普遍的になった。今でもそうである。

　戦時中、制服は主に私立学校で保持された。イートン校は、そのスーツを守り抜いた。1950年代にはイートン・スーツ★はその誕生の地から姿を消してしまったのだが。戦争のため、イートン校のシルクハット★に終止符が打たれた。ガスマスクをかぶると邪魔になるという実際的な理由からだった。このガスマスクは当局の途方もない判断ミスのために、数年間全国民がかぶらされ、あらゆる災難に対する一種のまじないのように思われていた。ちなみに、幼いこども用には特別なミッキー・マウスのガスマスクがあり、こどもの恐怖心を和らげるために明るい赤とブルーの彩色が施してあった。幼児のための特別なフードは昔のスワドリング・バンド★よりも見た目は恐ろしく、母親たちの多くは使い物にならないと思った。幸いなことに、一度も使われなかった。

　もっとも伝統的な学校の制服は、倹約が叫ばれるなかでも、もっともしぶとく残った。ノーマン・ジョングメイトは戦時中の英国の日常生活を綴った『戦時中の生活』で、次のように述べている。「愚かであること、そして自己中心的で国家が必要としていることと常識に無関心であることに賞があるなら、それはわたしの学校に与えられる。わたしの学校では800人の生徒に、お笑い草の、着心地の悪い不衛生なチューダー時代の衣服の寄せ集めを着せた。くるぶしまでくるガウン、膝丈のブリーチ★、長くて分厚い黄色いストッキング★、幅が広いばかりで不格好な衿もカフスもないシャツ、(中略) 新入生には最初の1、2年は普通の格好をすることを許可してはいたが、残りの生徒はまるでドイツ軍ではなく、スペインのアルマダの艦隊を待ち構えているみたいな恰好をしていた。そしてわ

たしたちの衣料クーポンの大半は、この有名な伝統を守るために充てられていた。」クライスト・ホスピタルでも同様だった。

　女生徒たちの間でも、1939年には変化はすでに進行しつつあった。そして戦争はただ自然な流れを速めただけだった。より単純でより魅力的なスタイル、チュニック★か、スカートとブラウスか、あるいはジャージー★が、有名なジム・チュニック★・スタイルの位置を奪っていた。このジム・チュニックは、ヴィクトリア時代の女の子たちをファッションから常識へと解放した象徴でもあった。ジム・チュニックはファッションにはならなかったし、ファッションとはいかなる関係も持たなかった。戦争と戦時中の賢明なデザインによる実用衣料構想のドレスの影響は、若い女学生の学校制服をより現代のファッションに近づけたという意味で、おそらく良かったのだろう。

　女性のファッションに関する限り、1940年代後半には、成人と若者のスタイルを大幅に近づけた第一次世界大戦後の1920年代のような極端な「若者ルック」は起こらなかった。1947年にクリスチャン・ディオールが発表した「ニュー・ルック★」は、小さな女の子たちのドレスには何の影響も与えなかった。高いバスト、細いウェスト、たっぷりしたスカート、そしてヴォリュームのあるペティコートなどは、物資不足と統制にうんざりした女性たちにとっては喜ばしい解放だったが、瀕死の落日のように懐古趣味的で、前向きの若い女性たちに訴えるものはなかった。彼女たちは与えられた自由をそっくり受け止めていたのだ。

　後に起きた「若者の爆発」から見ると、終戦直後の数年間はこども服や若者向けの衣服には驚くほどほんのわずかな変化しか起こらなかった。男の子はブレザー、スポーツ・ジャケット、セーター、スポーツ・シャツ、フランネルとコーデュロイのズボンなどを持っていたが、ジーンズ★、デニム、T-シャツは持っていなかった。女の子はオーソドックスなドレス、スカートとブラウスとジャージー、それから試合用にショーツを持っていた。両者の主な変化は、人工の繊維と生地の発展だった。このおかげで、手入れが簡単で絞らずに干せ、アイロン掛けが不要な素材が、こども部屋や教室に革命をもたらした。軽くきれいな衣服が、以前のように懸命に汚れないようにしなくてもよくなった。男の子は衣服の汚れのことでこれまでほど母親に厳しく叱られずに、男の子らしく過ごすことができ

た。

　マーガレット・サッチャー氏は、1959年のジュニア・ファッション・フェアの開会式で、学校制服をもっと見苦しくないものにするように、あらゆる部門でより良く知的なサイズのルールが作られること、洗濯可能で手入れの簡単な衣服の生産を訴えた時、彼女は自由を保証する児童憲章を保証したのだった。

　最初に訪れた変化は、若者が着る物を選ぶ権利を主張したもっとも重要な実例である点、それが階級差がなかったという点、それがアメリカから起こったものだという点で、意義深い。それはディヴィー・クロケットのウェスタン調の衣装だった。ことに1955年のウォルト・ディズニーの映画に触発されたディヴィー・クロケット・ハットだった。ディズニーの映画は世界中で観られ、上映されたところではすべて、そのイミテーション熱が巻き起こった。映画そのものは、フリーク・ファッションの影響の産物だった。当初はテレビドラマ3部物として作られたが、「あまりにも成功したので、長編映画としてリリースされ、ディヴィー・クロケット衣装というキャラクター商品の大当たりとなった」と、ディズニーの伝記を書いたリチャード・シッケルは述べている。彼はさらにつけ加えて、「そしてそれが10年続く大きな若者のファッションの始まりだった」。房飾りのついた毛皮の帽子、これはひどく映えなかったが、巨大な需要を生み出した。1956年、『タイムズ』紙は、こども用のディヴィー・クロケット・ハットに使う革を供給するために飼い猫が殺されていると報じた。そしてこの問題は英国動物虐待防止協会の会合でスカースディル卿が抗議する事態にまでなった。

　1950年代には、自らの希望を主張する段階まで成長した若者の率が増えたことで、戦後出生率が上昇したことが目に見えてわかるようになった。アメリカでは、この現象がもっとも顕著で、1940年から65年の間に5歳から14歳までのこどもの数が倍増し、合衆国国民の3分の1が14歳以下となった。数からいっても、こどもたちに払われる注意からいっても、衣服の商売においてはこどもは大切な市場だった。

　英国では、衣服の世界で主張する若者の数が増えていることが最初に認識されたのは、大変意外な成り行きによるものだった。1940年代末にテディ・ボーイ[2]

第12章 法令による衣服 第二次世界大戦

ディヴィー・クロケットの衣服は1950年代後半の幼い男の子の世界を席捲するファッションを引き起こした。映画スター、フェス・パーカーのオリジナル版のクロケット・スタイル。

231

が出現し、急速に熱狂的なファンの数が増えていったのだ。ここには三重の意義がある。まずは第一には、その衣装は歴史始まって以来、若者のために若者が制作したという点である。テディ・ボーイはたいてい10代半ばで学校に通っているか、初めて仕事に就いたところだ。第二に、彼の衣服は、低い階級から生まれた初めてのファッションである。テディ・ボーイは本質的に労働者階級で、それをきっぱりと認めている。そして最後にこれはライフスタイルであり、人気者への崇拝の表れとなる最初のファッションで、上流階級の指導の下に起こったことではなかった。テディ・ボーイの主な環境は、ロンドンのイーストエンド〔下層の労働者が多く住む地域〕やほかの都市のイーストエンドに相当する地域で、フーリガンとある程度関係していた。彼は全面的に英国的現象で、アメリカやヨーロッパとは無縁だった。彼はまた、自分が入った閉じられた社会の輪から出て出世したいとも思わなかった。彼はこれまで誰もが信じて疑わなかったファッションと社会的出世欲とのつながりを断ち切った。これまで、このようなことを成し遂げた大人のファッションはなかったが、彼はすぐにファッション全体へと浸透してゆく流行の一つの方向性を世に送り出したのだった。

　テディ・ボーイの誕生は、戦時下の規制が取り払われた時、ドレス・カウンシルが男性のファッションに導入したエドワード朝風の衣服から生まれたものとして一般的に受け入れられた。1946年に成人男性と男の子の実用スーツが廃止されると、それは誰からも惜しまれずに消えた。そこから当然起こる反動で、長い、より形の良い高い折り返し、凝ったカフス、ポケットのフラップがついたジャケットや優美なヴェスト★、カットの良い細身のズボンが流行した。テディ・ボーイのほうは、このスタイルをグロテスクなまでに強調したもので、全く場違いな要素をいくつか加えて、それを一つの定番とした。ズボンは雨どいのように細く、たいていは黒だった。しばしば脚の長さに対して少し短めで、明るい黄色やオレンジの靴下をのぞかせて人目を引いた。ジャケットはだらしなく、肩幅が極端に広く、パッドが入っていた。とても長く、ほとんどスカートのようで、腿のあたりまでくることがあった。目立つドレープが入っていて、エドワード朝時代風のヴェルヴェットのカラーがついていることがよくあった。ほとんど紐のような大変細いネクタイと高い固いカラーをつけた。これもエドワード朝風である。

第12章　法令による衣服　第二次世界大戦

1950年代のテディ・ボーイたち。

いくつかの重い真鍮あるいは金メッキの指輪をはめた。最初は、靴はかかとが低く、分厚いゴム底のものだったが、1950年代には「ウィンクル・ピッカー」★と呼ばれる先の尖った靴になっていた。テディ・ボーイは長髪で、前髪の一部を前に垂らしていた。おそらく、両脇はもみあげ、そして後ろは有名なDAカット、つまりリーゼントだった。

　エドワード朝風の女たらしのこの変形は、時代と状況にマッチしていたので、この女性版も生まれ、彼と一緒に行動した。彼女は黒いスカートをはき、細いハイネックのセーターを着、腰が締まったヒップが隠れる長さのグレーのジャケットを着、薄いナイロンのストッキングをはいていた。ストッキングは、たいていは黒だった。靴はハイヒールで、1950年代には「ウィンクル・ピッカー」と呼ばれる尖った爪先のついた、有名なスチレット（鉛筆）・ヒール★になっていた。

　テディ・ボーイはほとんど忘れられ、20年前〔本書出版の1977年から〕ではなく、あたかも200年ぐらい前のことのようにその姿は彼方に押しやられているのだが、彼が存在した限られた環境以上に広い範囲に影響を与えた。ニック・コーンは『今日紳士はいない』で述べている。「テディ・ボーイはすべての始まりだった。ロックンロールとコーヒー・バー、衣服とバイクと言葉遣い、ジュークボックス、泡立てたコーヒー、大人の世界から分離した10代の個人の生活様式のすべての概念。」この生活様式が始まった時、彼はそれが若者が初めて金を持ったからだと指摘した。短命だったが豊かな時代が訪れていた。賃金の良い仕事がごく若い者にまで広がっていった。戦前は中流と労働者階級の若者は、金がないため、あらゆる活動を両親とともにしていた。それは、両親が金を持っていたために、若者が何を着るかについても主な主導権が両親にあったのと、事情を一にしているとも言えるかもしれない。これは、ある面では正しい。だが、大人の態度が変わったのは、それが始まったことと大いに関係している。若者のおこづかいは豊富だった。若者も含めて寛容な社会が始まりつつあった。いったん始まると、たちまち進みだした。

　テディ・ボーイ熱は、別の類似した現象によって引き継がれ、若者たちは伝統的な階級差やそれに対する願望によってではなく、社会的・心理的な結合力によってなされた着用者の新たなグルーピングに基づく、目立つ衣服のスタイルを取

り入れるようになっていった。1950年代は「モッズ」の時代でもあった。モッズはハムリン社が1971年に出版した『百科辞典』には、「最新の前衛的な服の着方をし、同じ着方をする者同士を仲間として認める若者たち」と、やや大雑把に定義されている。同時期の「ロッカー」は同じ文献に「粗野で手に負えないような行動をとり、常に革の衣服を着て、オートバイに乗っている」と記述されている。ロッカーから「トンナップ・ボーイ」が派生した。1960年代初頭に、このトレンドの最後に登場したのがビートルズである。ビートルズは『ラヴ・ミー・ドゥー』のレコードを録音した1962年、最初の大きな衝撃を与え、若い世代に浸透していった。上述のニック・コーンはこんな風に述べる。「1963年の夏までに、ビートルズ・マニアは最大限に広がり、大いなるティーンエイジャー・ブームが起こった。またカーナービー・ストリートはロンドンの僻地から世界的規模の狂気の場へとなってしまった。」この時まで、10代の若者の生活（そして衣服）は、散発的に、断続的に大人の生活の主要な流れから逸れることがあったが、この時以来、若者の生活は、自立を果たした。「突然、キッズは焦点となった（中略）。彼らは熱意のこもった注目の的となり、研究され、分析され、まねされるようになった。」

　アメリカがティーンエイジャー（10代の若者）を発明したと言われている。そして英国がこの影響を受ける前から、アメリカではこのグループが注目されていた。だが、ほとんどの点でティーンエイジャー崇拝の発展においては、英国が先を進んでいた。1950年代にメアリー・クヮントが若者に対象をしぼったデザインと衣服のプロモーションをひっさげてファッション界に乗り出したのを契機として、英国はティーンエイジャーを女性のファッションの主流に引き込んだ。メアリー・クヮントは言う。「わたしはずっと、若者に自分自身のファッションと、（中略）真から20世紀のファッションを、持って欲しかったのです。」そして、そういうものがなかったので、彼女がゼロからファッションを作り出し、世界的に有名にしたのだった。1962年までには彼女と彼女の夫アレクサンダー・プランケット・グリーンは『ヴォーグ』誌にとって、「超立役者」だった。「ロンドン・ルック」が有名になり、その代表的な特徴はミニ・スカートだった。これが実際に陽の目を見たのは、革命的なパリのクーレージュのコレクションにおいてであっ

ワシントンのビートルズ。1964年。

たが、メアリー・クヮントが1965年から華麗な演出で開発したものだった。これは若いファッションの蔓延とでもいうべき現象だった。全部が全部、10代のファッションではなかったが、若者が先頭を切っている世界でなければ考えられないことだった。そして、いま史上初めて」そういう世界になったのだった。

メアリー・クヮントは得意満面でミニ・スカートをアメリカに持って行き、センセーションを巻き起こし、西欧世界を席捲している若者の革命に大きな貢献をした。彼女は言った。「ロンドンは先頭を切ってファッションの焦点を支配者層から若者へと移している。国として、わたしたちはアメリカやフランスよりももっと前から若者の衣服の大きな能力に気づいていました。」「スインギング・ロンドン（揺れるロンドン）」のめまいするような興奮は、今となっては昔の物語だが、60年代のその最盛期には、初めての若者の勝利を意味した。自分自身のファッションを見せびらかしながら、彼らは自己主張をはっきりと示した。彼らはすべての時代の女性たちに先駆けて短いスカートとパンティ・ストッキングをはき、伝統的な支配者層に見られる社会的差異ではなく、ライフスタイルを表現する服の着方を採用した。

若者の権利の認識は強大になりつつあり、ことに20世紀にはそうではあるが、若者革命の原因はそれだけではない。明らかな事実は、若者が突然に、初めて、ファッション関係の生産者にとって突然重要性を持ち、多様な好みに合わせて品物を作るそのほかの生産者にとっての、ビッグ・ビジネスになったということだ。1950年代までには「かつてなかったほどよくなった」完全雇用の世界では、若者に豊富な雇用と機会があった。かつてないほど賃金が高く、彼らが金を使う物のなかでは衣服の順位は高かった。ことに責任も義務もない10代の若者においてはなおさらだった。

もっと年少のこどもたちの衣服はティーンエイジャーに従うことになったが、その動きはずっと遅かった。ごく幼いこどもたちは経済的に親に依存していたので、まだ大人の好みに支配されていた。が、そういったこどもたちも次第に、衣服や生活の仕方に関して、兄や姉の後を追うようになっていった。ジェイニ・アイアンサイドは、1950年代に幼いこどもたちのためにもっと良い衣服のデザインにエネルギーを向けようとし、そういう服を生産しようとしたとき、大変な困

難にぶつかったという経験を記録している。『サンデー・エクスプレス』紙、『ヴォーグ』誌、『クィーン』誌の支持があり、また1955年4月には『ヴォーグ』誌に、ホロックス社のこどものためのピルエット・シリーズのデザイン画が3ページも掲載され、秋にはもっと多くのページが割かれたにもかかわらず、彼女は「こういった服はこども服の店やデパートでは望まれていないということは明らかです」という苦々しい結論に至ることになった。慣習的なデザインは老齢に達していたが、なかなか死ななかった。だが、1960年代にはついに死んだ。この死は成人のファッションにも訪れたが、指導権はすでに若者の手に移っていた。

第13章

大量生産の
巨人

第13章　大量生産の巨人

　近年のこども服のファッションの発展の背後で、もっとも重要な推進力になったのは、すべてのファッションと同様に、ここ1世紀の間に着々と進歩してきた既製服である。もっと明確に言えば、ごく最近の、より重要性を帯びてきた大量生産と大規模な宣伝と販売促進活動の発展である。この宣伝と促進活動はともに、特にこども服の市場では、親ではなく、こどもから注目され、こどもの関心を引くという新しい目的をもって、顕著な動きをしている。

　こういった発展はおそらく、大人のファッションよりもこどものファッションに大きな影響を与えている。だが、遠い過去にさかのぼって少々考えてみると、既製服の面でこども服は服装史においてもう一つの「一番最初」という栄誉を勝ち取ることができることになる。

　こども服は全体的に大人の服よりも単純で、体に沿わせた曲線が少ないし、こどもの体そのものも単純な形をしているので、この分野のファッションは既製服市場にとって「自然」だった。こどもは成長するに伴って着ていたものが小さくなってしまい、あまりぴったりした服には我慢できないし、既製服は大変安いので、こどもにはふさわしかった。実用的な用具としてのミシンの発明（エリアス・ハウのミシンが1848年に、アイザック・メリット・シンガーの型が1851年に発明される。ともにアメリカだった）のおかげで始まった衣服作りの革命は、大人のファッションに影響を与える前に、こどもの市場に現れてきた。いまだ特権階級のわずかの人々に限られていた大人のファッションは、あまりにも手がかかる凝ったものだったので、大規模な生産には不向きだった。既製品という言葉は、20世紀に入ってからもかなり長い間、アウターウェアに、そして多くの種類の女性の下着の商品につける名前としては、軽蔑的な意味を持っていた。

　古い時代のこども服の情報が少ないことは、その仕立てに関する資料の乏しさに引けを取らないが、こどもの既製服は成人の既製服が作られるよりもかなり前から作られていたらしく、またそれらは貴族が買うほど質の良いものだったらしい。ハミルトン公爵3世の家族の興味深い記録『公爵夫人アンの日々』は、17世紀の家族新聞から、ロザリンド・E.マーシャルが編集して命を吹き込んだ本である。このなかには公爵夫妻のこどもたちの衣服が詳細に書かれている。夫妻は当時の最高の社交界にいて、公爵はチャールズ2世の宮廷人だった。マーシャル博

士が全文を引用してくれたのは、有難いことだった。公爵夫人アンはおそらく最古の既製服の証拠ばかりではなく、彼女の時代のこどものドレスがどのような段階にあったかを適切に要約してくれたからだ。

「公爵夫人の息子と娘は、生後数ヵ月はスワドリング★に包まれていた。(中略)その後、大きくなるに従って、『キャリング』（抱っこ用の）フロック★とコート★へと、さらには『歩き用』のフロックとコートへと進んでいった。小さな男の子は、最初の数年は自分用に作られたペティコート★をつけていた。公爵夫人の長男は5歳になってもまだペティコートをつけていた。麻の細身のズボンも持ってはいたのだが。ある程度までは田舎のテイラー★（男子物専門の仕立屋）がこども服を作ったが、公爵夫人はしょっちゅうエディンバラに使いを出した。エディンバラの商人の一人、ヘンリー・ハーパーは時々台所用具も売ってはいたが、こども服を専門に扱ってもいた。面白いことに、大人の既製服が流行するのはずっと後のことなのだが、1660年代にヘンリー・ハーパーは様々な種類のこども用の既製服を売っていた。例えば1661年には、彼は公爵夫人に『3－4歳の男児用バラ色のコート、17ポンド6シリング、3－4歳の男児用レモン色のコート、16ポンド、大きい男児用の白い帽子1点、大きい女児用白い帽子2点、7ポンド、男児用白いレースつきのキャップ3点、6ポンド』という請求書を送っている。そしてこれに続く数年の間で、彼は男児用、女児用それぞれに、レモン色、バラ色、空色、白のキャリング・コートと歩き用コート、白いウーステッドのストッキング★を公爵夫人に送っている。またある時には、『白い羽飾りのついた大きいカーネーションのタフタの帽子』も8ポンド6ペンスで送っている。これは間違いなく最古の『通信販売』の例である。(中略)ほどなくしてこどもたちは赤ん坊時代の衣服を脱ぎ捨て、両親の服のミニチュアのような服を着ることになる。アラン伯爵は11歳の時、家族とともにエディンバラに行き、父親のテイラーに外套、コート、ジュスティコート★、ブリーチ★の一揃えを作らせた。一方、ジョン・ミュアヘッドは公爵夫人のガウンと一緒に娘たちのガウンも早急に作った。」

　過去数世紀にわたって、おそらくヴィクトリア朝まで、上流階級と中流階級のこども服は、生後しばらくすると、通常は親のテイラーやドレスメーカー★（婦人物専門の仕立て屋）が作った。幼い男の子の「ブリーチング」の儀式は、父親

のテイラーが仕立てる最初のスーツで祝うことになっているという記述は、すでに本書で引用したものも含めて、数多くある。そして、家計簿から、母親と娘のファッションは同じドレスメーカーによって作られるということがわかる。それほど身分の高くない人々はこどもたちの服は通常、母親や召使、長年家に出入りしている「小さな（店を持たない）ドレスメーカー」によって、家庭で作られた。大人の衣服の丈を短くしたり、若い者に合わせて仕立て直したり、ということもよくあった。第二次世界大戦の時も、このやり方が戻ってきた。

　こどもの着る物を工夫するこのやり方が1880年代には広く行われていたということは、フローラ・トンプソンによって記されている。彼女の『ひばりはキャンドルフォードに舞い上がる』は伝統的なイギリスの村の暮らしの貴重な記録であり、ちょうどそれが消えようとしている時点で書き留められている。フローラ・トンプソンは次のように書いている。女の子はよく、自分の家よりも豊かな親類からのおさがりや、雇い主が内働きの使用人の家族に与えた服の丈を短くしたものを着ていた。そのため「村はそれ自体のファッションを持っていた。外部の標準的なファッションに１年ほど遅れていたし、スタイルや色に関しては厳密に制限があったけれども」。日曜日には、「清潔な白い、糊のきいた服は女の子にとっては必要不可欠な衣類だった。物語の中心となる村、バッキンガムをモデルにしたと思われるキャンドルフォードと近隣の村から、物売り[1]が姿を消した。人々が町の市場の店で衣服を買うようになったためだった。そこのほうがファッションが新しく、値段が安かったからだ」。だが一人の物売りだけが残った。「ドレスの長さやシャツの長さの調節、こども服の丈を伸ばすための端切れ、飾り気がなくかわいいエプロンとピナフォー★」を用意していたからだった。

　美しい縫い方は消えていこうとしていた。「既製服が店に出始めていた。だが、労働者が買えるものは粗雑で、不格好で、質が悪かった。」だから、少しでも気にする人は、依然として自分の下着は自分で作っていた。「たくさんのふち飾りやレースやインサーション（差し込みレース）、フェザーステッチ★のついた下着やプリーツのついたフロックが彼らの好みだった。」

　ヴィクトリア朝には質の良いこども用の既製服への要求は、まず暮らし向きの良い人々の間で起こり、それが下のほうへと広がっていった。これは、まずは安

い物のほうから先に対応していった成人の既製服の場合とは、事情が逆になっている。『母親の家庭の本』（*Mother's Home Book*）は当時要望の多かった家庭経済の論文を載せた本で、こども用の既製服について述べている。「これらを購入するのは、幸福なことに、以前とは違って、必ずしも収入の高い人とは限らない。数年前は自分のこどもに服を買うことを夢見たり、とりわけ男の子用に紳士服店の既製服やテイラーに作らせたりするのは、裕福な人に限られていた。だが今は（中略）母親が大変腕の良い素人の仕立屋ならば別だが、サイズ、スタイル、ファッションという点では、母親の労力の無駄ということになる。」

19世紀末から20世紀の初期までの女の子用のフリルがついた、豪華なふち取りをした白いドレスやピナフォーは、どこまでも進化し続けるミシンにはおあつらえむきだったので、一流の店のカタログの中心になった。1895年、ディキンズ・アンド・ジョーンズ店はカタログのかなりの紙面を女の子の衣服に充てた。カシミヤやモスリンのドレスやヴィキューナ★、ゼファークロス（薄地のウーステッド）、絹などのスモッキング★を施したドレスから、様々な種類のセーラー・スタイルの衣服などで、「こどもにとってもっとも着心地の良いドレス、あらゆる季節に最適」とうたい、多種多様な素材の品を提供した。ほかの店のカタログもこども用の「つるし（ぶらさがり）」の服を目玉商品にした。リバティ社はここで特に進取の気性を見せた。

ヴィクトリア朝以降、男の子のスーツも簡単に機械製造に身売りし、19世紀後半にはその広告が広まった。男の子、女の子の既製服は、主に過重労働を強いられる低賃金の自宅労働者や狭苦しいいわゆる「スエット・ショップ（労働搾取工場）」で作られた。この２つはともに19世紀の、そしてその後にも残るファッション界の汚点であり、衣服産業の大きな部分を占めた。

第一次世界大戦直前の数年間の中流階級のこども服については、ジェラルダイン・サイモンの『校庭のこどもたち』に書かれている。まだ客間に行くのに着る「白いフロックとサッシュ」があったが、ほとんどの場合、服は小さなドレスメーカーが作った。「わたしたちがごく幼い頃は、わたしたちの服は時々ファニー・パーソンズが作りました。（中略）仮縫いは前の居間でしました。」下着は、冬用はフランネル★のドロワーズ★、ウールのゲートル、ステイズ★、コンビネー

ション★だったが、夏はリバティ・ボディス★、ヴェスト★、木綿のドロワーズだった。ペティコートは一年中つけていた。主に店で買ったものだったと思う。ちなみに、海辺ではこどもたちは皆フロックとペティコートをドロワーズにたくし込んで水の中を歩いた。

　20世紀の初めの数十年間は、そしておそらくそれよりももう少し早い時期から、こども服を調達するもう一つの重要な場所は、今は消えてしまった製造・直販店だった。それは生地や付属品を売る店で、小さな裁縫室を持っていた。そのような店は母親がオーナーで娘が手助けするといった家内企業で、娘の器量が自慢の、スタイルや生地について一家言ある中流階級の母親が探し求めたものだった。彼女たちはまた姉妹におそろいの服を着せるのを流行らせたりもした。この流行は20世紀の初めの20年間続いたが、自己主張のはっきりした女の子が、これは自分のアイデンティティに対する攻撃だとして反発したので、廃れてしまった。このように個人的な魅力を持った店はのちの「マダム・ショップ」の、そしてもっと後のブティックの先駆けで、大人のファッションからこどものファッションへと広がっていった。

　こども服の大規模な大量生産は大人物（おとなもの）の場合と同様に、すべてのファッションが以前より簡素になったことばかりか、軍服を大量に生産している間に目覚ましく発達した技術に刺激されて、第一次世界大戦後の数年間で、サイズと質の面で大幅な進歩をとげた。既製服はすべての階級の若者一般が第一に選ぶものとなった。まれな場合を除くと、大人用の場合もこども用の場合も、ブランド名が発達したのは後のことだった。こども服の場合は少しだけブランドがあり、現在に至って繁盛している。「こどものためのチルプルーフ」は2世紀の初めからほとんどこども部屋の格言にまでなっていて、上着、下着ともに、尊敬されるブランド名だった。バーバリーもこども用の既製服とオーダー・メイドの服をそろえていた。

　ヴィエラは今日では若者のあいだでは特別に人気があるものとされているが、実は成人向けに作られたものである。幼児やこども向けの市場が拡大したために、その販売対象に幼児やこどもを含めることになった、というのが正確な歴史である。1784年に創業され、1846年にウィリアム・ホリンズ株式会社となった紡

245

績会社は、1891年には織物専門の企業となった。1894年には男性用シャツとナイトシャツ★用の生地としてヴィエラ（ヴィア・ゲリアの工場）というブランド名を登録した。この種の生地で、このような形で登録され、宣伝されたのはこれが初めてだった。会社は1903年に成人男女の販路を確立し、次第にこども服の領域へと移っていった。こども服の販路は2つの大戦の間に広がり、ことに1930年代には若者のファッション用として、また縮まない素材として、大いにシェアを伸ばした。「実用衣料構想」が導入されると、会社は法令の要求に従ってヴィエラの質が低下することを避けるために、新しい生地ダエラもつけ加えた。ダエラは赤ん坊やこどもの衣服として大きな成功を収めたので、商務省はもっぱら赤ん坊、こども用に限るようにと命令した。このせいで、会社はこども服を戦後の衣服生産の主な部門にし、そのためにこの分野でのファッション・リーダーとなった。

　1930年代にブランド名がいくつも出てくるようになったが、多くの場合、それらは短命だった。女性のファッション産業と同じように、かつてはよく耳にしていたこども服の名前のほとんどが消えてしまった。だが、妙な成り行きでレディバードというブランド名が、2つの大戦の間に英国の市場に参入した。これはヨーロッパ最大のこども服専門の製造会社になっている。同社は、今日の巨大な若者市場の発生の事情と同じぐらい長くて複雑な過程を経て今日のようになったのであり、ある程度は、その市場の発展の代表のようなものでもある。同社はファッション業者として創業したのではなく、中央ヨーロッパで生地を扱っていたのだが、それが歳月を経て、ファッション業界での幾多のトップとなる銘柄の元祖となった。1688年、パソルド一家はボヘミヤの小さな町、フライセンで織物業者となった。1768年、ヨハンス・アダム・パソルドは編機の操業を開始したが、20世紀初頭にはパソルド一家は輸出業で繁盛していた。主に女性用の羊毛のニッカー★を作っており、その80パーセントは英国に輸出していた。1929年、英国の経済危機に輸入税と不景気が相まって、輸入業に混乱が起こった。そこで、すでに会社の経営に当たっていたパソルド家の3兄弟、エリック、ロルフ、インゴが、イギリス南東部のスローの近くにあるラングレーに、大移動したのだった。長男はまだ26歳、次男、三男は18歳と16歳でしかなかった。

　3人は今でも工場がある地所に工場を建て、故郷から来たスタッフとともに、

特別な環状の横糸を付けた編み物機械で、以前と同じように羊毛のニッカーを生産し続けた。地方の労働力と新しい設備を使い、会社は拡大した。そして羊毛のニッカーの流行が廃れると、成人用、こども用のリップル・クロス★のドレッシング・ガウンに切り替え、さらには一着6ペンスという値をつけて、ウールワースに卸した。ウールワースは有名なチェーン店のパイオニアで、6ペンスは当時この店で最高の値段だった。

　第二次世界大戦中にパソルド兄弟が軍服を製造していた。戦後の急速な多様化のなかで、兄弟はレディバードの商標とデザインをエドモントンのクリンガーから入手した。この時点から会社はこども服に専念するようになった。この市場に最初に参入したのは1948年、英国最初のこども用のT-シャツを作った時だった。だがこのT-シャツは2年間というもの、カナダへの輸出以外には売れなかった。英国のバイヤーはT-シャツについて、こんなもののために客はクーポンを使わないだろうと言った。当時はまだクーポンが必要だった。いらなくなるのは1年先のことだった。兄弟は必死の思いで30ダースの品をスワン・アンド・エドガーの店に卸した。会社の方針には反していたが、売れない場合は返品という条件だった。この時、突然に風向きが変わった。T-シャツが売れ出したのだ。最初は1枚4シリング11ペンスだった。そしてこれが一大産業となったのだ。T-シャツを始めた責任者は次のように語った。「4年間、わたしたちは飛び込みの需要には応えられないほどでした。」

　以来レディバードは成長し続けた。T-シャツはほとんどすべての人のワードローブのなかに入っていたし、限りないヴァラエティがあり、すべてのこどもの誇りであり、同様に大人のお気に入りだった。レディバードは若者向けのT-シャツの新しいスタイルを牽引した。とりわけ得意としているのが、こども用の最初のT-シャツを作った時、会社の特別な改良を加えたチューブ状のニット素材の表面に、多色のデザインを施したものである。最初のブームのときは、1日に36,000枚のT-シャツを出荷した。このファッション界の大当たりはいまだに衰える気配を見せない。

　初期の頃はレディバードの販売範囲は限られていた。こども用品の市場では普通のことだ。商品は、季節によって数点足したり引いたりしながら、丸ごと変え

247

ることはせずに、数年続くこともある。しかし、50年代を通して、こどものファッションは成長し続ける広大な市場となったために、ヴァラエティが常に求められるようになった。レディバードは1961年に燃えにくい寝間着と燃えにくいナイロンを発表、1964年には最初のコーディネートを売り出した。会社は「秋はレディバード社のミックス・アンド・マッチの季節です」と発表した。1968年のロルフ・パソルドによる会長報告における以下のような要約は、適切だった。「過去10年間にこども服の革命が起こった。質、価値、サイズはこれまでと変わらず重要であるが、その一方で、スタイルにも重点が置かれている。一方では新しい素材と生産施設、もう一方では程度の高い生活環境、この両者がデザイナーにこれまで思いもしなかったような好機を与えた。活力に溢れたデザイナーたちははしゃぎすぎ、こども服をあまりにも速くファッション産業にしてしまった。そのため柔軟性のないメーカーが路傍に倒れてしまった。わが社のようなこども服の最大級の生産者にとっても、方針変換は容易ではない。(中略)わが社は(中略)大量生産という形でファッション衣料の生産に適合してきた。この仕事は数年前にはほとんど不可能に見えた。」

　その年のレディバード社の総売上げ高は1600万ポンド、税込みで200万ポンド、150万ポンドの輸出となった。会社は1968年にコーツ・ペイトン・グループに加わったため、最近の数字は手に入らない。

　創業当初からレディバード社は製造のあらゆる段階を自社でこなしてきた。ラングレィでは自社の編み物工場、染め物、プリントの仕事場、仕上げ設備、製品を配送する仕組みなどを所有していた。あらゆる種類の糸を片方から入れると、14歳までのこども用の2500点の製品が反対側から出来上がって出てくる仕組みになっていた。レディバード社は今日もまだ家族の絆を残しており、パソルド兄弟の従兄のウードウ・ゲイペルが、パソルド兄弟が引退した後を引き継いで会長を務めている。

　1962年以来、チルプルーフはレディバードの下に位置していたが、それ以前は数年間通して、この会社はイメージを刷新し、大人用の上着とこども用のキルトの腹巻、体を縛るベルト、ステイバンド★、コンビネーション、頭用フランネル、総裁政府風ニッカーなど、古いカタログを飾っていた(なかには1930年代ま

第13章　大量生産の巨人

でカタログに載っていたものもあった）商品を外した。これらの商品の後を引き継いだのは、バスター・スーツとジャンパー・スーツ、1950年代にはトラック・スーツ★、ブリーフ、タイツ、そしてトルースと呼ばれる細身の長いズボン、長いズボンなどを発表した。ベィビーチックも同じグループが作ったものである。

　今日レディバードの工場はグラスゴー、ストレンラール、コートブリッジ、プリマス、クレディトン、ベルファスト、レスター、そしてもう一つポルトガルにある。カナダの会社はカナダ市場向けの特別な商品を作っている。英国だけでも2500人の従業員がいて、全体では3000人以上になる。レディバードの名前は合衆国とスペイン以外の世界中で使っているが、フランスでは「コシネイユ」として、ドイツでは「マリエンカイファー」として登録されている。そのモチーフは世界共通である。全生産量の15パーセントを約100か国に輸出し、年に2回デザインを変えている。

　レディバード社は、こども服は親ではなくこどもが喜ぶようにデザインするべきだという、現在では当たり前になっている主義の推進者だった。今日の親も、こどもの着る物をアレンジするのが好きだが。会社の販売ターゲットがこどもであることは、近年のレディバード社の大幅な広告と販売促進方法——その多くは店や販売店との協力で行われている——から明らかである。宣伝はこどもに向けて行われているし、競争もこどもを獲得するために行われている。宝探しや本物のレディバード（テントウムシ）の親子の冒険を扱った物語の本もある。こどもの定期刊行物には記事広告を載せており、そのなかにはリビィ・レディバードのページがあり、旅行や、国内外にいる身だしなみの良い子の正しい衣服の絵がある。レディバード冒険クラブまであり、こどもの年刊誌の4コマ漫画がこれの促進に当たっている。

　レディバード社のチーフ・デザイナー、マルカム・トンプソンは、さらなるヴァラエティとより速い変化が、今日の生産の基本であると言う。ティーンエイジャーは、若者ファッションの先鋒と好みの決定者としての地位を年下の者たちに奪われてきた、と彼は断言する。ここ数年で指揮権は8歳から10歳のこどもたちの手に渡っている。こどもたちは約5歳のころから自分が着る物について大きな発言権を持っていて、親はこれを認めている。こどもの服を作る費用は大人の服

249

を作るのと変わらないということを人々に理解してもらうのは難しいが、人は新しく進取の気性に富んだものには金を払う。そして、こどもたちが欲しがっているのは、まさしくそういうものなのだ。

　トンプソン氏は語る。こどもというものは過去に拒まれたものはなんでも欲しがる。こどもたちは親が選んでいたおとなしいパステル・カラーではなく、強く派手な色に夢中になっている。こどもはいつでも何か違うものが欲しい。4歳以上になると、保守的なパーティ・ドレスを拒絶し、特別な場面にジーンズとT-シャツで出てくる。決してオーソドックスなスーツやドレスは着ない。小さな女の子は6歳になってジーンズの部隊に加わり、ジーンズというものがあることを意識するようになってしまうと、ケイト・グリーナウェイ風の長いドレスを欲しがらなくなる。男の子も同様である。6歳か7歳のとき、リージェンシー・バック[2]と同じようにズボンの足のカットとお尻のポケットの角度にこだわるようになる。

　マークス・アンド・スペンサーが、イギリス国内に保有する252店舗でこども服市場に大きな一歩を踏み出したのは、意外にもごく最近のことだった。1975年まで、こども服部門は成人の衣料部門に付属していた。だが、この時からこども服のグループが独立し、男の子、女の子の2つのセクションに分かれた。そしてさらに、ニットウェア、ドレス、コート、下着のセクションへと下位部門が作られた。これらの部門はたゆみなく拡大し続け、1976年のはじめにはそれまで11、12歳までしかなかったこども服の範囲が9歳から14歳へと広がった。デザイン面では自社専属のデザイナーとの組織的な協力関係の下で生産者と密接な共同作業を行った。現時点で注目すべきは、ヨーロッパのこども服市場で成功したことである。ことに、タータン★のケープ、スカート、ブラウス、ドレスなど、トレンディなスタイルのものも含めて、またデニムのピナフォーとキュロット★が成功した。このほかに成功したラインはあらゆる年齢のこども用のダッフル・コート★とダンガリーだった。こういった商品はパリとブリュッセルでも良い成績を上げている。会社はカナダでもこども服部門で成功している。カナダへの輸出はマークス・アンド・スペンサーとして40店舗、これに名前のちがう店舗を加えると全部で150店舗になる。

一般的に言って、こども用の長持ちする衣料がベストセラーであるが、ファッション性は次第に重要性を増している。そして今日のファッションとは、主に普段着の分野の、急速で頻繁な変化とヴァリエーションを意味している。

　近年、どのようにして幼児とこどもの衣服の巨大市場（マス・マーケット）が発達したかは、ブリティッシュ・ホーム・ストアズを例にとるとよくわかる。このグループが1928年に商品の値段を最高1シリングで販売を始めた時、生地の部門はなかった。1929年に商品価格の最高を5シリングに上げ、生地とこども、幼児の衣服を売り始めた。第二次世界大戦中には最高額は消え失せた。以後、商品のスタイルと質を上げるという方針を進めるエネルギーは高まる一方で、高級ラインにも力を入れるようになった。この傾向が見え始めたばかりの頃、会社は「トゥインクル」という幼児用のラインを持っていたが、1960年に「プロヴァ」というブランド名一本に絞った。この時から幼児、こども向けの衣服の部門が着々と拡大していった。

　この部門に関する大幅な調査によると、近年、国中の100の支社の、顧客であるこどもへの態度を反映する顕著な変化が見られる。当初この会社は、2歳から13歳までを一つの年齢層として同じようなラインを展開していた。しかし今ではその市場をもっと細かく区切ることが大切だと気が付き、1－2歳、3－5歳、5－8歳、9歳以上という年齢層間でのそれぞれニーズの違いを認識している。こういったニーズは常に8人のこども服のバイヤーのチームが調査している。このチームは速度を上げつつあるファッションの動きに遅れないように、生産者とも密接に協力している。バイヤーはまたヨーロッパやアメリカ、その他の諸外国にも行き、ファッションの国際的な分野となったこども服の動向を研究している。

　かつては広く行われていた1年に1ラインという考え方はすっかり廃れてしまった。そしてこのラインの寿命がどんどんと短くなり、数ヵ月から長くて6ヵ月しかもたなくなった。一般的には大人がファッションを決め、こどもが後追いすると考えられている。これがもっとも強く現れるのは、こどもたちが自分の着たい物についてしっかりした自分の考えを持つようになり始め、普段着的なセパレート型、コーディネート型の衣服の需要が非常に増加する時である。現在では、こどもがこのような自己主張を持つようになるのは6歳ごろ、場合によってはも

っと幼いころからである。経済的に厳しい時期の十代のカジュアル志向と目立ちたがる傾向の産物であるデニム・スタイルは、大人の市場同様、若者の市場でも有力である。女の子のアウターウェアの市場は目覚ましく成長していて、ドレス、ジャケット、長いズボン、ウェストコート★、スカート、ピナフォー（エプロンドレス）などをコーディネートしたものを1976年の秋の目玉にしている。

　要望に応えて学校の制服は大変カジュアルになったので、専門の部門からチェーンストアに移ったものの割合が大きい。ブリティッシュ・ホーム・ストアは、グレイのショーツとセーター、紺のブレザー、スカート、ピナフォー、ダッフル・コート、レインコート、白いシャツとブラウスなど、主な需要に応える十分な態勢を整えている。かつては寄せ集め的だった制服は、日常着とうまくマッチするようになった。つまり、金の価値、生産の基準を注意深く守ること、衣服の耐久性はどの程度が適切なのかといった点が重視されるようになったのである。

　サイズはずっとこども服市場の特別な問題だった。これはブリティッシュ・ホーム・ストアズが最近システムを作り直した。同社は今では年齢ではなく寸法の計測を基準にし、ことに、身長を重視している。常に商品を店に出す前に様々なこどもたちに試してもらい、サイズや体に合うかどうかばかりではなく、スタイル、色、材質などのチェックを行っている。この構想では、9歳から14歳の年齢層が重要で、要求がはっきりわかる市場として、新しく浮上していることが注目されている。この年齢層は自分の着たい物については強い意見を持っており、彼らの必要性や希望に合わないものは激しく拒絶するのだ。

第14章

現在

幼児は、あらゆる人類のうちで、もっともコミュニケーション力が低い。幼児のコミュニケーションの手段としては叫ぶ以外にはなく、その叫び声の意味は現代の心理学をもってしても誤解されることが多いだろう。そのようなわけで、長期にわたる衣服の拘束から解放されるのが最後になってしまった。もっとも見識の高い母親でさえも、幼い赤ん坊に合理的で機能性の高い扱いやすい衣服を着せようとすると、それが大変難しくお金がかかることに呆然としてしまう。年上のこどもの衣服と同様に、多くは生産の問題なのだ。これは、幼児服の生産が以前のように衣服製造業の付属物、あるいはこども部門の付属物に過ぎないという認識ではなく、生産における特別な一つの領域であるということを認識して初めて解決される問題なのだ。

1950年代に何世紀にもわたって着せられていた長い衣服から解放された時こそ、初めて幼児にとってのニーズが認識された時だった。この伝統からの大きな解放を促したのは、ウォルター・アーツィットだった。彼は若い時にウィーンからニューヨークに行き、多くの織物機械と織物の改良の責任者となった。赤ん坊用にワンピース型の上下がつながったスーツを導入したのは、観察力の鋭い祖父としてだった。これは、彼がこのために発明し、特許を取った新しいストレッチ素材を使って作り、デザインも特許を取った。このスーツは最高に着心地が良く、楽で、足覆いとミットにもなるカフス、脚の間にはスナップがついていた。これは徐々に改良され、現在では「ベビーグロー」として国際的に知られている。

骨組みは完全に英国だが、今でもニューヨークに住んでいるウォルター・アーツィットを会長とする英国の会社が、1962年にスコットランドの学校の校舎を改造して設立された。従業員は20人だった。この会社は今ではブランド全体のなかのあらゆる新発明と世界中の市場開発のためのシンクタンクとなっている。ベビーグロー社はカーコルディ、カウデンビス、アーブロウスの4ヵ所に工場を持ち、800人以上の従業員を抱えている。本社はロンドンのウェストエンドにあり、英国中の商店、販売店への赤ん坊用のストレッチ素材の衣料を最大量供給している。

近年、もっとも幼いこどもたちさえも新しいファッションの影響を受けるため、ベビーグロー社は年間2回、モデルを変えている。誕生直後から2歳までの

あらゆる成長過程の赤ん坊のために作られた基本的なストレッチ素材の上下つなぎの服から、範囲を広げ、ロンパース★（走り回るという意味から）、クローラーズ★、T-シャツ、下着、タイツ、ソックスなども製造している。今では流行の強い色、動物などのデザインのアプリケなども使い、技術面で業界をけん引し、同時に、デザインにおいても、鋭敏な改革者となっている。最近のベビーグロー社の衣服のなかでも特に縫い目のない肩や袖付け、特許を取った「グロトウ」などを中心に宣伝し、素材を改良し続けている。その商品はいたるところで売られ、そのブランド名はほとんど英語の一部となっている。だが、まだ特許技はこの会社だけのものである。
　英国での幼児の衣服のデザインの再考、製造、販売における決定的な前進は、1961年、スィリム・K.ジルカが出産予定の女性と5歳までのこどもだけを対象にした唯一のチェーンストア「マザーケア」を設立したときだった。1976年には、10歳のこどもまで、対象範囲を広げている。衣服に加えて、こどもが必要とするものはすべて、哺乳瓶から家具、トイレット用品、おもちゃにいたるまで、この会社の事業の対象である。
　年間10億1100万ポンドの市場と推定されたこども服市場にスィリム・K.ジルカを参入させた直接の推進力は、幼児の衣服とこどもの衣服やこども用品の間に「市場のギャップ」があるという確信だった。このギャップは埋めなくてはならなかった。彼は中東出身の家系だが、主に合衆国で教育を受け、アメリカの大学を卒業し、アメリカ市民である。
　マザーケア社はジルカが仕立て職人のバーニー・グッドマンと一緒に始めた会社で、彼は当初からその会長と代表取締役を務めている。マザーケア社はすでに成功を収めていたフレンチ・プレナタル社と技術提携をしてスタートした。これは1965年まで続いた。会社はまた様々な面で経営の最高権威者、マークス・アンド・スペンサーの販売計画に従った。1963年に商売を開始したが、初めて利益が上がったのは1966年のことだった。1966年から1976年の間に、店の数は着々と増え、60から174店舗になった。売上高は276万2000ポンドから5904万4195ポンドに、従業員数は50人から4000人近くまで、カタログの配布先は60万5000から590万2000にまで伸びた。1976年の営業利益は852万4348ポンド、税を引いた後の利益

は405万4600ポンドだった。会社は1972年に株式公開をし、思いがけず最高の株式発行額になった。1976年の輸出は536万2000ポンドの最高記録となり、そのうちほぼ2900万ポンドが外国のグループ会社に出したものだった。

　ごく最近、マザーケア社は英国のこども服業界に新しい歴史を作った。それは1976年7月のことで、ディーコン・コーポレーションを獲得したのだ。ディーコン社は合衆国内の27州に114の小売りの販売店を所有して、マタニティ・ドレスを売っている。こどものファッションのリーダーシップは伝統的にアメリカが取ってきたのだが、その伝統を逆転させたことは、マザーケア社にとって英国国内での販売活動よりも大きな可能性のあるアメリカ市場への足掛かりとなった。完全な英米提携で、スィリム・ジルカは英国の親会社の会長の座にアメリカの会社の会長の座を加えて持ち、3人の重役がアメリカに移動した。マザーケア社の全種類の商品をディーコンの店舗で売るという計画で、ディーコン社はこの計画を念頭にマザーケアと改名した。

　マザーケア社の隆盛は、幼児と若者の服の着方に最大の変化が起こったのと時を同じくしている。そしてその変化を作り出す役割も担っていた。会社の販売部門の部長で、女性ではただ1人の理事であるマレーヌ・ディヴィッドは語っている。「会社の外で起こったことのないことは、一つとしてわが社内では起こっていません。現在では暮らし方は以前よりはるかに自由で楽になっています。こどもたちの衣服は根底から変わりました。」カタログには変化が反映されている。初期のカタログでは、今日の機能的で手入れの簡単な品に比べれば凝ったフォーマルに見える品を載せている。

　最大の変化が起こったのは、おそらく幼児の服だろう。長いドレスは、もし誰か着る人があったならばの話だが、生後2、3ヵ月以内か、洗礼式の時に限られる。もっとも、洗礼式の時でさえ、おそらくナイロンの物になるし、男の子にはロンパースが奨められた。ほとんどユニヴァーサルともいえる衣服はストレッチ素材のボディ・スーツだ。マザーケア社はこれを「ベビー・ストレッチ」と呼んでいる。すっぽりと包む一種の鞘のようなもので、寒い時に備えて足と手もくるむようになっていて、脚の間にはスナップがついている。素材は赤ん坊の衣料に革命を起こした人工のストレッチ素材である。すっぽりと体を包む寝袋もある。

どちらを着せても、赤ん坊はスワドリング★時代のように、繭に戻ってしまう。だが、今日の繭は動きが完全に自由である。宇宙時代のこどもが最初に着る服は、一種の宇宙服である。

　今でも男女の赤ん坊用のパーティ・ドレスがあるが、大部分は短いスモックと共布のパンツである。マザーケア社が出した最初のデニムのスーツは、生後3ヵ月のこどもにも合うように作られた。その時以来、デニムは教室と同じようにこども部屋でも大きな位置を占めるようになり、ズボン、スーツ、ドレスという品ぞろえで、サイズは生後9ヵ月のこども用からある。1972年にはストレッチのデニムの品ぞろえも加わった。1972年には幼いこども用にキャット・スーツ★も作られ始めた。60年代中頃には、成人女性がタイツをはくようになると、幼い女の子が色物のタイツをはくようになった。明るい色、遊び着、トラック・スーツ★などが、最小のサイズのものまで作られた。小さな女の子は、ペティコート★はほとんどはかなくなったが、時には、母親や200年前の小さな女の子やその1世紀後のケイト・グリーナウェイが描いた女の子と同じように長いパーティ・ドレスが好きになった。それはまるで、ファッションにおいては、太陽の下には何一つとして新しいものはないということを示そうとしているようだ。小さな男の子はおそらく同じように、スケルトン・スーツ★に戻ろうとしているのかもしれない。というのは、男の子たちにはほとんど長いズボンが定着してしまい、ショーツはもっとも暑い季節にしかはかなくなったのだ。

　ウォットフォード工場の巨大な窓辺に立って、下にある小学校の校庭に望遠鏡を向けているマザーケア社の社長の姿がよく見られると言われている。マザーケア社はこどもたちが実際に何を着ているかを研究しており、どんなに若くても常に自分たちは正しいと言うであろう消費者の意見に耳を傾けている。これは決定的な、しかも、これまでは誰も思いもしなかったことである。

　大人のファッションの場合と同様に、若い人の衣服の大規模な生産が隆盛になるとともに、それに並行して、非常に個性的で通常流行に乗った、しばしば一つの年齢層やスタイルに特化した直売店が生まれた。限りなくヴァライティに富んだこども服のブティックも多数開店した。

第14章　現在

　今日のこどもが着る物を選ぶ自由はあらゆる領域にまで広がっており、ある程度までではあるが、通常は学校長が決める制服にまで及んでいる。これはイートン校でも起こっている。この学校において生徒が自分の着る物についての発言権が増してきたことを示す最初の兆しは、かなり前から見えていた。1937年に出版された『変わりゆくイートン』で、L.S.R. バーンと E.L. チャーチルは、最近の衣服は「生徒たち自身が作った不文律によるものだけだ」と指摘している。例えば、ここ過去数十年間、ズボンの生地は生徒の選択によって、いろいろに変化した。1903年のグループ写真には、同じ寄宿舎の生徒たちが様々なツィードやそのほかの素材を着ているのが写っている。だが、突然、1905年頃には、今日〔1977年頃〕と同じような縦縞が見られるようになり、生徒たちが定めた法令で、皆がつけるようになった。2人の筆者は、1880年から1890年の間にすでに、生徒たちはいつ高い立ち衿をつけるかを自分たちで決めていたと記してる。1911年にはやわらかいシャツが採用され、その後すぐにブーツを廃止して靴をはくようになった。

　イートン校の現在の図書館博物館長であり、自身イートン校の卒業生であるパトリック・ストロングは、彼が在籍した時と1950年代、あるいは1960年代までは、身長が5フィート4インチ（約162センチ）以下の生徒はイートン・ジャケット★を着続けていたと回想している。1966年に彼が現在の職に就いたときは、聖歌隊だけがまだイートン・ジャケットを着てイートン・カラー★をつけていた。だが、彼らもほどなくこれを止めてしまった。今では皆がイヴニング・コートと縦縞のズボンを着用している。ポップと呼ばれる選ばれたイートン・ソサェティの24人のメンバーは、いまだにスポンジバッグ型ズボン〔訳注：未詳〕と派手なヴェストとブレイドをつけたイヴニング・コートを着る特権を保持している。不文律により、ヴェスト★の一番下のボタンは外したままにしておく。

　今日〔1977年〕では学校の制服に関するあらゆる種類の「生徒の奇行」があると、ストロング氏は述べている。学校当局とは何の関係もない規則が厳守されている。例えば、マッキントッシュ〔防水布を使ったレイン・コート〕は着ない。ポップのメンバー以外はオーヴァーコートの衿は立てない。ポップのメンバーはまた、傘を巻いても良いという不文律の権利を持っている。ほかの生徒は巻いては

259

グレーのフランネルのスーツを着た男の子たちが、新入生、プリンス・オブ・ウェールズを出迎えるために、チーム村に集まる。1957年。

いけない。一般的に衣服の規則は相当緩和されている。冬の試合の際と放課後はツィードのジャケットを着ることは許されている。夏学期には午後の授業や、さらには礼拝堂に行く時でさえも制服を脱いで、清潔できちんとしたものになら着替えても良い。ジーンズ★や派手なシャツといった伝統からの大幅な離反が許されるかどうかは、寄宿学校の舎監の判断にかかっている。

　しかし、イートン校の校舎の外では、イートンの生徒だとはっきりわかる制服を着なくてはならない。制服に関する最終的決定権は校長と評議員にある。現在〔1977年〕の校長は個人的にはスーツが更新されることを望んでいるが、公的な総意は伝統的なイヴニング・コートを存続させることにある。制服が実用的であるということが指摘されている。男の子たちは普通のジャケットの方がイヴニング・コートより、早く着られなくなる。イートン校の制服の約3分の1はトム・ブラウンのハイ・ストリートの店から購入される。この店は1700年代に仕立てとウールの生地を扱う店として、現在の場所で創業された。イートン校の制服一式は、1875年には4ポンド10シリングだったとされる。1949年にはコートが9ギニー（guinea、現通貨制度〔1971年〕以前の21シリングに相当）、スーツ一式で18ギニープラス消費税となった。1965年にはスーツは25ポンド、1975年には45ポンドになった。裁断は店の手持ちの型紙で行われるが、仕立ては大規模な生産業者に任せられる。もう一つの伝統への打撃は、立ち衿が紙製でも良いということになったことだ。現代風に使い捨てになったのだ。

　普通の学校では制服はくつろいだものとなり、近年のファッションにより近いものになった。男の子がかつては誇らしげにかぶった制服のキャップは、完全になくなった。今日多くの生徒は長髪で、多くのパブリック・スクールでも許されているので、キャップはかぶれないだろう。いずれにしても、男性の衣類のなかでは時代錯誤の代物となるだろう。

　驚いたことには、いくつかの女子校の、主に名門の寄宿学校では、女性のファッションの懐古趣味的な雰囲気に屈して、一般的には半世紀も前に廃止された麦わらのボーター★・ハットを復活している。ちなみに、ボーター・ハットは一流のロンドンの店の制服部門で、1920年代には2シリング11ペンスだったのだが、今では、4ポンド75シリングかかる。特別におしゃれにするために、紺とグリー

ンに染め、固定用の古めかしいゴム紐までついている。さらに名門の女子校では、19世紀にセント・レナード校に導入された長いケープを制服にしている。緑、青、赤などの色で、対照的な明るい色の裏がついているこのケープを着た女生徒たちが、スローン・スクェア〔ロンドンの地名。セント・ジョーンズの店など学校の制服の専門店がある〕に群がっている。このケープは制服のコートより面白味があるだけでなく、もっと実用的である。

　女の子の制服の現在の傾向は、試合用のゲームよりは、短いプリーツ・スカートへと向かっている。スカートとブラウスの組み合わせか、現代風のエプロン・ドレスが好まれていて、昔風のジム・チュニック★は姿を消した。ブレザーは虹のようにいろいろな色で作られている。女生徒の制服としてしばしば長いズボンが取り入れられるのが、近年の主な新しい工夫である。そのほかにはあまり変化は頻繁には起こらない。ただ、夏用の木綿のドレスは普通の衣服とかなり近いもので、常に可愛いらしく気が利いていて、色を選んで作ることができる。

　あまり期待していなかった女生徒の制服に関する付随的な出来事は、多くの学校が最終学年の制服を廃止したことだった。彼女たちはなんでも好きなものを着ることを許される。ジーンズまでが許可される。ノース・ロンドン・コレジエイト・スクールはこのやり方を採用し、ズボンも制服として許しているのだが、女の子たちは10代後半になるまでは制服が好きで、制服が自信と連帯感を高めてくれると語っている。10代後半に達した後は、制服が重苦しく感じられるようになり、嫌いになる。フラストレーションの問題は制服を廃止することで解決され、驚いたことに、しつけを守り、やる気が上がったのである。

　男の子の学校の制服はより保守的で、グレーのフランネル★がいまだに広く着られている。そしてフランネルのズボンとブレザーが、高価な寄宿制の学校からもっと広範囲な学校にいたるまで、一般的に規則となっている。女の子とは違って、男の子は6年生になっても制服を脱ぎたいとは思わない。このことは、男女の実業家の衣服の傾向と並行している。男性の実業家たちは制服に近い物、背広上下を着ているが、女性実業家は1976年の女性差別廃止法が主張する男女同権を前にしながら、男性と同じように制服めいたものを着ようという傾向は全く見せず、個々のやり方で着る物を選んでいる。

しかしながら、こども服の現状と将来の発展に直結するのは、ジーンズとデニムの奇妙な現象、この二つがあらゆる国々で、少なくとも西欧では、若者からあらゆる年代層へと広がっているという現象である。売り上げは伸びるばかりだ。1976年ケルンで行われたこども服のためのファッション・フェアでは、その前年に若者のファッションのリーダー格である西ドイツで17,900,000枚のジーンズが15歳以下のこども用に売れたということが指摘された。こども用のデニムのスーツは、こども服市場の70パーセントを占めるとされ、女の子用のスカート全体の30パーセントはデニム製で、しかもこれはすべて前年の売り上げ増加分になっているのだった。

　こどものファッションの評論家はこの現象について、「デニムは、ファッションを超えている。(中略)デニムは現実にわたしたちの肌の延長になっている。ここ10年にデニムは世界を席捲した。これほどの現象を巻き起こしたものをほかには思い出すことができない。ここには理由があるはずだ。そして、もちろん、理由は明らかである。デニムは実用的で、ことにこどもに着せるには丈夫で、おおよその場合見た目も良く、着やすく、着心地が良い。学校の制服が求めていた差別撤廃をやってのけた偉大な生地だ。(中略)ユニセックスの衣服にはぴったりだし、それは幼いこどもにとっては悪いことではない」。

　おそらくこういったことが主な理由だろう。こどもたちは自分たちに回ってきたこの分野の衣服のリーダーの役割をしっかりと受け止めた。自分の着る服に着心地の良さと自由を求めている。そして、このこどもの世紀には、こどもたちはデニムを自分たちの衣服だけに止まらず、初めて、すべてのファッションにもたらした。200年前、教育者、改革者、詩人たちがこどもは不完全な大人で、できるだけ速く大人になるように強制しなくてはいけない者ではなく、自身の必要なものを持った独立した存在であると認識したとき、着心地良さと自由への最初の一歩が踏み出された。幼い男の子のスケルトン・スーツと幼い女の子のモスリンのドレスは、数世紀ぶりの着心地の良いファッションで、その影響はすぐさますべてのファッションに広がった。

　ヴィクトリア朝に着心地の悪い見かけ倒しの衣服に堕落したあと、こどもたちは、自分たちに関心が向けられる20世紀において、衣服に着心地の良さと気安さ

をもたらす方向へと先頭を切って進んだ。彼らのデニムとダッフル・コート、明るい色のシャツとセーター、T-シャツとアノラックは、こどもたちの小さな洋服ダンスと同じように、大人の洋服ダンスの大きな部分を占めている。今再び、こどもたちと大人たちが同じような恰好をしているが、そのやり方は新しい。すべての既存の規則を打ち破るやり方だ。スタイルは上から、伝統的にファッションのリーダーだった豊かな有閑階級から始まるのではない。スタイルには慣習的な社会的地位の象徴としての意味はない。スタイルが特権階級に限られていないからと言って、流行遅れになることはない。より広く使用されればされるほど、良いのだ。

　わたしたちの時代の社会の変動は、わたしたちが着る衣服に一番明白に記録されている。こういった衣服を見ると、過去の複雑なファッションの物語がナンセンスに見えてしまう。今日の衣服の世界の最高峰にいるジャン・ミュアは、現在の人々の衣服に対する姿勢を「人々は単に良い衣服を着たがっている」と要約している。そして、良い服とは何を意味するのかは、自分で決めたいと思っている。パリやどこかの指導に従うつもりはない。こどもはまさしくこれこそ衣服に対する良識ある態度だと思っている。改善の余地がないほどだ。このようなことが、わたしたちが住んでいる世界に今日、あるいは明日実現されるかどうかは疑わしいが。

ID # 参考文献

Aglaia, John Heddon, 1893-4

Ballin, Ada, *The Science of Dress*, Sampson Low,1885
Binder, Pearl, *Muffs and Morals*, Harrap, 1953
Binder, Pearl, *The Peacock's Tail*, Harrap, 1958
Borer, Mary Cathcart, *Willingly to School*, Lutterworth, 1976
Bradby, H.C., *Rugby*, George Bell, 1900
Brooke, Iris, *English Children's Costume since 1775*, A. & C., Black, 1930
Brooke, Iris, *English Costume 1900-1950*, Methuen, 1951
Buck, Anne, *Victorian Costume and Costume Accessories*, H. Jenkins, 1961
Burkstall, Sara A., *Retrospect & Prospect*, Longman Green, 1933
Byrne, L. S. R. & Churchill, E. L., *Changing Eton*, 1937

Caplin, Roxey A., *Health and Beauty*, Kent, 1864(3rd Edition)
Clare, Rev. William, *The Historic Dress of the English Schoolboy*, Society for the Preservation of Ancient Customs, London, 1939
Clark, Kenneth, *Another Part of the Wood*, G. Allen and Unwin, 1974
Cohn, Nik, *Today there are no Gentlemen*, Weidnfeld & Nicholson, 1971
Cook, Hartley Kemball, *Those Happy Days*, G. Allen and Unwin, 1945
Costume Society Journal No.8, 1974, Alan Mansfield on 'Dress of the English Schoolchild'
Cunnington, C. W. & Phillis, *Handbook of English Costume in the Eighteenth Century*, Faber, 1957
Cunnington, Phillis and Buck, Anne, *Children's Costume in England 1300-1900*, A. & C. Black, 1965
Cunnington, P. and Lucas C., *Occupational Costume in England from the 11th century to 1914*, A. 6 C. Black, 1967
Cunnington, P. and Mansfield, A., *English Costume for Sport and Outdoor Recreation*, A. & C. Black, 1969

Day, Thomas, *The History of Sandford and Merton, 3 parts: 1783-1787-1789*, corrected and revised by Cecil Hartley, Routledge
Douglas, Mrs, *The Gentlewoman's Book of Dress*, Henry & Co., 1895
Du Maurier, Daphne, *The Young George Du Maurier*, Peter Davies, 1951

Earle, Alice Morse, *Child Life in Colonial Days*, Macmillan, 1899
Evans, Mary, *Costume Throughout the Ages*, Lippincott, 1950

Fielding, Sarah, *The Governess or Little Female Academy*, A facsimile representation of the

first edition of 1749, OUP, 1968
Fletcher, Ronald, *The Parkers and Saltram 1769-1789*, B. B. C., 1970

Gardiner, D., *English Girlhood at School*, O. U. P., 1929
Garland, Madge, *Fashion*, Penguin Books, 1962
Gerson, Noel B., *George Sand*, R. Hale, 1973
Godfrey, E., *English Children in the Olden Times*, Methuen, 1907
Grant, Elizabeth, *Memoirs of a Highland Lady*, ed. Angus Davidson, Murray, 1950

Haldane, Elizabeth, *From One Century to Another*, A. MacLehose, 1937
Haldane, Louisa Kathleen, *Friends and Kindred*, Faber, 1961
Haldane, Mary Elizabeth, *Record of a Hundred Years*, Hodder & Stoughton, 1925
Hartnell, Norman, *Royal Courts of Fashion*, Cassell, 1971
Haweis, M., *The Art of Dress*, Chatto & Windus, 1879
Howe, Bea, *Arbiter of Elegance*, Harvill Press, 1967
Hughes, Thomas, *Tom Brown's Schooldays*, Macmillan, 1857

Ironside, Janey, *Janey*, M.Joseph, 1973

Jackson M., *What They Wore*, Allen & Unwin, 1936
Junior Age, 1936-76

Kamm, Josephine, *Hope deferred: Girls' Education in English History*, Methuen, 1965
Kamm, Josephine, *How Different from Us*, Bodley Head, 1958
King-Hall, Magdalen, *The Story of the Nursery*, R.& K. Paul, 1958

Lamb, Felicia, & Pickthorn, Helen, *Locked-up Daughters*, Hodder & Stoughton, 1968
Laver, James, *Children's Fashions in the 19th Century*, Batsford, 1953
Laver, James, *Taste and Fashion*, Harrap, 1937, revised 1945
Lemprière, William, *A History of the Girls School of Christ's Hospital*, Cambridge, U. P., 1924
Leslie, Shane, *The Oppidan*, Chatto & Windus, 1922
Lochhead, William, *Their First Ten Years*, Murray, 1956
Longmate, Norman, *How We Lived Then*, Hutchinson, 1971
Lumsden, Louisa Innes, *Yellow Leaves*, Blackwood, 1932
Lyte, H. C. Maxwell, *A History of Eton College*, Macmillan, 1875

Mackenzie, Compton, *My Life and Times*, Octaves 1 and 2, Chatto & Windus, 1963-4
McClellan, Elizabeth, *History of American Costume*, Tudor Publishing Co. N. Y. 1903
Mansfield, A. and Cunnington, P., *Handbook of English Costume in the 20th Century*, 1900-1950, Faber, 1973
Marshall, Rosalind E., *The Days of Duchess Anne*, Collins, 1973

Mathers, Helen, *Comin' Through the Rye*, H. Jenkins, 1875
Maxwell, Stuart and Hutchinson, Robin, *Scottish Costume 1150-1850*, A. & C. Black, 1958
Merrifield, Mrs., *Dress as a Fine Art*, Arthur Hall Virtue & Co., 1854
Mitford, Miss, *Our Village*, Harrap, 1947 (reprint), original 1824-32
Moore, D. Langley, *E. Nesbit*, Revised ed. E. Benn, 1967
Moore, D. Langley, *The Child in Fashion*, Batsford, 1953

Newton, Stella Mary, *Health, Art and Reason*, Murray, 1974
North, H. Roger, *The Lives of the Norths*, ed. Augustus Jessopp, D. D., George Bell, 1890 (First published 1740-42, collected edition 1806)

Oakley, Ann, *Housewife*, Allen Lane, 1974
Opie, Iona and Peter, *The Classic Fairy Tales*, O. U. P., 1974

Panter-Downes, Mollie, *London War Notes*, Longman, 1952
Panton, J. E., From Kitchen to Garret , 1888
Peck, Winifred, *A Little Learning*, Faber & Faber, 1952
Pinchbeck, Ivy and Hewitt, Margaret, *Children in English Society*, Routledge & Kegan Paul, 1969
Powell, Rosamond Bayne, *The English Child in the Eighteenth Century*, J. Murray, 1939

Raikes, Elizabeth, *Dorothea Beale of Cheltenham*, Constable, 1908
Ridley, Annie E., *Frances Mary Buss*, Longman Green, 1895
Ridley, Viscountess (ed.), *The Life and Letters of Cecillia Ridley*, Hart-Davis, 1958
Roe, F. Gordon, *The Georgian Child*, Phoenix House, 1961
Roe, F. Gordon, *The Victoria Child*, Phoenix House, 1959

St Leonards School 1877-1927, OUP, 1927

Settle, Alison, *English Fashion*, Collins, 1948
Sibbald, S., *Memories of Susan Sibbald (1783-1812)*, edited Francis Paget Hett, Bodley Head, 1926
Sillar, Eleanor, *Edinburgh's Child*, Oliver & Boyd, 1961
Sitwell, Osbert, *Left Hand Right Hand*, Vol. 1, Macmillan, 1945
Smith, J.T., Book for Rainy Day, Methuen (1845), new edition 1905
Steadman, F. Cicely, *In the Days of Miss Beale*, E. J. Burrow, 1931
Stoney, Barbara, *Enid Blyton*, Hodder & Stoughton, 1974
Strutt, Joseph, *A Complete View of the Dress and Habits of the People of England*, H. C. Bohn, 1842
Strutt, Joseph, *History of Costume*, Tabard Press, 1970 (reprint)
Strutt, Dorothy Margaret, *The Boy Through the Ages*, Harrap, 1926

Stuart, Dorothy Margaret, *The Girl Through the Ages*, Harrap, 1933
Symons, Geraldine, *Children in the Close*, Batsford, 1959

Thompson, Flora, *Lark Rise to Candleford*, OUP, 1945 (as trilogy)
Thwaite, Ann, *Waiting for the Party*, Secker &Warburg, 1974
Townshend, Dorothea, *The Life and Letters of Endymion Porter*, T. Fisher Unwin, 1897

Uttley, Alison, *Ambush of Young Days*, Faber, 1937

Waller, Jane (ed.), *Some Things for the Children*, Duckworth, 1974
Waugh, Nora, *Corsets and Crinolines*, Batsford, 1954
Webster, Thomas, assisted by the late Mrs Parkes, *Encyclopaedia of Domestic Economy*, Longman Green, 1844
Wilcox, R. Turner, *Five Centuries of American Costume*, A. & C. Black, 1963
Wilcox, R. Turner, *The Mode in Costume*, Scribner's, 1942
Wilcox, R. Turner, *The Mode in Fashion*, Scribner's, 1948
Windeler, Robert, *Shirley Temple*, W. H. Allen, 1976
Wright, Thomas, *A History of Domestic Manners and Sentiments in England during the Middle Ages*, Chapman and Hall, 1862

Yarwood, Doren, *English Costume*, Batsford, 1952 (3rd Edn.1973)
Yarwood, Doren, *European Costume*, Batsford, 1975
Yass,Marion, *The Home Front, England 1939-1945*, Wayland, 1971
Yonge, Charlotte, *Village Children*, Gollancz Revivals, 1967

註

第1章　スワドリングと服従

1）聖トリニアン女学院：イギリスのサール原作の漫画をもとに、2007年映画化されて大人気となった作品。
2）マーガレット・ミード（Margaret Mead, 1901年12月16日 – 1978年11月15日）：アメリカの文化人類学者。コロンビア大学で彼女を指導したルース・ベネディクトとともに20世紀米国を代表する文化人類学者と評価されている。
3）「大人の父親」：詩人ウィリアム・ワーズワス（Sir William Wordsworth, 1770 – 1850）の詩「虹（"The Rainbow"）」中の、「こどもは大人の父親だ（A child is a father of man）」の引用。
4）エクスター書：975年頃に編纂されたイギリスの詩集で、宗教的主題を中心とする。その手稿本が司教レオフリックによりエクスター大教会に寄贈された。
5）ジェームズ3世老僭王（James Edward, the Old Pretender, 1688 – 1766）：イングランド王ジェームズ2世（スコットランド王ジェームズ7世）と2番目の王妃メアリー・オブ・モデナの間に生まれた（ジェームズ2世の次男）。誕生後名誉革命が起こり、フランスに逃れた。その後ジャコバイトの支援によりイングランド王ジェイムズ3世、スコットランド王ジェームズ8世として王位を主張するが、成功することはなかった。
6）プラット・ホール服飾美術館（The Gallery of Costume at Plat Hall）：マンチェスター市立美術館（Manchester Art Gallery）の一部として、市郊外に独立した服飾専門の美術館。服飾史家のウィリット・カニングトンが収集した18,000点の専門書・ファッション・ブック、ファッション・プレート等、21,500点の肖像写真、膨大な数の17世紀から20世紀に及ぶ実物の歴史服をコレクションの基礎としている。バース服飾美術館と並んで、イギリス有数の服飾専門美術館の一つ。
7）バース服飾博物館（The Museum of Costume at Bath）：イギリス、南西部、ロンドンから140kmに位置する都市バースの、18世紀に建てられた社交場「アセンブリー・ルーム」に1963年に開設された服飾専門美術館。服飾デザイナー、収集家、服飾史家でもあったドリス・ラングレイ・ムーアのコレクションをもとにしている。2007年に「ファッション・ミュージアム」と改称。アセンブリー・ルームはナショナル・トラストに属している。
8）マダム・ドゥ・マントゥノン（Françoise d'Aubigné, Marquise de Maintenon, 1635年11月27日 – 1719年4月15日）：貧しい出身であったが、文学者スカロンに見初められて結婚し、未亡人となってからは国王ルイ14世の寵姫モンテスパン夫人の生んだ庶子の養育係となった。やがて王の心を捕え、1683年、ルイ14世の妃アンヌ・ドートリッシュ亡き後、国王と結婚したが、身分が低かったため、秘密結婚であった。

第2章　大人のファッションの模倣

1）サクソン時代：5世紀から11世紀。古代ローマ人が現在のイギリスから立ち退いた後、アングロ人、サクソン人などのゲルマン民族の複数の部族がこの地に入ってきた5世紀から、11世紀にノルマン人に征服されるまでの時代。
2）レディ・ブライアン：本名 Margaret Bryan（c.1468 – c.1551/52）はヘンリー3世のこど

もたち、メアリ王女、エリザベス王女、エドワード王子の家庭教師。当時のレディ・ガヴァネスという地位はどちらかと言えば乳母を意味する近代的なガヴァネスに近い。
3) ジョセフ・ノリケンズ（Joseph Nollekens R.A., 1737-1823J）：18世紀後半の英国最高の彫刻家とみなされている。ロイヤルアカデミーの創設者の一人でもある。
4) サミュエル・ピープス（Samuel Pepys, 1633-1703）：17世紀に活躍したイギリスの官僚・日記作家。王党派であり、1660年の王政復古により官僚の職を得て、一平民からイギリス海軍の最高実力者、国会議員及び王立協会の会長も務めた。王政復古後の海軍再建に貢献し、「イギリス海軍の父」と呼ばれている。1660年から1669年にかけて、極めて詳細で赤裸々な日記をつけたが、その記述は当時の中流以上の人々の生活の実態、男女の衣生活やおしゃれなどについて知る、優れた資料とされている。
5) 『リズモア・ペーパーズ（The Lismore Papers of Richard Boyle, First and "Great" Earl of Cork）』：主としてコーク子爵リチャード・ボイル家とキャヴェンディッシュ家に伝わる1585年から1885年までの期間の文書集。土地の貸借関係の契約書、城の会計簿、土地管理代理人との手紙などを含む。リズモアは同家の居城名。
6) 『ヴァーニー・レターズ（Verny Letters）』：1639年から1696年までのヴァーニイ家の手紙と文書の集成で、1833年に出版された。威厳ある、また温かいイギリスの上流紳士階級の一般的な家庭の情景を読み取ることができる内容を持つ。

第3章　最初の改革者と最初のファッション

1) ジェームズ1世（James VI and I）：スコットランド王としてはジェームズ6世、1603年からはスコットランドも英国に取り込まれたので、以後は英国、アイルランド王としてはジェームズ1世。本文中には「ジェームズ1世」と表記した。
2) アグネス・パストン（Agnes Paston）：イギリス、ノーフォークに住む紳士階級のパストン家の家族が1422年から1509年までの間に交わした書簡集とそのほかの領地に関する記録『パストン・レターズ』は、家族の日常の暮らしの様が読み取れる重要な歴史資料とされ、1872年に初めて出版された。アグネス・パストンはこの文書の中の手紙の筆者の一人。
3) ジェーン・グレイ（Jane Grey, 1537-1554）：16世紀中頃のイングランドの女王（在位1553年7月10日〜19日）。異名に「9日間の女王（Nine-Day Queen）」がある。数奇な縁でイングランド史上初の女王として即位したが、在位わずか9日間でメアリー1世により廃位され、その7ヵ月後に大逆罪で斬首刑に処された。
4) アッシャム（Roger Ascham, 1515-1568）：イギリスの学者で、自国語の普及の推進活動や教育論で知られる。1548年から50年にかけて、エリザベス女王のギリシャ・ラテン語の指導をしたことでも知られる。
5) コメンスキー（Jan Ámos Komenský, 1592-1670）：モラヴィア生まれの教育者。教育学の体系を考案した『大教授学』、『開かれた言語の扉』の他に、世界初のこどものための絵入りこども百科事典『世界図絵』を著した。著者は没年を1671年としているが、訳者の調査の範囲では1670年であるので、この註では1670年とした。
6) ジョン・イヴリン（John Evelyn, 1620-1706）：イングランドの作家、造園家、日記作者。彼の日記は同時代のサミュエル・ピープスの日記と共に、彼の活動したチャールズ1世と王政復古期の政治・社会・芸術を始め、服飾についても詳細な情報を含んでいる。

7）フレーベル（フリードリヒ・ヴィルヘルム・アウグスト・フレーベル、Friedrich Wilhelm August Fröbel, 1782-1852）：ドイツの教育学者。ペスタロッチに影響を受けて、教育改革に向かい、特に就学前教育のためのこどもの園、すなわち幼稚園という概念を生み出し、その後の幼児教育に大きな影響を与えた。
8）ペスタロッチ（ヨハン・ハインリヒ・ペスタロッチ、Johann Heinrich Pestalozzi, 1746-1827）：スイスの教育実践家、シュタンツ、イベルドン孤児院の学長。フランス革命後の時代に、スイス各地の孤児や貧民の子などの教育にあたった。その直観教授、労作教育の思想は同時代のヨーロッパの教育者に多大な影響を与えた。
9）ジョン・ロック（John Locke, 1632-1704）：イギリスの哲学者。イギリス経験論の父と呼ばれ、また自由主義的な政治思想は名誉革命やアメリカ独立宣言、フランスの人権宣言の理論的バックボーンとなった。また自然主義思想の礎を築き、フランスのルソーに影響を与えた。
10）ウィリアム・ペン（William Penn, 1644-1718）：イギリスの植民地だった現在のアメリカ合衆国にフィラデルフィア市を建設し、ペンシルベニア州を整備。その民主主義的思想は、アメリカ合衆国憲法に影響を与えた。
11）ジョージ王朝：1714年、アン女王の死によって神聖ローマ帝国の選帝侯の一人ハノーファー公ゲオルグ1世が英国王に迎えられ英国王ジョージ1世に即位、ハノーヴァー朝が開かれた。1714年から1901年まで続く同王朝は二期に分けることができる。ハノーファー公（1814から王国）を兼ねた4人のジョージ王によって統治された時期（1714～1830）と、ウィリアム4世（在位1830～37）を挟んで、ハノーファー王国との同君連合を解消してヴィクトリア女王によって統治された時期（1837～1901）である。一般的に4人のジョージ王統治期をジョージ王朝、ヴィクトリア女王統治期をヴィクトリア王朝と呼ぶ。
12）議会派：イギリス内戦中に国王チャールズ1世に反対した、長期国会（Long Parliament）の議員。
13）ベスナル・グリーンこども時代博物館（Bethnal Green Museum of Childhood）：ロンドンのヴィクトリア・アンド・アルバート博物館の分館として設立された博物館。こどもに関する玩具、調度、衣服など歴史的資料が所蔵・展示されている。
14）アッカーマン（Ackerman）：18世紀から19世紀にかけてのロンドンの出版社。質の高い版画の挿絵を用いた定期刊行物の出版で知られ、『アッカーマンズ・リポジトリー・オブ・アーツ』はファッション・プレート付きの、女性向けの高級誌として名高い。
15）バクルー公（英：Duke of Buccleuch）：イギリスの公爵。1663年4月20日、イングランド王チャールズ2世（スコットランド王としてもチャールズ2世）が、愛妾ルーシー・ウォルターとの間にもうけた庶子、初代モンマス公爵ジェームズ・スコットにスコットランド貴族として授けた爵位。
16）ホレス・ウォルポール：第4代オーフォード伯爵ホレス・ウォルポールは、イギリスの政治家、貴族、小説家。ゴシック小説『オトラント城奇譚』で知られる。政治家で初代首相ロバート・ウォルポールとキャサリン・ショーターの3男である。

第4章　18世紀のこども服についての回想

1）ロバート・バーンズ（Robert Burns, 1759-1796）：スコットランドを代表する詩人。

第5章　黄金時代の終焉

1）スクィアーズ（Squeers）：ディケンズの『ニコラス・ニクルビー』に登場する寄宿学校の経営者。
2）メルヴェイユーズ（merveilleuse）：「この上なく美しい」という意味のフランス語。フランス革命勃発後の1794年ごろから登場した、極めて薄地の簡素なドレス、短い髪型などの奇抜な服装をした女性たちを指した。
3）ジェームズ・レーヴァー（James Laver 1899-1975）：20世紀半ばに活躍したイギリスの詩人で服飾史家。美術史、社会学、心理学など多方面から服装を捉えた服装史の著述を多数発表した。中でも『趣味と流行（*Taste and Fashion*）』は名著とされる。
4）パール・バインダー（Pearl Binder, 1904-1990）：イギリスの作家、イラストレーター、脚本家、石版画家、彫刻家。1937年からテレビの子供向け番組のキャスターを務め、同年、服装史家のジェームズ・レーヴァーと服装史をテーマとした番組に共演した。著書に『マフとモラル』、『孔雀の裳裾』がある。
5）ジョン・ラスキン（John Ruskin）：19世紀イギリスの美術史家、思想家。中世末期のゴシック芸術を評価し、その価値を広く知らしめた。また芸術の人間の徳性の向上という役割も主張した。この思想は若い芸術家たちによるラファエル前派の結成を促した。

第6章　ドレスアップか普段着か

1）クェンティン・ベル（Quentin Claudian Stephen Bell, 1910-1996 in Sussex）：イギリスの美術史家。『人間の美しい衣服』（*On Human Finery*）において、服飾論を展開。作家のヴァージニア・ウルフは叔母。
2）ソースタイン・ヴェブレン（Thorstein Bunde Veblen, 1857-1929）：アメリカの経済学者・社会学者。代表作は「富の代行消費」という概念を広めた著作『有閑階級の理論（*Theory of Leisure Class*）』（1899）。
3）ネラー（Sir Godfrey Kneller, 1st Baronet, 1646-1723）：肖像画家。チャールズ2世やジョージ1世の宮廷画家として活躍。アイザック・ニュートンやヨーロッパの君主の肖像画10枚（『ルイ14世の肖像』を含む）のほか、イギリス貴族の男女の肖像画など数多く遺した。
4）ミットフォード嬢（Mary Russel Mitford, 1787-1855）：イギリスの小説家、劇作家。ハンプシャー州のオールスフォード村で父と共に多くの時を過ごすが、その生活についての記録、『我が村（*Our Village*）』（1824）は、19世紀前半のイギリスの農村の生活についての詳細な記録として重要視されている。
5）アマンディーヌ・ルーシー・オーロール・デュパン（Amandine LucieAurore Dupin 1804-1876）：ジョルジュ・サンドの本名。フランスの作家。
6）J.B.S..ホールデイン（John Burdon Sanderson Haldane, 1892-1964）：イギリスの生物学者で、普通は J.B.S. ホールデンと呼ばれる。

第7章　ヴィクトリア朝　変化する女の子のファッション

1）ベンジャミン・タバート（Benjamin Tabart, 1767-1833）：イギリスの絵本作家、出版・販売業者。『ジャックと豆の木』の最初の版の出版者。

第8章　戻ってきた衣服の改革

1) 合理服協会（Rational Dress Society）：美的な面だけではなく、健康面に着目した衣服改良を目的として、1881年にハーバートン子爵夫人が中心となって設立された会。1883年には展覧会を開催、ブルーマー服など、機能性の高い服装が展示された。1890年に解散、「健康、美的服装同盟」に引き継がれた。
2) エイダ・バリーン（Ada Sarah Ballin, 1862–1906）：イギリスの雑誌出版・編集者。健康に関する著作活動を行い、特にこどもや女性の健康に関して社会の啓蒙に尽くし、多くの著作を遺した。代表作は『理論と実践としての衣服の科学（Science of Dress in Theory and Practice, London,1885）』。
3) 美学運動（Aesthetic movement）：1880年代のイギリスに起こった、イギリス美術に伝統的であった社会性や道徳性を排除し、芸術のための芸術を求める芸術至上主義の運動。文学者のオスカー・ワイルド、マックス・ビアボーム、オーブリー・ビアズリーらが中心となった。機関誌は『イエロー・ブック』。
4) ウィリアム・ポウエル・フリス（William Powell Frith, 1819–1909）：イギリスの画家。イギリス文学作品を主題とする絵画を専門としたが、50年代以降は同時代の情景へと転向し、ヴィクトリア時代の豊かな階層の人々の生活を描写した作品で成功した。
5) ウォルター・クレイン（Walter Crane, 1845–1915）：イギリスの芸術家。ウィリアム・モリス主宰のアーツ・アンド・クラフツ運動に関わり、絵画、イラストレーション、絵本、陶磁器、タイルなど幅広い分野の制作を行った。
6) ケイト・グリーナウェイ（Kate Greenaway, 1846–1901）：イギリスの絵本挿絵画家。1879年に彫版師エドモンド・エヴァンスとの共同で、『窓の下で』でデビュー以来、愛らしいこどもの描写で人気を集めた。絵本の中の少女は多くは18世紀末から19世紀初期のハイウエストのほっそりしたシルエットの、柔らかな衣服を、また少年たちは同時期のスケルトン・スーツや農民風のスモックを着ていて、これらの服装は19世紀末のこども服に影響を与えたとされる。
7) リバティ社：1875年、アーサー・ラセンビィ・リバティ（Arthur Lasenby Liberty, 1843–1917）が設立した東洋の工芸品を専門とする商店。その後日本を含む東洋美術に影響を受けた工芸品を扱い、アールヌーヴォー様式の成立に影響を与え、リバティの名はアールヌーヴォーの別名ともなった。インド、中国、日本産の柔らかな絹地は、ラファエル前派や唯美主義の芸術家たちを魅了し、世紀末の女性やこどもの服装の美意識に影響を与えた。
8) 予備校（preparatory school）：私立上級小学校へ進学するための準備教育を目的とした初等小学校。6歳から9歳までの児童を対象とし、裕福な階級の子弟が多い。
9) キラーニー（Killarney）：アイルランド・マンスター地方ケリー州の町。

第9章　学校の制服

1) モンテム（Montem）：1561年にイートン校の新入生を迎え入れる儀式として、モンテム・マウンドまたはソルト・ヒルで行われた。その後国家の祝祭日に開催され、18世紀末には3年に1度開催となった。生徒たちの通常とは違った華やかな服装が呼び物であったが、1847年には中止となったため、モンテムの時代は1847年以前を指す。

2）F.C. バーナンド（F.C.Burnand, 1836‒1917）：イギリスの喜劇作家、劇作家。アーサー・サリヴァンのオペラ『コックスとボックス』の歌詞でも知られる。
3）カレー海峡：イギリスのフォークストンとフランスのカレーの間の英仏間最狭の海峡のフランス名。英語ではドーヴァー海峡。
4）バスとビール（Buss-Beale）：イギリスの女子教育の先駆者。バス（Frances Mary Buss, 1827‒1894）は1845年に母親が創立した学校を引き継ぎ、1850年にノース・ロンドン・コリジェイト校と改名。女子教育のモデルとなった。1870年にはさらに進んだ教育内容のキャムデン女学校を設立。また女子の大学進学の推進や教員養成にも功績を挙げた。ビール（Dorothea Beale, 1831‒1906）は1848年にクイーンズ・カレッジ・フォア・ウーメンの第一期生として入学。優秀な成績を収め、その後多くの女学校の校長を歴任し、従来の音楽・絵画などを偏重していた女子校のカリキュラムを、よりアカデミックな内容に切り替える努力をした。また教育内容の標準化を目指す運動や女性解放運動にもかかわった。

第10章 「こどもの世紀」 鈍いスタート

1）メイドンヘッド（Maidenhead）：イギリスの地名。テムズ川に面し、レガッタで有名。
2）新しい女性（New Woman）：19世紀後期に、女性教育の普及、女性の職場への進出などの状況を背景に形成された女性解放運動の理想像で、20世紀の女性解放運動に影響を与えた。この用語は1894年に発行された『ノース・アメリカン・レヴュー』誌掲載のサラ・グランド執筆の記事「女性の問題の新しい様相」から生まれ、さらに小説家ヘンリー・ジェームズの作品『ある貴婦人の肖像』から広まったとされる。
3）『チップス（*Chips*）』と『コミック・カット（*Comic Cuts*）』：どちらもイギリスのコミック雑誌。『コミック・カット』は1890年から1953年まで発行された。
4）トム・ブラウン（Tom Browne, 1870‒1910）：イギリスの画家、漫画家、イラストレーター。
5）エドワード王朝：エドワード7世（英語 Edward VII）が、イギリスの国王として在位した1901年から1910年までの期間。
6）イレーヌ・カースル（Irene Castle, 1893‒1969）：ニューヨーク、ブロードウェイで活躍したダンサー。フォックストロットやジャズなどの新しい世代の音楽でのダンスで人気を得た。1920年代には無声時代の映画にも出演した。1910年代に始めた短い髪型も話題となった。
7）マシンガー（Philip Massinger, 1583‒1640）：17世紀前半に活躍したイギリスの劇作家。喜劇、せりふ、筋書き、写実性と風刺の才能に恵まれた。

第11章 さらなる自由とアメリカの影響

1）パール・バインダー：第5章 注4）参照。
2）アイリーン・ベネット・ファーンレイ・ウィッティングストール（Eileen Bennett Whittingstall, 1907‒1979）：イギリス出身の有名な女性テニス・プレイヤー。1927年から31年にかけて、グランド・スラム6大会で、ダブルスで勝利した。
3）ジョン・ワナメイカー（John Wanamaker, 1838‒1922）：アメリカの商人で、宗教、政治的にも知られた人物。広告や市場開発などの先駆者としても知られる。
4）ケント公爵：第2代ケント公爵エドワード王子（英：Prince Edward, 1935年10月9日

－）。初代ケント公爵ジョージ（ジョージ5世の4男）の長男で、イギリス女王エリザベス2世の従弟。母マリナはギリシャ王家出身で、女王の夫エディンバラ公フィリップの従姉である。現時点（2015年6月2日）では英国王位継承順位34番目にあたる。
5）アレクサンドラ王女：アレクサンドラ・オブ・ケント王女（Princess Alexandra of Kent, 1936－）。ケント公ジョージとケント公爵夫人マリナの長女。イギリスのジョージ5世の孫であり、エリザベス女王の従妹。イギリスの王族。現ケント公エドワード王子は兄。マイケル・オブ・ケント王子は弟。

第12章　法令による衣服　第二次世界大戦

1）実用衣料構想（The Utility Scheme）：正確には The Utility Clothing Scheme。第二次世界大戦中、イギリスにおいて衣料品と労働力不足に対応し、衣服の配給制に続いて取られた政策。
2）テディ・ボーイ（Teddy Boy）：1950年代にイギリスに登場した特殊な服装をした若者。国王エドワード（1901－1910）の時代のしゃれ者たちの高級で瀟洒な服装にヒントを得ているが、実際にはさほど高級ではない。ロック・ミュージックと結びついて、若者たちの間に急速に広まった。テディはエドワードの愛称で、1953年、『デイリー・エクスプレス』紙の記事見出しに用いられたのが始まり。

第13章　大量生産の巨人

1）物売り：英語の packman、または pedlar。店舗を持たず、商品を携行して、村や町を歩いて売り歩く商人。
2）リージェンシー・バック（Regency Buck）：イギリスの歴史小説家ジョージェット・ヘイヤーの作品名から。皇太子 George（後のジョージ4世）の摂政期間（1811－20）の洒落者、ダンディたちが登場する。ダンディがズボンの仕立てにこだわったことにたとえている。

図版出典

第1章
10頁　"Three Children Led before their Parents while a Fourth Child Threatens a Man with a Sword" (about 1290-1310)　The J.Paul Getty Museum 蔵
19頁　宮本紀美子氏蔵

第2章
28頁　*Galerie des Modes et Costumes Français,* Paris, 1912 (1779-81)　石山彰氏旧蔵
33頁　©Topfoto/amanaimages

第3章
44頁　©National Portrait Gallery, London／amanaimages
47頁　©National Portrait Gallery, London／amanaimages
53頁　©Collection of Earl Spencer, Althorp, Northamptonshire, UK／Bridgeman Images／amanaimages
55頁　©Christie's Images, London/Scala, Florence／amanaimages
56頁　*Galerie des Modes et Costumes Français,* Paris, 1912 (1779-81)　東京家政大学蔵
57頁　*Galerie des Modes et Costumes Français,* Paris, 1912 (1779-81)　東京家政大学蔵
61頁　©Victoria and Albert Museum, London／amanaimages
63頁　©Birmingham Museums and Art Gallery／Bridgeman Images／amanaimages
65頁左上　『ジュルナル・デ・ダーム・エ・デ・モード』pl.1350, 1813年　*Journal des Dames et des Modes,* 個人蔵
65頁右下　『ジュルナル・デ・ダーム・エ・デ・モード』*pl.1319,* 1813年　*Journal des Dames et des Modes,* pl.1319, 個人蔵
67頁　『アッカーマンズ　リポジトリー・オブ・アーツ』（アッカーマンの宝庫）、1809年、*Ackerman's Repository of Arts, Literature, Commerce, Manufactures, Fashions and Politics.* 個人蔵

第4章
72頁　©Liszt Collection／Bridgeman Images／amanaimages
75頁　『ジュルナル・デ・ダーム・エ・デ・モード』pl.3369, 1836年 *Journal des Dames et des Modes,* 1836. 個人蔵
81頁　©Tallandier／Bridgeman Images／amanaimages
84頁　©Victoria and Albert Museum, London／amanaimages

第5章
91頁　©Victoria and Albert Museum, London／amanaimages
93頁　『ジュルナル・デ・ダーム・エ・デ・モード』pl.3151, 1834年　*Journal des Dames et des Modes,* 1834.　個人蔵
95頁　『ジュルナル・デ・ダーム・エ・デ・モード』pl.2415, 1826年　*Journal des Dames et*

des Modes, 1826.　個人蔵
101頁　*Modes Français*, c.1853.　石山彰氏旧蔵
103頁　『ラ・モード』1840年11月　*La Mode*, 1840-11. 個人蔵

第6章
120頁　©Private Collection / Bridgeman Images / amanaimages
123頁　『レ・モード』1857年11月号　*Les Modes* 1857-11. 個人蔵

第7章
138頁　『ジュルナル・デ・ドゥモワゼル』1861年　*Journal des Demoiselles*, 1861.　石山彰氏旧蔵
139頁　『ル・モニトゥール・ドゥ・ラ・モード』1881年　*Le Moniteur de la Mode*, 1881. 石山彰氏旧蔵
143頁上　東京家政大学蔵
143頁下　東京家政大学蔵

第8章
158頁　*Aglaia*　個人蔵
160頁　ケイト・グリーナウェイ画『幼いアンのための詩の本』1883年　Kate Greenaway: *little Ann and Other Poems*, 1883.　個人蔵
163頁　個人蔵
165頁　ケイト・グリーナウェイ画『窓の下で』1879年　Kate Greenaway: *Under the Window*, 1879.　個人蔵

第10章
191頁　©zuma press/amanaimages
195頁　フェリックス＝ガスパール・ナダール『レ・モード』1907年　*Les Modes*, 1907. 東京家政大学蔵

第11章
211頁　©Illustrated London News Ltd/Mary /amanaimages
213頁　©MPTV/amanaimages

第12章
231頁　©Everett/amanaimages
233頁　©zuma press/amanaimages
236頁　©Topfoto/amanaimages

第14章
260頁　©PA Archive/Press Association/amanaimages

用語集

用語集

（＊）本書で使われる衣服に関する用語を掲げた。ここに取り上げた用語については、本文の各章の初出に★で示した。（　）内は、本文中の掲載ページ。

頭用保護包帯　stayband
赤ん坊の首の位置を保つためにスワドリングの一部として使われる細長い布。(189)

アンダー・ボディス　under-bodice
ブラウスなどの下に付ける婦人用の胴衣、胴着。(183)

イートン・カラー　Eton collar
イートン校の男子生徒の服装のシャツの衿。幅広の白い糊付けした折衿で、上着の衿の上に折り返す。(92, 104, 129, 174, 175, 192, 259)

イートン・ジャケット　Eton jacket
イートン校の生徒が着たウェスト丈のジャケット。ラペルが大きく、幅広い。(172, 174, 177, 192, 259)

イートン・スーツ　Eton suit
1798年以降の、イートン・カレッジの生徒の服装に始まった丈の短いジャケット。折り返しの衿と、大きなラペルが特徴で、ダブルとシングルの両方がある。青や赤があったが、1820年のジョージ3世の死去以降、黒になった。明るい色のズボンと組み合わせる。(90, 171, 172, 174, 175, 228)

イニクスプレッシブル　inexpressible
「表現できないもの」の意味で、18世紀後半にズボンの暗喩として用いられた言葉。(89)

インサーション　insertion
多くのレースは片方の端は布の裏側に隠れるものとして、比較的粗く仕上げられるのに対して、両端が表に出ることを想定して仕上げたレース。差し込みレース。(243)

ヴァン・ダイク・カラー　Van Dyck collar
1630年頃から1660年頃まで流行した白い幅広い衿。画家のヴァン・ダイクの肖像画に多く見られる。(130-132, 157)

ヴィキューナ　vicuna
ヴィキューナはひとこぶラクダの一種。またこの毛を使った織物。しなやかで光沢に富む高級品。(244)

ウィンクル・ピッカー　winkle pickers
1950年代に流行した、ヒールのない、平らな底と長くとがったつま先を特徴とする、ひもで絞めてはくタイプの靴。(234)

ヴェスト　vest
1．17-19世紀の、表の服と下着の間に着る保温用胴着。2．ウェストコートの2．と同義。(17, 23, 55, 74, 153, 154, 172, 224, 232, 245, 259)

ウェストコート　waistcoat
1．シャツと上着の間に着る中間的な上着。フランス語のヴェスト（veste）にあたる。17世紀後期に出現。当初は袖付きで、丈も七分丈だったが、18世紀後期までには袖なし、ウェスト丈になった。短いものはフランス語ではジレ。19世紀後期には現在の形になった。日本語のチョッキは、この最後の形のものを指す。
2．筒状の衣服で、スワドリングの一部として用いる。腕を抑えて、動けなくする。(16,

77, 90, 94, 97, 100, 110, 115, 121, 174, 192, 252)
ヴェネチアン　venetians
16世紀後期から17世紀初期にかけて流行した、裾で絞った、ゆったりとした膝下丈のズボン。(43, 44)
ウェビング　webbing
ベルトや馬具などに用いられる目の粗い丈夫なテープ状の生地。(109, 181)
ウェリングトン・ブーツ　Wellington boots
1810年代に生まれた折返りのない膝下までのブーツ。こども用としては、ふくらはぎの中ほどまでの丈の雨用の防水の長靴を指す。(225)
エンバネース　Inverness
ケープ付きのオーバーコートの別名。19世紀半ばに生まれた言葉。後ろ側はケープが無いもの、また80年代には袖が省略されたタイプも現れた。(23)
額布（おでこ布）　forehead cloths
赤ん坊の額に取り付ける、ひも付きの三角形の布。16世紀後期から18世紀まで用いられた。この上から帽子を被らせる。(17)
おむつカバー　pilch
おむつの上から着けるカバー。三角形、または半ズボン状の形のものがある。言葉は動物の皮を使ったことに由来するとされる。1823年にマッキントッシュにより防水技術が発明されると、すぐに導入された。(86, 189)
オランダ麻　Holland
17、18世紀にはオランダから輸入された薄手の麻織物。19世紀以降はイギリス製の薄手の麻織物も指した。(26, 162)
折り衿　turn down collar
立ち襟（スタンド・カラー）に対して、外側に折り返る衿。(35, 142, 174)
ガウン　gown
1．16世紀には女性の前開きのワンピース・ドレスの意味。
2．中世から1600年ごろまでの、男性用のゆったりした丈の長めの、上から重ねてはおる衣服。毛皮の衿や幅広い袖がつくことが多く、フォーマルな印象を持つ。(25, 34, 36-38, 45, 77, 80, 82, 94, 121, 132, 140, 159, 164, 171, 228, 242, 247)
カソック　cassock
1．カトリック教会の宗教服の一種で、いくつかの種類が含まれる。丈の長い、細身のものは、サープリスの下に着る。
2．16, 17世紀の御者が着た、長くゆったりした前開きの上着。農民が着る場合は丈が短い。(34)
カーチーフ　kerchief
首、胸元、肩、頭部に掛けたり、巻いたりして覆う、方形や三角形の布。材質は多様。(77, 92)
カッタウェイ　cutaway
18世紀に一般的であった膝付近までの丈のコートの前裾を斜めに切り落とした形の上着。18世紀後半に乗馬用として登場し、その後一般的な日常用として広まる。モーニングコートと同じ。(89)

用語集

カートホウィール　cartwheels
前後左右同じ幅の大きな縁のついた帽子。山部が小さく低いため、全体が車輪に似ていることから生まれた名称。(102)

カートル　kirtle
ガウンと下着の間に着る衣服のこと。16世紀半ば以降はスカートの意味に使われようになる。本書第2章で、レディ・ブライヤンの手紙の中ではまだスカートではなく、ガウンの下に着る衣服の意と見られる。(25)

髪粉　hair powder
男性はかつらに、女性は自分の髪に振りかけた白い粉。17世紀後期から18世紀末まで上流社会で流行した。(43)

キャット・スーツ　cat suit
伸縮性素材で仕立てた、身体に密着した上衣と長ズボンをつないだ衣服。(258)

キャリコ　calico
薄手の平織の綿布。インド西南部、ケーララ州のアラビア海に面する港湾都市カリカットCalicutに由来する名称で、イギリスには16世紀に伝えられ、その後ヨーロッパ諸国で生産された。19世紀には綿プリント用の生地として需要が高かった。わが国では「キャラコ」と発音することもある。(35, 62, 79, 153)

キュロット　culottes
ブリーチと同義のフランス語。(250)

キルト　kilt
スコットランドの男性用の民族服の一部である、プリーツをたたんだ巻きスカート。所属する氏族固有の格子柄綾織ウール地、タータンで作られる。(115, 119, 122, 130, 132, 248)

クラヴァット　cravat
男性がシャツの衿の上に巻いて結ぶ方形の布。17世紀後期に始まり、当初はレースを用いた華やかなものが流行したが、18世紀末から19世紀にかけては無地物が好まれた。19世紀後期には現代のネクタイ型に移行する。(92, 172, 173)

クリノリン　crinoline
1．麻と馬毛の交織織物の名称、またこれを使ったアンダースカート。1840年代に流行した幅広いスカートを支えて、ドーム型を維持するのに考案された。
2．スチールの針金で作った輪を連ねた、提灯に似た形状のアンダースカート。1850年代に登場し、1．よりも軽く、強力なために、人気を集め、60年代一杯流行した。(140, 141)

グレート・コート　great coat
通常の服装の上に、戸外で重ねて着るコートのこと。外套。(92)

グレンガリー帽　glengarries, glengarry bonnet
頭にぴったり合うキャップの一種で、前側が高く、大きな羽根やリボンの装飾が付くことが多い。スコットランドの民族服の一部。(115)

グレンガリー・ボンネット　glengarry bonnet
スコットランドの帽子で、前の方が高く、後ろが低い。一般に羽根を飾り、後ろにリボンを垂らす。(146)

クローク型　cloak style
クロークは現代では外套の意だが、古くは外套はケープ型が多かったため、歴史的にはクロ

ークはケープ型の外套を指す。(24)
クローラーズ　crawlers
「ロンパース」と同じ。(256)
ケンブリック　cambric
極めて薄地のリネンの平織物。(16, 80, 130, 174)
ゴーズ　gauze
13世紀以降の、半透明の薄手の絹織物。19世紀には綿のゴーズも作られた。(64, 66, 80)
コーデュロイ　corduroy
綿ビロード（ベルベッティーン）の毛羽を縞状に入れて、畝を出した生地。丈夫で暖かい。カジュアルウェア、労働服などに多く用いられる。わが国ではコール天とも呼ぶ。(209, 222, 227, 229)
コート　coate, coat
1. 生後8か月ごろから2歳過ぎごろまでの男女のこどもが着る、足首までの丈のゆったりしたワンピース・ドレス。
2. 17世紀後半からの男性の膝付近までの丈の上着。19世紀にはここから燕尾服やフロックコートなどに発展する。
3. オーバーコート、外套。(16, 17, 23, 25 ,29, 35, 36, 43, 52, 54, 78, 83, 92, 99, 109, 128, 242)
コルセット　corset
ウェストを細くするために、胴から腰に掛けて締めるためのファウンデーション。18世紀末から19世紀初頭までの約20年間を除いた、16世紀後期以降から20世紀初頭までの期間、上流社会の女性にとっては不可欠なアイテムだった。(25, 29, 43, 45, 48, 97, 100, 107, 111, 128, 144, 179, 183, 184, 193, 195, 196)
コンビネーション　combination
胴部とズボン部分が連結したウールの下着。1862年に特許が認められた。女性用は1870年代以降。上下に分かれた下着の場合の隙間が無く、保温性が高く健康的と評価され、幼いこども用としても多用された。(164, 244, 248)
サープリス　surplice
聖職者および侍者がカソック（cassock）の上に着る、広袖で腰の下までの長さの、白い綿の上着。(35)
式帽　Mortar board
ぴったりとしたキャップで、頭頂部が四角く平らで、房飾りがついている。(174)
シフト　shift
肌着の意の古語。18世紀にはスモック、19世紀にはシュミーズの方が一般的になり、シフトという言葉は廃れた。(26, 36)
ジム・チュニック　gym tunic
19世紀後期の欧米の女学校で、体育の授業で着用した、袖なし、膝丈、四角い衿ぐりのジャンパースカート型の衣服。ジム・スリップともいう。大きなボックス・プリーツをとり、ウェストにベルトを巻いた。学校の制服になったケースも多い。(182-184, 197, 229, 262)
ジャーキン　jerkin
15世紀半ばから1630年頃までに流行した、ダブレットの上に重ねて着る上着。ダブレットよりは丈が長く、初期にはハンギング・スリーブが付いているものが多く見られ、16世紀以降

は袖なしが多くなる。(43)

ジャケット　jacket
ウェスト、ないしは腰が隠れる程度のゆったりした上着。中世末期から17世紀初期までの男性の上着。17世紀後期以降は膝付近までの丈の上着、コートが主流になり、ジャケットは農民、労働者、徒弟、船乗りが着たため、社会的に低い階級の象徴ともされた。19世紀後期には少年の服装や成人男性の家庭着として次第に広がり、世紀半ばには普段着としては紳士のコート（フロック・コートやテール・コート）に代わるようになった。(52, 54, 58, 59, 62, 74, 75, 78, 83, 89, 90, 92, 93, 98, 100, 103, 105, 115-117, 119, 124, 125, 129, 144, 145, 157, 164, 171-174, 192, 195, 203, 209, 224, 229, 232, 234, 252, 261)

シャコー帽　shakos
軍服用の、高く硬いキャップの一種で、眼庇（まびさし）がつき、ポンポン（毛糸などで作った球状の飾り）がつく。もとは毛皮製。(118)

ジャージー　jersey
編み物、または編地を裁断・縫製した袖付きの上着。(94, 105, 126, 130, 155, 179, 185, 197, 203, 210, 229)

シャプロン　chaperon
14世紀ごろのケープ付きのフード。フードの頭頂部分を強調して長く伸ばした部分（リリパイプ）を特徴とする。(137)

ジュスティコート　justicoat
身体にぴったりと合った上着。フランス語のジュストコールの訛と思われる。(242)

シルクハット　silk hat
筒型の山部に、幅の狭い縁のついた男性用帽子。1797年、ロンドンの男性用服飾小物商、ジョン・ヘザリングトンにより、ウサギの毛製のフェルトに施す、絹のサテンのような光沢の出る工法が発明され、これを用いたものをシルクハットと呼び、1830年頃には紳士の必需品となった。(74, 92, 93, 115, 173-175, 228)

ジーン　jean
綾織りの丈夫な綿布。縦にインディゴで染色した綿糸、緯糸にさらし、または未ざらしの綿糸を用いて綾織りにした丈夫な生地。別名デニム。デニムはフランス、ニーム産の綾織生地の意で、ジーンはイタリア、ジェノヴァの港を経由して出荷されたところから生まれた名称。(173, 208, 209)

ジーンズ　jeans
ジーンを使った衣服。代表例はズボン。(23, 37, 208, 209, 229, 250, 261-263)

スケルトン・スーツ　skeleton suit
1790年頃から1830年頃にかけての、幼い少年用の、短いジャケットと長いズボンの組合わせ。ジャケットとズボンはボタンでつなぎ、ジャケットの内側には幅広いフリル衿のついたシャツを着た。(54, 56-58, 60-62, 65, 74, 89, 90, 99, 100, 104, 105, 115, 119, 172, 203, 258, 263)

スチレット・ヒール　stiletto heel
スチレットは布などに小さな穴をあけるのに使う先のとがった細い棒状の道具。これに似た、極めて細いハイヒールのこと。(234)

ステイズ　stays
コルセットの18世紀までの古称。(62, 64, 97, 110, 121, 140, 144, 148, 180, 244)

ステイバンド　stayband
ステイはコルセットと同義。ステイバンドは「コルセットの形を作るための細くて平たい鋼。またはコルセットを指す。(86, 248)

ステップ・カラー　stepped collar
付け衿とラペルの端が、V字型をなす衿。ノッチト・ラペル（菱衿）に同じ。(106)

ストッキング　stocking
靴下。言葉としては16世紀に生まれ、以降現代まで使われている。16世紀後半以降、男性はブリーチズの下の脚の部分を覆ったのはストッキングであり、おしゃれの重要なアイテムであった。(35, 38, 39, 43, 66, 97, 107, 115, 124, 128, 142, 144, 146-148, 154, 161, 171, 184, 185, 190, 193, 203, 204, 228, 234, 237, 242)

ストマッカー　stomacher
15～16世紀に生まれたV字型の胸当て。男性はダブレット、女性はガウンの前開きにできるV字型の隙間を埋めるために内側に当てる。16世紀半ばから18世紀末までは女性用のみとなり、刺繍や宝石で飾った重厚な装飾品となった。(43, 171)

スペンサー　spencer
1790年に登場した、ウェスト丈の短いジャケット。折返しの衿、カフス付きで、前開き。防寒用として外出時に着用。元来は男性用だが、同時期、薄物が流行した女性たちにも広まり、20年代まで流行した。(62, 77-79, 98, 153)

スモッキング　smocking
スモックの前後身頃に施された一種の刺繍法。縦に取ったギャザーをしっかり押さえながら装飾する技法で、19世紀末にこども用の服に応用された。(244)

スモック　smock
1．直線的に裁断された身頃と袖がT字型をなしている肌着。衿ぐりにはひもや細いリボン上のテープを通して、調節する。ひざ丈、あるいはそれよりやや長い。
2．多くは農民男性が着たゆったりした七分丈程度の丈の上着。地味なグレイや薄茶色の麻を用い、身頃、袖ともに直線裁ち。胸部と背中にスモッキングと呼ばれるギャザーをアレンジした刺繍がある。(26, 74, 83, 85, 104, 119, 155, 162, 165, 166, 193, 203, 210, 258)

スラッシュ　slash
16世紀に流行した衣服の装飾法。衣服に無数の切り目を入れて、内側の衣服や裏地の色を見せるもの。主に男性の衣服に用いられ、上着、ブリーチズ、靴、手袋、帽子にまで施された。(162)

スロット・ベルト　slot belt
ノーフォーク・ジャケットのように、ジャケットやコートに明けられたスリットやベルト通しに通すベルト。(129)

スワドリング（・バンド）　swaddling band
生まれてから数か月間の赤ん坊の身体に巻く、15センチ程度の幅で、3メートルほどの長さの麻や綿の帯状布。中世に始まり、18世紀まで続き、一部には19世紀にも用いられた。スワーズィング（swathing）、スワーザー swather ともいう。古くは swathel のつづり字もあった。(13-20, 85, 86, 109, 110, 153, 189, 228, 242, 258)

ズワーブ・ジャケット　Zouave jacket
1859年から70年、また90年代に登場。後ろ背中心の縫い目がなく、前端が縁取り布でくるま

れ、上に1か所だけのボタンを留めて着るジャケット。ズワーブはもとアルジェリア人で編制され、アラビア服を着たフランス軽歩兵のこと。(105)

セーブル　sables
イタチに似た、光沢のある黒い毛の動物の毛皮。(25, 162)

セーラー服　sailors suit
セーラーは海軍の兵士。1830年頃に、イギリス海軍の若い兵士用に定められた大きな衿付きのブラウスと、裾幅の広い長いズボンの組み合わせをセーラー服と呼ぶ。1846年に、5歳のイギリス王太子が身に着けて以来、少年用の服装として広まり、のちには少女の学校での体操服、制服などとしても普及した。(36, 115, 125-127, 129-131, 151, 155, 164, 182, 190, 191, 193, 210, 221)

梳毛織物　stuff
毛足の長い羊毛糸から織った織物の総称。表面に毛羽立ちが少なく、光沢があるものもある。紡毛織物と区別して使う。(36, 71)

タータン（・チェック）　tartan
タータンはハイランドの氏族の意。氏族固有の格子柄、またその生地。(79, 119, 121-124, 250)

タッカー　tucker
17、8世紀の女性のボディスの衿ぐりの周りに付けたレースのフリル。(71, 73)

手綱　rein
リーディング・ストリングに同じ。(27, 28)

ダッフル・コート　duffle coat
フードつき、前開きの厚手のウールで仕立てた防寒用コート。前はトグルで留める。ダッフルは厚手の毛織物の産地でベルギーの都市名に由来する。(23, 250, 252, 265)

ダブレット　doublet
14世紀から17世紀までの、男性の腰までの丈の上着。多くは前開き。(25, 29, 30, 38, 43)

玉虫織のタフタ　changeable taffeta
タフタは平織の光沢のある絹織物。玉虫織は、経糸と緯糸に異なる色の糸を用いて織り、光の当たる角度により、色が異なって見える織物。(16)

タモ・シャンター　tam o'shanter
縁のない、毛織物で仕立てた柔らかでゆったりしたベレー帽型のキャップ。頭頂部に房飾りや結び紐などが付く。スコットランドの民族服の一部。(116, 126, 157, 162, 181, 184, 190, 193)

チュニック　tunic
1840、50年代の幼い少年用の上着の一種。ぴったりしたジャケットのウェストラインから下に、プリーツやギャザーをとったスカートがついているもの。(24, 34, 74, 75, 90, 100, 101, 104, 108, 115, 117, 122, 125, 127, 129, 130, 146, 157, 159, 165, 178, 181, 184, 197, 204, 229)

チュニック型　tunic style
直線裁断の身頃に、同じく直線裁断の筒袖のついた、簡素な服型の総称。T字型を成している。(23, 24)

チョップド・オフ・トラザーズ　chopped-off-trousers
裾を切り取って、短くしたズボンの意。(129, 193)

つるし（ぶらさがり）　smocking
既製服の蔑称。既製服は労働者階級用の衣服から始まったことなどから、長く衣服の等級としては低くとらえられていた。ハンガーにかけたりしてぶら下がった状態で売られたことを意味する言葉で、日本語の「つるし、ぶら下がり」と一致している。(244)

ティペット　tippet
1．中世末期の、袖や帽子につけた細長い飾り帯。2．ごく小さなケープ型の肩掛け。(35, 62, 64, 73, 77, 79, 81, 82, 99)

テイラー　tailor
男性用の衣服専門の仕立て職人、およびその店。17世紀後期に女性の衣服専門の仕立て業が成立するまでは、男女両方の衣服を仕立てていた。(242-244)

デヴァイディッド・スカート　divided skirt
一見スカートのように見えるが、ズボンのように左右の足部分に分かれた仕立てとなっている、一種のズボン。キュロット・スカートともいう。(155, 159)

デジバ　djibbah
イスラム各国で着られる長い、衿のないゆったりした直線裁断の上着。(182, 183)

テーラード・スーツ　tailored suit
男子服仕立て職人によって仕立てた女性用スーツの意。男子服から生まれたテーラード・カラーのジャケットとスカートの組み合わせ。19世紀後期にスポーツ用として、また職業を持つ女性の服装として普及した。(181)

テール・コート　tail-coat
後方の裾のみが長い上着。燕尾服やモーニングコート、カッタウェイのこと。(89, 172, 173)

トラック・スーツ　track suit
アスレチックなどの際のウォーミング・アップに着用するゆったりした上着と長いズボン。手首、足首にはゴム編みなどの伸縮素材を用いることが多い。(249, 258)

トランク・ホーズ　trunk hose
16世紀後半に流行した、大きく膨らんだブリーチ。縦縞のように、細い布をはぎ合わせた装飾のものが流行した。(43)

トルーズ　trews
長いズボン。またタータン・チェックの長ズボンを指すこともある。(119)

ドレスメーカー　dressmaker
女性用の衣服専門の仕立て職人、およびその店。17世紀後期に出現し、また女性の職人も登場するようになった。(242-244)

ドロワーズ　drawers
ズボン型の下ばき。男性は16世紀から、女性は19世紀初期より用いたが、普及はクリノリンが流行する19世紀半ば以降。(35, 97, 98, 100, 106, 138, 139, 144, 145, 154, 244, 245)

ナイトガウン　nightgown
1．女性の寝巻の意。2．ハウスコートに同じ。(45)

ナイトシャツ　night shirt
ひざ下、またはそれより丈の長い、ゆったりしたシャツ型の寝巻。中世以来の伝統で、1920年代にパジャマが広まるまで、用いられた。(246)

長いズボン　Trousers
足首までの丈のズボン。ヨーロッパでは12世紀半ばまでは一般的であったが、その後上着が長くなると下着化し、上着が短くなると、ホーズ、続いてブリーチが脚衣となり、長いズボンは一部の農民、船乗り、兵士などの服装に残るのみとなった。19世紀初期から少しずつ現れ、1807年頃には日常の服装として流行しはじめ、1817年頃には夜会にも着られるようになる。完全にブリーチが姿を消すのは1850年代のこと。(52, 54, 59, 60, 89, 90, 95, 96, 104, 115, 118, 172, 181, 225, 226, 249, 252, 258, 262)

ニッカー　knickers
ニッカーボッカーと同じ形をした女性用下着。1890年代から広まる。(139, 183, 197, 246, 249)

ニッカーズ　knickers
女性用ニッカーは19世紀後期はニッカーボッカーの形に似た、多くはフランネルや綿製の下ばき。ドロワースとほぼ同じ意味だが、比較的かさ張った大きめのもので、女学校ではくようなものを指す。(97, 115, 194, 200)

ニッカーボッカー　knickerbockers
1860年に登場したゆるやかな長めの半ズボンで、裾は幅広で、絞ってある。17世紀のオランダからの移民の服装。語源は『ニューヨークの歴史』(1808年)の著者のワシントン・アーヴィングのペンネーム Diedrich Knickerbocker が語源。(126, 128-130, 155, 157, 177, 178, 181, 190, 193, 200)

ニュー・ルック　New Look
1947年にクリスチャン・ディオールが発表したシルエット名。上半身はほっそりとして、ウェストを絞り、やや長めの裾広がりのスカートを組み合わせた優雅なスタイル。第二次世界大戦後の欧米社会で広く人気を集めた。(229)

ノーフォーク・ジャケット　Norfolk jacket
折衿やテーラード・カラーつき、大きなアウトポケットつきで、前後身頃左右に縦方向のプリーツをたたみ、ウェストにベルトを通した機能的なジャケット。1880年頃から見られる。(129)

ハイランドの民族衣装　Highland dress
スコットランド、ハイランド地方の民族服。古くはタータン・チェックの生地をプリーツをたたみながらスカート状に腰に巻き付け、余った部分を肩にかけた。その後、スカート部分と肩掛け部分は切り離された。軍隊の上着、長いソックス、タモ・シャンターかシャコ、スポーラン(腰に下げる物入れ)などを組み合わせる。(119-122, 124, 127, 155, 210)

バインダー　binder
赤ん坊のへそ部分を覆うために、胴に巻く5～8センチメートル程度の幅の帯状の布。(109, 153)

ハウス・コート　housecoat
非公式なゆったりした丈の長い衣服で、保温のため、あるいはくつろぐために着られた。一種の部屋着で、16世紀から男女の成人とこどもが着ていたといわれている。(45)

バスル　bustle
スカートの後側のみを膨らませるために、ウェストラインの位置に当てる腰当の意味。フランス語の tournure。ドレスのスカート部分を前開きに仕立て、左右から後ろにたくし上げ

たり、クッション状の腰当などを取り付けてボリュームを作り、ふくらみを強調した。1870, 80年代に大流行した。(141, 156)

バックラム　buckram
麻や綿の厚い、硬い布。衣服の芯に使うことが多い。(184)

パニエ　paniers
18世紀にフランスで流行し、ヨーロッパ諸国に広まった、女性のスカートを大きく広げるための、鳥かご型のファウンデーション。仏語で「籠」の意味。ファージンゲールの再来だが、丈は短い。フランス革命直前まで流行した。(29, 43, 62, 64, 97)

ハビット　habit
18、19世紀の、乗馬用の上着、またはドレス。(77)

ハビット・シャツ　habit shirt
女性が乗馬用の男性風上着と共に着けた、見せかけのシャツ。衿とフリルを飾った前立て付きの短い前部分と後ろ部分は左右を紐で結んで固定する。袖口にフリルの付いた袖が付く。(77)

バルモラル・ボンネット　Balmoral bonnet
グレンガリー・ボンネットに同じ。(115)

ハンギング・スリーブ　hanging sleeve
身頃の肩先に袖山の中心付近のみを留めつけ、中に腕を通さずに、背後に垂らしておく装飾的な袖。14世紀から16世紀まで成人男女の間に流行した。(27)

パンタルーン　pantaloons
１．足首までの丈の長いズボンの意のパンタロン（pantalon）からの英語。英語のトラウザーズ（本書では「長いズボン」と表記）に当たる。フランスではフランス革命後に普及し、その後ヨーロッパ各国に広まった。
２．1世紀隻初期から60年代ごろまで、少女がスカートの下にはいた白い長いズボン。レースやピンタックなどで飾った。(60, 95, 98, 100, 102, 103, 106, 144)

パンピリオン　pampillion
白、または黒の、ナヴァラ（ナヴァール）王国産のラムの毛皮。(25)

パンプス　pumps
浅靴。平らで薄い底がつき、甲部には柔らかな革を用いる。16世紀後半までは現在のようなヒールは無い。(24, 54, 100)

バンヤン　banyan
17世紀後半から19世紀初頭までの、男性の家庭着、室内着。裾の広がったゆったりした上着で、前開き。華やかな、時には東洋などの異国産の生地を使うことが多い。(45)

ビギン　biggin
キャップの一種。頭にぴったりとして、顔を取り囲む形をした幼いこども用の被り物。古くは室内で、また戸外では帽子の下に被った。布製で、キルティングを施したものも多い。あご紐はつけない。(15)

ひだ衿　ruff
16世紀後半から17世紀初頭にかけて流行した、幅広い管状のフリルが首を取り巻く形の衿。白い麻製で、大型のものは糊や裏に着けた布や針金などで支えられ、この時期の服装を特徴づけた。(34, 38, 43)

ピーターシャム・コート　Petersham coat
1. ピータシャム・フロック・コート（petersham frock coat）の意。ベルベットの幅広の衿、ラペル、ポケットの雨蓋つきの、細身のフロックコート。
2. ピーターシャム・グレート・コート（Petersham great coat）の意。短いケープ付きの戸外用のコート。ここでは great coat と同格で述べており、後者かとも受け取れるが、ベルベットの衿つきであることから、前者と受け取る方が適切と考えられる。(92)

ピナフォー　pinafore
衣服の上に重ねて着る汚れ防止用の一種の上着。襟や袖が無く、後ろ明き。紐やボタンで留める。薄手の生地やレースなどを用いた装飾的なものも多い。語源は「ピンで前面に止めた布」に由来する。本書では胸当て付きのエプロンもピナフォーと呼んでいる。(23, 74, 78, 142, 147, 159, 190, 193, 243, 244, 250, 252)

ビブ　bib
よだれかけ。衣服の前の汚れを防ぐために、あごの下に取り付ける小さな丸形や四角形の布。またはエプロンの胸当て部分を指す。(82)

ファージンゲール　farthingale
16世紀後期にスペインに始まり、ヨーロッパ諸国に広まった、女性のスカートを大きく広げるための、木製の、一種の籠型のファウンデーション。17世紀初期には廃れた。(27, 43, 97, 210)

ファッション・プレート　fashion plate
流行の服装をした人物を表現した版画。17世紀後期から少しずつ流行りはじめ、18, 19世紀にはファッション情報として人気を集めた。当初は単独の版画として販売されたが、18世紀末にファッション雑誌が登場すると、雑誌に付随して発行されることが多くなった。(28, 74, 81, 92, 100, 141, 142, 144, 146, 161, 196)

フィシュー　fichu
（仏語から）1810年代以降の、女性が肩に掛け、胸元で緩やかに結ぶ薄地のスカーフ。正方形を三角形にたたんで用いる。英語では18世紀まではハンカチーフ、またはネッカーチーフと呼んでいたもの。(62)

フェザー・ステッチ　feather-stitching
刺繍のステッチの一つで、鳥の羽のような形状に仕上がる。(17, 243)

ブックモスリン　bookmuslin
女性用の洋服に使われる薄手の白いモスリン生地。名称は本のしおりやカバーとして使われたことに由来する。(76, 77)

ブーティ　bootees
編み物の靴下。ブーティは、元来は「短いブーツ」の意だが、赤ん坊用の衣類の場合は、毛糸で編んだ、短いブーツのような靴下を指す。足首やはきぐちに、ずり落ちないように紐を通して結ぶデザインが多い。(203)

プディング　pudding
歩き始めた時期のこどもの頭部を保護するための、詰め物をしたチューブ状の鉢巻き。帽子のように山部を加えたものもある。(26, 27, 50)

プラス・フォーズ　plus fours
膝下4インチ（約10cm）の長さのゆったりしたニッカーボッカーのこと。1910年代に男性の

スポーツ用として登場した。(115)
フラシ天　plush
毛足の長いヴェルヴェットで、多くはウールやその他の獣毛など、19世紀以降は綿が多く使われた。(94, 102, 157)
フランネル　flannel
綾織りの毛織物。表面に毛羽が立ち、暖かく風を通さないため、長く愛用された生地の一つ。わが国では省略して「フラノ」という。(78, 85, 105, 106, 108, 109, 137, 144, 145, 148, 154, 155, 176, 189, 190, 205, 227-229, 244, 248, 260, 262)
フリーズ　frieze
コートなどに使われる厚手で表面に長いふぞろいなけばが立っている生地。オランダのフリースラント（Friesland）で最初に作られたのでこのように名付けられた。(37, 171)
ブリーチ　breech
16世紀後半から19世紀初頭までの、男性の膝丈のズボン。14世紀以降のホーズが上下に分断されて、ブリーチとストッキングになったもの。時代ごとに流行の長さが変化した。18世紀末から長いズボンが次第に広まって、ブリーチは1810年代には廃れた。(29, 30, 31, 34, 36, 43, 52, 54, 58, 60, 62, 74, 83, 89, 97, 105, 128, 132, 154, 155, 164, 172, 173, 226, 228, 242)
フルフル　froufrou
「フルフル」という きぬずれの音を出すようなラッフルやレース飾りなどの、ドレスやペチコートのすそ飾り。19世紀末から20世紀初期の言葉。(193)
ブルーマー（服）　Bloomer costume
1851年、アメリカの女性解放運動家アミーリャ・ブルーマーが提唱して広めた、ゆったりとしたズボンと前開きの上着を組み合わせた服装。(106, 128, 178, 183, 184, 195, 197, 203)
ブレイズ　braies
男性用の緩やかな長いズボン。12世紀前半までは表衣であったが、12世紀後半以降は上着の丈が長くなり、以来、下着として着用した。(24, 26, 60)
フロック　frock
1．多くは 幼い少女、19世紀後半にはもう少し年上のこどもの着るワンピース・ドレスの意味。後ろ明きのことが多い。
2．男児用の、丈が長い目で、裾がスカートのように広がった上着。19世紀のフロックコートと同様のものを指している。
3．スモックの2．と同義。(29, 31, 50, 57, 64, 76-80, 82, 83, 85, 98, 117, 121, 124, 125, 145-148, 155, 162, 164, 166, 177, 193, 210, 242-245)
ベーズ　baize
6世紀の薄手のサージに似た毛織物の一種。1561年にベルギー南東部のワルーンからの難民（亡命者）たちによってイギリスに伝えられた。(38)
ベッド　bed
四角いバンドであかんぼうの胸から脚へとかけて巻き、再び上部へと巻き上げるもの。(16)
ペティコート　petticoat
1．16世紀から19世紀までは、下着ではなく、ガウン（現代のワンピース・ドレス）のスカート部分の意。
2．前開きのスカートの下に着けるスカート。下着ではなく、人目に触れるもの。

3．19世紀以降の、アンダー・スカート。表のスカートのシルエットを維持したり、保温などのために着ける下着。(15, 25, 29-31, 34, 36, 62, 64, 74, 75, 78, 79, 83, 86, 96, 100, 102, 109, 111, 115, 118, 137, 140-142, 144, 148, 154, 178, 189, 190, 192-194, 197, 200, 203, 229, 242, 245, 258)

ヘム・ステッチ　hem-stitching
端かがり用のステッチの一つ。(17)

ペリース　pelisses
外出用の上着で、時代により形や材料が異なる。1810年代には七分丈、あるいはくるぶし丈で、身体に沿ったほっそりしたシルエットが特徴で、毛皮の縁取りやケープ付きも多く見られた。(79, 109, 162, 189)

ベルリン・ウール　Berlin wool
19世紀にベルリンで開発された上質の毛糸。色が豊富で、編み物や刺繡に用いられた。(154)

ポーク・ボンネット　poke bonnet
1790年代末期から19世紀末まで続いた前方へブリムが長く突き出した帽子。後ろは縁が無いものもある。リボンをかけて、あごの下で結ぶことが多い。(102, 103)

ホーズ　hoses
14世紀から16世紀半ばまでの、足のつま先から腿、または腰全体を覆う衣服。現代の長靴下、またはタイツ型。(25, 38, 43, 171)

ボーター　boater
浅い筒形の山部に縁の付いた麦わら帽子。もとはボート競走の漕ぎ手が被ったところから、この名がついた。(145, 180, 192, 261)

ボディス　bodice
女性のドレスのウェストより上の部分。身頃を中心に袖と衿からなる。(29, 35, 39, 43, 45, 79, 102, 109, 126, 142, 154, 156, 166, 183, 196, 197, 245)

ホブル・スカート　hobble skirt
1910年代初期に流行した、足首に向かってすぼまったスカート。普通には歩けず、両足を揃えて少しずつ跳ねて進む、という意味で生まれた名称。デザイナーのポール・ポワレのデザイン。(97, 196)

ボーラー　bowler
ドーム型の山と、幅の狭い、巻き上げた縁からなる硬いフェルト製の男性用帽子。この帽子は1820年代から存在するが、名称は帽子メーカー、ウィリアム・ボーラーに由来し、1860年代から広まった。(192)

ポロネーズ　polonaise
ポーランド風という意味のフランス語。前開きのドレスのスカートを後ろ2か所で吊り上げ、スカート後方を膨らませた18世紀後期に流行したスタイル。2か所吊り上げることで、スカートは3部分に分かれるが、1772年にロシア、プロイセン、オーストリアにより、第一次ポーランド分割が実行に移されたことから「ポロネーズ」と名付けられた。(144, 147)

マチネ・コート　matinén coat
元来は大人の衣服。1920年代以降は、赤ん坊のゆるやかな長袖の編み物のジャケットを指す。ヨークの部分、またはウェストより上の部分にのみ明きがある。(17, 153)

マッキンダー　muckinder
　大型の手ぬぐいで、幼いこどもがウェストのベルトなどにかける。遅くとも16世紀には見られ、18世紀まで続いた。(27)

マフ　muff
　手を温めるためのアクセサリー。厚手の布や毛皮を筒状にに合わせ、左右から手を差し込む。内側にポケットが付き、物入れの役割も果たした。(31, 64, 144)

ミニバー　miniver
　純白のイタチの毛皮。13世紀後期に文献に見られるが、その実態は明らかではない。(23)

メクリン・レース　Mechlin lace
　メクリンは、ベルギーのアントウェルペン州の都市。州南部に位置し、州北部の州都アントウェルペンと首都ブリュッセルの中間に位置する。フランス語名ではマリーヌと呼ばれる。メクリン・レースは17世紀半ばから人気を集めた極めて繊細で凝った模様のボビン・レース。(71)

モカシン　moccasins
　元来は一枚革で底と甲部を作り、革の周囲に紐を通して、開閉するタイプの靴。近代では底から続く側面と甲部分を覆う甲革からなる形を指し、幼児用の柔らかな靴に多く見られる。(24)

モスリン　muslin
　ごく薄手の平織綿織物。1670年頃からインドから輸入された。1780年頃から英国内でも生産が始まり、18世紀末から19世紀初頭のシュミーズ風とも古代風とも称されるドレスの流行を生んだ。キャリコよりもさらに薄い。(62, 64, 66, 76, 77, 80, 96, 98-100, 107, 194, 244, 263)

モーニング・コート　morning coat（原書では cutaway）
　日本ではモーニングコートの名で知られるが、18世紀にはカッタウェイ、19世紀前半にはニューマーケット・コートと呼ばれた。ダブル、またはシングルの打ち合わせ、前中心ではウェスト・ラインより短く、後方に向かって長く裁断された上着。元来は乗馬用。(58, 177)

モブ・キャップ　mob cap or mob-cap
　白いモスリンやキャンブリックなどの薄地で作った室内用キャップの一種。山部を大きく膨らませ、周囲をフリルで縁取ったもの。(62)

ラウンジ・スーツ　lounge suit
　現在の背広のスーツ。ラウンジ・コートは元来は家庭で着る、腰丈のゆったりした仕立ての上着を指した。19世紀後半には徐々に私的な外出にも持たれ、共布のズボンとのスーツとなり、20世紀にはビジネス・ウエアとなった。(177)

ラシャ　cloth
　表面をフェルト状にけば立てた緻密で上質な平織の毛（紡毛）織物。上着や外套などに適している。(30, 74, 79, 162, 172)

ラッパー　wrapper
　一般的には、緩やかな部屋着を指すが、赤ん坊に関しては、全身を包むショール状の布を指すことが多い。第1章では肌着とおむつの上から全身をくるむ布のことと推測される。(18)

リップル・クロス　ripple cloth
　モヘア、アルパカ、ラクダなどの毛の交紡の毛羽の長い厚地の毛織物。ジブリーン（zibeline）ともいう。(247)

リーディング・ストリング　leading strings
歩き始めた時期から、転ばないように、また方向や速度をコントロールするために大人が引くように、幼児の背中に取り付けた紐、または帯。(50)

リーファー　reefer
丈の短い、ダブル前のウールのジャケット。ピー・ジャケット、パイロット・コートともいう。(126, 197)

レイエット　layette
新生児用の衣服や寝装品など一式。(15, 189)

レギンス　leggings
赤ん坊用のソックス付きのズボン。(203)

レッグ・オブ・マトン　leg-of-mutton
羊の脚の意。袖山で大きく膨らみ、肘から手首にかけてぴったり合った袖を表現する言葉。1820年代後半から30年代、1890年代前半に流行した。(182)

ローズ　rose
バラ型結びのリボン。特に17世紀初期から1680年頃まで、大型のものが流行し、靴の甲、ストッキングを留めるガーターなどに取り付けた。(38)

ローラー　roller
特に長いスワドリング・バンド。(16)

ロンパース　rompers
短い上着と、ゆったりしたショーツをつないだ服。(200, 207, 256, 257)

訳者あとがき —— 日本語版の出版によせて

　ヨーロッパにおける服飾史研究のなかでも、とくにこども服に対象を絞った研究成果は、早くも1930年代より、多くは女性研究者たちによる衣装コレクションなどの資料に基づいた著作に見ることができる。
　この成果をさらに前進させることになったのが、1960年に出版されたフランスの歴史学者フィリップ・アリエスの著作『アンシャン・レジーム下のこどもと家庭生活』（Ariès, Philippe: *L'enfant et la vie familiale sous l'Ancien Régime*）であった。
　わが国では初版から20年後の1980年に『〈子ども〉の誕生』として翻訳出版された。その邦題が語るように、同書は西洋社会において「こども」、あるいは「こども期」という概念が、ようやく近世初期にその兆しが現れ、18世紀後期に明確な「誕生」に至ったという歴史観を、こどもを取り巻く様々な側面の豊富な事象を挙げて検証したものであった。とりわけ、わずか10頁ほどのこどもの服装に関する記述は、服飾史研究の分野にも新たな認識を促したのである。
　1960年代以降、イギリスでは同国の服装史研究の第一人者フィリス・カニングトンを始めとする研究者たちのこども服を扱った著作の刊行が相次ぐことになる。フランスでもガリエラ美術館所蔵のこども服コレクションに基づく著作が見られる。興味深いのは、これらのほとんどが女性研究者によることである。本書の著者、エリザベス・ユウィングもこうした女性研究者の一人である。

　ユウィングは、グラスゴー大学において英文学とギリシャ文学の修士号を取得した。ファッション、特に下着に関心を寄せた彼女の最初の著作が『下着のファッション（*Fashion in Underwear*）』（1971年）である。これを皮切りに『20世紀ファッション史（*History of 20th Century Fashion*）』（1974年）、『制服を着た女性たち

(*Women in Uniform*)』（1975年）、『こども服の歴史（*History of Children's Costume*)』（1977年）、と立て続けに著書を世に送り出し、80年代には『毛皮の歴史（*Fur in Dress*)』（1981年）、『盛装と略装　─女性の下着の歴史─（*Dress and Undress : a History of Women's Underwear*)』（未詳）、『日常の服装　1650-1900年（*Everyday Dress 1650-1900*)』（1984年）など少なくとも3冊の著作を発表し、1986年に他界している。

　1977年に出版された本書『こども服の歴史』を貫く歴史観には、上述のアリエスの影響が窺えるが、彼の筆が及ばなかったイギリスの古文書を含む多彩な文字資料を中心とし、19世紀、20世紀の叙述にもページ数を多く割いている点が、読者の新たな興味を引くところである。幾世代にもわたって書きつがれた家族の記録や、個人の詳細な回想録の引用からは、往時のこども服やそれを着たこどもたちの様子や声が蘇る。また近世におけるこども服の展開の上で、大きな役割を果たした「学校」の生徒の服装、ヴィクトリア時代の中産階級の親たちのこども服に対する姿勢、そして第二次世界大戦時の衣料配給制度下や戦後のアパレル産業の進展によるこども服の新たな状況などが、著者の手中の豊富な資料によって生き生きと描かれている。

　こうした叙述の魅力に加えて、筆者は常にそれらを通して、社会がこどもに向けた眼差し、そしてその社会そのものの有り様を捉えようとしている。ここが類似的なこども服史の中で本書を際立たせている点であり、訳者がこの出版を望んだ理由でもある。

　著者ユウィングのこども服観は、18世紀後期の自然主義思想家、ジャン＝ジャック・ルソーがその著『エミール』で提唱した「四肢の成長や運動を妨げるものはいっさいあってはならない」や、詩人ワーズワスの詩の中の「こどもは大人の親」という句に根差しているといえよう。第一次世界大戦後のショート・スカートとショート・ヘアなどの女性ファッション、男性のショート・パンツなどは、まさにそれ以前のこどもたちの服装であったことが指摘されている。また大人のこどもに対する無関心や自身の虚栄のための道具としての扱いから生まれた、や

訳者あとがき

やもすると装飾的で、動きにくい服装について批判的である。そして本書初版の1977年、ようやくこども服がこどもによって選ばれる時代が訪れたところで、叙述を終えている。

本書に続く20世紀末期以降のこども服史には、こども自身が選んだ服装を通して、各時代の社会の様相が描かれることになろう。

ところで著者は前書きにおいて、「child」という、わが国では最もありふれた英語が、実は英語圏では必ずしも好ましい意味内容を持っていないとし、「こども」を包括的に指す適切な英語のないことを嘆いている。原書にはchildのほかにinfant（幼児）、little boy（幼い少年、小さな少年）、little girl（幼い少女、小さな少女）、boy（少年）、girl（少女）、young people（若い人）などの言葉が登場する。カッコ内の日本語に訳したが、時代や社会によってこれらの表現も必ずしも一定せず、おおよその概念としてお読み取りいただきたい。

専門用語は、あえて日本語に訳することをせず、多くは原文のカタカナ表記とし、巻末の専門用語集において解説した。文化の異なる日本語には、適切な対応語を見つけることが難しく、無理な訳語による誤解を避けるためである。

訳注の数と説明文は必要最低限に留めた。古文書などについての詳細も、インターネット検索で調査が可能になっているからである。

訳者はまさに子育て中の80年代初期にこの本と出合い、深い共感を覚えた。何をしても、何を着てもこどもは愛らしい。本書は、ややもするとこどもを着せ替え人形にしてしまう母親としての自分への、警告でもあった。数年前より、大学の講義の中でこどもの服装史について触れている。興味を持ってくれる、そしてやがては母になる女子大生たちに、私の情報源を明かしておきたいと、遅ればせながら訳書の出版を思い立った。

この訳書の刊行に際して、著者ユウィング氏没後30年が経ち、著作権継承者の情報も得られない状態であることを知った。また原書の魅力の一つである豊富な図版の所在や使用権も不明なものが多く、一時は断念を考えたりもした。そのような中で、時代衣装のコレクターである藤田真理子様とポール・アレキサンダー

様、ファッション・プレートのコレクションの所有者である故石山彰先生のご長女村上万理様、スワドリングの彫像所有者の宮本紀美子様には貴重な作品の写真掲載のお許しをいただいた。他方、東京堂出版編集部の堀川隆様、吉田知子様の一方ならぬご尽力により、原書の図版のうちの何点かの掲載が可能となった。

　こうした皆様のご協力により、本書の出版にこぎつけることができた。末筆ながら、心よりの感謝をささげます。

能澤慧子、杉浦悦子

■著者略歴
エリザベス・ユウィング

グラスゴー大学にて英文学とギリシャ文学の修士号を取得。著書に『下着のファッション（*Fashion in Underwear*）』（1971年）、『20世紀ファッション史（*History of 20th Century Fashion*）』（1974年）、『制服を着た女性たち（*Women in Uniform*）』（1975年）、『こども服の歴史（*History of Children's Costume*）』（1977年）、『毛皮の歴史（*Fur in Dress*）』（1981年）、『盛装と略装 ―女性の下着の歴史―（*Dress and Undress : a History of Women's Underwear*）』（未詳）、『日常の服装 1650-1900年（*Everyday Dress 1650-1900*）』（1984年）などがある。1986年没。

■訳者略歴
能澤 慧子（のうざわ・けいこ）

お茶の水女子大学家政学部被服学科卒業。文化女子大学（現文化学園大学）助教授を経て1995年より東京家政大学教授。主な著書に『日本服飾史』（共著、東京堂出版、2014年）、『ファッション・アパレル辞典』（ナツメ社、2013年）、『ヴィクトリア朝の文芸と社会改良』（共著、音羽書房鶴見書店、2011年）、『二十世紀モード』（講談社、1994年）、『モードの社会史』（有斐閣、1991年）などがある。また訳書に『ポール・ポワレの革命』（ポール・ポワレ著、文化出版局、1982年）、『パリのファッションビジネス』（オリヴィエ・バルドル著、文化出版局、1981年）など。ファッション・服飾史に関する論文多数。展覧会監修も多く手掛ける。

杉浦 悦子（すぎうら・えつこ）

東京学芸大学修士、広島大学大学院博士課程修了。洗足学園短期大学助教授、湘南国際大学教授を経て多摩大学教授（2013年まで）。主な著書は『アジア系アメリカ作家たち』（水声社、2007年）、『アメリカ文学のヒーロー』（共著、成美堂、1991年）、『アメリカ小説──理論と実践』（共著、リーベル出版、1987年）など。訳書に『神の息に吹かれる羽根』（シークリット・ヌーネス著、2008年）、『マルタン・ゲールの妻』（ジャネット・ルイス著、1993年。以上いずれも水声社）、『ジェイン・オースティン　ファッション』（ペネロピー・バード著、共訳、テクノレヴュー、2007年）、『憑かれた女たち』（リン・ティルマン著、1994年、以上白水社）などがある。

こども服の歴史

2016年8月15日　初版印刷
2016年8月25日　初版発行

著　　　者　エリザベス・ユウィング
訳　　　者　能澤慧子・杉浦悦子
発　行　者　大橋　信夫
発　行　所　株式会社 東京堂出版
　　　　　　〒101-0051　東京都千代田区神田神保町1-17
　　　　　　電　話　(03)3233-3741
　　　　　　振　替　00130-7-270
　　　　　　http://www.tokyodoshuppan.com/
Ｄ　Ｔ　Ｐ　株式会社オノ・エーワン
装　　　丁　坂川栄治＋鳴田小夜子（坂川事務所）
印刷・製本　東京リスマチック株式会社

ⒸKeiko NOHZAWA & Etsuko SUGIURA, 2016, Printed in Japan
ISBN 978-4-490-20944-0 C0070